葉大松亞洲建築史研究

第 1 冊
中國建築史（第一冊）

葉 大 松 著

花木蘭文化出版社

國家圖書館出版品預行編目資料

中國建築史（第一冊）／葉大松 著 — 初版 — 新北市：花木
蘭文化出版社，2015〔民104〕
序 8 目 4+226 面；21×29.7 公分
（葉大松亞洲建築史研究：第 1 冊）
ISBN 978-986-404-182-4
1. 建築史 2. 中國
920.9 103027914

ISBN-978-986-404-182-4

9 789864 041824

葉大松亞洲建築史研究
ISBN：978-986-404-182-4

中國建築史（第一冊）

作　　者　葉大松
主　　編　葉大松
總 編 輯　杜潔祥
副總編輯　楊嘉樂
編　　輯　許郁翎
出　　版　花木蘭文化出版社
社　　長　高小娟
聯絡地址　235 新北市中和區中安街七二號十三樓
　　　　　電話：02-2923-1455／傳眞：02-2923-1452
網　　址　http://www.huamulan.tw 信箱 hml810518@gmail.com
印　　刷　普羅文化出版廣告事業
初　　版　2015 年 3 月
定　　價　共 8 冊（精裝）台幣 22,000 元

總

目

中國建築史（第一冊）

葉大松　著

作者簡介

葉大松，臺灣彰化人，民國 32 年出生，甫弱冠即畢業於臺北科技大學，當年高考及經建特考土木工程科及格，翌年進入高雄港務局就職；民國 55 年連中郵政總局高級技術員及建築師高考，兩年後又考上電信特考及高考水利技師，並進入電信管理局任職；而立之年復中舉衛生工程技師，三年後開業建築師，並持續了三十五年。曾任建築師公會辦事處主任，齡垂花甲高考水土保持技師及第，並始當研究生，先後獲得北京清華大學工程碩士及玄奘大學文學博士學位；出版著作有《中國及韓國建築史》、《漢代長安與洛陽都城宮室規制——以兩都二京賦爲主軸》。

提　要

　　拙作《中國建築史》上冊在民國 62 年 8 月出版已逾 40 年，下冊於 66 年 11 月出版也逾 36 年，全書因忙於瑣事未能再版，今花木蘭文化出版社擬趁出版拙作《日本建築史》之便，囑余補充、修正其內容資料，連同民國 78 年 9 月出版之拙作《韓國建築史》一併再版，並命名《葉大松亞洲建築史研究》。

　　文獻記載黃帝（2297 B.C 建國）時已有宮室之制，距今已達 4,700 年，但若依西安半坡遺址發現木構造框架支撐房屋，則更提早 1,500 年，也就是中國木構造建築史應該有 6,000 年左右。六千年來中國沒有脫離木構造的本位。但是因木構造無法防風，漢武帝因昇仙思想所蓋的百米以上超高樓如井幹臺、鳳闕、神明臺皆毀於風災，無法往高處顯威，只有往平面擴大，所謂千門萬戶的宮室集團應運而生，紫禁城號稱有房室 9,999 間就是一例，這是中西古建築最大歧異處。

　　本書第一章介紹中國建築之特徵及影響建築之歷史、地理及人文因素，以及闡述中國建築歷史之分期及在世界建築史之地位，第二章介紹中國遠古時代建築之特徵，以古文獻記載中發掘遠古時代的建築演進，第三章專以文獻探討第一個有世系記錄的夏代的建築狀況，第四章除用文獻探討商代建築狀況外，並加入殷墟考古資料的建築部份，第五章及第六章用文獻探討兩周時代建築狀況兼論述都城營建計劃概況，第七章論述秦代之建築尤其是宮室建築概況，第八章論述漢代都城、宮室、苑囿、郊祀及陵墓等建築概況，第九章論述魏晉南北朝時代都城、宮室、苑囿、石窟、寺廟、橋樑及陵墓等建築概況，第十章論述隋唐時代都城、宮室、苑囿、寺廟、橋樑及陵墓等建築概況，第十一章論述五代宋遼金元都城、宮室、苑囿、寺廟及陵墓等建築概況，第十二章論述明清時代都城、宮室、苑囿、寺廟、陵墓及學校等建築概況。

初 版 序

　　近百年來由於西風東漸，工業日益發達，我國的建築不論在用材及造形上也接受了西方的影響，逐漸取代了中國傳統的建築，相信幾十年之後一定更不易找到古代建築的痕跡，而中國五千年以來所發展形成的建築文化與藝術也難免日趨式微，在我們建築界人士來看實在是很值得惋惜及擔心的一件事。

　　本會會友葉大松建築師是有心人，為了維護及保存中國傳統的建築文化，窮十年之力編著中國建築史上下兩集，上集早經於四年前問世，本集是討論六朝隋唐宋元明清之建築，舉凡宮室、苑囿、臺階、寺廟、郊祀、橋樑、民居、陵墓等均予詳加考證並佐以圖說，都七十餘萬言，圖片千幅，確屬輝煌巨著，在一切講求現實效用的今天，葉建築師這種精神誠令人敬佩不已，當此付梓前夕，爾烈忝為同業，也分沾一些光彩，特為之序。

<div style="text-align: right">台灣省建築師公會理事長　吳爾烈</div>

自 序 一

余自幼因蒙受先祖母對我國歷史偉大軼事、傳奇等有系統之薰陶，對於國史特別興趣，常喜與男女老少談論歷史事件，對於失敗之偉人如項羽、孔明、文天祥等莫不寄與同情；畢業後，遂究所學之基本知識──建築而引發對我國建築研究之動機，此動機緣起於一般人對本國建築缺乏正確認識而來，比如每當看到一座宮殿式建築物有些人常誤指爲日式建築，雖苦口婆心解釋宮殿建築爲我國固有建築式樣，日式宮殿建築僅是模仿我國樣式；此事遂令我有研究我國建築之決心，即於五十二年起開始搜集資料，舉凡報章雜誌書刊有登載我國建築者莫不竭力搜求及抄錄，且僕僕風塵於各地舊書坊間搜集，蓋以禮失而求諸野，冀望有所獲；五十五年秋闈榜示，倖中建築科優等後，即將資料加以整理、研判，取精去蕪，惟以我國建築精湛博大，遲遲不敢貿然提筆；遂開始至書坊間購買五經注疏及各斷代史如《史記》、《漢書》之類，每當業餘公暇，莫不手不釋卷且孜孜不倦閱讀經史，冀望能於浩瀚史書中鑽研建築之精髓，至五十七年，偶然間發覺古人雜記所載建築者亦頗可供研究之需要，如《三輔黃圖》、《洛陽伽藍記》、《東京夢華錄》、《輟耕錄》等，並與正史參照閱讀；六十年六月起遂決意提筆，將研究心得記述之，舉凡宮室、苑囿、臺榭、寺廟、郊祀、橋樑、民居、陵墓莫不詳加考證解析，並佐以圖說，全書自遠古至清代逾五十萬言。著者材識淺陋，尚希海內外賢達不吝指正。

民國六十年七月仲夏太平山人葉大松序於萬卷閣

再 版 序

　　回憶四年前本書倉促出版之際，因人力不逮，校對未周，以致有不少謬誤之處，今趁第二版付梓重印之便，一併更正之；現本書下冊約五十萬言亦已脫稿付梓，期於半年後同時出書，則余之中國建築史著述當告一段落，憶五十二年春始下決心著書，至今已十四寒暑，若以六十年正式提筆計算，亦歷六年，由此可知，立言之匪易矣，然若與古人以文房四寶著書，寫成汗牛充棟之簡冊相較則甚易矣。數年來，有關中國建築史資料之收集不遺餘力，現上冊尚需補充之資料日益增多，期望余將來環遊遠東、泰西考察建築，完成西洋及東洋建築史之後再重新改寫。余之建築史上下冊出版後，本余愛好自然植物之興趣，擬再出版彩色台灣植物圖譜（約三千種植物，草稿大致完成），惟以彩印千頁需耗百萬之資，俟有財力時，當毫無吝惜斥資付梓，此乃近年之出版計畫。憶上冊出版後，嘗有同好者與余論我國傳統建築並論及魯班尺之運用，現僅將其用法（余之觀點與他人之指示）附錄於下冊之後，又有關李誡《營造法式》之專名解釋亦同時附錄，以供同好之參考；著者經淺歷陋，才疏學淺，尚望海內賢達有以指教。

　　謹以本書之出版以紀念影響余童蒙歷史知識最深之先祖母——諱顧燕

　　民國六十六年四月穀雨太平山人葉大松序於萬卷閣

自 序 二

　　憶本書上冊出版時，下冊之稿已初步完成，惟因資料尚未齊全，圖樣也未充實，以及接洽出版等事一延再延，直至今日上冊再版，下冊出版也拖了四年多，可謂著述難而出版更難，此乃當今文化界之難題，上冊因出版期間匆促，錯誤之處亦多，再版時一併更正，而下冊雖經三次校對，謬誤處在所難免，亦盼海內外同好不吝指正。

　　本書下冊計分六章，除了二章緒論外，實有四章，計分四個單元，即六朝、隋唐、宋元、明清等四部份，這四個時期之建築遺物包括建築資料較多，故篇幅也較上冊各章爲多，其中除了有關郊祀及帝王陵墓、都城規模在正史略有雪泥鴻爪之記載外，大部份從雜記、野史、筆記等私人著作中獲取資料，蓋因我國典籍浩若瀚海，必須有系統的發掘出記載建築的珍貴資料，再加以分析、歸納，方能接觸到其精髓，故時間必須耗費甚多，我於五十六年決心著作，其中經搜集資料、考證、研究、提筆至付梓出版，已歷十年有餘，古人謂十年寒窗而一舉成名，但是我覺得研究一門學術十年寒窗卻僅有起步而已，本書因一面搜尋資料，一面著述，故只有先簡而深，如有新資料，隨時補充入稿中，因此尚有很多新資料發現於付梓之後，只有待再版時再予以補充。

　　本書因力求資料之充足，故篇幅亦較多，下冊篇幅約爲上冊之二倍，兩書合計一千八百頁，連圖亦以當量文字計，達百萬言，字數雖多，雖不能謂字字

珠璣，然亦不敢濫芋充數，蓋因皆為血汗之結晶，願公諸同好，其意有三，一為使我輩建築界朋友能融會中西建築之精髓於一爐，而肇承先啓後之使命，其二為使歷史界的朋友擴大其建築藝術史觀，而增加另一史學範疇，其三為使一般同胞們領悟我國建築之靈魂所在，從而引起對五千年來祖先開拓這異於泰西建築之木構造系統眞正價值之景仰與重視，遂不致為現時一般重視全面西化建築之潮水所污染；我們透視東洋鄰國日本、韓國等國，其現代建築雖模倣泰西但仍具有其原有代表文化之精髓，例如晚近日本寺廟、住宅等建築常有倭奴時代之神籬、鳥居、神社之古代建築影子，尤其雙叉屋頂常為其象徵，韓國紡頂樓（spining Tops）亦用傳統八角樓閣式之神韻，故中式為體、西式為用之融合中西長處之建築有待我們去開創，民國十六年呂彥直設計中山陵首開其端，惟仍不能脫離只務模倣傳統建築細部而不求創造傳統建築遺韻之味道。

有關建築史之研究，以民初樂嘉藻氏為肇基，政府遷台後則以吾師盧毓駿及黃寶瑜諸前輩為繼，在東瀛則以伊東忠太為先，繼之者為關野貞、竹島卓一等氏為繼，吾人以初生之犢冒然為之，自覺識淺見陋，長篇大論僅是坐井觀天之見，尚望海內外諸前輩有以教之。

謹以本書下冊出版，獻給我最親愛的父母親，聊表寸草春暉之心意

民國六十六年十月寒露葉大松自序於萬卷閣

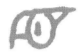

目次

第一章 緒 論

第一節 中國建築之特徵

　　中國之建築，為東方建築源泉與主流，隨著國力之擴展與文化之傳播，影響了四鄰包括日本、韓國、越南、琉球等國之建築；亙古至今，綿延了五千年，而在世界建築史之領域中獨放異彩，自有其獨特之風格與特徵，今將中國建築之特徵敘述如下：

一、木構造系統與木構架制度

　　中國建築之最主要特徵，為木構造系統所創造出來的木構架制度（Timbe Structural Frame System），此種制度之主要原理即先築土為臺，臺上安礎立柱，柱之上端放置桁架（Roof Truss），桁架與桁架之間用桁牽連起來，桁上安椽，上鋪望板，板上蓋瓦即成（如圖1-1）。此種結構法，屋頂所有荷重，全部由構架承受，所有牆垣僅作帷牆（Curtain wall）之作用而不承重，因此門窗可自由開闔而不受限制，可適應通風採光和動線之需要，室內之分間牆亦可自由佈置，不受拘束，因此平面的配置可較靈活；這種木構架制度除了晚近百年來所發展之剛架結構（Rigid Frame）外，西洋建築史上尚無與倫比，但是我國已流傳了三千多年，現仍方興未艾；至於木構造系統的形成極早，《韓非子・五蠹》謂「有巢氏構木為巢，以避群害」，構木為巢的「巢居」（The Hut）方式

圖1-1　有廊廡殿木構架，剖面（上）、平面（下）

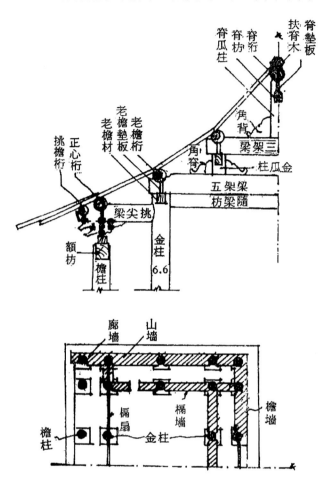

自遠古即有，然以巢居之屋舍，其外部雖加以「編葷而籬，緝藋而蘆」，但並不能完全隔絕冷熱，故漸漸的演變爲木構架制度之宮室，即《易·繫辭》所謂「後世聖人易之以宮室，上棟下宇，以待風雨。」從此奠定了中國建築木構造系統，而遠古時代的黃河流域，氣候溫和，樹木茂盛，更提供了這種建築材料，何況木材輕便，易於運輸和加工，但是經過了窮年累月的砍伐，華北的林木砍伐殆盡，至秦始皇建造阿房宮已不得不採集四川地區之木材了，所謂「阿房出，蜀山兀」即是，到現在，華北地區只剩下一望無垠之平原──黃淮平原，樹木稀少，在季風盛行季節中，風砂頗大，遠行回來必須「洗塵」，俗諺謂：「燕趙多悲歌慷慨之士」，寧非此原因使然；以木構造系統爲本位之建築，具有下列特點：

（一）外觀較為輕快：以構架承受荷重，絕不需要厚重之承重牆（Bearing wall），故外觀呈現玲瓏輕巧之情趣，以其簷深且輕之故，除非需特別強調莊嚴雄渾氣象之建築如城樓，僅酌加牆厚而已。

（二）層高及樓高受限制：層高（Floor Height）受木材長短之限制，且如有較長木材亦受施工操作之限制，通常層高罕有超過六公尺（二丈）者；至於樓高因受柱樑節點（Joint）接合之技術以及斜撐材（Bracing）未普遍之應用，而使對風力和地震力抵抗較弱，造成樓高之受限制，考《洛陽伽藍記》所記載中國最高之木構造建築洛陽永寧寺塔，有九層，塔高百丈（三百公尺），為北魏熙平元年（516）靈太后胡氏所建，其層高與樓高遠超出一般之木構造，其規模之偉大實令人嘆為觀止，吾人毫不疑其尺度之真實性，並將以近代靜力學方法證實其高度之真確性如後章，故對古人之記載，不要一昧的否認，應以小心之求證方是；現今建築名家盧毓駿氏亦謂「永寧寺塔此種崇高之建築物，在工程技術已登峰造極之當時，非為不可實現。」

（三）門窗大小可以不受限制，以增加採光與通風，已敘明於前。

（四）疊層之桁架逐層增高，而成「舉架」，而屋頂瓦坡形成一個特殊之斜曲線，稱為「飛簷」。

二、均衡之平面佈置

我國自古以來即有「中國」之稱，我中華民族並以「中道」立國，所謂「中道」，即中庸之道，《程子》以不偏不易謂「中庸」，《書經》上有「允執厥中」之語，這種思想至周公以禮教治國而得到充分的發揚，《三禮》所述者無非中庸之道，「中道」思想至孔子而集其大成，所謂「君子而時中」、「發而皆中節」、「中也者，天下之大本也……致中和，天地位焉，萬物育焉。」乃中庸極致。這種「中道」思想影響及建築方面厥為平面之整齊、均衡、對稱與秩序感，而形成所謂均衡美的旋律，美學原理中有所謂均衡美（Formal Beauty）和非均衡美（Informal Beauty）兩種，前者本是遊牧民族所崇向，後者為農業民族所崇向，前者屬於機械性的美感（Mechanic Beauty），而後者屬於有機性的美感（Organic Beauty）。我國自古以來以農立國，本應崇尚非均衡美，但因聖賢之遺訓與士大夫之提倡均衡美，遂使審美觀念發生 180 度轉變，影響建築與都市計劃之風格（Style）頗鉅。關於我國建築平面佈置的均衡現以民舍、廟宇、宮殿三部份說

明如下：

　　我國民舍建築普通都在基地正中央坐北朝南佈置正廳，當人丁旺盛時再於正廳後面東面建東廂，西面建西廂，以供居住之用，嗣後再加建後寢，成為一個標準四合院式房舍，如果傳衍了幾代，則於後寢東西兩旁再增建東西廂，以次再增建──後寢，成為一組四合院群（Group）（圖1-2），四合院與四合院群其最大特徵就是所有房子均對稱於中軸線。各廂、寢、廳均以廊廡連接。

圖 1-2　四合院配置圖

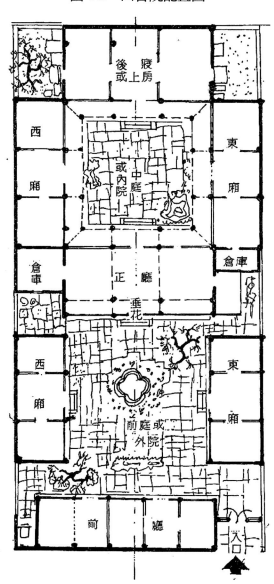

　　關於寺廟建築之平面也是均衡對稱的（如圖 1-3 所示），彰化孔廟的平面，為一個二進式二重門，門內是東西兩配殿，中間為正殿，正殿後為後殿，以殿門中心線為對稱軸線。

<p style="text-align:center">圖 1-3　彰化孔廟平面</p>

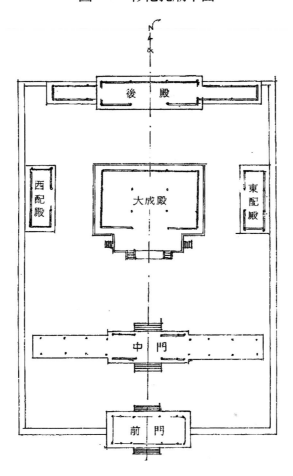

　　關於宮殿建築的均衡，最顯著的現存北平故宮紫禁城的宮闕平面（如圖 1-4 所示），由午門經金水橋、太和、中和、保和三殿以及乾清門、乾清宮、坤寧宮，以至神武門的中軸線，是一條坐北朝南之真子午線，其兩房的宮殿與門闕無不對稱此中軸線。故其空間主從表面十分顯明，中軸之宮門是主，兩側是賓，中軸線的大空間與兩側小空間形成強烈對比；在中軸上，以外朝三大殿為主，內庭和其門庭是賓，又以太和殿庭院為頂峰，給予最突出之比重，中軸線各門之庭院面積、深淺、寬窄、形體各不同，千步迴廊夾峙狹長空間，連續三

圖 1-4　對稱於子午軸線之清故宮

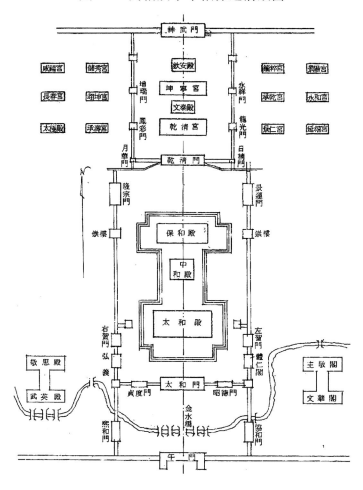

座高聳城樓，此種層次與尺度對比手法，不但有均衡美，也增強了空間擴大感（Space Develop）。

　　至於都市計劃方面，在《周禮・考工記》載：「匠人營國，方九里、旁三門，國中九經九緯，經涂九軌，左祖又社，面朝後市，市朝一夫」，所謂九經九緯，形成八十一坊里之棋盤式整齊均衡城市，至於「左祖右社」，「面朝後市」，即表示祖宗廟宇建築與崇祀社稷之建築對稱於「朝」「市」之中軸線，為中國城市之濫觴，以後隋朝建立大興城就是仿照這種遺規（如圖 1-5 所示）。至於不均衡平面之應用極少，只在離宮別苑、庭園精舍等需因地制宜之建築而適用之。吾人於圖 1-5 中，得知唐長安城以朱雀大街為中軸線，東西各五十四坊、市互相對稱。

圖 1-5　唐長安城（即隋大興城）

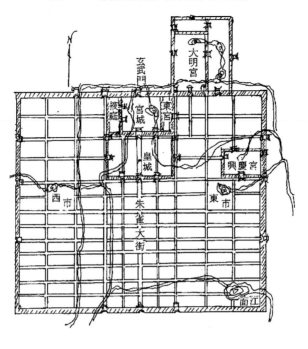

圖 1-6　周禮都城遺意

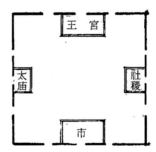

三、奇妙的斗栱

　　我國木構架建築最顯著之特徵就是木柱與軒簷相交處之斗栱，其作用如下：

　　（一）將屋頂上之重量，層層傳遞至木柱而達於柱礎。

　　（二）軒簷挑出頗遠，以斗栱承托挑簷桁，斗栱承托挑簷桁之部份稱為「翹」。

　　斗栱之定義當為：軒簷承受有瓦葺之屋頂，並由簷桁承受簷椽之荷重，為求軒簷遠挑，故用重疊曲木謂「翹」以承受挑簷桁，翹頭並加橫曲木「栱」以

減低桁與翹之減力，翹與栱成 90 度之直角，在栱之兩端以及「栱」「翹」交接處承以「斗」，以墊托上下栱與翹之間，此種重重疊疊之曲木與斗形木之組合，稱為「斗栱」。斗栱可分為下列各種：

（一）柱頭科：斗栱位置在柱頭之上（如圖 1-7）。

（二）平身科：斗栱位於柱與柱間之額枋與平板枋之上（如圖 1-8），其與柱頭科不同，因柱頭科挑尖梁頭位置，在平身科為要頭，上面再加撐頭，兩者合高等於挑尖梁頭。

（三）角科：在屋角柱頭之上者稱為角科（如圖 1-9），有兩個外面，與前二者不同。至於斗栱組成構件如下：

圖 1-7　柱頭科斗栱　　　　　圖 1-8　平身科斗栱

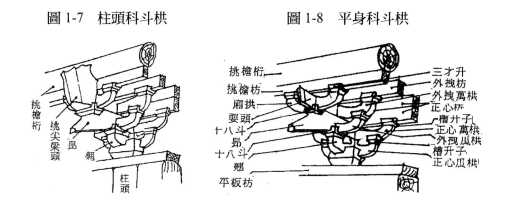

圖 1-9　角科斗栱

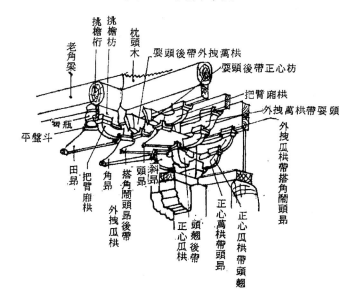

1. 平行於房屋正立面組成之構件（如圖 1-10）。

 (1) 栱：其兩端下部有彎曲的部份，稱爲栱彎。栱中間有與昂或翹相交
 之「卯口」，兩端上面有承托升子之分位，升與卯口間彎下去的部份
 稱爲「栱眼」，正心瓜栱及萬栱之槽升子，可用一塊栱木做成，但需
 另加貼耳升（圖 1-11）。

栱依其是否在平行於房屋正面之簷柱中軸線上可分類如下：

$$
栱
\begin{cases}
正心栱 \\
（在簷柱中軸）
\begin{cases}
①正心瓜栱：在坐斗上面，長度最短。 \\
②正心萬栱：在正心瓜栱上，長度最長。
\end{cases} \\
\\
單材栱 \\
（在正心栱兩邊）
\begin{cases}
③裏拽瓜栱：在正心栱內邊，與②同一水平。 \\
④裏拽萬栱：在裏拽瓜栱上面。 \\
⑤外拽瓜栱：在正心栱外邊，與③對稱。 \\
⑥外拽萬栱：在⑤上面，與④對稱。 \\
⑦裏拽廂栱：在裏拽栱上面，比④高一層。 \\
⑧外拽廂栱：在外拽廂栱外面，與⑥同一水平。
\end{cases}
\end{cases}
$$

至於溜金斗栱（圖 1-12）爲斗栱特殊例子，自中線以外，與普通斗栱相同，
中線以內，自要頭以上，連撐頭與桁椀，都在後面特別加長，順著舉架之角度
向上斜起枰杆，以承受上一架之桁或檁。

圖 1-10　單翹單昂五彩平身科斗栱剖面

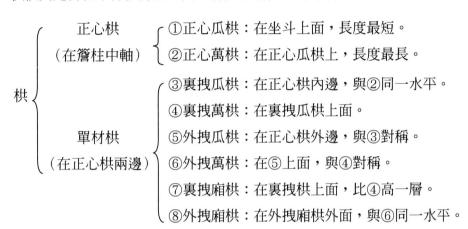

圖 1-11　斗栱構件，立面（上左）、平面（下左）、側面（右）

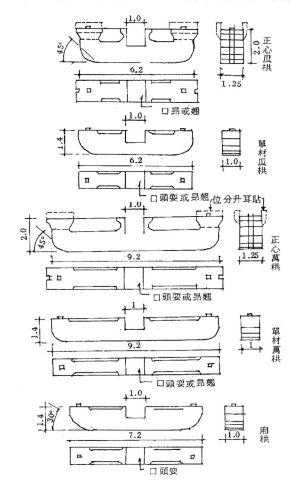

圖 1-12　溜金斗栱

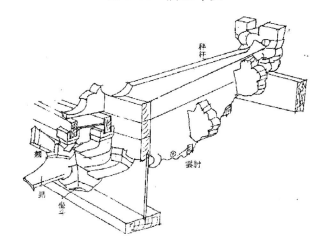

（2）枋：與桁作用相同，惟形式較小，可作爲衍之輔材。其形式有下列各種：

枋 {
　正心枋：在正心栱上面之枋。
　拽　枋：在裏拽或外拽上之枋。
　挑檐枋：在外拽廂栱上之枋，承托挑檐桁。
　井口枋：在裏拽廂栱上之枋，承托天花板之用。
}

2. 垂直於房屋正立面，即垂直於栱之構件：

（1）翹：在坐斗上面，與正心瓜栱同一水平，其形式與栱略同（圖1-13）。

（2）昂：在翹之上面，與裏拽及外拽萬栱同一水平，其形式外面尖端向下斜垂，稱爲昂嘴，裏面一端做成六分頭或霸王拳（圖1-13）。

（3）要頭：在昂之上面，與裏拽和外拽萬栱同一水平，外端做成螞蚱頭，內端做成六分頭（圖1-10）。

（4）撐頭：在要頭上面，與裏拽廂栱同一水平，其形狀外端不突出，裏端做成蔴葉頭（圖1-10）。

3. 斗與升

（1）坐斗：全攢（斗栱全部稱呼）斗栱最下層稱爲大斗，在正心瓜栱與翹之下，是全攢重量的集中點。平身科斗栱之坐斗上，安翹或昂之口，稱爲「斗口」。爲一切尺度權衡之基本單位，不但全攢斗栱以此權衡，而且全屋大木尺寸之權衡，都是按斗口而定，與今日法國大建築家戈必意所提倡之人類尺度（Human Scale）有異曲同工之效。斗之功用是承受相交之栱與翹或昂之荷重（圖1-14）。

（2）十八斗：用在翹或昂的兩端與栱相交處，托著上一層之栱與昂（圖1-14）。

（3）升：只承受一面之栱或枋，只開一面之口，稱爲順身口（圖1-14）。可分爲三才升與槽升子，前者係用在單材栱之兩端，承托上一層栱或枋。後者用在正心栱兩端，托著上一層之栱或枋，升上亦有嵌栱墊板之槽。

圖 1-13　翹、昂構件詳細

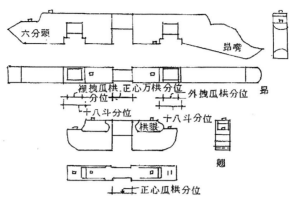

圖 1-14　斗與升

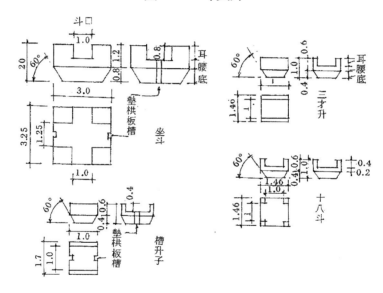

4. 附件

(1) 栱墊板：正心枋以下，平板枋以下，
兩攢斗栱之板，嵌在正心栱、坐斗與
槽升子的槽中（如圖 1-15）。

(2) 平板枋：在額枋之上，承托斗栱之枋
子（如圖 1-9）。

以正心栱為中軸，每向內外支出一拽架，
就多一彩，謂之「出彩」，裏外各出一彩謂「三

圖 1-15　栱墊板

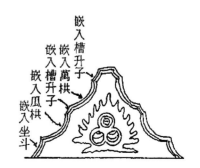

彩」，內外各出二彩謂「五彩」。彩與彩中心線之水平距離，稱爲「一拽架」，翹昂長度，就是以拽架之多寡而定。三彩係單昂斗栱，五彩係單翹單昂斗栱，七彩是單翹重昂斗栱。

斗栱開始應用極早，《論語》謂臧文仲山節藻梲，《爾雅》栭栱《說文》「櫨柱上枅也，栭枅上標也」，《魯靈光殿賦》「層櫨礜倔以岌峨」，其中「節」「櫨」「栭」「栱」即爲斗栱，在漢以前尚未發現有斗栱之遺物，但東漢以後，在四川之墓闕中，曾發現斗栱之制，頗爲發達，如渠縣馮煥闕，馮煥沒於後漢安帝建光元年（121），石闕當於當年或稍後一兩年建造，有顯的一斗二升之斗栱（詳後），其次建於後漢建安十四年（209）雅安縣之高頤闕，其第二層石塊都雕有一斗二升斗栱（圖 1-16），承托略向外傾之枋。在這些石闕中，木構造之基本部份如柱、梁、屋頂、瓦飾都已表現，而斗栱已顯著而成熟之應用，與今日之斗栱雖其制度、權衡和尺寸略有不同，然其基本之觀念卻是一致。六朝遺物，吾人只有從石窟中去考證斗栱的概況，從北齊（550～577）時代在山西省太原市之天龍山石窟第 1 窟（圖 1-17）中，發現其入口之壁面雕有極明朗之斗栱，斗栱爲一斗三升及人字形鋪作，日本在飛鳥時代建造之法隆寺手法相同，其斗栱之栱木背面，刻剟甚深，成櫛形，爲重要特徵，且人字間鋪作亦成曲線，爲唐朝斗栱之先驅。此時斗栱形制爲結構雄大、簡單、疏朗之特色；斗栱演進之唐代，則更進步，唐代雖無木造建築遺留至今，但吾人由西安之大雁塔（唐武后長安二年，704 年建）門楣之石刻上，有清晰描繪斗栱之樣式（圖 1-18），其石刻爲陰刻，爲一個五間四柱頂之大殿，其柱頭科上有兩層出挑之翹，翹頭有橫列之廂栱，柱頭斗栱與斗栱間，用蜀柱或人字鋪作，未見斗栱應用作補間，此與奈良之唐招提寺（建於日本奈良時代）之金堂形

圖 1-16　四川雅安高頤石闕

圖 1-17　斗栱之演進（一）

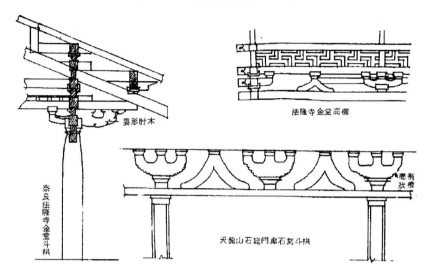

雲形肘木

法隆寺金堂高欄

奈良法隆寺金堂斗栱

天龍山石窟門廊石刻斗栱

圖 1-18　斗栱之演進（二）

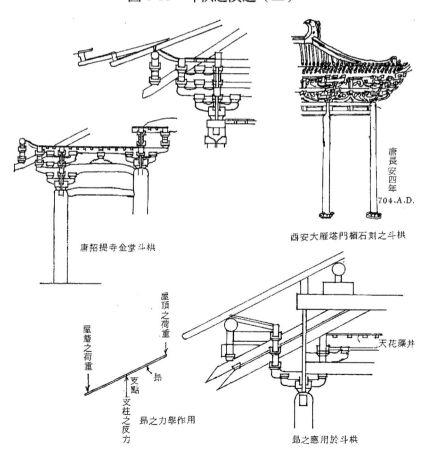

唐招提寺金堂斗栱

西安大雁塔門楣石刻之斗栱

唐長安四年 704.A.D.

屋頂之荷重

屋簷之荷重

昂

支點

支柱之反力

昂之力學作用

天花藻井

昂之應用於斗栱

圖 1-19 斗栱之演進（三）

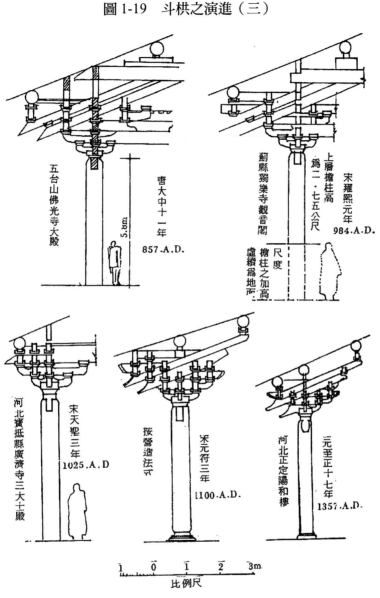

五台山佛光寺大殿　唐大中十一年 857.A.D.　5.8m

薊縣獨樂寺觀音閣　宋雍熙元年 984.A.D.　上層檐柱高為二・七五公尺　尺度 檐柱之加高 虛線為地面

河北寶抵縣廣濟寺三大士殿　宋天聖三年 1025.A.D

按營造法式　宋元符三年 1100.A.D.

河北正定陽和樓　元至正十七年 1357.A.D.

比例尺

式相同，唐招提寺斗栱兩種，亦以蜀柱作補間，無出挑之斗栱，樸實壯大，為盛唐木建築惟一實例；至唐宣宗大中十一年（857）所建山西五臺山之佛光寺大殿，以斗栱代替人字補間（圖 1-19），為木建築衰落之濫觴；在河北薊縣獨樂寺觀音閣為北宋太宗雍熙元年之作品（984），其斗栱中兩昂斜起，向外挑出特長，以支承深遠之軒簷（圖 1-19），尾部斜削以挑承梁底，此種斗栱有槓桿作用，以昂為槓桿，以坐斗為支點，軒簷為荷重著力點，昂尾下金桁之重量為重

點下壓而保持平衡，此斗栱成為一種有機之結構，可以負荷屋頂之荷重。圖1-19係宋仁宗天聖三年之作品，為廣濟寺三大王殿之斗栱，斗栱高度佔柱高五分之二，元代斗栱其栱高與柱高之比僅有三分之一，其斗栱尚有承簷及負荷屋頂重量兩大作用，如圖1-19所示為元順帝至正十七年（1357）河北正定陽和樓之斗栱；但至明清時代，斗栱日趨纖巧繁雜，斗栱之機能日漸消失，如將挑簷桁放於梁頭上，其挑出之遠度，則不必再賴於翹或昂，他如平身科斗栱已成半裝飾品，依清《工部則例》全攢斗栱之間距（攢擋）以斗口十一倍而定，兩柱之間可用六攢平身科，排列過密，不僅無力學之作用，反成額枋之累贅，如圖1-20所示，栱高為柱高之四分之一，比起宋朝之雄偉相差遠甚。

圖1-20　斗栱之演進（四）及廡殿推山

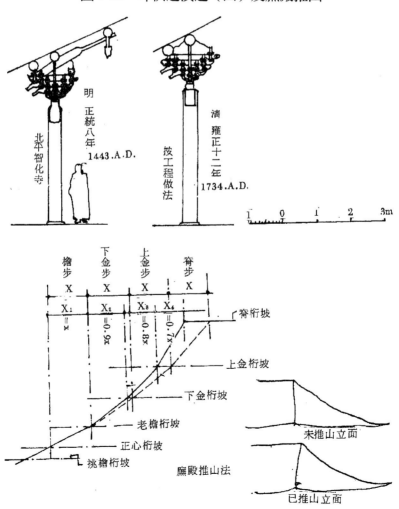

總結以上各朝代，斗之變化如下：

1. 其尺度由大而小。
2. 其結構由簡而繁。
3. 其外觀由雄壯而纖巧。
4. 其效用由機能而成裝飾品。
5. 由眞結構而成假結構部分如昂。
6. 其分佈由疏朗而繁密。

四、曲線之屋頂──反宇與飛簷

中國風格之建築中，最奇異最顯著而與西洋建築所不同之部份，則為屋頂之曲線，其曲線縱向上急下緩，橫向自中央向兩端簷角，微微上翻，屋簷成凹曲線，此種曲線之起源，據日人伊東忠太之研究可分下列幾種：

（一）天幕說

此派學者謂我中華民族曾在中亞或塞北地方營遊牧生活，住在天幕帳篷中，由天幕之形為凹曲線，而形成了我民族在建築上之遺風。然若依此說，則年代愈古，凹曲線曲度愈大，則在周秦時代，屋頂反翻程度應愈甚。實際上，屋頂之曲線在漢朝遺至今日之墓闕與明器很少發現（倫敦大英博物館藏之後漢明器望樓見第八章圖 8-30 是罕見特例）。六朝以後，屋頂曲線才大量應用，而且屋頂曲線在華南地區反捲之曲度比華北大，且應用較廣，寧非由南方傳至北方歟？故依應用之先後與地方，天幕說似不成立。

（二）似杉說

此派之學者以為中華民族是在西部喜馬拉雅山曾定居過一段時期，以後才遷徙到黃河流域，在喜馬拉雅山區生長一種杉，稱為喜馬拉雅杉，此種杉其枝葉下垂，如人字形，乃謂中國式屋頂之凹曲線，乃由此種人字形杉樹而產生意象，而演變改進成中國式屋頂之曲線，表示我大漢民族不忘本之意，猶如埃及建築以埃及盛產紙草（Papyrus）做成柱頭飾，愛奧尼民族（Ionian）以綿羊角為柱頭飾形成愛奧尼柱範（Ionic Order）一樣之用意，惟據考古學家在北平周口店發掘北京猿人之後，中華民族西來之說已被推翻，故此學說實為憑空臆測（圖 1-21）。

圖 1-21　屋頂曲線

(1)由綿羊角意想愛奧尼柱範

屋頂曲線

埃及紙草式柱頭

紙草聯想

紙草梗

紙草

喜馬拉雅杉

(3)由喜馬拉雅杉聯想到中國屋頂曲線

(2)埃及紙草柱頭

(4)曲線屋頂與直線屋頂外觀之比較

（三）習慣說

此學說認為屋頂曲線之形成，乃為中華民族固有習慣——愛好曲線美，蓋木構架多間房屋若用直線屋頂，則其狀宛如積木堆疊，過於拙笨和匠意，若使

簷端緩緩捲上而成曲線之變化，則有輕巧流麗之感覺（如圖 1-21 所示），直線與曲線屋頂之比較，且中華民族崇尚曲線之習慣不僅用在屋頂上，而且在造園上也表露無遺，例如中國式庭園其園中佈置要「曲徑通幽」，若此，當與前面所述我民族崇尚均衡美之平面佈置似相逕庭，其實我中華民族由於有廣大同化能力，數千年來已同化四鄰的少數民族，故對於各民族文化優點能夠兼容並蓄，對於遊牧民族崇尚均衡美──直線美，與農業民族所崇尚非均衡美──曲線美皆能吸入民族之意識中，而於實際應用時適當表現出來，而此派學者即論為我民族為了脫離均衡平面之疆索而創出曲線之屋頂，可以證明我民族並非固執不變之守成民族，孔子為聖之時者乃是暗示我民族亦能如聖人一樣隨潮流需要而變，這也是我民族綿延於東亞五千年之原因。

　　吾人在張衡《西京賦》中讀到一段字「反宇業業，飛簷轣轆。」這就是屋頂曲線之應用使然；蓋中國式房屋為了保護簷下及牆面不受到雨淋潑濺，因此屋頂出簷甚遠，然因其出簷深遠，就會妨礙日光之自然照明，因此雨淋與照明兩大問題之克服，就有所謂「飛簷」之發明。所謂「飛簷」就是在簷椽上，再加一排飛椽，飛簷微曲，使簷口提高，並使簷端向上翻成曲線。但是飛簷之曲線，若無「舉架」之配合，則亦無法形成整個瓦坡曲線，所謂舉架即將梁架逐層加高，使屋頂坡度越上面越陡峻，越下面越和緩。《周禮‧考工記》所謂「（輪人為蓋）上尊而宇卑，則吐水疾而霤遠」，這種屋頂上坡尊而宇坡卑，屋坡反轉向上，形成反宇折線，實為用舉架之明證。前面所述及屋頂正面之凹曲線，乃是由於飛簷之應用，到屋角時，因結構之關係，飛椽必須漸漸抬高，使屋頂之簷仰翻曲度加甚，形成了翼角翹起，即所謂「飛簷」。屋角翹起之結構，全在簷椽與角梁關係而致，角梁有兩種，即老角梁與仔角梁，其位置之關係為上下互相重疊，角梁與房屋之正面與側面之簷線成 45 度角，所以房屋正面之簷椽與飛椽從柱頭科開始漸漸成輻射形，輻輳於角梁與金桁交會中心點，則椽子漸漸趨近於角梁，到最後一根則緊靠角梁，但角梁（老角梁）有三倍椽徑，為了使椽子上皮與角梁上皮平整，以便鋪望板，就不得不將這些椽子，用墊木逐漸抬高，此墊木稱為「枕頭木」，其長同簷步，成一端高一端低之銳三角形，上有椽椀，以承受椽子，結果，建築物之屋簷就成中低端高之飛簷曲線（如圖 1-22 所示）。

圖 1-22　反宇與飛簷

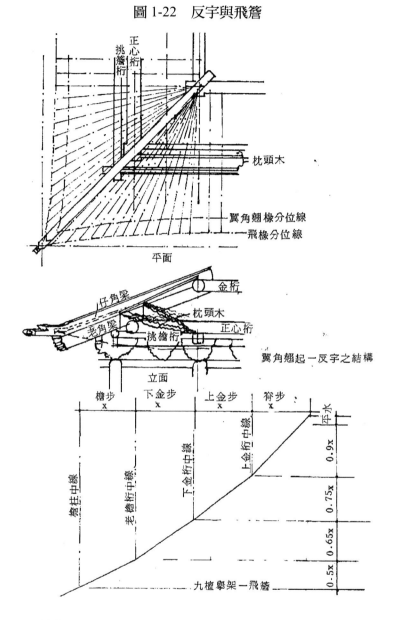

至於屋頂式樣很多，有下列幾種：

1. 廡殿

如圖 1-23a 所示，即屋頂前後左右四面都成坡度之殿。亦稱四柱式屋蓋或四阿屋蓋，《周禮‧考工記》所謂「殷人重屋四阿」以及秦始皇所建阿房宮可推測為此類屋頂。廡殿共有五脊，因面闊較進深為大，即平面為長方形，故前後兩主坡相交為正脊，而左右兩坡各與前後坡相交成四個垂脊，故廡殿又稱

「五脊殿」。垂脊之骨幹稱為「由戧」，由戧實係一種角梁，惟除用舉架法與各步架連接外，尚用「推山法」使它的立面與正面之投影成曲線（如圖 1-23c 所示）。此時更須將正脊兩端加長，使兩山坡度較峻於前後坡，此時由四面八方而看，垂脊都成曲線（如圖 1-23d）。推山時，脊桁加長，懸出梁架中線以外，需以雷公柱撐住，雷公柱支於與上金桁成直角之太平梁上。關於廡殿屋頂之瓦作如下：

正脊是由脊桁和扶脊木構成，其兩端安放正吻，通常係用龍頭形，張著大口咬著正脊，吻下有吻座，吻背有扇形之劍把，背後有背獸，均為玻璃作或青

圖 1-23　各種中國式屋頂

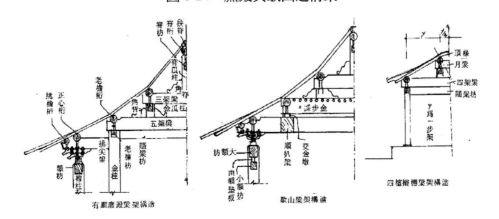

a. 六角屋頂　　　b. 圓形屋頂　　　c. 四角屋頂　　　d. 捲棚
（六角亭）　　　（天壇祈年殿）　　（方亭）　　　　（和尚頂）

e. 廡殿　　　　　f. 懸山　　　　　g. 歇山　　　　　h. 硬山

圖 1-24　廡殿與歇山之構架

有廊廡殿梁架構造　　　歇山梁架構造　　　四檔捲棚梁架構造

圖 1-25　捲棚屋頂

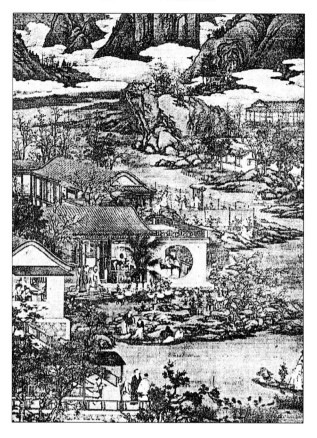

瓦作，正吻歷史頗早，史載漢武帝元鼎二年（115），柏梁臺被焚，越巫勇之建議在宮殿正脊上裝鴟吻，以鴟鳥好吐水以厭火祥。正吻通常高達八十九尺，故常用數塊瓦壟拼接而成；至於垂脊是由戧及角梁構成。在角梁最下端有套獸筍，裝上一個套獸。套獸之上有瓦當稱爲遮朽，防止仔角梁受雨淋，其上放置一筒瓦，角梁上有筍頭做仙人之座，仙人之背後之走獸其次序依次爲(1)龍(2)鳳(3)獅(4)麒麟(5)天

圖 1-26　推山屋脊

馬(6)海馬(7)魚(8)獬(9)吼(10)猴，其多寡以廡殿大小而定，而其數目要成單
數，最後一獸後面即是垂獸，垂獸前段稱為「獸前」，後段稱為「獸後」。

2. 硬山

只有前後兩坡，而左右兩側為兩面立牆亦稱山牆，硬山之骨架稱為「排
山」，其結構方法是將各桁承托在山牆之上，山牆內立著簷柱與中柱，前後坡通
常不出簷，或僅用簷桁挑出少許，當不出簷之坡面，其簷椽僅架在簷桁上，用
磚砌去與簷平，此種牆稱為封護牆。硬山正脊結構與廡殿同，垂脊位於屋頂與
山牆的交會處，但山牆覆蓋以瓦，故其功用頓減，垂脊之垂獸放於簷桁之上，
垂脊外面，將勾頭與滴水瓦排在博風之上與垂脊成正三角形，稱為「排山勾滴」
（見圖1-23h）。

3. 懸山

亦稱「挑山」，其結構與硬山略同，其不同之處，為各桁伸出山牆以外，成
為「出簷」，各桁頭外釘博風板，以防雨淋，山牆作法同封護牆，另一種為隨著
各桁、柱之位置砌成階級形，稱為五花山牆，其瓦作與硬山同。

4. 歇山

為廡殿與懸山兩種屋頂聯合而成，亦即如懸山頂置於廡殿頂之上，其結構
方法即將各桁在下金步中線之外繼續伸出稱為挑出桁，因挑出太遠，挑出桁必
須以草架柱支撐，該草架柱支於踏腳木之上，並由檐桁所加扒架支承，在左右
兩根草架柱之間，與桁同水準置各層小梁稱為「穿梁」。歇山之瓦作，其垂脊由
正吻至垂獸間與懸山相同，垂脊之下半部由博風至仙人之瓦作與廡殿相同，此
段垂脊稱為戧脊與上垂脊成四十五度角，博風與山面坡交會處稱為「博脊」，覆
以博脊瓦再接上滿面黃（或綠）瓦倚在博風之山花板上（如圖1-23g、1-27）。
在重簷式建築物其上層與平常做法相同，下層為狹窄之廊簷，深只有一或兩個
步架，其在金柱有博脊板以承博脊瓦。

5. 多角形屋頂

可分為四角形（圖1-23c）、六角形（圖1-23a）、八角形，以及多角形屋
頂，其四角形者稱為四脊攢尖屋頂，有四面屋坡，其出簷法與歇山同，桁枋
配置亦同，其瓦作，各戧脊之結構與走獸配置亦與歇山同，惟屋頂之高處亦
即各戧脊之收頭不用正吻而用寶瓶（圖1-28），至於六角形，其構造與方形

圖 1-27　歇山與捲棚瓦作

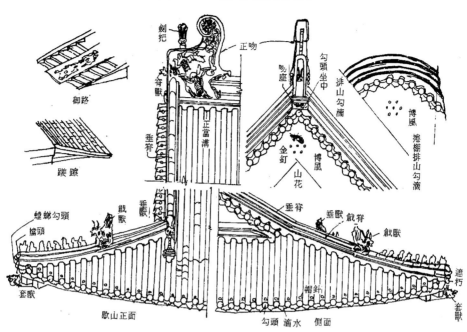

圖 1-28　廡殿、方亭、角亭、瓦作

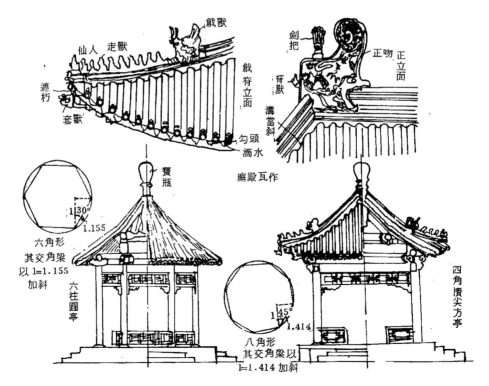

相同，唯花梁與交角梁用 1＝1.155 加斜，八角形按 1＝1.414 加斜（如圖 1-28 所示）。

6. 捲棚

亦稱和尙頂，或稱元寶脊，其脊部做成圓弧形，其頂層之梁叫月梁，月梁支於瓜柱上（圖 1-24），瓜柱邊有角脊以防移動，其瓦作上無脊，博風上以滴水瓦作（圖 1-27）。故捲棚實際上即爲屋頂前後坡不用脊而用圓弧形之結溝法，其頂上之曲椽稱爲頂椽或蠶蟈椽（參照圖 1-25）。

7. 圓錐形屋頂

中國式建築尙未發現有如羅馬之萬神廟與拜占庭之聖索非亞教堂（S. Sophia）之半球狀圓頂，只有圓錐形屋頂，如天壇祈年殿爲三重簷圓錐頂，圓錐形屋頂雖用於極早（如周代明堂建築爲上圓下方，當係四角法圓錐頂詳後），但只用在特殊紀念建築如祈天殿，皇穹宇和庭園建築上之圓亭，至於半球狀圓頂較少使用其原因如下：

（1）天一合一思想

中國自古以來崇拜自然，即所謂敬天思想，所謂「順天者興，逆天者亡」，書經記載湯武革命與弔民伐罪之師其揭桀紂之惡均有弗敬於天之辭，圓錐形屋頂象徵由地面直昇至屋頂尖端而通於天空，可作爲「天」「人」之間的媒介，故採用頗多，而圓頂其頂成半球狀之弧，以中國古代哲學視之，則寶蓋無頭，爲不吉祥，且無所通於天，故拼棄不用。

（2）圓錐頂較適合於中國式木構架

考拜占庭圓頂之做法，有所謂弧三角法（Pendentive Method）即在四角形之各邊做弧卷（Arch），其相鄰處成四個弧三角厚牆，其上再做圓頂，弧三角所傳來之圓頂外推力由巨大扶壁支撐；而中國木構架其牆只有帷帳牆之隔間作用，圓頂之巨大推力無處可撐，如造圓錐頂時，只將六角或八角水平梁架之角梁做成弧梁即可（如圖 1-28）。

五、高昂之臺基

中國上古時期，洪水爲患，在中華民族定居之黃河流域尤甚，歷史上黃河有七次改道之多，每次改道都泛濫千里，萬戶之邑頓成水鄉澤國，爲防居處之

水患，必須將房屋建於高亢之處，或建臺基，以提高建築物之地平線（G. L.），如《墨子》謂「高足以避潮潤」，所謂高足即指臺基而言；至宮殿及臺榭建築發達以後，厚重之屋頂架在木構架之柱梁上，如底部無臺基就顯然有上重下輕之感，頗不配稱，自此，臺基就成中國式建築之主要特徵。

臺基在中國之發達頗早，《史記》載：「堯之有天下也，堂高三尺。」很明白指出堂下臺基高三尺，又載堯「茆茨不剪，土階三等」，所謂土階三等，即以土築「衢室」（堯宮室名，詳後）之臺基，其高僅有三級，近人考證堯尺等於現在二十五公分，故堯臺基高七十五公分，分三級，每級二十五公分，稍大於今，以古人身高較長於今之故。到殷商時代，臺基不變，高仍三尺，即《周禮·考工記》所謂「殷人重屋，堂崇三尺」，殷代之臺基據中央研究院發表的安陽殷墟之發掘中，曾發現有若干版築土臺基址，最長達六十公尺，此種土臺，均係就原地四周挖土回填，以火烤和版擊搗實，臺上有排列整齊之天然柱礎，又有南北長三十公尺，東西寬之臺基址，以及一方十六公尺之堂基，當為殷商「重屋」之基址（詳後）。而周朝之臺基分等，據《禮記·禮器》篇所載：「天子之堂九尺，諸侯七尺，大夫五尺，士三尺，天子諸侯臺門。」以周尺換算公分則為 19.91 公分，則天子建築物臺基高達 1.8 公尺，由此推測，天子之臺階當為九級，諸侯七級，大夫五級，士三級，每級二十公分左右，《老子》載「九層之臺，起於累土」，吾人認為所謂累土之臺當為臺基而非臺榭建築之臺。臺基在六朝以後，隨著佛教之傳入中國有須彌座——佛座之部份，初為疊澀，後來演成蓮瓣；到唐朝時候，須彌座的束腰中，多置小柱，彫出壺門，壺門內刻花或飛仙；在宋朝之須彌座，下有圭角、仰蓮、覆蓮，間柱改成束腰頗大，刻龍或飛仙，其上為地栿（如圖 1-30）。至明清時代，須彌座更形複雜，加上上下梟混，束腰之部份改成狹窄之條，刻飾繁褥，不作整個臺基之主體，顯得較為纖巧華麗，但與枋梟之部主客不分，失去了唐宋時代雄渾之風格（如圖 1-30）。臺基上有勾欄（如圖 1-30），多為石製，也有木製，單勾欄（圖 1-30），華板上以幾何花紋如亞字形或卍字形，重臺勾欄有地霞，花板上之彫花比較複雜（圖 1-29），經由踏步，從地平線登臺基，踏步兩側有垂帶，其上有勾欄，其下有抱鼓石，側面三角部份稱為象眼，層層凹進（圖 1-30 所示）。須彌座之臺階在宮殿或廟宇建築中，其踏跺（階級）中部往往加上御路（見圖 1-27），上面有陽

彫之龍鳳形，其他如左城牆上之馬路，為便於車馬上下，不用梯級之踏跺而用鋸齒之斜坡名謂「礓磜」（圖1-27），其坡度平緩，以利上下。至於臺基高度，在宋朝時，依《營造法式》規定最高（在宮殿建築用）為全材之六倍，而材之第一等長九寸，當現尺27公分，即臺基高1.62公尺，較周朝為小。至清朝《工部則例》規定臺基高按柱高之十分之二，以面闊一丈之柱高為八尺，臺基高為一尺六，即等

圖 1-29 宋代須彌座

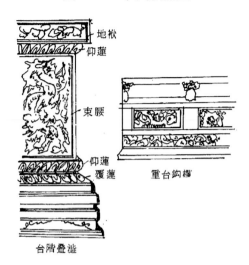

於五十公分，較宋朝小得多，但重要紀念性建築如天壇以及宮殿建築之太和殿都有三層臺基，高度在十公尺以上，則為特例。臺基四周在柱中心線以外部份，稱為下簷出，下簷出按出簷之五分之四，其五分之一則算「回水」。臺基之做法，先做柱基下之磉墩，以承柱頂石，再於四周做擋土牆，稱為「攔土」，與磉墩同高，然後於攔土內填土壓實即成。

圖 1-30 臺基

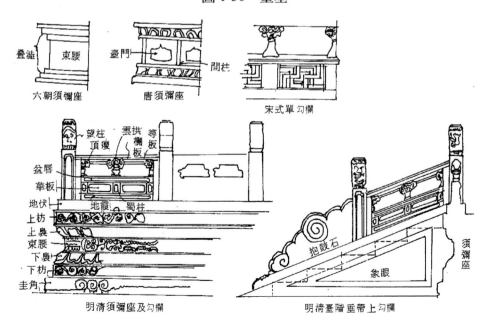

六、瑰麗之色彩——彩畫

中國式之建築，色彩之重要性超過西洋之建築，以木構造為本位之中國式建築物，若不配以色彩，必然如一堆火柴盒式的拙笨與呆板；試想一典型的中國式建築物，自地面起，有高聳之白色大理石臺基，中間配以朱紅色的牆垣與柱子，再加上寒色之梁枋與斗栱（大部為青綠色），頂部為黃色之琉璃瓦，襯托在蔚藍色的天空下，顯然成為一幅美麗而生動之圖畫，難怪西人嘆為觀止，謂為東方神秘之色彩。考色彩之應用，其功用如下：

（一）保護木材

木質受雨淋之處易腐朽，彩色與彩畫有油漆之用，使木質與空氣相隔離，且顏料之特殊氣味使白蟻、蛀蟲不敢接近，則可防止木質腐朽，以增加建築物之壽命。

（二）增加建築物之美感

用淺色之臺階，與暖色之牆柱，和寒色斗栱和梁枋，加以暖色屋頂，映在寒色之天空上形成對比之顏色，如上所述，色彩輝映，造成視覺上之美感和立體感，出簷部份因深寒色梁枋與暖色之屋頂相映可增加軒簷深度感，而梁枋與天花、椽子之彩畫有動植物與幾何或自然式之花樣，更可負有美術上之意味。

（三）表明身份之等差作用

顏色之規定非常嚴格，不能逾越，如《穀梁傳》：「禮，天子（丹），諸侯黝堊，大夫倉，士黈。」周代天子以紅色為貴，以周為火德之故。到了漢代，以為有土德之應，故崇尚黃色，並以黃色為天子本色，沿用至清。至於屋頂琉璃瓦顏色，黃色琉璃瓦只能在皇帝宮殿以及孔廟中應用，一般官吏只能用綠色或藍色，而平民不准用琉璃瓦，至於四夷之君長比諸侯或太子，例如日本自奈良時代至平安時代，大內裏之太極殿，用綠色琉璃瓦，蓋對唐朝皇帝不敢用黃色以表示尊奉天朝也。

（四）教育作用

通常彩畫有動植物、自然物以及歷史故事和英雄人物等，可增加視者對博物、天文、地理等知識，並更增加對歷史人物之瞭解和尊敬，試以吾人常至廟

宇常見到如大舜耕田、三顧茅廬、水淹金山寺、三藏取經等彩畫故事，吾人當能對我國歷史人物生起景慕感，頗富教育意義。

至於彩色之起源甚早，在河南仰韶村所發現之彩陶，以黃、紅、綠三色並作螺旋形之圖案，其時期約當西元前 2200 年前夏朝初期。至商朝時期，由安陽小屯發掘之銅器與玉器、陶器中有饕餮、龍螭等圖案，這些圖案料想曾用到建築上，且亦可能賦彩。至於彩色彫畫到周朝已高度發達，《周禮》冬官設色之工有五，即「畫、繢、鍾、筐、慌」，其中畫氏與繢氏即為彩畫之工。明顯之彩畫，如《論語・公冶長》篇之山節藻棁，即為斗栱刻鏤為山形，棁為梁上瓜柱畫為藻形，當然是用色彩之彩畫。至於彩畫之程式是先粉白色作底色，再畫上其他色彩，見《論語・八佾》篇所謂「素以為絢」。關於我國建築色彩之源起有下列諸說：

1. 觀眾頓悟說：史載黃帝命倉頡觀察日月星辰以及動植物之景象而創造文字；然當觀察之際，見自然景物皆有色彩，例如天為藍、樹為綠、土為黃、火為赤，玄鳥（燕子）為黑，頓悟顏色可以增進視覺之快感，於是尋求可供畫之顏料，應用到器物（如陶器、布帛），當然也有應用到建築物之木料上，即成色彩之起源。

2. 五行象色說：所謂五行即指金、木、水、火、土五種原素也。陰陽家以為天地萬物，莫非形於此五原素，所謂五行生剋原理，即指木生火，火生土，土生金，金生水，水生木，以及金勝木，木勝土，水勝火，火勝金，土勝水。今將其原理繪於圖 1-31 所示。而陰陽家，以五行配五色，亦即木屬青，為東方大海之色，屬於春季，蓋春季時草木青青也。火屬赤，赤為火之本色，亦為南方氣候炎熱，如有火烤也，正是夏季炎炎之時；金屬白，白色為西方崑崙山白雪皚皚之顏色，白色是凶色，故有肅殺之象，正為秋風秋雨愁煞人之季。北方屬水，蓋多雪水，且因更近北極，黑夜較白晝為長，故屬黑色，其時正當隆冬，中央屬土，即中原為中土也，土色黃，其季正當夏秋之交之長夏。中國古代有此陰陽五行觀念，很自然的應用到建築彩畫上（圖 1-31）。

關於我國彩畫之發達，吾人可由「畫棟雕樑」此語而知古代彩色發達之明證，「彩」即彩色油漆，通常施於柱、牆與椽身之部份，「畫」即彩色之繪畫，

圖 1-31 五行與五色（左）、色彩之對比——中國風格（右）

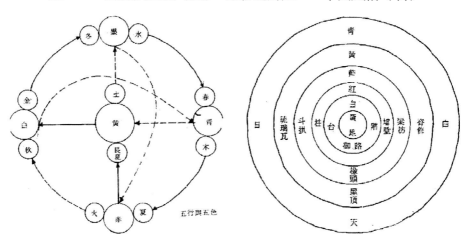

五行與五色

註：(1)實線方向代表相生方向；(2)虛線方向代表相勝方向。

通常施於梁枋、椽頭、門窗格扇、勾欄、斗栱照壁等部份。至於「雕」即雕刻各種華文、神仙、飛仙、佛、飛禽、走獸、角神纏柱龍等，於前面所要施「彩」與畫」之木作上。

圖 1-32 彩陶

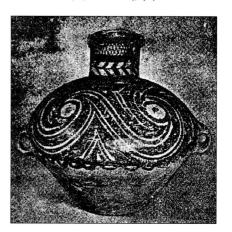

彩畫依其品題之不同可分為下列兩種：

1. 殿式彩畫：其特徵是規格化與標準化，其畫題有龍、鳳錦、旋子、西番蓮、西番草、夔龍、菱花等，這是在最神聖之廟宇與宮殿所用。

2. 蘇式彩畫：其特徵較為自由，為寫實之筆法與畫題，如自然現象之雲紋，植物如葡萄、蓮花、牡丹、芍藥、桃、李、梅、佛手柑；動物如仙鹿、仙鶴、白象、天馬、孔雀、鸚鵡；人物如羅漢、美女、英雄、仙人，佳話如民間故事傳奇，山水有國畫與洋畫等。

彩畫依色料之調配可分為下列幾種：

1. 五彩裝：為各色混用之搭配，外緣四周皆留稜廓，用青、綠、朱三疊暈，稜廓內彩色，用朱紅或青綠，或外留空緣，與外道對暈之。

2. 間裝：爲任意兩種色料之間隔調配，通常有三大類：

　(1) 青地上華文：用朱、黃或綠色間，而外緣則用大紅疊暈。

　(2) 紅地如有青綠之華文：以原用之紅色相間，外緣用青綠疊暈。

　(3) 綠地上之華文：用青、黃、紅、橙相間，外緣用青紅疊暈。

3. 碾玉裝：多施於梁栱處，四稜四周皆留緣道，用青色或綠色疊暈，如緣係綠色，用常用淡綠地，然後繪華文，亦有以深藍地，外留空緣，而與外緣道對暈之。其中石碾玉係以每瓣之青綠色都用同色由淺而深之疊暈。

4. 疊暈：其初著淡色，次上淡藍，再覆天藍，最後用深藍，深藍之內，則黑墨壓心，層層內縮，由淺而深，如暈渦樹，藍華之外留粉地一暈。凡染紅、黃二色者，先佈粉地，次上朱華，與粉共同壓暈，而後藤黃罩色，深紅壓心，極爲美觀。

5. 青綠疊暈稜間裝：多施於幅員狹小之處，如斗栱、昂，其裝法有三類：

　(1) 外稜用青色疊暈，內層以綠色疊暈，稱爲「兩暈稜間裝」。

　(2) 外稜以綠色疊暈，外圈深內圈，中層用青色疊暈，外圈淺於內圈，內層復用綠色疊暈壓心，亦外淺內深，稱爲「三暈稜間裝」。

　(3) 外稜以青色疊暈，內層以綠色疊暈，而青綠之間加入外淺內深之紅色疊暈，稱爲「三暈帶紅稜間裝」。

6. 解綠裝：裝飾房屋，全部以赭紅色塗遍，其輪廓再用青綠疊暈相間，稱爲「解綠裝」。

7. 丹粉裝：大都施於木料裝飾，表面先用赭紅色刷遍，下稜用白色界欄緣道，下面復用黃丹通刷，並用白粉描畫淺色，或蓋壓墨道，稱爲「丹粉裝」。

8. 雜間裝：除上外，有非純粹或融會數種裝法而畫者。

至於木作各段彩畫之布局如下：

1. 梁枋部份：可分爲三段，中段稱爲枋心，左右兩端稱爲箍頭，箍頭與枋心之間稱爲藻頭。枋心爲全梁枋彩畫之中心，長占三分之一。枋心彩畫之母題以龍與錦紋爲主，稱爲龍錦枋心，旋子枋心只用於離宮別館，藻頭彩畫大都爲幾何形，通常有旋子與和璽兩種，旋子主要顏色爲藍、

綠兩色，用黑、白、金三色來點綴，其圖案爲車輪狀之旋子（見圖
1-33），其分配法以一整二破爲基本，將箍頭畫作相切之圓形及半圓
形。其配色法可分爲大小點金，指其中心貼金多少而定，並有石碾玉，
其輪廓用金線稱爲全琢墨，用墨線稱煙琢墨，不用金，只用青、綠、
黑、白四色稱爲「雅五墨」，爲旋子下品。至於和璽彩畫，其箍頭之藻
頭都用 W 形線，分成整齊之分格，分格內畫以各形之龍。畫龍通常箍
頭畫坐龍，藻頭畫升龍，枋心畫行龍。箍頭彩畫，其邊線與枋主軸成正
交，可用金線或墨線，若用疊暈稱爲「死箍頭」，若用蓮珠或卍字等幾
何形者稱「活箍頭」，在枋甚長時，則在箍頭與藻頭間做成盒格，格內
畫以龍鳳之類。至於整個梁枋之枋線除用金線或墨線，或用單色疊暈
（見圖 1-34、1-35）。

2. 柱子：在簷枋以上部份簷柱及金柱，瓜柱等之彩畫，按藻頭之顏色。柱
 下大部油紅色（見圖 1-34、1-35）。

3. 斗栱：在每一攢之栱、翹、昂之彩畫可分三部，畫在稜緣線上有金、銀、
 藍、綠、墨五種「線」；畫在各線內有丹、青、黃、綠四種「地」，畫在
 地上有西番草、夔龍、流雲等各種「花」（見圖 1-36）。

4. 拱墊板：亦有「線」「地」「花」三部，顏色與斗栱色成對比，花爲龍、
 鳳、蓮、草等祥瑞之圖案（見圖 1-37）。

<p style="text-align:center">圖 1-33　和璽彩畫</p>

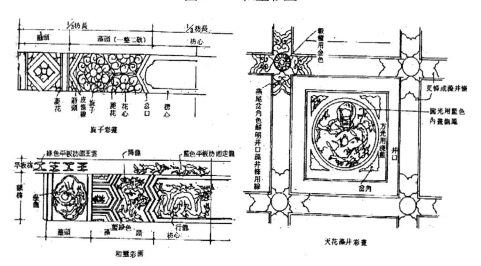

圖 1-34　和璽彩畫

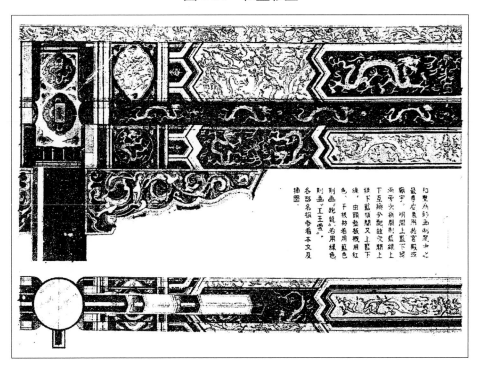

圖 1-35　大點金龍錦枋心彩畫

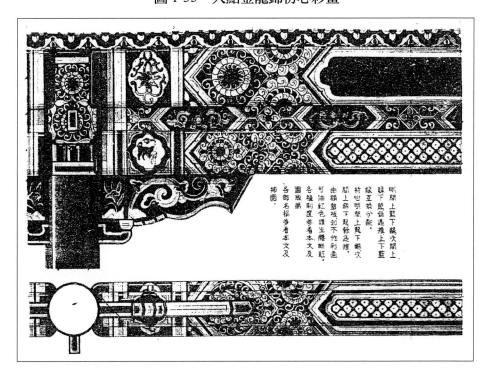

圖 1-36　斗栱彩畫

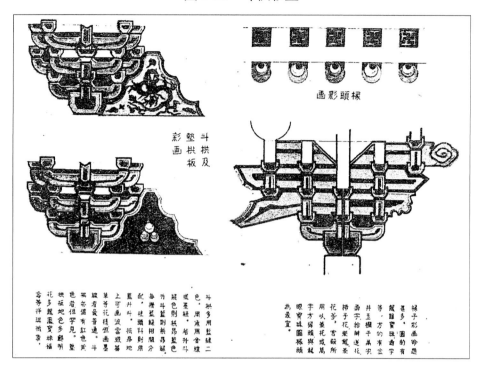

画彩頭椽

斗栱及
墊栱板
彩画

斗栱多用藍綠二色。用藍用金線或墨綠。若升斗綠色則栱昂藍色為斗藍對栱昂綠。每攢花綠低畫藍色。拱身地上可畫流雲或單斗花綠相間介配。昂頭亦則用藍色。整拱板地多鄉明色若但平見。花多麗鳳寶珠幡若等詳細微像。

椽子彩画玲題甚多。圖的有龍頭寶珠者字等。方的有盆井玉欄干萬尖或尖拾開達花攝子花寶龍柔用以蓋花或萬字方錦頭與龍眼寶珠圓椽頭為最宜。

圖 1-37　旋子彩畫

金琢墨石碾玉
一切線路輪廓青金棍
花解藍心花退暈色間筆

煙琢墨石碾玉
花卿輪廓用墨煙
藍退暈花心地點金

金線大點金
線路地心花墨用線
墨大點金與此同惟線路用金

墨線小點金
線路用墨心花心金
金小點金與此同惟線路用金

雅伍墨
不用金

本圖以一鑒二段為例。

彩画各部名稱及註解
其少配法參看本文及插圖。

旋子義制度共分七等
一金琢墨石碾玉
二煙琢墨石碾玉
三金線大點金
四墨線大點金
五金線小點金
六墨線小點金
七雅伍墨

5. 天花：在結構有「藻井」與「天花板」兩部。「板」之中心有圓光，四角有盆角，都用鮮美紅、金色畫在「青、綠」之地上，藻井顏色之「板」之「地」同，但在十字交叉處之燕尾用鮮明之金紅色。

6. 橡子：在沒有天花板之建築物，各架橡子多用青綠色之彩，而望板則用油紅色成對比。橡頭之彩畫在圓橡都做寶珠，方橡做卍字與菱花，充滿了活潑與生動。

7. 角梁：在老角梁下畫龍身紋。

彩畫之襯地法有四種：

(1) 五彩地：膠水乾後，先以白土刷勻，再以鉛粉刷遍，而後施彩。

(2) 金地：膠水陰乾，刷白鉛粉一道，乾而復刷，共四、五道，次刷赭紅鉛粉四、五道，並用砂紙磨平，地上即可飛金。

(3) 沙泥畫壁：膠水乾後，僅用上等白土漿，以縱橫相交互刷之，俟色地襯好，即可描形而作畫。

(4) 碾玉地：膠水乾後，用一份靛青與二份茶土之混合刷遍，青綠相間者亦用此地。

彩畫之調料法如下：

(1) 白土，茶土同時沖水使淨，浸入薄膠水中，待土粒完全溶解後，淘出淡色之細粒，置入桶內澄清，去水加入濃膠，即能塗壁。

(2) 鉛粉：先研細再浸以熱水，再加力研成粉狀，使濃淡合度，即可應用。

(3) 朱土、土黃與赭石，用時亦先淘淨研末，加水，澄去大粒，以細末入膠即可。

(4) 藤黃切忌加膠，用時只需研細，加熱水澄去砂腳即可。

(5) 朱仁、黃丹，僅需加入膠水，攪拌使之濃淡得宜即可。

(6) 紫礦用時劈開其心，採取表面深者，用熱水煎去其汁，加湯應用。

(7) 螺青、紫粉研末加水，溶後可用。

(8) 雌黃研末加熱水，淘淨入膠，但不能與鉛粉、黃丹共用。

至於粉刷底料有下列四種，視彩畫不同而用之：

(1) 紅灰：成份為石灰 7.5 公斤，上朱 2 公斤，赤土 6 公斤。

(2) 青灰：成份爲石灰或消石灰各半，或石灰 5 公斤，粗墨 0.5 公斤，煤粒 0.5 公斤，黃明膠 0.3 公斤。

(3) 破灰：生石灰 0.5 公斤，白蔴土 2 公斤。

(4) 黃灰：生石灰 1.5 公斤，黃土 0.5 公斤。

以上諸彩色灰漿可作木作彩畫之底以及牆壁之粉刷用。

第二節　影響中國建築之因素

一、歷史

自「北京猿人」和「山頂洞人」在河北省房山縣周口店發現以後，中華民族西來之說不攻自破，尤其「山頂洞人」爲中國最早「眞人」，亦即脫離猿人之階段而具現代人之形態，其組成漁獵社會，並有各種「舊石器」。至於河南省澠池縣仰韶村所發現的彩色陶器，有光滑細膩之彩色花紋，證實爲新石器時代晚期產品，稱爲「彩陶文化」，其遺物中的石鋤、石耨、石杵，可證明當時已進入農業社會。彩陶陸續在豫北、晉南、甘肅、青海等地發現，證實黃河流域爲中華民族文化之搖籃，其時期約在西元前 2500 年，正是黃帝建國後不久時期，與《史記》所載黃帝發明宮室、舟車、武器、工藝、律曆相吻合。至於盤古開天闢地，爲我國古人想像宇宙形成論所造之神話，而三皇中所謂「天」「地」「人」三皇合計數十萬年，即是臆想宇宙形成最先是混沌初開，陽清爲「天」，陰濁爲「地」，再有「人」。由宇宙形成至於人共四十萬年，如與今日地質學家將地球形成時間以最古老岩石用放射性半衰期推測，約四十億年以上，相差萬倍，蓋此僅係古人之臆測而已，然比二百年前歐洲人推測上帝創造天地之時期爲西元前 4004 年（即六千年前）高明得多。〔註 1〕三皇以後之黃帝，於西元前 2698 年建國於河南省新鄭縣，爲中華民族之始祖，當時約當新石器時代，統治了中

〔註 1〕　在地質學以及人種學未發達以前，古歐洲人常根據《聖經舊約全書》第一卷《創世紀》推測上帝創造天地之時期，如十七世紀英國阿琴主教（James Ussher）考訂爲西元前 4004 年；西元 1779 年倫敦書商所發行之世界史尚在討論究係該年之三月二十一日抑係九月二十一日；英國聖詹姆斯版本之聖經（St. James Edition）亦載爲 4004 年，見海思（Canrlton J. H. Hays）、穆恩（Parker Thomae Moon）、威蘭（John W. Wayland）合著之《世界通史》，東亞書社中譯本第一章，頁 8。

原地帶，以後中國出現了儒家最讚美之時代——堯舜禪讓政治，亦即公天下之思想。接著洪水泛濫，禹以十三年功夫疏導了江、河、淮、濟四河之洪水，並使黃河安寧了一千六百年不再泛濫（至周定王十五年河決黎陽），功勞非常大，不但舜將帝位傳給他，並稱他為「大禹」，〔註2〕他死後，諸侯與百姓甚至擁戴了他的兒子啓為天子，造成以後君主世襲之局面。夏朝之社會狀況，約當仰韶文化時期，過著農業生活，但史載禹鑄九鼎，則當有銅之應用。但見其彩陶之發達，建築上用瓦和甎夏代已有，觀《古史考》夏桀時昆吾氏造瓦更為明證。到殷商時代，已有銅器，蓋殷墟有大量銅器出土，且有銅錫熔合之青銅，其銅器之圖案，極為精美複雜，故新石器時代當至夏代止，夏朝太康失國，賴少康以十里見方土地和五百人擊滅寒浞而中興夏室，八傳至孔甲而衰，終至夏桀，滅於商湯。商之祖先契，曾作舜之司徒，至商湯得賢相伊尹之輔佐，滅了夏朝，奠定了六百年之商基，商人自稱「天邑商」，稱四方為「東、西、南、北土」，商代亦是以農為主，惟冶煉非常達，遑論精美銅器，就只能雕刻甲骨之刀，定然用到比銅更堅硬金屬如鐵去做成。商人曾八次遷都，可能是為避水患（非河決）之原故。商人尚鬼，故常祭祀，並以占卜以定行事之吉凶，此種卜辭即為甲骨文——中國現已發現最古之文字，惟據專家考證，甲骨文並非中國最早文字，以之斷定夏朝乃至於堯舜、黃帝為信史，殷商傳到了紂王，因驕奢淫逸，殘害忠良，結果被從西方而來大諸侯——姬發所滅，建立周朝。周朝始祖為棄，做過舜時后稷，掌播百穀，自此，周朝成為擅長農業之朝代，周朝之典章制度實建立於姬發的弟弟——周公旦，他曾東征以徹底消滅殷之殘存勢力——武庚，平定東方五十多國，並制禮作樂，實行封建制度與井田制度，周民族慢慢的擴展領土至長江流域和淮河流域，惟當時西北方戎狄侵擾周帝國首都鎬京，犬戎甚至攻陷鎬京，殺死周幽王，於是周平王東遷洛邑——周公營建之東都，就進入了中國文化黃金時代——春秋戰國時代，諸子百家學說自由開放，但是周朝王室權威已不如昔，常靠諸大諸侯如晉文、齊桓之「尊王攘夷」

〔註2〕 我國帝王稱大者需對全國人民有偉大貢獻或是最有道德者，如大禹治水解除遠古水患，大舜耕田是位孝子，而西洋君主稱大者不乏其人，只是戰功彪炳，殺人最多者皆可謂之，如凱撒大帝（Julius Caesar The Great），查理曼大帝（Charlemagne the Great），彼得大帝（Peter the Great）等。

政策支持，最後淪落為一個名存實亡之小國。楚國本是南方之蠻夷，居然敢問鼎中原，戰國時代各國交戰紛紛，最後被據有關中之秦始皇統一全國（221 B.C），拓地至黃河以北，南平百粵，建州六郡，並築長城，以防匈奴，沒收民間兵器予以銷毀，鑄金人（銅）十二。到了漢朝更出擊匈奴，威振西域，擊敗北匈奴，且使其西遷歐洲，造成歐洲之黑暗時代。而張騫之通西域，到達大夏，遂與希臘文明相接觸，對於中西文化史交流頗有意義。而佛教於東漢明帝時傳入，更為中國文化史一大事，並造成六朝之清談思想。漢朝時（公元 100 年左右）蔡倫發明紙，更是文化史上一件大事。漢亡後，則為三國時代，至西晉、南北朝，稱為「黑暗時代」，此時五胡亂華，各都市殘破不堪，成為文化暗淡時期，惟北朝之拓拔魏時傳入了西方藝術——由佛教徒自印度輾轉傳入，使我國之建築融入了西方色彩。魏孝文帝之漢化政策不僅促成民族之融合，更造成藝術之融合。南朝佛教振興，所謂南朝四百八十寺，即表示佛教建築之鼎盛。南北朝最後由楊堅統一，建立了隋朝，他的兒子隋煬帝因窮兵黷武，並建造大運河、迷宮等勞民傷財，二十多年之天下被他斷送。隋末天下大亂，結果由李淵兒子李世民所統一，他就是有名唐太宗，他征服了西伯利亞和中亞的突厥，並征服西南夷，在高宗時更滅百濟，征服朝鮮半島，威震全亞，唐帝國實為一世界帝國。此時歐亞各國大都向大唐帝國朝貢或通商，長安成為世界各地人種與文化匯集之地，唐朝實為中國文化史黃金時代，觀首都長安之都市計劃規模（詳第十章）即可得知。唐朝中西交通發達，陸路有由絲路至中亞，海路經南海循馬六甲海峽至印度洋，大食船舶常停於廣州與泉州，至五代和宋代，雖承繼唐代遺產，但國勢已衰，其藝術工藝不如唐代雄偉之氣魄。元代一方面承繼宋代文化遺產，一方面引入西方文化，故其文化頗有世界觀，惟限制漢人思想太嚴，其文明正如其政權曇花一現，終由平民出身之朱元璋統一。明朝初期，國威鼎盛，並由鄭和七下西洋宣揚國威，明代先建都南京，明成祖永樂帝遷往北京，為的是抵抗韃靼人之入侵，明末，國勢衰微，被女真族之滿清所取代。滿清初期，國勢強盛，領土擴展至外興安嶺、中亞以及西藏和中南、朝鮮半島。道光、咸豐以後，內憂外患相繼而起，割地賠款不一而足，終至清帝國滅亡。至國父孫中山先生肇建民國，國家之富強方露曙光，不幸遭軍閥、日寇等亂相繼而起，以致自鴉片戰爭以來，文明尚未能有一個繼往開來之進展。當

代吾人應負文化拓荒者之使命，將建築藝術重作一個文藝復興，實爲責無旁貸之義務。至於歷史影響建築之因素有下列幾點：

（一）卑宮室主義

大禹治水，卑宮室而盡力於溝洫，聖人讚之，箕子歎紂之暴有「錦衣九重，高臺廣室」，自儒家主張勤政愛民、薄賦省役爲「仁君」，若「橫征暴斂，大起徭役」爲「昏君」，自此除了被視爲昏暴之君外，都不敢明目張膽營建高臺廣廈。蕭何營未央宮，甚爲壯麗，漢高祖怕居「昏君」惡名，故表面上甚怒，以安撫其臣下也。漢文帝節儉愛民，爲造一「馬廄」因臣諫而罷，視爲「仁君」，若秦皇、隋煬大興徭役，以建城造河，並大建宮殿，歷史上視爲暴君。故自古以來，皆視營建宮室、大興土木爲勞民傷財之舉，影響所及，在我國歷史上所建宮室若與西洋之宮殿、教堂、神廟比較則瞠乎其後，其原因即在於此。試以羅馬聖彼德教堂而言（S. Peter, Rome），其面積與高度與我國現存最大宮殿北京太和殿相比如下：

	面積（平方公尺）	高度（公尺）
聖彼德教堂	21,092.3	137.4
太 和 殿	2,026.4	33

由此可知卑宮室是歷史影響宮殿建築之特色。

（二）宮室以集團之偉大代替個體之龐大

如上所述，目前現存之最大宮殿——太和殿，其面積尚不及聖彼德教堂十分之一，高度不及其四分之一，以宮室單獨個體而言，則吾人宮室遠不如彼，此蓋受到以上所述卑宮室主義之影響，因此吾國歷代帝王便以化整爲散之方式營建宮殿，以減少臣民之阻力。以紫禁城爲例，南北長九百六十公尺，東西寬七百五十公尺，面積有七十二公頃，城四周總長 3.4 公里，城高十公尺，頂寬八公尺，城內自南至北，以太和、中和、保和三大殿爲中軸線中心，其東西南三面共有宮殿堂閣一百二十，門樓九十，構成一個龐大房屋集團（Building Group），再以秦始皇營建之阿房宮爲例，所謂東西五百步，南北五十丈，上可坐萬人，下可建五丈之旌旗，表南山（終南山）之巓爲闕之複道，五步一樓，十步一閣，其殿閣達二百四十，項羽以火焚三月不熄，司見其規模之龐

大，由此可知，中國宮殿特色是以集團之龐大，來代替單獨（只一間建築物）之偉大。

（三）宮室與朝代同命

秦漢以來之偉大宮殿建築物現已蕩然無存，而魏晉南北朝乃至於隋唐之中古建築物，以及宋元近古宮殿、寺廟、民居留存至今能有幾何？當吾人到西安市北面之漢長安故址或越過渭河到秦咸陽故址，我們所見的只是一望無垠之黃土平原而已，如果幸運一點，可能拾到幾片秦甎漢瓦之破片，千門萬戶之未央宮，以及養有世界珍奇動物如九眞之麟、大宛之馬、條支之鳥、黃支之犀、周迴四百里之上林苑，以及可坐萬人之「阿房宮」如今安在？正如李白詞：「西風殘照，漢家陵闕。」中國每當改朝換代時，就有一批所謂「除舊佈新」之逐鹿者，以大燒宮室爲「仁政」，認爲此舉爲鏟除暴政之餘孽，以博得百姓之擁戴，實際上，這些人是破壞建築藝術、摧毀文化之罪人，蓋帝王之宮殿無非是用民脂民膏集聚而成，一經破壞，新的朝代當權者必然再役民營建，不是再勞民傷財嗎？歷史上之記載，幾乎每當改朝換代時則宮室必遭火焚，成爲不變之定律，其中以項羽之焚咸陽宮殿，董卓之焚長安宮殿，以及安祿山焚長安城，三次破壞焚燒，使西安所留漢唐宮室至今無存。而洛陽與開封兩大古都之宮室也毀於南北朝、隋末天下之大亂與金兀尤之洗劫，六朝名都南京至唐初已成廢墟，李白詩：「五洲花草成幽徑，晉代衣冠成古丘」可證明。明太祖營南京城之一點心血，也殘破於洪楊之亂，被譽爲東方藝術象徵——報恩寺之琉璃塔也付之一炬；至於千年古都——北平，還算是幸運的，初劫於明末流寇之禍，再劫於清末英法聯軍火燒圓明園，以及八國聯軍搶劫頤和園，皇城與紫禁城之宮闕除文物喪失外幸未波及，保存了故有文化遺產不至於與清政府俱亡，眞是不幸之大幸。以此可見歷史上宮殿與朝代同命，當我們在博物館看到「千秋萬歲」、「長樂未央」漢瓦當銘文後，我們惆懷文化遺產不能像埃及金字塔、希臘神廟、羅馬故宮，以及中世紀以來歐洲教堂遺留至今，眞是唏噓而嘆，我們對這些破壞文化遺產之罪人眞是痛恨，使我們要研究六朝與唐代建築需跑到日本奈良去，〔註3〕也眞令人扼腕長嘆！

〔註3〕 奈良在京都之南，大阪之東，舊名平城，是日本古都。自日本元明天皇以來，都此地者凡七代共七十五年（710～784），此時期稱爲奈良時代，爲日本文化之淵源

（四）與異族文化之接觸而影響建築風格

就我國之戰爭史而言，可分爲兩型，一是對內的，如帝位爭奪戰，二是對外，與異族空間爭奪戰。前者對建築之影響已如上述，而後者亦頗影響建築風格。我國對異族戰爭史，黃帝對蚩尤的中原爭奪戰首開其端（蚩尤爲南方九黎之君）；其後又有虞舜竄三苗於三危，擊敗了苗族對中原之騷擾，夏商兩代且不斷與四夷戰爭。到了周朝，西戎爲最大外患，西周幽王且被犬戎（西戎之一）所殺，鎬京殘破，周朝王室只得東遷洛邑。至秦漢時代，北方有匈奴外患，耗了兩三百年時期與無數公帑始將匈奴擊潰。緊接著五胡亂華，據有大江以北，成南北朝對峙局面。至於唐時之吐蕃與突厥，宋時之遼金蒙古，明朝之韃靼，清朝列強交侵，都成爲強大之外患，我中華民族五千年來能峙立於東亞，就是靠我們文化之同化和武力抗拒，使異族或被同化（如苗、滿、蒙等族）或被擊潰（如漢之匈奴，今之日本）而不能危及我民族，但是與異民族之戰爭與接觸時，外族文化在我有廣大包容力之中華文化聲威下被吸收成爲我中華文化之一環，如漢朝通西域與大夏（Tuknari）之希臘文化相接觸，影響我六朝之藝術——包括石窟、繪畫與南朝陵墓之建築，而佛教之傳入更引進了印度之藝術，除了雕塑、繪畫爲之一變外，更影響當時之社會思想——清談與宋朝之理學思想，建築方面更影響中國臺榭與觀闕建築——使轉爲塔之方式。至今日引進了西方之科學——包括建築技術，當使我國建築藝術煥然一變。

（五）三大發明影響建築風格

我國三大發明，羅盤針、印刷術、火藥對建築風格影響頗鉅。羅盤針相傳是黃帝所發明，周公曾用它來引導貢象之越黎歸國，羅盤針不但能正確指出房屋正確之方位（如中國房屋大都朝南），且可供築城南北定位，如紫禁城是依子午線爲中軸線，其南門稱爲午門。航海上應用它且將我國建築風格傳到日本或韓國去，唐代，大食人曾應用它來航海，並傳入了拜占庭（By-zantine）建築風格（在廣州建有清眞寺），惟限於一隅，未大量採用。印刷術自五代已有應用，至北宋時畢昇發明活字版，爲印刷術之濫觴，不久並曾於南宋紹興十二年（1142）印刊李誡所著之《營造法式》，使這本書流傳全國各地，促成全國

地，風景幽麗，工藝發達，富有史蹟，近郊法隆寺爲西元 611 年所建，爲惟一仿隋代木建築遺留至今之惟一例子。

建築風格之一致，並爲明清宮殿建築式樣根據，印刷術之發明之功勞不可滅。至於火藥自古即應用之，宋朝虞允文對金兀朮南京采石磯之戰，曾用霹靂炮擊敗金兵，以後元人曾以火藥去攻打中世紀歐洲之中古堡壘，火藥之應用攻城方面促成了造城技術之革命，單薄土或磚城垣改爲石造護面厚城垣，並有內城與外城相襯裏，以防火藥攻堅之厲害，城垣營造技術之進步實爲火藥之應用造成。

二、地理——包括地質與氣候

我中華民族發源於黃河流域，由古史所記載建都之範圍與今日發掘古文化之遺址可相印證。到周朝已發展到黃河下游和長江流域（齊和楚）。秦始皇統一全國時，其領域北至長城，南抵南越，東至海，西至隴西，關內十八省大都在其領域之內。至漢唐之經營和明清之開拓，始成今日之領土。我國之位置，在亞洲之東部，北起黑龍江與薩彥嶺（在蒙古北部的唐努烏梁海，現爲俄羅斯所竊據），南至海南島與南海諸島（包括東、西、南、中沙群島），東到太平洋，西至帕米爾高原，面積達一千一百五十萬平方公里，佔亞洲四分之一，世界面積十二分之一，土地面積僅次於掠奪我國領土最多之國家——俄羅斯；居世界第二位。我國之地形大體上而言，北從大興安嶺起，經太行山脈、豫西和鄂西山地，南至雲貴高原爲界線，西爲高原、盆地、山地，東爲平原與丘陵，其大地形區，東面自北起爲松遼平原、黃淮平原，與華南諸盆地和丘陵以及臺灣海南兩島，而西部自北起爲蒙古高原、塔里木盆地、四川盆地、西藏高原、雲貴高原。以我國地理而言：有廣大平原、有高大山脈，又有大河、大湖、大海洋鍾毓於一處，實爲天賦之國。我國大河，由北而南爲黑龍江、黃河、長江、粵江並有廣大支流與湖泊，實爲水運、陸運發達之國家。以我國河流系統而言，主要河川都是自東往西流，屬於太平洋水系較多，如黃河、長江、粵江皆是，且其支流密佈如網狀（如圖 1-38），利用舟楫溝通有無，故物品稱「東西」，與河流之流向當有莫大關係。在古代陸運尚未發達時候，河川在交通上發揮極大的功能，這種趨勢促使我國文化進展往河川下游發展。復觀我國古代五大都市——北平、南京、西安、洛陽、開封等皆處於河流交叉處或河川津渡之旁，即是取利用舟楫，易收控制各地之效；自秦漢以後，中國文化中心漸漸移向長江流域，蓋以黃河枯水時期太長且容易泛濫之故，失去了航運作用，而長江水系

圖 1-38　我國建築地理分區

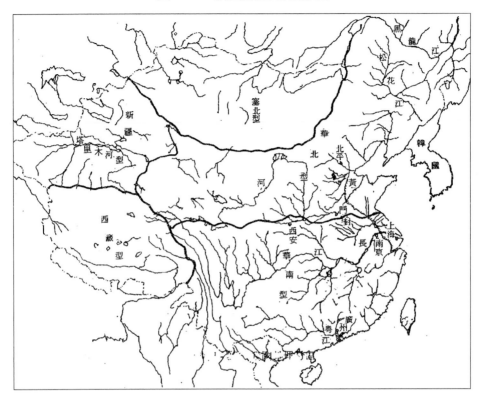

發達，航運便利。東晉南北朝後，華北為胡人所割據，文化之南移更為顯著。
至宋南渡後，華南之粵江流域文明浸盛，理學中之閩派朱熹即出於此，明清以
後海禁大開，華南地區為海運之衝，與外人接觸較繁，文明之發展且超過北方，
遂為全國文明首善之區矣！吾人可綜括而言，我中華民族文化起源於黃河流
域，尤其是在關中盆地與黃土高原一帶，起初是由西往東發展，至秦漢後是自
北而南發展；這種文化發展與開發先後之次序，影響建築風格頗大。再述及我
中華民族包括漢滿蒙回藏苗六族，滿族與苗族實際上已在中華文化下同化，民
族之界線已成雪泥鴻爪，實際上僅有不足一千萬之蒙、回、藏胞仍保持有稍許
民族風味，惟蒙族同胞自黃帝以來已有五千年文化之接觸，回胞自漢武帝以來
已有二千多年文化之接觸，藏胞在東漢（稱為西羌）以來也有二千年文化之接
觸，實際上已融合在中華民族文化中，成為中華民族之一支。

　　中國式建築以區域地理而分，大致可分為華北型（包括東北與華北）、華
南型（包括華南與華中、臺灣等）、塞北型（包括塞北地方與蒙古地方）、新疆

型、西藏型等五型：

（一）華北型

這是中華民族文化搖籃——黃河流域所孕育出來之型式，華北地區之氣候屬於溫帶季風氣候區，其年平均溫度 10℃ 以上，冬季氣溫平均至零下，年平均雨量約六百公厘左右，雨季只有七、八兩月，乾季達十月之久，其氣候特徵是少雨乾燥，冬季結冰，其地質在晉、陝、甘、隴一帶為黃土高原，而黃河下游——黃淮平原則為沖積黃土層。黃土高原之地質特色為黃土壁立千尺，而不塌陷。在華北地區因雨量稀少，氣候冷酷，又更多蒙古高原吹來之寒風，常揚起千丈萬塵，阻礙視線，古人「洗塵」不無道理，「僕僕風塵」乃謂奔波於黃土平原上。雨量稀少，導致樹木稀少，故有蕭瑟之感，山無森林，水土無法保持，若遇夏秋之交之暴雨，黃河河床高於平原，能不泛濫或甚至河決乎？北部因缺乏木材（除了氣候因素外，尚有自古以來之濫伐），故主要建築材料以黏土、甎、石材為主，黏土之用於建築材料甚古，《淮南子·脩務訓》載：「舜作室，築牆茨屋，辟地樹穀，令民皆知去巖穴，各有家室」，今之內蒙一帶，尚有如此築室法，以板築黏土作牆，上架高粱梗，並覆麥梗為屋頂，此種房屋，對於風砂與寒流頗能阻擋，能耐隆冬氣候，惟不耐暴雨和洪水，惟以能就地取材，故毀而復建甚易也。至於用甎瓦造屋，則在夏時就有了，彩陶之出現其年代證實為夏初，龍山文化之代表黑陶為夏代末葉，其紋飾與質地細膩，證明陶器工業之發達，而窯業成品磚與瓦亦出於同時當無疑，《史記·龜策傳》載：「桀作瓦屋」可證明。華北之磚除了一般所見紅磚外，尚有一種「青磚」，為磚出窯後以水灑之再燒烘而成。甎造房屋較不怕雨淋水浸，壽命較長，惟價較昂，惟一般較富居民方用之。至於穴居——這是人類最古之藏身方法之一，《易·繫辭》載：「上古穴居而野處，後世聖王易之以宮室」以及《禮記·禮運》載：「昔者先王未有宮室，冬則居營窟」而觀之，其來甚古。此種穴居方式如今在陝北各處仍可見之（如圖 1-39），當地人稱為「窰洞」，冬溫夏涼，頗為適宜，民間小說所謂「王寶釧」居破瓦窰，其實則為此種窰洞。此種洞穴，常在丘陵之垂直面，而鑿橫穴以居之，此窰洞之中，往往備有數室，設備甚周。「穴居」最怕地震，如有地震則洞塌人亡，造成可怕之災禍。民國初年，陝甘大震，死亡累累即此證。由於木材較少，只有在苑囿或宮殿或富家居室始用之。華北之特殊氣

圖 1-39　陝北之穴居

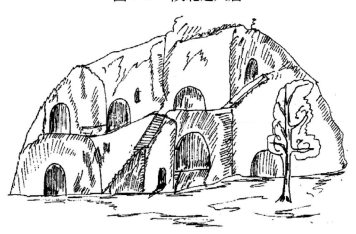

候——雨量稀少和風砂特多，造成建築物較爲笨重，屋頂之斜坡較緩，牆壁厚重，窗戶較小，建築物裝飾與細部較爲雄渾。華北型民居建築，爲適應冬天之寒冷氣候，有所謂「炕」之建築，炕其實爲設有火爐之臥室，火爐置於床下，以便取暖，《紅樓夢》常提及之。至於東北地區原先爲滿族之發源地，在西周時稱爲「肅愼」，曾來朝貢「楛矢」——即弓箭之類，漢朝時爲匈奴冒頓所據，唐朝曾建渤海國，宋朝建立「金」國，至明末入主中原，爲清國。清朝初年，東北不准漢人出關屯墾，至清末俄患嚴重，才准大規模之移民。當地木材豐富，材積佔全國第一位，影響所及，房屋都是木構造者居多，惟因氣候嚴寒，室內大都建有壁爐以取暖。

（二）華南型

　　華南地區在中國文化開拓之次序上屬於第二開拓區，華南地區之開發以楚爲濫觴。戰國時楚之疆域奄有長江與粵江流域，幾佔天下之半，楚未亡時，莊蹻（楚將）曾南征至雲南。秦始皇分天下三十六郡，在華南地區有南海郡，秦亡後，秦南海令趙陀自立爲王稱爲「南越王」，其地域約在兩廣與北越之處，至漢武帝始命樓船將軍滅南越，自此華南地區又重歸版圖。至晉室東遷後，華南地區開闢日亟，成中原文化之樞紐。東晉、南朝、南宋無不仰賴此區域之供給。華南地區是屬於副熱帶季風氣候區，氣溫年均在攝氏二十度，雨量年平均在一千公厘以上，可謂溫和多雨，但長江流域一帶較爲寒冷，華南地區因有此氣候，故森林茂盛，材積非常多；且近海處又有長江三角洲和粵江三角洲之沖

積平原，且因內河水系之發達，水運非常便利，農業與交通之發達，造成民性活潑，富有進取冒險之性格，與北方人之慷慨激昂恰成對比。此地建築材料因木材出產非常多，無論宮室、民居都是以木構造居多，如王禹偁所記載之湖南黃崗竹屋，這是產竹地區，以就地取材為原則，則是一例外，若光復前臺灣農村所用黏土塊——俗稱「土角」房屋，這也可能是繼承中原祖先（臺灣同胞由閩粵遷來，當為避五胡亂華南遷之中原民族）版築之遺風，他一方面也是可以就地取材——以田間黏土曬乾製成——之原故。至於磚——因南部地處副熱帶日光充足，製作容易，故牆壁都用之。華南型之建築特徵厥於屋頂之飛簷與反宇之曲度都超過北方，這是因較陡之瓦坡容易排除雨水。至於屋頂上之裝飾非常繁複華麗，以臺北龍山寺而言，這間清代雍正年間所建之廟宇，其屋脊正吻作昇龍飾，為琉璃碎錦磚貼塑而成，屋脊中央尚有寶塔飾或火珠飾及三仙飾，垂脊亦有仙人或垂獸，盡量強調其裝飾之神秘氣氛，此種手法當為強調自善男信女之拈香裊裊而上時，瀰漫在正脊昇龍之週遭，令人有飛龍在天之神秘氣氛，引人內心之虔誠，似隨飛龍冉冉升天，令人有在波濤洶湧中冒險的心靈寄託感（臺灣先民都是在三百年前乘帆船由閩粵航渡海峽而來）。其他如室內斗栱過分之強調，雖成結構之累贅，但亦增加鄉土之氣氛。

吾人再仔細注意龍山寺脊端細部之色彩（如圖 1-40 所示），昇龍為綠色，歇山勾滴瓦作為綠色琉璃瓦，垂脊為藍色，博風板為米黃色，並以寒色作為仙人脊獸之飾色，配合屋頂之黃色琉璃瓦與朱紅色之牆，映在淡藍色的天空中，其色彩之艷麗、跨大、強烈，增加朝見者心靈勇敢、熱烈、積極之信念——對島民有其必要。

圖 1-40 臺北龍山寺之脊飾

（三）塞北型

塞北包括內外蒙古地方。塞指長城，以前是我國國防之馬奇諾防線，現在則為歷史上之陳蹟。塞北地方地

理上之特色爲瀚海——沙漠地區，屬於溫帶沙漠區，其高度在一千公尺以上，多季氣溫零下有半年之久，夏季氣溫攝氏二十度以上，故其地理上之氣候特色爲多酷冷，夏溽暑，溫差大，春秋短，雨量約兩百公厘左右，成爲戈壁沙漠之特色。蒙古高原之季風在春末夏初之間，風起時，天地晦冥，黃塵萬丈，並時有旋風，且有呼嘯之怒吼聲，有時人馬亦被捲入天空。溫差既大，風力復強，風化與風蝕（Weathering & Wind erosion）之作用，遂造成沙漠地形。沙漠地區地質都是風蝕之黃沙，黏土亦不易得之，故建築材料只有水邊之檉柳（高丈餘，幹小枝弱，葉小如鱗，名見《本草》）、羊毛、皮革；故以檉柳條架於幕頂與幕壁，外覆毛氈，形成圓形之氈帳，毛氈表面敷以駝毛製成之線繩，稱爲「蒙古包」；正如李陵《答蘇武書》所謂：「韋韝毳幕，以禦風雨」，但如貴族王宮用之蒙古包較爲複雜，內有豎柱，外裹以氈，門前掛簾，室內除門口外三面作床，中置火臺，頂有孔隙，可通風排煙。蒙古包其式尖頂圓形，包之直徑約丈餘，因拆裝容易，成爲蒙胞移動便利之「活動房屋」，多季常移置向陽之山，夏季則置於水草茂盛之處，這是游牧生活之特色。但亦有固定不動之蒙古包（圖 1-41 所示），結構堅固，規模較大，柳條架之外側，再覆以泥土，以防風寒。蒙古人食物以羊肉爲主，飲料以乳類爲主，即奶油，並喝少許之茶醮著鹽以助消化，正如李陵所說的「羶內酪漿，以充飢渴。」正是蒙胞生活之寫照。

圖 1-41　蒙古草原之蒙古包（左）、蒙古人搭蓋蒙古包（右）

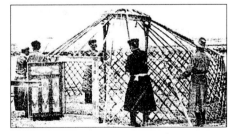

（四）新疆型

　　新疆在我國西部，漢代稱爲西域，唐代稱爲回鶻，元代稱爲畏兀兒，清代稱爲回部，後改稱新疆，以爲新定之疆域，殊不知，在公元前 60 年（漢宣帝神爵二年）首置西域都護府，西域各國均受號令，這是中國在二千年前首先在新

疆設立之統治機構。都護府在今之輪臺縣附近，並非新定之疆也。新疆大部亦屬於溫帶季風氣候區，如準噶爾盆地與吐魯番窪地最高溫度達攝氏四十六度，有「火州」之稱，亦為《西遊記》作者描寫「火焰山」之影射地。至於北部阿爾泰山一帶，夏涼溫，多奇冷，多春飛雪，故稱「高漠」，而天山山脈多冰川和雪水，可以利用作灌溉。《漢書·西域傳》曾載其地居住之俗，或隨畜逐水草而居，或山居，累石為室，或治宮室，雕文刻鏤，不一而同，蓋隨各地之地理環境不同而異。逐水草而居就是位於大戈壁沙漠一帶，以活動之篷帳為住屋，當該地水源消失時，則游牧至有水源之綠洲住下來，在山谷地區，可以就地取材，累山石為居室，這是水源較為固定時所採用住居方式，至於水源不虞匱乏之地區，可以建築宮室或大廈以居住。民國二十三年，西北科學考查團在鄯善附近發現了古代樓蘭之遺址，有一古代房屋為長 13.8m×8.6m，分作四間，建於高為 2.4 公尺之臺基上，牆係蘆葦和紅柳枝編成，共有十八根木柱，柱之間距為 2.7m～4.3m，房屋軸向自東北斜向西南，房門有門柱及門檻，內有黑陶罐及陶碗殘片及獸角、魚骨、羊糞之遺物，並有一圍牆之院子，內有飲馬槽，這顯係當地顯貴之居（由臺基高度而推測）。

（五）西藏型

西藏在漢代稱「西羌」，唐代稱吐蕃，明代稱烏斯藏，清代始稱西藏。其氣候屬於高原氣候區，年雨量在二百公厘以下，高度在五千公尺以上，氣溫甚低，空氣稀薄，氣溫日差較大，時有暴風，常因在雪線以上，故寒氣凜冽，不適人居，而成「寒漠」地區，高處又多冰川與萬年雪堆成之冰漠。犛牛成為高原上之交通工具，故又稱「高原之舟」。藏族生活方式大致分成兩種，(1)是在高原上以狩獵為副業之山牧季移（Transhumance）：即夏季在冰漠至森林間高山放牧，吃繁茂之野草，草盡更沿谷地而上，到秋初後，山頂氣溫降低，復驅牛羊下山。(2)是以放牧為副業之農耕生活，以犛牛為家畜，以青稞為農作物。藏族之食物是以青稞炒熟後磨粉再和以茶汁，拌以犛牛奶製成之酥油，捏之使均勻混合，即供食用，名為「糌粑」，為居民主食品；飲料為磚茶煎沸混以犛牛油，雜以稍許食鹽即成。西藏人之住居方式亦可分為兩種，(1)種為山牧季移之人所居住，因時常移動，故依靠絕壁，支以柱梁，成四方形，上覆以犛牛毛織成的毛氈，牆壁用犛牛糞堆成低垣，以避寒風，其牛糞又可供燃料或取暖用，稱為

「帳房」，與蒙古包之異點即在前者爲四角形，後者爲圓形。(2)種爲營農耕生活之藏族，以住居方式不同，以石築厚牆，樓高數層，屋頂皆爲平頂，平頂以泥土、草稈搗疊而成，以防風寒，稱爲「碉房」。普通石碉房之建築均有 2～3層，下層養家畜，人居樓上，雖不甚衛生，惟冰封寒漠，細菌極少繁殖，亦甚少有厭人之惡臭。若西藏之首府拉薩之布達拉宮（圖 1-42 所示），在拉薩西北之馬爾布里山，高十三層，依山築樓，凡數千間，神像以萬計，殿宇材料以石材和銅質度金，爲文成公主和蕃，吐蕃王棄宗弄讚爲之建，遠望金碧輝煌，今爲達賴喇嘛坐床處。

圖 1-42　西藏拉薩市之布達拉宮

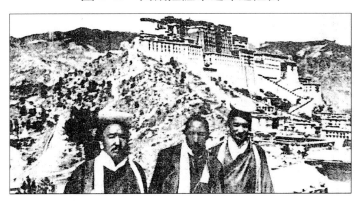

三、宗教觀念與哲學思想

　　中國古時沒有宗教觀念，只有崇天思想和敬祖思想，從天子至庶民都必須順天、敬天、則天，蓋順天者昌，逆天者亡，若禹湯文武因順天愛人，故己身貴爲天子，富有天下，享國數百年，子孫傳稱其善，謂之聖王；若桀紂幽厲因逆天賊人，故不得終其壽，萬人毀之，稱之暴君或獨夫。至於所謂「天」者不但指皇天上帝，亦即主宰之「天」，也指自然界之眞理，如荀子所謂「列星隨旋，日月遞炤」以及《易經》所謂「天行健，君子以自強不息」之「自然」之「天」，若《中庸》所謂「天命謂之性」，則爲義理之「天」；古人以「天」爲宇宙之主宰，爲自然之眞理，爲人性之最高準則，如《詩經》云：「天生烝民，有物有則」，故必須尊天、順天和敬天。與崇天思想相對應的爲「敬祖思想」，這是儒家所提倡的孝道思想之發揮，蓋孝道除了父母在時要尊親，弗辱與能養，父母歿時，更需立身行道揚名於後世，以顯父母。除此而外，對祖先致思慕之

情之「祭禮」，孔子稱武王與周公為大孝，是因其於「春秋脩其祖廟……踐其位，行其禮，奏其樂，敬其所尊，愛其所親，事死如事生，事亡如事存，孝之至也」，所謂慎終追遠，民德歸厚矣！這種崇天與敬祖思想影響到建築之風格甚大，如下所述：

（一）接近自然

中國崇拜天──自然之觀念，影響中國建築之接近自然，所謂「家庭」，有家就有庭園。庭園佈置假山假石，使自然之景物映入日常生活之眼簾中。庭園佈置效法自然原則，如通幽曲徑，樹籬虎落，〔註4〕連花壇之樊籬亦圍以紅草或日日春之草木植物，漢武帝造上林苑，除了要置各種珍奇動物外，其宮室之建造有所謂「體象乎天地，經緯乎陰陽，據坤寧之正位，仿太紫之圓方」，也就是接近自然之意味，連所謂「黼扆」──雲屏，亦繪以自然之雲、樹、山、水，以求與自然為伴，還有窗牖與門戶之開口象月形、梅花形、胡蘆形，以為象徵自然──法天之意，此種接近自然思想正與今日建築新思潮──將室外引入室內一一符合，更令吾人認識古文明之偉大。

（二）祖廟主題觀念

上面所述之武王與周公以春秋修其祖廟，而聖人美之，就此祖廟之制就成營國造屋不可缺之一環；《周禮・考工記》載：「匠人營國，方九里，旁三門，左祖右社」，為祖廟規定於都城計劃中之濫觴，自此以後之營都莫不本於此，祖廟在天子則為「太廟」，諸侯則為「宗廟」，各氏族則為「宗祠」，各庶民則有「祖宗神位」之正廳；成為中國建築之一特色，莫非導源於敬祖思想。

（三）建物之風格強調「昇天」之思

中國建築中，如宮殿或廟宇建築之屋頂正脊曲線，屋簷之「反宇」，以及隅角之「飛簷」，莫不有反捲向上之曲線，屋頂之裝飾有昇龍之飾，有飛鳳之飾，有飛仙之飾（見於雲崗石窟之壁畫中），此均為強調昇天之觀念，「昇天」之觀

〔註4〕 虎落者以竹篾為藩，即今日臺灣常見之竹籬笆，可作為屋室之外藩，又可作為護城箆籬，及作山林野之護營。漢朝即用之，如《漢書・鼂錯傳》云：「要害之處，通川之道，調立城邑，毋下千家，為中周虎落。」虎落又稱竹虎，顏師古《漢書》注云：「虎落者，外藩也，若今時竹虎也。」

念在於「順天」，蓋天在上而地在下，順天之上爲「昇天」，否則爲「逆天」，《史記》載秦始皇營驪山之墓，下及三泉，人以爲「逆天」，可證明。

（四）「臺」之建築應「天」而生

中國宮殿建築因受載重之影響，其高度受限制，爲了應「昇天」之觀念，向天空垂直發展之建築物有迫切之欲望，於是「臺」建築應運而生，史載黃帝羽化昇仙而建有「昇天臺」，至紂王建有九重高臺——鹿臺，則知臺建築已很成熟，文王建有靈臺，夫差建有姑蘇臺，漢武帝之建柏梁臺——通天臺，臺高二十丈，臺上建金莖（銅柱）有仙人承露玉盤高三十丈，則當爲武帝昇天爲仙之欲，同時亦爲「昇天」思想之登峰造極。「臺」之建築起以累土爲之，《老子》謂：「九重之臺，起於累土」，其後於臺上起屋，則謂之「榭」，「臺榭」建築爲中國古代崇天思想而表達之建築物，若是塔則爲「臺榭」融合印度之覆鉢墓塔——窣堵婆（Stuppa）建築觀念之產物也。

其次謂中國沒有宗教思想，則因中國之崇拜自然、敬天祭祖觀念太過成熟以致無法發生，考西亞猶太民族所以發生濃厚之宗教思想，厥爲對天——自然所發生一切現象無法解釋，就歸諸於宇宙主宰——耶和華之神能，又以其民族生在地中海之海濱，交通上以航運爲主，在古代船尚未能有效抵抗洶湧之波濤時，則其冒險之交通非有一心靈之寄託不可——因此就形成了一神（上帝）之宗教思想，而印度民族宗教思想之產生，在於印度社會嚴格之階級觀念，蓋印度社會分爲婆羅門、刹帝利、吠舍、首陀羅四階級，居最低級首陀羅階級簡直牛馬不如，他們以爲這一世之痛苦爲前世之罪惡得來，並不怨天尤人，不敢起來反抗富裕顯貴之婆羅門階級，於是就寄託於宿命論，希望這一世之爲善能有下一代較好之報應，就成印度教——婆羅門教之思想。而我國自古以來並無嚴格之階級觀念——士農工商僅代表職業之種類，而非階級之高低，且四民最下之「商」人亦可憑其手腕過問政治，如呂不韋以陽翟大賈做到秦丞相，即爲其例；又無西亞之環境，故宗教思想被崇拜自然之思想所替代。有人謂儒家爲宗教，孔子爲教主，四書五經爲教義，〔註5〕但是形成宗教最主要要件之一——

〔註5〕見於《世界百科全書》（The World book Encyclopedia 1972）第十六冊，頁210，儒教欄中，謂儒教係中國三大宗教之一，其他二宗教爲道教與佛教，原文爲「Confucianism is one of the three religions of China, The Ofhers are Taoism and Buddhism」。

宗教儀式，如天主教之望彌撒，基督教之禮拜祈禱，佛教之燒香跪拜，儒家並無此儀式，不能成爲宗教，而道家之老子亦復如此，成爲正式宗教——道教，創立於東漢之張道陵，雖假託老莊思想爲其教義，然去上古遠矣！由於我國古來沒有宗教，因此缺乏宗教建築，連以後之道教建築——道觀，亦爲宮殿式建築（西人誤以宮殿爲廟宇，謬矣），不像埃及之神廟，希臘之神殿，以及歐洲之中古教堂然；此蓋由於崇拜自然，並須敬天、順天，而敬天順天則必需「愛民如子」，「思天下之有飢者若己飢，思天下之有溺者若己溺」，不能違天命，去興建勞民傷財之宗教神廟或神殿，此蓋由於無宗教觀念產生，遂無宗教建築之因也。

至於中國哲學思想影響建築方面有下列數種：

1. 中道思想

第一節已述及中國之「中道」思想，亦即「中庸」思想，其表現於建築上之風格爲平面配置之對稱與均衡。

2. 倫理思想

《中庸》云：「天下之達道五，所以行之者三：曰君臣也，父子也，夫婦也，昆弟也，朋友之交也，五者天下之達道也。知、仁、勇三者，天下之達德也，……知斯三者，則知所以脩身，知所以脩身，則知所以治人，知所以治人，則知所以治天下國家也。」則知孔子之哲學，修身爲治國平天下之本，以一己之小我爲宇宙大我之本，此種思想應用到建築上，每棟建築物從最廣大之宮殿集團到最小之房間單位——室，莫不以人身之標準而衡量之。《周禮·考工記》明堂之制，其單位爲度九尺之「筵」，一周尺爲 19.91 公分，九尺爲179.2 公分，剛好爲周人之平均身高，良以筵者爲座蓆也（古人未有椅，席地而坐，孔子有席不正不坐之言），爲建築尺度單位，頗合現代建築名家戈必意（Le. Corbusier）所提倡之「人類尺度」（Human Scale）。〔註6〕至於五達道之倫

〔註 6〕人類尺度就是指建築與都市計劃都必須以人身尺度（身長 1.5～1.9 公尺）做爲空間尺度計劃之標準，如房間之長闊，門窗大小，乃至於傢俱等之設計，莫不以容納人的多寡，並適合人體各部份尺寸作最妥善之計劃，亦即戈必意氏所云：「是故廟宇也，宮殿也，城廓也，形體之大小，大致相同，均符合人類尺度，即若一門一窗亦莫不有其共同之人類尺度。」德國建築家格羅匹斯（Gropius）亦云：「吾人

理，強調君臣有義，父子有親，夫婦有別，長幼有序，朋友有信等五倫理，使五者皆聯之以「禮教」，用在建築上，則建築物各組成之單位其次序井然，不能變易，例如在四合院之建築，其正廳之兩旁建東西廂，後面建「倒座」，由此而知，正廳在南面，東西廂各在東西面，後寢（倒座）在北面，中間有中庭，此種方位象徵君臣為正廳，東西廂象徵兄弟與朋友，後寢象徵父子，中庭象徵夫婦，不能錯置。

3. 天人合一思想

我國遠古之敬天思想經二千年之孕育和發展，形成春秋戰國時之「天人合一」思想，如儒家之子思在其所著《中庸》曰：「能盡人之性，則能盡物之性，能盡物之性，則可以贊天地之化育，可以贊天地之化育，則可以與天地參矣。」以盡人之性做到可以與天地參矣，非天人合一乎？《中庸》又謂：「誠者，天之道也，誠之者，人之道也」，則天道與人道可經過誠而合一，又道家之莊子云：「天在內，人在外，牛馬四足是謂天，落馬首，穿牛鼻是謂人」，天人之間僅一物之兩面。至於儒家之另一派荀子云：「天有其時，地有其財，人有其治，夫是之謂之能參」，人力能治天時、地財而用之，此之所謂天——能參也，而墨子主張兼愛，去除個體自私的小我，而兼「天下」之愛，即破除「小我」與「大我」之界限，而使個體與宇宙合一，更為「天人合一」之盡致。天一合一思想，影響建築風格如下各點：

圖 1-43　北京天壇（天人合一之表現）

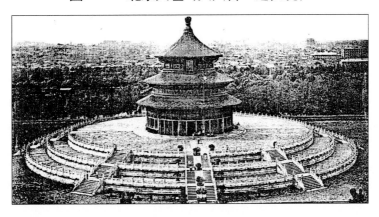

所以探討與闡明人類尺度以為計劃上之公共分母者，其旨在尋求於無限空間之利用中，如何獲得關聯之一定架局」（見盧毓駿著《現代建築》第一章）。

（1）產生攢尖式之屋頂

我國天人合一思想發揮於建築上最明顯的莫非為攢尖式之屋頂，蓋建築物自地面經臺階經牆柱、梁枋至屋頂而至天空，將地面上之「人」聯繫在青「天」之間，充分發揮天人合一思想，而屋頂之最高點——攢尖上之寶瓶或塔之刹，實為調合天人之最高境界，此種屋頂是春秋戰國以後我國房屋建築匠師領悟這偉大哲學之大創作，值得大書特書的，因其化水平之二度空間觀念而昇為三度空間之豎向觀念，換言之，將靜性之觀念改為動性之建築觀念，與歐洲中古之峩特（Gothic Architecture）建築之巍峩塔樓上之尖塔（The Spire Tower）有異曲同工之效，惟較後者早一千五百年以上，不能不說為建築之奇蹟。

（2）離宮別苑建築之含蓄感

因感到天之偉大而人身之渺小，在這「偉大」與「渺小」之間之建築觀念力求含蓄，以免破壞天人之和諧感。故離宮別苑之建築往往隱藏於翁鬱之密林中或置於山坳之內，以防破壞天人之和諧或自然美，元曲中最能表示建築之含蓄美者為：「孤藤，老樹，昏鴉，小橋，流水，人家，古道西風瘦馬，夕陽西下，斷腸人在天涯。」試以有一家居（可能為別墅），在老樹、小橋、流水與古道之襯托下，不是能調合了斷腸「人」與「天」涯嗎？若是「古木無人徑，深山何處鐘？」之佛寺隱藏在古木之林內，正是建築含蓄美之發揮，若漢武帝營上林苑有通天之柏梁臺，則為其個「人」有昇「天」之思，並為別墅建築之通例。這種含蓄美應用到繪畫上，正由「丈山尺樹，寸馬豆人」而其空白部份就是天，也是「天人合一」之發揮。

（3）斗栱與舉架之應用

斗栱之應用，解決了出簷之問題，為從「人」住的空間——房屋脫離而進入「天」之空間的第一步，亦為「天人合一」思想而導出的建築結構細步地位。斗栱之應用與天人合一思想觀念之形成俱在春秋戰國，可資證明，而舉架之應用使屋頂之坡度上峻下緩而形成「飛簷」，為脫離「人」住的空間束縛而進入「天」之空間第二步，《周禮・考工記》載：「輪人為蓋……，上尊而宇卑。」所謂上尊宇卑之屋頂就是飛簷，而《周禮・考工記》也證明成之於戰國時代，舉架之應用亦須時而生，成為中國建築哲學實用之特徵。

（4）建築物之強調「昇天」思想如前述。

（5）臺之建築應運而生如前所述。

4. 仁誠思想

儒家所謂之「仁」為君子之仁，是有人格化的，也就是做人之標準，所謂君子無終食之間違「仁」，唯「仁」者能好人能惡人，仁者不惑，仁者樂山，仁者安仁等等，很明顯指出「仁」實在也就是人，因為仁是人做人起碼要件，苟如此，孔子所謂：「依於仁，游於藝。」其實無論什麼事，都要以仁（即人）為出發點，這就是唯仁思想，[註7]此種思想與現代建築所提倡之人類尺度思想相符合，所謂人類尺度，正如戈必意所稱：「建築師之造詣，其大部份之心力須注重人之需要」，所謂人之需要即精神、知識、文化、社會、家庭、心理以及物質之需要，由於人類之需要不同，建築之種類亦異，如人們需要精神上之享受，則建圖書館與歌劇院、音樂廳等，以供人之使用，並滿足人之需要。關於「誠」之思想，《中庸》說得最透澈，謂：「誠者，天之道也，不勉而中，不思而得。」「誠則明也，明則誠也。」「唯天下之至誠為能化。」「誠則形，形則著，著則明，明則動」，又謂：「誠者物之終始，不誠無物，是故君子誠之為貴」，此種「誠」思想，簡言之，為誠實，不欺而明，不隱而形，不靜而動。其表現在建築之風格上，厥為忠實之表達（Truth Expression），即建築應有忠實之表現，不復為靜性、笨重及偽飾，應為機動、輕快與真實，正是表現主義（Expressionism）所強調之觀念，但我國建築上之應用早在春秋時代即有之，如樑架（桁架）、斗栱、出簷都是大膽之袒露，沒有用虛偽之裝飾隱藏，這正是我國「誠」思想之表現，實開今日袒露結構之先河。

5. 陰陽五行之思想

中國人築屋或造坎必先看地理，正方位，以防「青龍壓白虎，家破人亡」，這就是陰陽五行之思想，古時建築都應用此種思想，《詩經‧鄘風‧定之方中》：「定之方中，揆之以日」，《周禮》：「唯王建國，辨方正位。」《周禮‧考工記‧匠人》：「置槷以縣，眡以景。為規，識日出之景與日入之景。晝參諸日中之景，夜考之極星，以正朝夕。」則知定子午線方法在周朝已非常成熟，據說周公營洛邑而在洛陽建有測景臺，古「景」與「影」通，即日影也，這些定方

〔註7〕 「吾國先聖有云：『依於仁，游於藝。』古義『仁』與『人』義通，建築可謂游於藝，必先不忘『人』及不忘『仁』，亦講人類尺度之又一義也；現代建築師常言，建築必須大眾化。」（見盧毓駿著《現代建築》第一章）。

位，與陰陽五行有莫大關係。關於陰陽學說發展較早，《易》之八卦，相傳為伏羲所畫，爻辭為文王所作，繫辭為孔子所作，然商人好鬼，有卜而無筮，筮法為周人所創；至於《易・繫辭》：「易有太極，是生兩儀，兩儀生四象，四象生八卦」，所謂兩儀為陰陽，八卦為乾、坤、震、巽、坎、離、艮、兌，陰陽學說以人的生命開始而推萬物化生，如《易・繫辭》云：「天地絪縕，萬物化醇，男女構精，萬物化生。」然後推至天地「陰陽合德，而剛柔有體，以體天地之撰。」再推至四時變化：「天地革而四時成」，再推到人身之吉凶：「爻也者，效天下之動也，是故吉凶生而悔吝也。」《繫辭》之結論：「八卦定吉凶，吉凶生大業。」而這些易象，民咸用之，如「見乃謂之象，形乃謂之器，制而用之謂之法，利用出入，民咸用之。」故民定吉凶必用之，而營建居室，大至匠人營國，乃是大事，是民以《易》之陰陽以定吉凶，其來久矣，其目的則為避凶趨吉，故定方位以吉，擇日以吉，而經之營之，土木興焉。至於五行學說之形成，乃解釋宇宙現象之理，實非迷信。蓋五行中金、木、水、火、土五種乃形成宇宙現象之原動力，正與印度所謂四大原力地、水、火、風相類也。五行中之生勝原理如前所述，乃為古人解釋一切事物之變化也。然五行配合四時之變化以定吉凶，為後代建宅擇吉之由，如董仲舒之《春秋繁露・五行相生》曾釋之：「天地之氣，合而為一，分為陰陽，判為四時，列為五行。」又曰：「木居東方而主春氣，火居南方而主夏氣，金居西方而主秋氣，水居北方而主冬氣，土居中央，謂之天潤。土者，天之股肱也，其德茂美，不可名一時之事，故五行而四時者，土兼之也。」而人副天數即《春秋繁露》所謂：「首妿而員，象天容也；髮，象星辰也；耳目戻戻，象日月也；鼻口呼吸，象風氣也；……小節三百六十六，副日數也；大節十二分，副月數也；內有五臟，副五行數也」，故以陰陽五行定人之吉凶，如《春秋繁露》云：「天地之符，陰陽之副，常設於身，身猶天地，數與之相差，故命與之相連也。」而人命與五行陰陽相連，營宅能不卜吉擇日乎？

至於陰陽五行學說具體而影響建築者有下列：

（1）五行象五色

形成中國建築彩色已述於第一章。試問臺基白、牆柱紅、樑枋青、屋頂黃、上插黑旗旛，非五行象五色之應用乎？

（2）影響建築方位

中國人房屋建築之方位，採「坐北朝南」之制，其來久矣！《禮記・月令》篇載：「（仲春之月）天子居青陽大廟（東），乘鸞路，駕倉龍，載青旂，衣青衣……（仲夏之月）天子居明堂大廟（南），乘朱路，駕赤駵……季夏之月，天子居大廟大室，乘大路，駕黃駵（中央）……（仲秋之月）天子居總章大廟（西），乘戎路，駕白駱……仲冬之月，天子居玄堂大廟（北），乘玄路，駕鐵驪。」由此可見在周朝即以五色象五方，而定建築方位，因五色源於五行，實際為由五行定方位，即木為青，為春日草木之色，火為赤，屬於炎熱之夏，在北半球越南越熱，故屬南方，白為金屬光澤之色，以西方產金也，黑為水為深淵之色，北半球越北黑夜越長也。至於坐北向南房屋，除合五行外，尚可多得日照，蓋北半球之黃道偏南也，又可避冬日凜冽之北風，且天子之宮為向南，以便臣民北面而覲也。南方屬火為紅色，更富有溫暖與喜氣之兆也。

（3）影響建築細部裝飾

對於五行與五色之學說，古人曾以最祥瑞之動物代表之，如蒼龍——青龍為青色，屬東方，青龍為百麟之靈；以朱雀——鳳為紅色，屬南方，鳳為百鳥之靈；以白虎為白色，屬西方，虎在漢朝西域未貢獅以前為百獸之王；以玄武——靈龜為黑色，屬北方，靈龜為百介之長，此四者為四神，在周文王營豐宮時已開始應用，如圖 1-44 所示之周豐宮瓦當，有四神之圖飾。齊景公曾「為曲潢，橫木龍蛇，立木鳥獸。」曲潢為曲形水池，水池樓閣其樑（橫木）飾其龍蛇，其柱（立木）飾有鳥（鳳鳥）、獸（白虎）之類，則始將四神裝飾於建築物上。至於建章宮之鳳闕，高二十餘丈，為漢武帝所造，上棲金鳳（銅製），其位在南。漢長樂宮之磚（見圖 1-45），有四神之飾，且有「千秋萬歲，長樂未央」銘文，可知牆壁以及他部用四神裝飾久矣！漢成帝時照陽殿（為趙飛燕之妹所居）上設九金龍，東漢建安十五年（210）曹操建銅雀臺，十八年，又於其西建金虎臺，則有銅雀與金虎之裝飾也。至此以後，龍為天子所專用，民不得用之。唐朝營長安京時，其正對朱雀大街有朱雀門，則亦以之為城樓之裝飾。以後四神之裝飾只有剩下龍一種。臺灣各廟宇中，尚多用青龍裝飾，如萬華龍山寺之正吻，用青琉璃片作青龍飾，可謂五行裝飾之餘風也（見圖 1-40）。

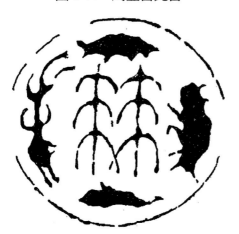

圖 1-44　周豐宮瓦當

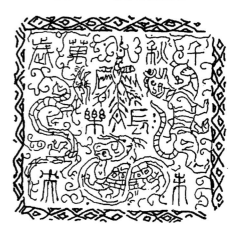

圖 1-45　漢長樂宮瓦

（4）影響建築物之室內佈局或平面佈局

民居建築中之廚房應置於西廂房，即白虎之位置；廁所——昔稱毛廁，須置於東廂，即青龍之位置。北半球風向為冬季西北風，夏季東南風，風可將廚房與毛廁之臭氣吹散於屋外之空中。現代之居室，為了配合水管及給水箱安置之方便，廁所往往在廚房隔壁，在古時則患青龍壓白虎之忌，家人不寧，以科學原理分析之，古時下水道與化糞池尚未發達，毛坑之糞便不容易腐化，且因肥料之需要亦不令腐化，則常有臭氣四溢發生，此乃糞便中細菌活動所致，有時藉空氣傳染細菌如感冒病毒，肺結核細菌常藉空氣四處飛揚，若廚房與廁所距離太近，則病菌有停在食物之虞，昔時醫學藥物尚未有如今之進步，對於傳染病（昔稱瘟疫）之醫療毫無辦法，則為家破人亡之因。然今日因沖水馬桶之應用，且有化糞池腐化糞便之功能，遂無此忌。關於平面佈局方面，宮殿建築中，太子因秉青陽之正氣故居於東，號為「東宮」，而皇后為陰之長，為天下之母，故常居於北面之寢殿，漢長安有北宮即是也，此蓋由於：「陽氣始東北而南行，陰氣始東南而北行」，至於嬪妃之寢置於西，號「西宮」，為陰之位也，而皇帝之大朝即外朝（如大和殿）則居於南，取陽之盛也。此乃陰陽五行之影響於平面佈局耳！

第三節　中國建築史在世界藝術史上之地位

世界文化之發源有四處，即中華文化、埃及文化、西亞文化，與印度文

化。其中埃及、西亞兩河流域之亞述、巴比倫，以及古印度都是曾經亡國了數千年，到第二次世界大戰後才復國成為今日之埃及、以色列、約旦與敘利亞、印度諸國，其文化隨其國亡而中斷了數千年，惟有我中華文化至今尚光輝燦爛的綿延了五千年，從未間斷過。歷史上雖然有改朝換代之舉，但這只是變更統治者之家姓而已，並未中斷文化之延續，其間雖被異族征服，佔據了大部份土地，如東晉、南朝之宋、齊、梁、陳，南宋，或甚至領土全被異族征服，如元、清，但是中華文化不但未被消滅，甚至將異族同化，並吸收了異民族文化之精髓成為我中華文化之一部份，如佛教之中國化，這有賴於中華文化之廣大包容能力而達成；不但如此，中華文化且遠播四夷，使四夷在中華文化之薰陶下而有華夏之風矣（如圖 1-46），例如北魏魏孝文帝之提倡漢化，金、遼、元、百粵以及琉球、朝鮮等之漢化；此即孔子所謂：「吾聞以夏變夷者」也。

圖 1-46　中國文化傳播圖

　　中國建築為中華文化重要之一環，據史載黃帝發明宮室之制，迄今已歷五千年矣！其中經三代之蘊釀，秦漢之茁壯，六朝吸收異文化之新血輪，至隋唐而成中國建築史之黃金時代，經宋元之沉滯，至明清復呈生氣，至今隨中華文化之復興而有建築文化復興之大好局面，經五千年潛在的和明顯的改進和發達，中國建築藝術已成為東方建築藝術之主流，並成為與西洋建築藝術迥異之風格，在世界藝術上有其獨特之地位；日人伊東氏之《中國建築史》謂：「中國系之建築，為漢民族所創建，以中國本部為中心，南及安南交趾支那（中南半島），北含蒙古，西含新疆，東含日本……其藝術究歷幾萬年雖不可知，而其歷史，實異常之古，連綿至於今日，仍保存中國古代之特色，而放異彩於世界之建築界，殊堪驚嘆！」實為外人認識中國建築之佼佼者。

　　英人建築學者費拉契（Bainster. Fletcher）在其所著之《建築史》（A. History of Architecture）中，繪有世界建築樹狀圖（The tree of Architecture），中國建築列為樹之旁枝，非為主幹，以為中國建築為非歷史之風格（Unhistoric Style），與古美洲文明中之墨西哥瑪雅人建築和定居在秘魯之印加民族之建築等量奇觀，造成他這種觀點的因素，就是費氏對中國古文化淺見之故。〔註8〕

　　英人李約瑟（Dr. Joseph Neednam）《中國之科學與文明》（Science and Civilization in China）謂：「中國文明，遠在亞洲「腹地」的另一端建立起來，本身既恢廓而複雜，並且至少也與歐洲文明（包括建築）一樣的精美和多彩多姿，但歐洲學者一向對它就不曾有過明晰的瞭解」。〔註9〕

　　英國名建築師及藝術批評家席爾柯（Arnold Silcock）云：「中國人一直樂於使用不耐久的木材，所以它們的宏構偉築未若像希臘、羅馬神廟能夠抵擋時間、大火，與戰爭的襲擊而多少保存下來。」因此他為之扼腕嘆息，此乃說明我國對木材特別的愛好，以致無法保持久遠。但是他卻不知道中國自古以來天人合一的哲學，以樹木作為天人之間的媒介，更為調合天人尺度之差異，故對樹木特別喜愛，這可由國畫中樹木主題之眾多而得知，甚至影響我中華民族以木材作為建築之必需品。

〔註8〕　見該書，第十六版緒言前圖。

〔註9〕　見民國六十一年商務印書館出版，黃文山中文譯本第一冊，李氏所謂的中國文明
　　　　當然包括建築。

　　《世界百科全書》對中國建築之觀點為：「古代中國的建築師已經採用了最新的營造法，而此套營造法正與晚近西方建築師的採用者相同，比方，早期中國的寶塔其低坡度屋頂伸出牆外頗遠，這是古代西洋建築所沒有的。」〔註 10〕其實，我國木造建築發展斗栱出踩方法以挑簷正如今日結構力學的肱梁（Cantilever Beam）的方法。

　　由以上諸學者的評論，吾人知道對我國文明（包括建築）認識越深刻，其對中國文明也愈佩服，惟有對中國文明短見之徒，對中國文明之評語才會有神密古怪之論。吾人忝為中華民族之一份子，有責任也有義務對我們祖宗所發展的建築樣式作一深刻的研究，不諱言自己的缺點，應以取長補短方式發展民族風格之建築。

第四節　中國建築時代之分期

　　中國建築史之分期各家聚訟紛紜，茲摘列如下：

　　日人伊東氏根據德國學者曼斯堡（Oskar Munsterberg）之分類再酌加意見，列表如下：〔註 11〕

（一）前期

1. 石器時代：公元前二千年前（自太古至夏代中葉）

2. 銅器時代：公元前一千年前至周初

3. 銅鐵時代：公元前二百年以前至漢初

4. 漢藝術時代：秦漢時代（256 B.C～221 A.D）

（二）後期

1. 三國至隋：西域藝術攝取時代（221 A.D～618 A.D）

2. 唐：極盛時代（618 A.D～960 A.D）

3. 宋元時代：衰頹時代（960 A.D～1368 A.D）

4. 明清時代：復興時代（1368 A.D～1912 A.D）

此分類法並未注意到民國十七年至二十六年河南安陽小屯殷墟之發掘，而

〔註10〕　見該書，第三冊「中國建築」條目，頁 390。

〔註11〕　見伊東忠太著《中國建築史》，陳清泉中譯本第一章，商務印書館出版。

由中央研究院歷史語言研究所所提出報告中殷商房屋遺址之發現，伊東氏未將商代建築列入研究範疇，故不足取。

建築名家盧毓駿主張中國建築史之分期如下：〔註12〕

（一）前期

1. 推論時代：自太古至盤庚遷殷以前（1384 B.C 以前）

2. 文獻研究時代

 （1）殷商時代（1384 B.C～1121 B.C）

 （2）周代（1121 B.C～250 B.C）

 （3）秦代（249 B.C～207 B.C）

 （4）前漢時代（206 B.C～24 A.D）

（二）後期

3. 遺物研究時代（後漢初至清末）

 （1）後漢時代（25 A.D～221 A.D）

 （2）魏晉南北朝時代（221 A.D～581 A.D）

 （3）隋代（581 A.D～618 A.D）

 （4）唐代（618 A.D～960 A.D）

 （5）宋代（960 A.D～1280 A.D）

 （6）元代（1280 A.D～1368 A.D）

 （7）明代（1368 A.D～1636 A.D）

 （8）清代（1636 A.D～1911 A.D）

此種分期法兼顧及殷墟之發掘所獲得的商代遺址，然而夏朝自大禹建國至夏桀共四百多年吾人已有文獻（《史記》等），以及夏代前期之彩陶和後期之黑陶等實物之發現，可推證有夏一代之建築。因為夏朝是我國第一個王朝，大禹鑄九鼎且劃分天下九州，中國古稱「華」或「夏」（如孔子說：「夷狄之有君，不如諸夏之亡也。」）其建築當有特色，需述及之；且秦漢時代與隋唐時代，前者享國非常短（秦十五年，隋三十年），故秦為漢帝國之先朝，漢為秦朝之延續，兩者可合而為一；隋唐亦同，應併在一起，故中國建築史之分期，我認為

〔註12〕見盧毓駿著《中國建築》，《中國文化論》第一集。

應如以下分期，本書則僅論述至清代爲止：

（一）前期

1. 遠古時代：自新石器時代至虞舜（1000 B.C～2183 B.C）

2. 夏代（2183 B.C～1752 B.C）

3. 殷商時代（1751 B.C～1111 B.C）

4. 周代（1111 B.C～221 B.C）

5. 秦漢時代（221 B.C～220 A.D）

（二）後期

6. 六朝時代（魏晉南北朝）（220 A.D～588 A.D）

7. 隋唐時代（589 A.D～906 A.D）

8. 宋代（包括五代）（907 A.D～1279 A.D）

9. 元代（1280 A.D～1367 A.D）

10. 明代（1368 A.D～1644 A.D）

11. 清代（1645 A.D～1911 A.D）

12. 中華民國（1912 A.D 起）百年來建築之進展

第二章 遠古時代之建築

第一節 遠古時代歷史之回顧

　　民國十五年在河北省房山縣周口店發現「北京猿人」，為黃種人之祖先，距今約為五十萬年前。他們過著漁獵生活，使用粗製石器，但已知道用火，由發現被火燒過之獸骨和木炭可以為證，其生活顯然代表舊石器時代（Palaeolithic Age）之文化。至民國二十二年，復在周口店之山頂洞穴，發現人類之骨骼化石稱為「山頂洞人」，距今約有二萬年，其體質與現代人相似，為中國最早之「真人」。其生活狀況，也是過著漁獵生活，但其使用之器具為精製之石器，又有骨針之發現，故其衣服可推斷為獸皮以木纖維之線縫製而成，此時為舊石器時代之晚期。至於新石器時代（Neolithic Age）之文化，則以河南澠池縣仰韶村所發現之彩陶遺址為代表，該遺址除發現紅底黑紋之彩陶（如圖1-32）外，尚有許多經人工琢磨而成的石斧、石刀、石鋤、石耨之農具和石紡輪和陶紡輪之紡織具，以及日常生活用之骨錐、骨鏃和有孔之骨針等骨器，由此可見，仰韶文化（3200 B.C～2900 B.C）已過著有耕有織之農業生活，其分佈地區在河南與甘、青等地。由這些發現再印證古史之記載，即可瞭解我國遠古之歷史，我國遠古有盤古開天闢地之傳說，後有三皇歷四十五萬年之傳說，其實這些是

圖 2-1　中國遠古之文化

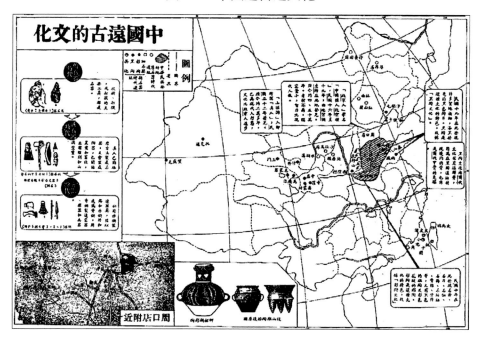

古人對宇宙形成先後之認識，先有天，再有地，後有人，三皇以後，就有遠古生活演變之傳說，如有巢氏教人構木爲巢，燧人氏教人鑽木取火，伏羲氏教人結網捕魚、飼養家畜，神農氏教人製造農具，耕種田地，日中爲市，以易有無；其實這只是說發明築室、用火、畜牧、農耕、經商之次序，也就是遠古時代人之生活由漁獵社會再演進爲畜牧社會，最後才是農耕社會，與石器時代人類生活之進化相同。神農氏以後就是中華民族之始祖——黃帝，他在涿鹿之戰擊敗了蚩尤，建都有熊（河南新鄭縣），其時，中國之疆域，東到海，西到崆峒（甘肅平涼），南到長江，北到釜山（察哈爾懷來縣），相傳其時，文字、曆數、宮室、舟車、衣裳都發明了，黃帝以後歷經顓頊、帝嚳，然後就是帝堯和帝舜，堯定都平陽，舜定都蒲阪（山西永濟縣），都是在晉南地區。堯時洪水爲患，堯以鯀治水，鯀設隄防以束水勢，未獲成功，鯀之子禹以疏導方法經十三年之努力，終於治平了洪水，舜遂將帝位讓給禹，始建夏朝。

第二節　由古代文獻推論遠古時代之建築

由文獻推論遠古住居方式，有下列幾種方式：

一、巢居（Natural arbous）

《韓非子‧五蠹篇》云：「上古之世，人民少而禽獸眾，人民不勝鳥獸龍蛇，有聖人作，搆木爲巢，以避群害，而民說之，使王天下，號曰有巢氏。」《莊子‧盜跖篇》曰：「古者禽獸多而人民少，於是民皆巢居以避之，晝拾橡栗，暮棲木上。」《禮記‧禮運》曰：「昔者先王未有宮室……夏者居橧巢」，《孟子》曰：「當堯之時，水逆行，氾濫於中國，龍蛇居之，下者爲巢。」《淮南子》曰：「舜之時，江淮流通，四海溟涬，民上丘陵，赴樹木。」《淮南本經》謂「容成氏之時，託嬰兒於巢上。」《太平御覽‧皇王部》引項峻《始學篇》曰：「有聖人教之巢居，號大巢氏。」由以上文獻可知，巢居實爲上古人民之一種住居方式，而巢居之利在於下列二端：

（一）避鳥獸龍蛇之患

鳥類之患在於與人爭食，如鷹梟啄食人類飼養之家禽（爲人類懂得畜牧以後，方有家禽與家畜）以及人類漁獵之獲物。獸蛇之患在於傷人，龍類非今日所發現之恐龍，蓋此種最龐大之動物已在 6,700 萬年前互相殘殺而絕蹟矣！龍類可能爲爬蟲類如蜥蜴等，其患亦是傷人。

（二）避水患

洪水爲患，中西古史均有此記載，我國上古之時洪水爲患，住於巢類可避水患。

至於巢居之法有二：

1. 搆木於樹；如鳥巢狀，其法爲連結大樹幹枝爲骨架，外覆以編排之樹枝或茅草，這是先民學習鳥類爲巢之住居方式（圖 2-2a）。其上下交通以攀緣樹幹而上下，或鑿樹幹爲級，或以木造梯上下，如《淮南本經》所載之託嬰兒於巢上，非有梯不足以竟其功。其巢足容數人，巢底當編排樹枝或以乾葉平置，以求躺臥之舒適也。

2. 搆木於高兀之平地上謂「橧巢」，其構造與形狀與構於樹梢者相同，此式較適於毒蛇猛獸出入較少之處，此式之特點爲進出方便，不需攀緣樹幹上下，且巢底較易舖平（圖 2-2b）。

圖 2-2　巢居

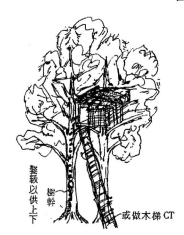

a. 鳥巢居（今寮國等地先民尚有此風）

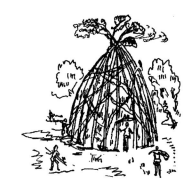

b. 檜巢

　　巢居方式其材料為樹木，故常在林木繁茂可就地取材之處；但巢居之致命弱點在於巢頂無法全部封密，無法抵抗風雨之侵襲，故聰明之人類改變了作風，效法野獸棲居於山洞岩穴中，稱為穴居（Cave Building），但巢居之遺風尚流傳至春秋時代（770 B.C～403 B.C），越王勾踐臥薪嘗膽，其「臥薪」實為先民巢居之流風餘韻也。

二、穴居

　　穴居於古文獻中記載頗多：

　　如《禮記‧禮運》曰：「冬則居營窟，夏則居檜巢。」《孟子》曰：「當堯之時，水逆行……下者為巢，上者為營窟。」《易‧繫辭傳》曰：「上古穴居而野處。」《墨子‧節用》：「未有宮室之時，因陵丘堀穴而處焉，聖王慮之，以為堀穴，曰冬可以辟風寒，逮夏，下潤濕，上熏烝，恐傷民之氣，於是作為宮室而利。」穴居在商周時代亦有之，如《詩經大雅‧緜》云：「古公亶父，陶復陶穴」，《禮記‧月令疏》曰：「古者窟居，隨地而造，若平地則不鑿，但累土為之，謂之為複，言於地上重複為之也。若高地則鑿為坎，謂之為穴，其形如陶竈，故《詩》云『陶復陶穴』是也。」《太平御覽‧始學篇》曰：「上古皆穴處，有聖人教之巢居，號大巢氏，今南方人巢居，北方人穴處，古之遺俗也。」《左傳》曰：「鄭伯有為窟室而飲酒。」又載：「吳公子光伏甲於堀室，以弒王僚。」此皆古穴居之法也。

　　穴居之法頗古，周口店之山頂洞人就是住在山頂洞穴而得名，至今陝北黃土高原之居民住在「窰洞」裏，爲穴居之餘風，故穴居方式實爲我國最古老而留存在今日之住居方式，至於穴居之種類亦可分爲下列幾個：

（一）穴居於天然洞穴

　　天然洞穴或由自然力（如河流之沖蝕，雨雪之侵蝕，海浪之侵蝕，冰川之移動）而形成，或由動物之爪挖（如野獸之洞穴）而形成，或地下水之侵蝕（如廣西省因伏流侵蝕石灰岩所造成之巖穴）等等，這種天然洞穴是先民穴居之最初方式，其洞穴之出入口放置巨石，或立木幹，或以樹枝，編成欄柵似的門戶，以防野獸之侵襲（圖 2-3f）。

圖 2-3　穴居

a.陶穴：相傳周太王（文王之祖父）曾居此陶穴

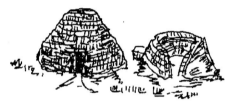

b.陶復

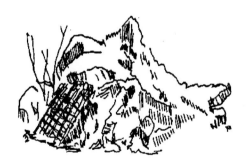

c.穴居──天然洞穴

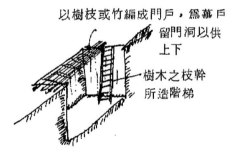

d.堀室之一窖室剖面圖

f.臺東縣長濱鄉巨石文化先民所鑿堀之穴居用之岩穴，距海岸約 150m，共有八個洞，最大者，底寬約 10m，高 5m，深5m，可容 10 人住，稱爲「崛穴」。

e.堀室之一實室剖面圖

（二）穴居於人掘洞穴

稱爲「窟居」，窟居之方式亦有二種：其一爲鑿於陵丘或高處之洞穴而居，稱爲「掘穴」，此即《墨子》所謂因陵丘掘穴而處焉，此種洞穴與天然洞穴無異，此蓋由於天然洞穴有限，而先人家族人口不斷增加，以致不得不於已有之洞穴傍另鑿洞穴以容納較多人口。

另一爲平地鑿坎而居，稱爲「堀室」，所謂吳公子光伏甲於堀室或鄭伯有爲窟室而飲酒即此也，堀室橢圓形如陶竈者稱爲「竇室」，方形者稱爲「窖室」（如《禮記·月令》仲秋穿竇窖），此種堀室，多日可以避風寒，但初夏梅雨季節，堀室底部與四壁溼潤，而室外之地面酷熱乾燥，此時一寒一熱，一乾一濕，令人易受風寒之邪，正如《墨子·節用》所謂「逮夏，下潤濕，上熏烝，恐傷民之氣。」故有多夏易居之習，如《禮記·禮運》曰：「冬則居營窟，夏則居橧巢。」由此可見巢居與穴居可同時並用也，竇室亦名「陶穴」（圖 2-3e）。

（三）居於累土如陶竈狀之土室

謂之「陶復」，即周太王古公亶父所居之陶復也。陶復利用黏土塊曬乾者層層疊砌之，其側留一門，以供出入，遠古時代英倫之蘇格蘭亦有此風，陶復以後築牆之濫觴矣！陶復比堀室能防潮濕，以其高亢也，西安半坡遺址之住居已有之。

穴居方式較巢居方式能避風雨和寒氣，惟夏日居之，因通風不良，日光不足，故老鼠與昆蟲非常猖獗，必須燻殺之，如《豳》風之《詩》曰：「蟋蟀入我牀下，穹窒熏鼠。」由此可知穴居頗不適於夏日，故如上言多夏易居，此即《堯典》云：「春厥民析，多厥民隩。」《禮記·月令》曰：「乃命有司曰：寒氣總至，民力不堪，其皆入室。」《公羊傳》曰：「在田曰廬，在邑曰里，使民春夏出田，秋多入保城郭。」至今日尚有夏日於山邊別墅避暑，例如清皇帝在熱河所營之避暑山莊（如圖 2-4 所示），其俗由來已有之矣！惟先民夏日避暑之處惟有橧巢而已。

圖 2-4　清熱河避暑山莊

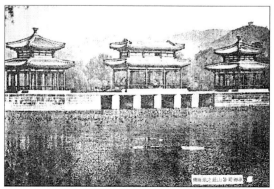

巢穴居之制，其影響後世之建築風格如下：

1. 巢居之制，構木爲架，上覆以樹枝茅草，成爲後世茅茨蒿柱以及上棟下宇之制，亦即爲中國木構架之起源。

2. 遠古時之宮室，因脫離巢居之時未久，故尚有巢居之痕跡，如《呂覽・召類》所謂「明堂茅茨蒿柱，土階三等，以見節儉。」茅茨蒿柱，即爲以蒿爲柱，蒿非爲《本草》所謂之青蒿，因青蒿只有四五尺而已，當爲厥類一種，臺灣山地頗多，其高兩丈，今日烏來山胞尚有此制，以蒿爲柱，復以蒿爲梁，覆茅其上，其面積只三十平方公尺而已，蓋節儉也；正如《大戴禮記》謂：「周時德澤洽和，蒿茂大，以爲宮柱，名蒿宮。」正是如此也，此蒿學名金狗毛蕨屬（Cibotium）之筆筒樹（fem tree），產於溫熱帶各地。

3. 穴居中陶復之制，累土爲「復」，累土之餘，因有土壤靜止角（Angle of internal friction）之關係，易傾難堅，故演成二種累土砌牆法，一種爲將黏土曬乾成塊，稱爲「土坯」，再將土坯累置成「復」，另一種即爲版築夯土之法——這是殷商時代之築牆之方法，其法即以兩板夾住，累之以上，再用杵搗實。前種砌牆法在十數年前鄉下尚習用此法，稱爲「土角」。

4. 穴居之堀室，爲了防止下雨時水流入穴內，故後來有加矮牆圍住，其上爲茅茨。進而發展爲坑上構木爲構架，其上覆以茅草，成爲殷商營室之制。《爾雅・釋宮》中言：「西南隅謂之奧，西北隅謂之屋漏，東北隅謂之宦，東南隅謂之窔」，此乃因穴居之制以門戶之中採光，稱爲「中霤」，其各角隅均頗幽暗，西北隅因置梯故開口，雨水與光都會流入。

三、幕居（Tents）

如在一望無限之塞外沙漠，古稱「瀚海」，既無樹木可以構巢，又乏岩洞可穴居，堀室之制又以黃沙無黏著力易以坍塌而無法營建，於是將擊殺野獸之皮曬乾，縫釘連接成一大張，張搭成帷幕，形成「幕居」，這是遊牧民族之住居方式，如今定居在蒙古高原之蒙胞住居於「蒙古包」，與青康藏高原遊牧之西藏人所住之天幕（如圖 2-5 所示），就是幕居之制之遺風。

圖 2-5　藏胞之天幕

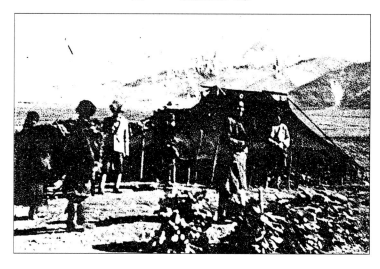

　　先民文明演進之程式，是由漁獵社會演變爲遊牧社會，再成爲農業社會。
古代動物繁多，取之不盡，而人口尚少，故可以獵取陸地之野獸、空中之飛
禽，以及捕捉水中之魚類而過活，時爲漁獵社會。但陸地之禽獸因經年累月捕
捉漸漸稀少，而人口卻會不斷增殖，故有些聰明的人教人畜養禽獸以供食用，
在我國古史之記載爲伏羲氏教人畜養禽獸，因受供應禽獸糧食之限制故必須逐
水草而居，此即形成所謂游牧生活。然游牧社會冬夏移居之習慣對於安土重遷
之人來說非常不方便，故當第一個發現可供食用之植物可以用耕種方法來生產
時，此人據古史之記載爲神農氏，這些人便定居下來過著農業社會之生活。漁
獵社會其住居方式爲穴居和巢居，游牧社會之住居方式爲幕居，故幕居實爲
人類先民歷穴居、巢居後之一大進步，幕居不但可以抵抗風寒侵襲（以其用
不透風之獸皮搭蓋而成），且不怕雨淋日炙，又可以隨便移動，適於逐水草而
居，故至今尚爲游牧民族之住居方式是有相當之原因。幕居之形式可分爲下列
各種：

（一）半球形

　　如圖 1-41 所示之蒙古包即爲此形式，亦即《李陵答蘇武書》謂「韋韝毳
幕」也。以樹枝先圍架成圓形，在蒙古是用水草邊之檉柳條架之，其上覆以獸
皮而成，旁邊再開活動可關啓之門戶。半球形天幕之形成與在一望無限之沙漠
中，望眼四望，只有天際邊圓形地平線，與半球之穹蒼映在眼簾內，猶如大

天地間之小天地，令人想起中國天人合一之哲學觀，實乃先民以天爲帳之一種縮影。

（二）圓錐形

用豎柱一根撐於中央，其底端四面八方拉碇於地面上，幕面形成圓錐面（圖 2-6），其旁側留出入口，此種帳幕令人想起我國圓攢尖式屋頂之形狀，而古明堂之制，上圓下方，正爲此種形式之屋頂，蓋爲游牧社會之遺風，與先民文明之演進程式相符合。圖 2-7 所示爲江西廬山流香亭，頗有圓錐帳幕之遺風。

圖 2-6　幕居之型式

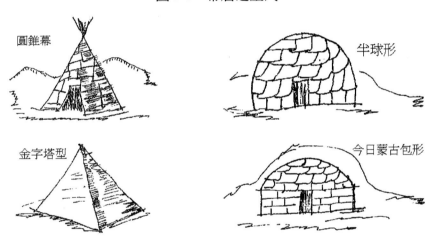

圖 2-7　廬山之流香亭（幕居之變）

（三）金字塔形

埃及古代法老（Phraoh）（即國王）之陵墓——金字塔，實為游牧民族天幕之最初式樣演變而成，因埃及南部有撒哈拉沙漠，為阿拉伯人游牧之地。吾國亦有此風，四角攢尖屋頂實為模仿該型天幕之遺風也。

（四）帳幕型

由數根木柱豎立撐住，如童子軍之帳蓬，形狀較有變化，由於各柱之張力引伸關係，其幕面相交形成有觚稜之曲線，有些學者認為此種帳幕為中國式建築屋頂曲線之起源，今日游牧之藏胞猶以此為住居方式，如圖 2-5 所示。

至於幕居之建築材料，不外為木、皮、毛三種，如圖 2-5 所示，以木為架，覆以皮毛即成。游牧民族因居住沙漠地區無農耕，故不曾用布等作為蓬帳之建材，而砂多土少，故不知用磚瓦，這是地理景觀影響人住居環境之一例。

第三節　黃帝建國時代之建築（2698 B.C～2509 B.C）

一、黃帝建國之歷史與地理空間之進展

神農氏之後代漸衰，各部落互相攻伐，黃帝軒轅氏興起，擊敗神農氏後代榆罔於阪泉之野（察哈爾懷來），稱為「阪泉之戰」，黃帝在此次戰役勝利後，統一全國，又擊敗了南方九黎之君蚩尤於涿鹿之野（察哈爾涿鹿），稱為「涿鹿之戰」，又北逐匈奴之祖先葷粥，獲得民族禦侮戰爭空前勝利，並定都有熊（河南新鄭縣）其活動空間包括整個黃河中下游流域與長江以北地區，成為中華民族第一個建立之國家，使中華民族由部族社會轉為國家社會之形態。史載黃帝發明宮室之制，如《白虎通義》謂「黃帝作宮」，今以黃帝時代宮室——合宮之制敘述如下：

二、黃帝時代宮室建築——合宮之制

《文中子》問《易》：「黃帝有合宮之聽。」《文選》張衡〈東京賦〉：「黃帝合宮，有虞總期。」李善謂：「黃帝合宮以草蓋名曰合宮。」而宮最初之制如《墨子》謂：「古之民未知為宮室時，就陵阜而居，穴而處。下潤濕傷民，故聖王作為宮室，為宮室之法，曰：高足以辟潤濕，邊足以圉風寒，上足以待雪霜雨露，宮牆之高，足以別男女之禮。」《易·繫辭》則謂：「上古穴居而野處，

後世聖人易之以宮室，上棟下宇，以待風雨。」《史記·封禪書》謂「濟南人公玉帶上黃帝時明堂圖……通水，圜宮垣爲複道，上有樓，從西南入，命曰昆侖。」由這些文獻，可以推斷黃帝時宮室，合宮之制如下：

（一）黃帝之合宮係建於湖內島上，與古代其他先民營湖居，藉水以自衛者相同，明堂又稱「辟癰」，辟即璧，《說文解字》：「璧，瑞玉圜也。」「環，璧也。肉好若——謂之環。」蓋取周還之意，而雍，篆書作𤁗，從川從邑，《說文》又曰：「四方有水，自邑成池。」正爲水中之洲也，洲今爲島字。故《易經·卦爻辭》曰：「城復於隍」，《爾雅·釋言》曰：「隍，壑也。」由此可見，合宮——正如辟癰，水繞宮垣，以水爲環之「肉」，以宮爲環之「好」，此種居於四面皆水之中稱爲「湖居」。希臘史家赫羅多德（Herodous）謂古屋皆築於湖中之堵上，惟一橋通出入，1853 年瑞士大旱，利伊湖（Lake Erie）乾涸，有湖居遺址出現，古生物與人類學家皆以爲遠古所遺，今日瑞士尙有臨湖而居習慣，如沮利克城（Zurich）有臨湖而居之花園市（Garden City）之計劃。吾國有城則有護城河，皆爲湖居之遺制。〔註1〕

（二）黃帝合宮有一木橋，自西南角與合宮相連，以爲合宮出入交通之用，古梁篆字「𣲝」，象木橫水，下有橋柱狀，由此可見黃帝時合宮之橋爲水上橫木，並立柱以支而成。《易·繫辭》謂「挎木爲舟，掞木爲楫，以濟不通，致遠以利天下，蓋取諸渙。」可見舟爲獨木舟，與今蘭嶼原住民所用之蘭嶼舟相類，舟楫發明可濟合宮與岸上之往來之便，補助木橋檥之不足，故此發明宮室必須與舟楫同時發明，以爲交通之便。

（三）黃帝之合宮四周有牆垣，所謂水環宮垣也，宮垣之作用不僅避免合宮過於暴露，且可以別男女之禮，蓋當時黃帝發明衣裳，其元妃嫘祖也教人飼蠶取絲，人不必再著獸皮樹葉蔽體，頓悟裸體乃爲野蠻人之作風而可恥，故築宮垣以令外人不知宮內婦女之作爲，故謂以別男女之禮。至於宮牆之高度以足以別男女之禮而設計，約爲蔽遮人之視線左右，考我國人平均身高 175 公分

〔註 1〕 湖居在歐洲其他城市亦曾發現，湖居遺址除發現有由深入湖底之木柱支承之木屋遺蹟外，並發現有石器、陶器及銅製兵器，其時期爲新石器時代至銅器時代，距今約五千年前，見於《世界百科全書》第十二冊，頁 37，湖居（Lake Dake Dwelling）條。

（古人平均比現人高），則合宮之牆垣約爲人身高，合黃帝時黍尺七尺。〔註2〕

　　（四）合宮之結構爲上棟下宇之制，黃帝時正當新石器時代晚期，故巢居之風處處可見，而墨子又謂其上（屋頂）避霜雪雨露，邊（牆壁）足以耐風寒，高（謂地板面高起）足以避潤濕，知其以木柱豎立四週做爲屋柱，中柱較高，以承棟樑，宇柱較低，以承宇樑，其上再置斜椽，以鋪茅草，四周牆亦橫木條鋪茅草，宮底亦橫置以木，上鋪茅草或樹葉等，如此即可抵抗霜、雪、雨、露、風寒之侵襲，宮之地板高於地面以避潮濕，因合宮地板高於地面，故置木梯以上下，此亦增巢之變。

　　（五）合宮之制，顧名思義，當爲聯合二室以上，吾人以古代聖王崇尚簡樸，合宮當應爲二合之宮，具有內外二室，外室爲受百官朝見之用，稱爲「外朝」，內室爲燕居、寢寐之用，稱爲「內寢」，此種宮室佈置法猶延用爲周代三朝之制，蓋我中華民族爲善於保守祖先優良之風俗也，如神農氏發明「斷木爲

圖 2-8　黃帝堯舜和夏代

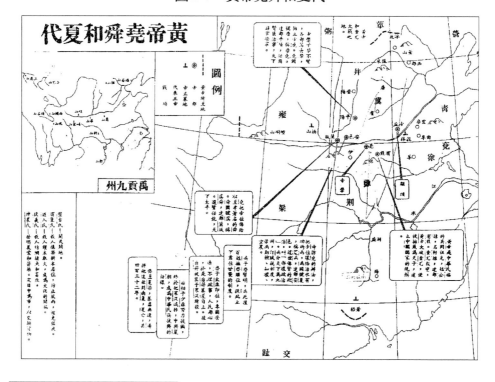

〔註2〕　上古累黍造尺，黃帝之尺，以縱黍累之，八十一粒合一尺，每尺約合今尺 24.55 公
　　　　　分。詳見吳承洛著《中國度量衡史》第三章，商務印書館出版。

耝，揉木爲耒。耒耨之利，以教天下」此種耒耝之農具仍保存數千年至今日仍然使用可證明也。

（六）公玉帶謂水環宮垣，上有樓，而《史記》記載方士言於武帝曰：「黃帝時爲五城十二樓，以候神人於執期」而黃帝時之樓，並非有雙地板之樓，蓋樓至殷商宮室始有樓，謂之重屋；黃帝時之樓，僅係須登木梯子以上合宮之樓。今依上之推斷，繪黃帝合宮之想像圖（如圖 2-9）。

圖 2-9　黃帝合宮想像圖平面（左）、透視（右上）、配置（右下）

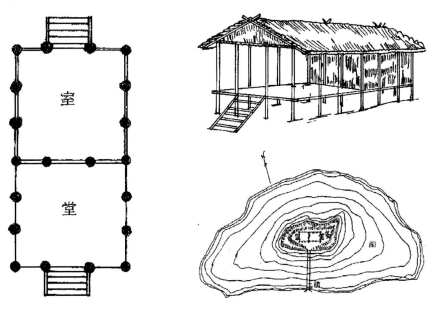

合宮之建築遺意，尙維持到各朝代，中唐王維（699～759）所畫之雪溪圖，有合宮式建築於湖中島上，島與湖濱之交通是以津樑（木橋）或以舟楫相通，當遇敵人來襲時，可斷橋自保，深合弓矢時代之攻防戰爭原則，爲後代護城河之起源。試以北平紫禁城爲例，當吾人立於午門城樓向北看，縈迴曲折之金水河護衛著中軸線建築之三大殿，正是合宮建築之遺意。據建築學家盧毓駿在其所著《都市計劃學》中謂「在天然防禦之城市中，有在河中或湖中或海中之島嶼築城，其形勢便於防禦，稱爲島嶼城市，如倫敦巴黎威尼斯等。」此便是湖居而形成之大聚落，與合宮建於湖中以爲防禦之用，其用意相同。除外，合宮建於湖中，亦可防禦野獸之侵害，蓋野獸類大多不善於游水，故湖居可謂相當安全，且湖泊中出產之魚蝦亦可供捕食之用，不虞食物之缺乏。合宮之外

圖 2-10　王維雪溪圖（合宮之遺意）

朝無壁，稱爲「堂」，其光線足以供朝會之禮，即所謂四面無壁，而內寢有茅草之壁，以避風雨之侵襲也。

三、黃帝時代之民居

　　古時中國爲部族社會，當黃帝建國以後，漸成國家形態，各部族之共主爲天子，而各部族漸漸因人口之增加擴展爲小國，其地爲數里至數十方里左右，據歷史記載，黃帝時，奉玉帛有萬國，禹時有三千，商湯時有一千八佰，至周武王伐紂時，有八百諸候。在這些小國中，仍屬於母系社會，觀《史記》載黃帝有子二十五人皆得姓可知，丈夫往外工作，妻子居家較多，因巢居與穴居均在一處，故以後禮教限制甚嚴，所謂「嫂叔不相問」，以及《禮記‧檀弓》所謂：「嫂叔之無服也，蓋推而遠之。」此乃因母系社會夫兄弟婚之遺俗也，今閩南語所謂「同侍」即「兄弟之妻互稱也」，亦有此遺風之痕跡，禮教規定叔嫂嚴格限制，蓋因當時係大家庭制，一家同住一復穴中，而防微杜漸也。由遠古婚

制，可斷定家族共同生活起居狀況。

　　黃帝之際，民居大多亦是夏住橧巢，冬住營窟居多，雖黃帝教人以上棟下宇之房子，惟因人力少，耗資必多，此種木構造並不太普遍，惟一種較進步之生活方式慢慢的會漸漸被人接受，但這並不是一二百年能辦到之事，由殷墟發掘在小屯一帶，其陶穴、堀室、竇室、窟室有六百餘處，可見窟居之風還很盛行，但自周公制禮作樂，且磚瓦發明了，才漸漸放棄穴居之習慣。

四、黃帝時代埋葬之制

　　古代埃及人相信靈魂不死，故國王大營陵寢——金字塔，以爲物故後所居，蓋信靈魂必棲於墓也，且懼屍體腐爛，塗以香料，以保萬年不腐，至今掘之，即木乃伊也，此即重神復重形也。而我國反是，重神而不重形，如吳季札適齊，比及返也，其長子死，《禮記·檀弓》記載季札曰：「骨肉歸復于土，命也。若魂氣則無不之也，無不之也。」在漁獵社會時代，惟有棄屍於野，所謂「天葬」，如《孟子·滕文公》載：「蓋上世嘗有不葬其親者，其親死，則舉而委之於壑。他日過之，狐狸食之，蠅蚋姑嘬之。」天葬之制無墳墓，今日非洲土人尚有此習。農耕時代以後，就演變爲：「蓋歸，反虆梩而掩之」（見《孟子·滕文公》），《易經》言：「古之葬者，厚衣之以薪，葬之中野，不封不樹。」則爲有墓無坎也，在河南安陽小屯村之殷墟所發掘商朝王墓亦僅深葬而無封墳也。而農民之葬埋，率就耕作之地，如曾子問：「下殤葬於園。」孟子曰：「死徙無出鄉。」此種葬法，即孔子所言：「古也墓而不墳。」古之葬法所以不封不樹者，正以葬地距所居地甚近，無待於標幟即可識別也。古堲字同「葬」，即可知葬之情形，僅置屍體於土上，其上覆草皮而已。據《史記·封禪書》載黃帝封禪雍郊後，採首山（今河南襄城）之銅，鑄鼎於荆山下（河南閿鄉），鼎成，有龍垂鬍髯下迎黃帝，黃帝上騎升天而去，群臣乃收起衣冠，葬於橋山（今陝西黃陵縣），有黃帝冢，此乃含有神話與道教色彩之語。惟橋山實有黃陵，王莽自謂爲黃帝後，使治園位於橋山，謂之「橋畤」。觀古謂爲「冢」當爲不封不樹，今有丘壠，且有千年之檜柏樹，當爲後人所加（圖 2-12）。傳說黃帝之孫，青陽之子少昊有陵在山東，坎墓封成金字塔形，旁有古木蔭天，想係後人所加者，如圖 2-11 所示。黃帝陵在陝西黃陵縣，因洛水支流沮水由山下經過，故又名橋山，橋山海拔爲 1,000～1,500 公尺，爲涇水與洛水分水嶺。陵墓

圖 2-11　山東郊城少昊陵

少昊為黃帝之孫、青陽之子、山東部族之長，其陵既封且樹，為後人所加

圖 2-12　黃帝橋山陵

為一土冢，高二丈，前有一亭，中置龜基石碑，上書「古軒轅黃帝陵」，陵墓周圍古柏六萬餘株，為數千年古樹。吾人觀圖，可知在王莽時代，曾對黃帝陵加以封樹，古柏當為該時或稍後所植。由黃帝陵使吾人想起稍晚於黃帝（西元前2580 年）近東埃及古夫王（khufu）建造面積達五公頃，高度達一百四十公尺之金字塔，耗用五十噸左右石塊一百三十萬塊，動員二十萬人（當時人口頗少），建造數十年始完成之帝王陵墓，自覺得西洋古時獨裁者為己，而我國帝王薄葬之風，仁政愛民，這也就是西洋人近代因被奴隸而爭自由，我國卻在數千年前康衢老人已唱出自由歌了。

五、黃帝時代臺壇建築

　　史載黃帝升天之時，建有升天臺，為「臺」建築之濫觴，惟此時之臺，累

土爲之，此即九層之臺起於累土之意，其建臺之用途爲神權時代之國君假借著與神之交通而作爲統治臣民之手段，即所謂封禪之事也。在古代西亞巴比倫亦有建立崑崙臺（Ziggurat）以與上帝會見交通之事，在《舊約》中記載頗詳，富有濃厚之宗教色彩。至於《管子》載「黃帝立明臺之議者」此乃古來賢君謀及庶人，重視輿論之見，有「民主」之風，故立明臺，以聽民意，既曰明臺，當爲四周明朗土臺，頂上無建築，使民於明臺上談論政治意見，以供改善也。明臺之建築正與希臘亞哥拉（Agora）及羅馬之霍朗（Forum）乃爲市民集會之廣場一樣爲今日廣場之起源。《山海經・大荒西經》曰：「西有王母之山……有軒轅之臺，射者不敢西向射，畏軒轅之臺。」其注曰：「此蓋天子巡狩所經過，遠裔慕聖人恩德，輒共築立臺觀，以標題其遺蹟也。」則此臺爲民思黃帝之德而建，若河南郟縣有相傳黃帝問道廣成子駐蹕處之「鈞天臺」，而聞鈞天之樂，則爲道教之附會，總之，此時期之臺，尚未有木造，即尚未演變爲臺榭，僅爲積土爲之臺而已。累土之費頗大，古人引以爲誡，故此時之臺尚不怎麼高大，僅於平地累土九層，每層以三十公分計，則 2.7 公尺爲最高之臺（九層之臺，起於累土），或將高地整平爲臺如昇天臺或鈞天臺等而已。

　　黃帝成爲天子之後，《史記》稱「天下有不順者，黃帝從而征之，平者去之，披山通道，未嘗寧居。」可見黃帝之居處並不固定，人民當亦如此。《莊子》載：「黃帝聞廣成子在空同之上，往見之，退築特室，席白茅簡，居三月復往邀之。」今甘肅岷縣東有崆峒山，其上有軒轅之臺，山峰累累，凸出雲表，其上立有亭臺，相傳爲黃帝築特室之處。

圖 2-13　崆峒軒轅臺（甘肅岷縣）

第四節　唐堯時代之建築（2357 B.C～2258 B.C）

　　堯舜禪讓之風，儒家稱之，堯在位七十年始得舜，令舜攝天子之政，薦之於天，堯辟位二十八年而崩，此種公天下之政治，正是儒家之政治最高理想，因政治上極開明，故建築亦頗受此風之影響。唐堯時代，節儉愛民，思天下有飢者如己飢也，建築亦崇尚儉樸之風，如《韓非子・五蠹篇》曰：「堯之王天下也，茅茨不翦，采椽不斲……。」故孔子贊美堯為仁君，良有以也。茲將唐堯時代各種建築，敘述如下：

一、成陽宮——貳宮撟宮與衢室

　　關於堯宮室——成陽宮記載，散見以下之文獻：

　　《管子・桓公問》篇：「堯有衢室之問者，下聽於人也。」《爾雅・釋宮》「四達謂之衢。」《墨子》曰：「堯舜堂高三尺。」《考工典・宮殿部》：「帝堯作成陽之宮，有貳宮、撟宮，居於衢室。」《漢書・地理志》：「昔堯作游成陽。」《帝王世紀》：「堯見舜處於貳宮。」《相兒經》：「堯垂貝殼於撟宮。」《子華子》：「堯居於衢室之宮，垂衣而襲幅，邃如神之居，輯五瑞以見，羣后帶幅舄而入覲者，如眾星之拱北。」

　　由上述文獻記載，可知堯作成陽宮於成陽，成陽在今日山東省定陶縣，與堯都平陽（今山西省臨汾縣）約有四百公里之遙，顯係行宮之性質，故顏師古謂「作遊者，言為宮室遊止之處」。關於堯成陽宮之平面，可分為貳宮、撟宮與衢室三大部分。貳宮係接見群臣之宮室。撟宮有垂貝殼之飾，當係內寢之所，故后妃由撟宮來見堯，如眾星之拱北辰。至於衢室，則為當衢為室，以採民言。其配置之次序，是貳宮在南，中間為撟宮，其北為衢室，成陽之宮有臺基三尺，故當舜覲見堯時，須上臺階，即《孟子・萬章篇》所載：「舜尚見帝，帝館甥於貳室。」尚者上也，舜娶堯之二女，故舜為帝堯之「婿」，而古禮岳父為外舅，自稱「甥」。

　　成陽宮之結構，吾人可自《六韜》（呂望著）：「帝堯王天下，宮垣室屋不堊，甍桷椽楹不斲，茅茨徧庭不剪。」而知之，此時宮室木構造當較黃帝時為進步，惟吾人已精於陶器（彩陶文化於距平陽不足二百公里之澠池縣發現），而陶唐氏——帝堯，可能尚未有用土築之宮垣，此蓋與帝堯之節用愛民有關，故

吾人認為堯之宮室仍為上棟下宇之茅茨房，但其柱不用高足而用臺基，撝宮因係后妃之所居，故四面密閉，今繪其想像圖（如圖2-14）。

圖2-14　唐堯成陽宮想像圖

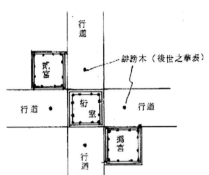

二、華表──誹謗木

《管子・桓公問》載：「堯有衢室之問者，下聽於人也。」至商湯時有「總街之庭，以觀人誹也。」是以古代聖王樂意聽百姓批評政治得失，以作為施政之參考方針，頗有現代民主政府之作風。為了使人有批評政治得失的地方，故唐堯設誹謗木於衢室之門口，以下聽民眾之批評，如《考工典》載：「程雅問曰：『堯設誹謗木何也？』答曰：『今之華表，以橫木交柱頭狀，如華形，似桔槔，大路交衢施焉』。」除此之外，表木以表示王者納諫，亦以表示衢路也。由此觀之，設誹謗木有二大目的：

圖2-15　誹謗木想像

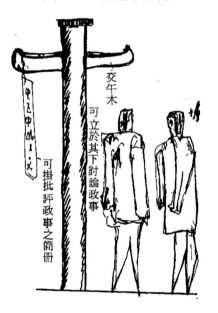

1. 可以下聽於民之批評政治得失。

2. 可以指示衢路可往何處，猶如今日之路名指示牌。

誹謗木之構造頗為簡單，只豎立一木柱，其上再以橫木交柱，如華形。此種誹謗木演變成後世華表之起源，今北平清故宮天安門前所豎立之華表，即此遺意。

第五節　虞舜時代之建築（2257 B.C～2208 B.C）

　　虞舜受唐堯之禪，以一介孝子而登大寶，在位五十年中，完成若干大事，其一就是命禹治水而大功告成，對外流四凶子四裔使之不亂中國，並分任五大臣，即契爲司徒，棄（后稷）、皋陶（士）、夔爲樂正，大禹爲群僚首，而天下大治，故提倡音樂，作盡善盡美之韶樂，並作弦琴以歌《南風之曲》，其辭曰：

　　　　南風之薰兮，可解吾民之慍兮；

　　　　南風之時兮，可阜吾民之財兮；

虞舜五十年中，君明臣良，庶事康成，百工熙和，和歌卿雲之歌：

　　　　卿雲爛兮，糺縵縵兮！

　　　　日月光華，旦復旦兮！

建築亦屬百工之一，至虞舜時代亦有相當大之進步，對於房屋上最大之發明，即是黏土牆壁之發明，解決了茅壁不能完全抵抗風寒雨露之弱點，且黏土到處有之，故民居建築由巢穴之居而演變成牆茨屋是本時代一大成就，牆茨屋迄今尚是吾國鄉間建築一大特色，吾人不能不感謝虞舜之功勞，吾人若於新春時節，見各地之楹聯皆有堯天舜日之聯，乃吾人追思唐虞時代之偉大發明而崇敬之美意，孔子聞《韶》謂爲盡善盡美，誠非偶然也。

一、宮室——總章之建築

　　吾人欲考舜宮室總章之制可由下列文獻得之：

　　張衡〈東京賦〉：「有虞總期，固不如夏癸之瑤臺。」李善曰：「舜之明堂，以草蓋之，章期一也。」是爲總章屋頂爲茅草蓋之證。

　　總章之牆之制，在《淮南子》載：「舜作室，築牆茨屋，令人皆知去巖穴，各有家室，此其始也。」爲築土牆蓋茅草之室，此爲民居家室之開始，總章當亦如此。

　　《考工典》載：「舜有郭門之宮。」郭門當係有牆郭之門。

　　《墨子》謂堯舜堂高三尺，即其臺基三尺高，臺基爲土築成，分三階，與唐堯時代相同。

　　《呂覽》謂：「四方總成萬物而章明之，故曰總章。」

　　盧毓駿氏研究明堂之進化，認爲總章爲第二期明堂建築，謂祀昊天、祭祖先、發號施令、朝諸侯、尊賢敬老、觀天、測時、告朔皆於此處，爲綜合性之建築。

　　綜合以上文獻，吾人想像總章之制，當較堯時更爲進步；今述如下：

1. 臺基：高仍爲三尺，分三級，土階，全高七十五公分。

2. 牆垣：以版築爲之，其版築宮室制度，在《詩經・大雅・緜》曾述之：

 (1) 捄之陾陾：捄爲盛土之器，陾陾爲衆多意，即以畚箕盛土者非常多。

 (2) 度之薨薨：度爲投土於版也，薨薨爲衆人工作之聲，即挑土入版內人聲嗡嗡也。

 (3) 築之登登：登登爲搗土之聲，即搗土登登之意，古時築土以杵拍擊使土堅實。

 (4) 削屢馮馮：謂牆垣既築成，則削其堅凸以就平也，馮馮爲堅土削平之聲。

 (5) 百堵皆興：五版爲堵，百堵指牆垣高也。《周禮》謂一堵之牆高一丈，故版寬二尺，是以知版築之制，其版之寬爲二周尺，亦即四十公分。《韓詩外傳》謂以版長八尺，接五版而爲堵，可知版之長爲八周尺，即一公尺六十公分，但是接五版爲堵，可知五版之長必須以木樁夾住版，以堵版使立，故木樁之長至少爲五版即二公尺，築牆以二公尺爲度，然後再次堵，此種四十公分寬、一百六十公分之長版現在仍應用於挖基礎之擋土工事上，充分發揮「堵」之遺意。

 (6) 鼛鼓弗勝：鼛鼓長一尺二寸，以鼓役事，而民勸事樂功，鼓不能止也。其版築之法，今以圖 2-16 所示。

3. 屋頂：仍以茅草蓋之，置於椽上。除了茅草外，尚有菫草、藘草，即「編菫而籬，緝藘而廬。」並用樹木之纖維緝緊屋頂之茅蓋，以防風刮。

4. 平面配置：當與唐堯成陽宮相類似，惟較複雜以供各種用途，其平面當有數室以上，而《尚書》載舜用天文儀器璿璣玉衡，以齊七政（日月及五星），則知總章宮之平面中，當有觀星之臺，蓋築臺之技黃帝已有，

故此時並無問題。

今據此，繪虞舜之總章宮，如圖 2-16 所示。

圖 2-16　虞舜總章宮及版築

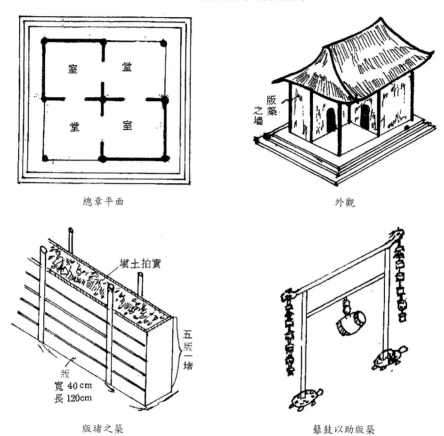

總章平面　　　　　　　　　　　　外觀

版堵之築　　　　　　　　　　藝鼓以助版築

　　總章宮室之營建據說為虞舜時之宗工名垂所造，垂為宗工，其巧因萬物自然之理而為之，創物之巧舉其精，故宮室當由其營之。舜本人曾陶於河濱，故可知舜對器用乃至於宮室亦有相當之研究。有虞氏上陶之說，則可知當時燒陶器之技術高明，當漸漸得知甎之應用。

二、葬儀

　　《史記・五帝本記》載舜：「南巡狩，崩於蒼梧之野。葬於江南九疑，是為零陵。」《國語》亦稱：「舜勤民事而野死。」《淮南子・修務訓》：「舜南征三苗，道死蒼梧。」《山海經》載「南方蒼梧之丘，蒼梧之淵，其中有九嶷山，舜

之所葬。」則舜所葬之九嶷山（在今湖南省零陵縣）在蒼梧淵中，如洲堵之
類，亦即葬在湖中之島上；而虞舜二妃據史載「舜南巡，二妃不從。」後二妃
聞舜死，痛號，溺死於湘水，葬於洞庭湖之君山，此亦葬於島上之證明，此
種島葬之制當與黃帝時代湖居之制有相當之關聯，吾人可想像虞舜時代島葬
之風是何等的盛行。棺木上也開始應用，如《禮記‧檀弓》「有虞氏瓦棺」瓦
棺之義，高誘謂以瓦廣二尺，長四尺，側身累之以蔽土；可見當時尚未有全瓦
之棺，蓋全瓦之棺勞民，此聖王所不為，瓦棺之作與陶同，而舜早年陶於河
濱，故瓦棺之葬極有可能，由此可知此時葬法之四變，如漁獵之世之「其親
死，則舉而委之於壑」之天葬最原始，而游牧之世之「反虆埋而掩之。」之野
葬為二變，至於葬於中野，不封不樹，無棺槨之葬為田葬，是農耕之世之葬
法，為葬法三變也，以棺槨葬於高陵之上或湖中之島，以避狐狸之患，則為葬
四變也。

三、隄防

　　虞舜時代發明築牆之方法，其最大功用除用來營造房屋外，另一方面，舜
所命治水之鯀亦用來築隄防，即《國語》「墮高堙卑」之障水法，即是掘取高處
之土來築低處之隄防，與水爭強，雖然失敗了，但隄防之制卻成為築城垣最原
始之方法。以隄防與水爭強，隄防為版築土牆，當浸在水中數日後，土壤全部
潤濕，完全失去了土質之內摩擦力（Interal Friction force），以致崩塌，故隄防
之方法在鋼筋混凝土未發明以前如用來築隄，往往徒勞無功。今日人類所築之
土石壩（Earth dam）雖不用混凝土以擋水，但是因填築之壩身中央填築一道不
透水之核心牆（core wall），使水不能將浸潤線透過牆外，並籍壩身之重力
（Gravity Force）以穩定壩體，石門水庫以及新築之曾文水庫都是利用這種原
理，只是因上古時代水力學（Hydraulics）尚未發達，鯀不知此種原理而蠻幹下
去，因此做了工程上第一位殉技術之難者。

第三章　夏代建築

第一節　夏代歷史之回顧（2205 B.C～1766 B.C）

　　夏禹治水十三年之勞苦，終於於帝堯八十年（2254 B.C）大功告成，消除了洪水之災，促進了農田灌溉（溝洫之制），並增進水運之便利，其豐功偉業，故有神禹之稱或大禹之稱，須知中國皇帝稱爲大者非如西洋之濫（如凱薩、查理曼、彼得均稱大帝）而中國僅稱堯、舜、禹三人而已。禹貢分天下爲冀、兗、青、徐、揚、荊、豫、梁、雍等九州，發明了區域地理之觀念，這是規定天下各地對中央之賦稅標準；其他重要的是禹頒夏曆，行夏之時，即今日之農曆，其優點與農業有密切之關係（如節氣中之芒種、穀雨、小滿），從漢武帝太初元年（104 B.C）起吾國一直沿用夏曆，使春耕、夏耘、秋收、冬藏之農業循環期注入了人民生活之中，故我國以農立國其來源可謂源遠流長矣。夏王朝之建立，在於禹死後，諸侯與人民不擁戴禹所舉之伯益而擁戴禹之子啓，便以國號爲夏，就成了君主世襲之局。而夏啓之成就在甘之戰，擊敗了不奉正朔反對者有扈氏，並享群后於鈞臺（河南禹縣），以後，太康失國，有窮國君后羿以善射取得政權，自立爲王，但后羿是一位殘暴之君，沈溺於獵，不修民事，即爲傳說中羿射九日之神話，故最後爲奸臣寒浞所殺，寒浞起自寒國（山東濰縣），爲后羿重用，行媚於內，施賂於外，終於殺羿自立，仍襲國號有窮。寒

浞佔后羿之妻，生二子，一名澆，一名豷，其二子濟惡，殘暴甚於后羿，澆居於過（今山東觀城縣），豷居於戈（今河南鞏縣），澆且殺夏后相，帝相之遺腹子少康，為其母仍到有仍國時所生，因受寒浞之迫，又逃到虞國（河南虞縣）故庖正，又娶虞國二女，虞國君又給綸邑（虞城縣東南）有田一成、有眾一旅給少康，少康佈德行仁，祖述聖業，又得到夏朝遺臣伯靡之助，終於攻滅寒浞，並滅其二子澆與豷，中興夏室，誠為艱難。少康以後二百多年傳至孔甲，徙都西河（今陝西郃陽），性好淫亂，諸侯叛變，夏政始衰，由孔甲至夏桀四世而滅，即《國語》：「孔甲亂夏，四世而隕」。夏桀即位後，自西河東遷至斟鄩（今山東觀城），此為伊洛流域之河南地，夏桀是夏朝末代之君，行為殘暴可分為數端，其一是太奢侈，作酒池肉林，瑤臺象廊，甘酒嗜音，峻宇雕牆，縱慾無度，這是指其住與食太過度，其二是寵愛妹喜，以琬琰為妃，驕佚妄行，三旬不朝，政務廢弛，其三是拒諫，史官終古泣諫不聽，伊尹五次就桀而不理，關龍逢直諫被殺，其四為黷武，不斷用兵，不務德而武傷百姓，故《尚書》上形容人民對桀之仇恨，為：「時日曷喪？予及汝皆亡。」最後湯伐桀，桀敗走，死於南巢（今安徽巢湖附近），夏朝滅亡。

第二節　夏代對建築上之貢獻

夏代四百餘年，其對建築上最大之貢獻就是甎和瓦等建築材料之發明，由於甎之發明，使砌牆之高度不受限制，因為版築之土牆，為適應土壤之安息角，增加牆之穩定性，往往做成底寬上狹之圭形，因此一丈多高之屋頂則牆底常為二三尺寬，耗費民力頗甚，故古之聖王常卑宮室其理在此，但是當甎發明後，依《周禮‧考工記》之記載，夏之世室曾用白盛，亦即以蜃灰堊牆，吾人當可進一步解釋；並曾用蜃灰（即貝殼燒灰）砌牆，此種蜃灰砌牆法曾沿用至近代混凝土發明以前，蜃灰含水後，其黏力甚強，故為營造上所樂於採用。牆既用蜃灰所砌，則其高度較不受厚度之限制，故百堵之牆從而興焉，此種砌牆法並為我國造城（即《周禮‧考工記》之匠人營國）之濫觴，我國自古以來即善於造城，而萬里長城著名於世，夏后氏之貢獻誠為鉅大，此其一也。瓦之發明，則使屋頂可以棄茅茨而用瓦葺，為了使瓦固定於屋頂上，則屋椽上應用上建築物，屋椽上用釘掛瓦條以承屋瓦，脫離了從前茅茨只置於屋桁上，一來使

屋頂之構造趨於複雜，二來屋頂之瓦葺較重，則桁（或檁）、樑架、柱、柱基都成結構上載重之一部份，與以前之巢居或茅茨牆之結構沒有實際載重顯然不同（茅茨甚輕，其重量每平方公尺僅四公斤，而瓦葺每平方公尺則達四十公斤，相差十倍以上），這樣就演變成了眞正之樑架結構了。甎瓦之發明吾人可從夏代黑陶技術高超而得證實之，大凡人類用了石器以後，覺得石器笨重不便，製作不易，就想用塑造黏土製器具，而未燒之土器易破裂，聰明之人類發掘到火爐旁烘燒過之黏土甚爲堅硬，由此靈感，就用火去燒黏土器具，即成陶器了，而依考古學家之研究，我國陶器之進化次序，最先是由彩陶，再到黑陶，最後方是白陶，彩陶文化大約在黃帝堯舜時代，而黑陶文化（亦稱龍山文化，即在山東龍山發現）即爲夏代文化，白陶文化則屬殷商文化。黑陶製作之細膩質地與生動花紋可證明陶藝工業之進步，陶藝工業進步必有副產物之出現，蓋吾人可想像陶窰工人由工地碎陶片因而意會到以陶片做爲屋頂之可能性，因此瓦作即應運而生，據《古史考》載「夏桀時，昆吾氏作瓦」，吾人料想昆吾氏一定是相當了解陶藝工業者。磚之發明，亦是從窰內黏土中非常堅硬，而使人意會若以固定形式之黏土之坯而進窰燒一定可以燒成堅硬之土塊，比生製之黏土塊硬得多，此種已燒就之土塊即爲「甎」，而「甎」從瓦，則表示瓦比甎先發明，甎是由瓦之來源「土」做成，故「甎」亦可作「塼」，但《考工典》載《古史考》：「夏后氏時烏曹作甎。」此皆表示磚瓦係夏代所發明的。甎瓦之發明對建築影響有下列數端：

（一）影響築城之進步：已敘述如前。

（二）可完全隔絕風寒雨露之侵襲，茅茨與茅壁僅對陣雨有蔽隔作用，對於曠日持久之霉雨定造成屋漏，且對寒氣之隔絕僅可隔離部份，蓋茅草有孔隙也，黏土壁雖可遮蔽陽光和風露寒氣，但是風雨之淋浸，黏土壁會被水沖失而失去效用，但是甎瓦之房屋卻可完全隔絕風寒雨露之侵襲，若再加上木構造之樑架制度，即形成我國數千年來宮室系統之建築。

（三）可以造樓或重屋：早期之木構造建築尚未脫離承重牆之地步，此蓋因樑架與斗栱系統未臻完善之應用（當時斗栱尚未發明），故樓與重屋之制，非有承重牆不爲功，砌牆用甎蜃灰爲之，可以解決樓高之限制，故夏朝在甎發明以後，四注式之重屋，即雙簷廡殿式屋頂之建造，誠非偶然。夏代建築

另一大貢獻為開始築城以衛國（夏朝時，執玉帛諸侯萬國，國猶如今之縣），蓋天然屏障地位之聚落（如黃帝時之湖居），當其因人口增加，壤地逐感不足，從而自高地遷往平原，以經營城市，此種城市常以人工設防，代替天然之屏障，於是築城垣、鑿深溝（隍）應運而生，[註1] 夏代首先築城，散見以下文獻記載：

> 《博物志》：「禹作城，疆者攻，弱者守，敵者戰，城郭自禹始也」。

> 《吳越春秋》：「鯀（禹父）築城以衛君，造郭以居人，此城郭之始也。」

> 《淮南子・原道訓》：「昔者夏鯀作三仞之城，諸侯背之，海外有狡心，禹知天下之叛也，乃壞城，平池，散財物，焚甲兵，施之以德，海外賓伏，四夷納職，合諸侯於塗山，執玉帛者萬國。」

由此可證，夏朝開始有城郭，其原因乃是因鯀治水，以堙防（堤防）以障洪水，《史記・五帝本紀》所謂：「鯀作九仞之城以障水」，故堙防起先用於治水，後來用於衛國，故鯀治水，經營九載，勞民傷財，天下騷然，而功弗成，然在另一方面，由隄防進而為城，可以防禦敵人，後人歸功於禹而崇祀之，但鯀也有相當貢獻。《淮南子》所謂鯀作城而海內叛，禹毀城而海內平，實影射鯀治水以隄防之城而失敗，禹治水毀隄防重疏導而成功之事也。有夏一代因為甄與白盛之發明，促進了築城之進步，其理非常顯明而易知之。

第三節　夏代各種建築之概說與特徵

一、宮室──世室之制

夏代世室之制，載於《周禮・考工記》，其文曰：

> 夏后氏世室，堂脩二七，廣四脩一。五室，三四步，四三尺。九階。四旁兩夾，窗白盛。門堂，三之二。室，三之一。

今逐條以各家之言釋之：

> 「夏后氏世室」：禹崩，子啟即位，君主世襲之制遂定，其國號曰夏后。

[註 1] 引用盧毓駿著《都市計畫學》第二章〈人工設防城市之產生〉前言，頁107。

〔註2〕稱爲夏后啓，故夏后氏可謂自夏后啓以後之夏代，夏代宮室稱爲世室，王昭禹認爲：「以夏后氏承堯舜之後，如繼世而有天下，此宗廟所以謂之世室也，君子將營宮室，宗廟爲先，故夏后氏以世室爲始也。」《考工典》載陳用之曰：「夏謂之世室，商（應爲周）謂之明堂，其名雖殊，其實一也，所謂世室非廟，所謂重屋非寢，以其皆有所謂堂者故也。」漢鄭玄謂：「世室者宗廟也，魯廟有世室。」東漢蔡邕《明堂月令章》句：「夏后氏世室即周人之明堂。」故世室者以爲朝諸侯、祭祖先、明政教之所，非單指宗廟也。

「堂脩二七，廣四脩一」：鄭玄謂：「夏度以步，堂脩十四步，其廣益以四分脩之一，則堂廣十七步半。」《考工典》趙氏曰：「堂言，中間之明堂也，東西言廣，廣闊也，南北言脩，脩深也，古人以六尺爲步，以九尺爲筵，以八尺爲一尋，其數不可易也，其脩二七，謂堂深兩个七步，計十四步，以尺計之，則深八丈四尺也，廣四脩一者，蓋夏度以步，堂脩十四步，今東西之廣，如脩之外又益以四分脩之一，且南北爲脩，以十四步四分之一分得三步半，以十四步又益以三步半，則堂廣十七步半，以尺計之，則一十丈五尺也。」其說與鄭玄相同，但堂言中間之明堂實誤，堂應指整個世室總平面，建築家盧毓駿謂堂爲基臺，平面爲長方形，南北進深爲八十四夏尺，東西廣闊爲一百零五夏尺，其見解實爲正確。

「五室三四步，四三尺」，此句解釋各說紛紛；鄭玄曰：「堂上爲五室，象五行也，三四步，室方也，四三尺以益廣也，木室於東北，火室於東南，金室於西南，木室於西北，其方皆三步，其廣益之以三尺，土室於中央，方四步，其廣益之以四尺，此五室居堂南北六丈，東西七丈。」按此說則各角隅之室其東西寬各爲三步三尺，南北深各爲三步，中央土室寬爲四步四尺，深爲四步，則東西總寬七丈，南北總深六丈（圖3-1a所示）。《考工典》趙氏以「堂上爲五室……，三四步，言室之深，四三尺言室之廣也。謂四角四室，其深皆三步，其廣如步之外，又益之以三尺，中央土室，其深四步，其廣如步之外，又益之以四尺，三步三尺言四室脩廣（脩當略去），四步四尺言中室脩廣（脩當略去）也。四室脩當一丈八尺，廣當二丈一尺，中室脩當二丈四尺，廣當二丈八尺，通計五室則南北共深六丈，東西共廣七丈。」此說與鄭玄說相同，清毛奇齡

圖 3-1 世室之考證

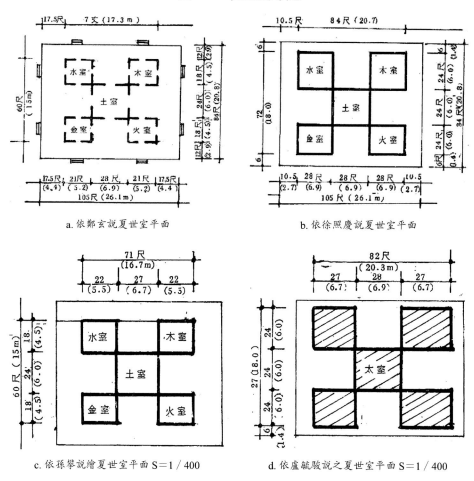

a. 依鄭玄說夏世室平面

b. 依徐照慶說夏世室平面

c. 依孫檠說繪夏世室平面 S＝1／400

d. 依盧毓駿說之夏世室平面 S＝1／400

曰：「堂脩十四步（八丈四尺），而五室之脩止於十步（六丈），堂廣十七步半，而五室之廣止於七丈者，留其餘以爲四旁中央之往來故也。」此說亦僅敍明鄭玄之說。

　　故有些學者對鄭玄之解釋在實用上大小而發生疑問，如《考工典》載王氏曰：「每室之間脩不過丈八，廣不過丈八尺加三，而大室所加脩廣之外不過一尺（應爲一步）耳，曾不謂宗廟之室所以安乎神靈，而王之所以爲禪者，即丈八之地而可爲乎？」王氏大概沒有注意到禹卑宮室之訓，古代聖王以崇儉爲美德，故世室之制較堯之衢室、舜之總章已增加一兩室（古代宮室之進化由少而多，由節而繁，神農氏明堂惟有一無壁茅蓋之草堂，黃帝合宮增爲一堂一室之制，堯衢室增爲一堂二室，舜總章爲二堂二室，至夏后氏世室已成五室），其規

模當不能再宏大，否則必被認爲是大興宮室之暴君，王氏之疑蓋無所疑也。

徐照慶之《考工記通》謂：「五室之象五行，四隅四室，中央一室如形之佈置，東北木室，東南火室，西北水室，中央土地……，三四步，言室長四步者三個計十二步，四三尺者，言室廣之所益，乃爲三尺者四，是十二尺也。」他主張五室之深各爲四步（即二丈四尺），寬各爲四步四尺（二丈八尺），即南北總深共計七丈二尺，東西總寬共爲八丈四尺，每室爲近似正方形，且五室大小各一，並不強調有中央大室之存在（如圖 3-1b 所示）。

《考工記通》所舉孫攀之言：「三四步，四三尺者，言四室皆深三步，而其寬益之以四尺也。土室深四步，而其廣則益之以三尺也。」若此，則四隅四室深爲三步（一丈八尺），寬爲三步四尺（二丈二尺），土室深爲四步（二丈四尺），寬爲四步三尺（二丈七尺），則東西總寬七丈一尺，南北總寬六丈，與鄭玄所言之室寬略有小別，惟如依孫氏之說，則《考工記通》原文當爲「三四步，四三步」，此爲可議也（圖 3-1c 所示）。

如依照盧毓駿氏之主張：「堂上之五室，就前後三室而言，其總深度乃爲三個四步。即 3×4×6＝72 夏尺，亦即 18.83 公尺；而其總寬度，則如三室之總深外，尚於中央室加四夏尺，其他三室各加三夏尺，即寬的方面較深的方面總加十夏尺，計八十二夏尺，換算之，計爲 20.93 公尺。其理由，一爲承認中央室爲太室，其二爲古文之釋義，應力求與前文『堂修二七，廣四修一』之解釋相同。」（如圖 3-1d 所示）

「九階」：鄭玄謂「南面三階，其它三面各二階。」《考工典》趙氏之說相同，又《依明堂位》云：「三公，中階之前，北面東上：諸侯之位，阼階之東，西面北上：諸伯之國，西階之西，東面北上」由此可證兩面三階，盧氏謂堂之四旁共設九個階，南面三階，其他三面爲二階，其說與鄭玄同。

「四旁兩夾窗」：鄭玄謂：「窗助戶爲明，每室四戶八窗。」趙氏曰：「窗助戶爲明，言四旁者，謂五室，室有四戶之旁，皆有兩夾窗，每戶夾以兩窗，則五室二十戶四十窗也。」盧氏謂：「堂每面中央部份並設有門，而其左右夾室各闢窗兩個。」如依盧氏之見解，則八個窗。

「白盛」：鄭玄謂：「蜃灰也，盛之言成也，以蜃灰堊牆，所以飾成宮室。」鄭鍔曰：「五室皆用白灰以盛之，故曰白盛。」

「門堂三之二」：鄭玄曰：「門堂，門側之堂，取數於正堂，令堂如上制，則門堂南北九步二尺，東西十一步四尺。」趙氏曰：「門堂如門樓之類，裏面起成廳堂，外面須起門樓，出入其中，亦有堂有室也。」毛氏曰：「門側又有堂室，《爾雅》所謂門側之堂謂之塾，書所謂右塾、左塾，則堂與室為左右之塾矣！正室之堂既為五室不容，聽政於其中，又不容憩息，故令門側為之堂，以聽政事為之憩息也。」易氏曰：「門側之堂取數於正堂之南北，其脩為十有四步，三分取二，則門側之堂其脩為九步二尺，正堂之東西其廣為十七步半，三分取二，則門側之堂，其廣為十一步四尺，此門堂之制。」盧氏謂：「門堂之前面造有門堂，其寬度與深度分別等於正堂深與寬之三分之二（即南北為五十六夏尺，計 14.29 公尺，東西為 70 夏尺，即 17.87 公尺，古人解釋門堂為門側之堂，實不合建築設計原理……門堂今日亦稱川堂（Loboy）或穿堂。」

「室三之一」：鄭玄曰：「兩室與門，各居一分。」趙氏曰：「室有兩室如門樓，兩旁夾室，門堂居上堂三之二，室居正堂三之一，皆小故也。但不知三之一指一室之數或兩室共三之一。」其主張正堂外有門堂，則平面較複雜矣！

陳祥道曰：「是室也，非三四步四三尺之室，乃門堂之室也，門堂之脩九步二尺，則兩室之南北計其脩則四步四尺也，假令堂上南北十四步，門堂三之二，此十四步裂為三分而得其二，則為九步二尺，室三之一，裂為三分而得其一則為四步四尺矣，門堂之廣十有一步有四尺，則二室之東西計其廣則五步有五尺也，假令堂上東西十七步半，門堂三之二，以十七步半裂為三分而得其二，則為十一步四尺，室三之一，以十七步半裂為三分而得其一，則為五步五尺也。」此乃重論詳釋鄭玄之言。

易氏曰：「言門堂之室，取數於正室之制，正室之南北其脩為十步，三分取一則門堂之室其脩為三步二尺，正室之東西其廣為十一步有四尺，三分取一，則門堂之室其廣為三步五尺三分寸之一，此門室之制也。」此亦以另有門室，惟其規模則非採正堂之三分之一，而採正室之三分之一。

項氏曰：「門側之堂，居正堂三分之二，門堂之室二翼門共三分居其一，若以為居上五室三之一，則大窄恐非也。」照此，項氏對易氏提出反駁，以為鄭玄之說才對。

王昭禹曰：「其居有堂，其處有室，升降有階，出入有門；慮其不徹也，夾

窗以爲明：慮其不潔也，白盛以爲飾，夏后氏如此，則商周之制亦然矣。」王氏並無再主張有一門堂，僅提及有堂有室也。

盧氏主張：「門堂左右兩側之室，其深度與寬度得爲正堂寬深的三分之一，則 28×35＝980 平方夏尺（即 7.15×8.93＝3.85 平方公尺）之房間，此種基本型建築至今猶可見，大門堂在福建爲習語，門堂今日亦稱川堂或穿堂。」

總觀以上諸學者所釋之文義紛紛，吾人當以較肯定之解析以釋夏后氏世室之制，如下：

（一）夏后氏世室，堂脩二七，廣四脩一

世室乃是王室一種綜合性建築物，含有宮室、宗廟、朝堂、寢殿、國學等房室，其用途可供發佈命令、朝見諸侯、祀天祭祖、教學選士、居住燕息之用。世室之規模（即正堂部份之平面言）東西計長十四步，即等於八十四夏尺，以夏一尺等於 24.88 公分 [註3] 計，共計 20.9 公尺，其南北寬僅及東西長之四分之一，亦即等於 21 夏尺，即今尺之 5.23 公尺，這是正堂之尺度，至於世室之總平面積需再加上門堂之面積，詳後釋。

（二）五室三四步，四三尺

正堂上有五室，五室其配置平面爲長方形，東西長爲 3×4，共計十二步，即 72 夏尺，亦即今尺 18 公尺；南北寬爲 4×3，計 12 尺，亦即今 3 公尺。

（三）九階

世室總平面中，南面有三階，東西北面各二階，南面因爲太室，故增一階。每階有三級，每級約二十五公分，三級共有七十五公分之階高，亦即堂其壇之高。但鄭玄認爲夏堂一尺（詳《考工記注》），則堂高僅二十五公分，吾人認爲其不可能，其理如下：

1. 由臺階之演變可證爲三尺高，《墨子》：「堯舜堂高三尺」，在《周禮·考工記》謂殷人重屋堂高三尺，夏人承先（堯舜）啓後（商周），其基壇絕無類減之理。

2. 由臺階之作用而論，如《墨子》所言：「高足以辟潤濕」，故避濕氣或避水患，基壇太低常會淹水，失去設臺階之作用，且在河患常生之上古，

〔註 3〕 參見吳承洛著《中國度量衡史》第十五表，商務印書館出版，頁 64。

高臺階較有意義。

3. 鄭玄謂禹以卑宮室故興此一尺之堂，吾人認為大禹本人與洪水博鬥之親
身經驗，當知宮室以卑以省民財，基壇需高以避水患之理，故吾人反對
夏禹興一尺之堂論，而主張有三尺之堂。

（四）四旁兩夾窗

四旁謂之世室之四面，夾窗正如鄭司農（鄭玄）所言夾戶之窗，則因世室
有九門戶，故窗共有十八個。

世室九門戶之來源就是因為有九階之關係，蓋古人重實用，不作無用之構
造，故每一結構均有其用途，以建築設計言之，除非是紀念性大建築四面皆做
成臺階外，其餘均是一門一階，「九階」可知其階非大階，僅為供各戶上下之小
階，由九階可推知世室門戶有九。

（五）白盛

吾人之主張與各說相同，蓋以蜃灰堊牆也，從殷墟發掘中有蜃灰之版築基
〔註4〕可以為證，惟吾人尚可想像其版築外之甄牆亦是用蜃灰作膠結材，蓋蜃灰
膠結之力量甚強，古人當知其理也。〔註5〕

（六）「門堂三之二」

此「門堂」正是對世室之「正堂」而言，其面積為正堂面積三分之二，其
東西面闊與正堂相同，則其南北寬為正堂三分之二，則二十一夏尺之三分之二
等於十四夏尺，故此世室全堂（正堂加上門堂）之總平面積為一個東西長八十
四夏尺，南北寬為三十五夏尺之總平面，其面積 2,940 方夏尺，亦即今 182 平
方公尺，長與寬之比為 12：5。

（七）「室三之一」

此室為堂兩側之室，亦即夾堂之室，其室南北寬仍應與五室之寬同，亦即

〔註4〕 參見《中國考古報告集》之二，《小屯》第一本，《殷虛建築遺址的發現與發掘》，
石璋如著，第三章，乙十七基址（該書頁 145），中央研究院歷史語言研究所出
版。

〔註5〕 屬於夏代文化之龍山期遺址中，如後岡、同樂寨等遺址發現了不少蜃灰面之遺
址。

仍爲十二夏尺，今尺之三公尺，而其東西之長佔五室之長之三分之一，亦即二
十四夏尺，分爲兩室，則每室仍長十二夏尺，故夾室成方十二夏尺之正方形，
中間之堂（穿堂）則爲十二夏尺寬乘以四十八夏尺之長方形，其四十八夏尺是
五室長七十二夏尺乘以三分之二而得之，吾人並繪之以圖 3-2 所示。

<div align="center">

圖 3-2　夏世室平面（依殷墟之發掘重新考證）

</div>

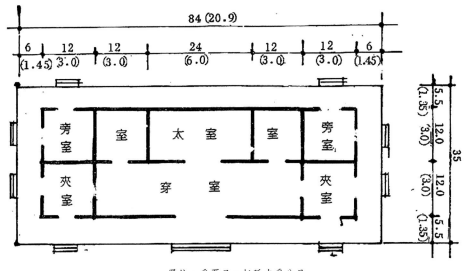

<div align="center">

單位：爲夏尺，括弧內爲公尺

</div>

吾人解釋上述《周禮・考工記》所載夏世室之文義，其理由如下：

1. 平面之根據

吾人根據中央研究院之《安陽發掘報告》中，對於殷墟建築遺址之發掘，
殷墟建築物平面十分之九都是狹長之長方形平面，[註6] 又據石璋如就殷墟所
發掘基址，推測殷代重要建築物之平面，亦爲五室以及穿堂夾室所構成平面，
其東西長 17.2 公尺，南北寬 6 公尺，[註7] 吾人可斷爲殷重屋建築。由於我民
族保守之習性，吾人可斷定在殷代以前之夏代，當爲此種平面之源流，亦即孔
子所謂殷因於夏禮也。這是由考古學之發掘報告去印證古建築之式樣。

若依《周禮・考工記》字面上解釋，吾人認爲古人所言數字常是直言較

〔註 6〕　參見《殷墟建築遺址的發現與發掘》，各基址平面之比較。

〔註 7〕　石璋如著《殷墟發掘於中國古代文化的貢獻》，載於《中國學術史論集》第二冊，
　　　　民國 45 年出版，中華叢書之一。

・99・

多，拐彎抹角較少。以世室「堂脩二七，廣四脩一」而言，吾人認爲應解釋正堂之長爲十四步，其寬爲四分脩一，亦即長爲八十四夏尺，寬爲二十一夏尺。脩其實爲長之代字，如《淮南子》中所有長字均以脩代。且依〈考工記〉後文：「周人明堂，度九尺之筵，東西九筵，南北七筵」而看，知其論長方形之尺度，以長面先說，短面後說，東西先談，南北後談，故脩當爲東西面之長邊，廣當爲南北面之短邊，與今日所謂長方形面積爲長乘寬，說方向次序一定說東西南北，其理相同。

再者，若依鄭司農所謂「脩，南北之深也，廣，益以四分脩之一，則堂廣十七步半。」而言，則謂古人曾作數字謎語，明明是四分之一「脩」之長，卻變成一又四分之一「脩」之長，可謂匪夷所思，且先談南北，不合吾國先談方向之次序，良以鄭氏爲漢之一大儒，後人不思合理不合理，一昧遵從，蓋非爲學之道也。

復以建築平面而言，正方形或近半正方形平面爲周公制禮作樂後方開始講求均稱與和諧，由平面之演進程式而言，五室散開平面乃平面爲講求採光與日照通風所創造出最完善方式，此非經過不短之期間不能形成，而夏代之穴居仍盛（以商代仍有穴居論），不可能遽而發展形成此種平面，吾人以神農明堂——獨朝，黃帝合宮——一朝一室，堯之衢室——一朝二室，舜之總章——二朝二室，發展至夏后氏之世室，其平面都是集中型之平面，故世室爲集中型之平面當然是其演進之結果。

2. 五室配置之疑

五室自漢鄭司農起，各學者均認爲其平面配置依五行之方位，各在東北、東南、西南、西北與中央五處，形成Ⅱ形散開之佈置，惟吾人已認爲五行學說最早是周初春秋（見《尚書·洪範篇》）之學說，雖然箕子對武王說：「天乃錫禹《洪範九疇》。」惟吾人存疑之，蓋古時人之著作往往假託爲聖王所作，以使著作垂永久，如《本草》託神農所作，《內經》託黃帝所作。五行學說無法形成於夏代，故將五室視爲金、木、水、火、土的方位之室都忽略了平面之演進，吾人以五室作一長方形平面之配置，深合平面演進原理，即一堂二室，其後面再加五室，由前面穿堂可與五室中之三室交通，其他兩旁室則由東西階之門戶進入。

五室配置成一長方形，至殷代亦復如此，由安陽小屯建築遺存中可知其平面爲一系列長方形，非按五行原理之五室。

3. 以「四旁兩夾窗」之釋疑

鄭司農以後之學者均認爲五室之各室均爲四戶八窗，總共五室二十室四十窗，若此言之，則每室之四面均有門，其動線和採光都非常方便，但是狹小之室卻有四面對開之門戶，房室一定失去了其使用機能，此種房室只可作室內交通用，也就是當穿堂用，怎能夠用作朝諸侯、明政教之堂呢？這都是因爲主張 ⌗ 平面而形成之論調，在建築設計原理上說不過去，吾人認爲九階之意義也就是暗示世室有九道門戶，每門戶有二夾戶之窗，以便在原重之磚或（土）牆上採光，使白天能夠工作，吾人認爲南面三階即表示南面之一堂二室均有門戶，其他各面之二室各有一門，門兩旁有兩夾窗，中央太室無門直接與外交通，只有室內之門經過穿堂與外交通，其用意是中央太室作爲宗廟或祭祠用，在幽暗之堂室中增加對大自然（即對天）之敬畏感。

4.「門堂三之二」「室三之一」

鄭司農謂門堂爲門側之堂，其他學者有的認爲另有門樓有堂有室，有的認爲門側之塾，吾人依建築理論，可知一定爲進世室大門內之穿堂也，有門戶與各室相通，乃淺而易知之理論，此門堂最後演變成四合院式建築之前殿，解釋爲門側之堂並無根據。

三之二之解釋則爲面積之三之二，非狃於長和闊爲正堂之三分之二，蓋如依後者解釋，那麼面積變成爲九分之四，不到一半，孰能謂三分之二呢？正堂三分之二，則門堂爲 84×21 夏尺之平面，至於室爲三分之一，則謂室（即左右兩夾室）面積僅佔門堂三分之一，其三分之二則爲穿堂，即如圖 3-2 所示。

以上之論證，吾人再將夏世室之各細部推論如下：

1. 基壇

基壇平面爲 84 夏尺×35 夏尺，亦即 2,940 平方夏尺，即今 182 平方公尺（約五十五坪），其基壇高七十五公分，臺階爲土階，有九個，南面三個，東西北面各二個，南面通入正堂之臺階較其他臺階爲長，以其較常走動之故。基壇之構造爲版築之臺，並以板及夯拍擊使其堅實。

2. 五室

五室成東西長方形排置，除太室外，各室均爲十二夏尺之正方形，亦即三公尺見方之室，每室面積一百四十四平方夏尺（亦即九平方公尺），其中太室爲東西二十四夏尺，南北十二夏尺之正方形，其面積爲其他四室之兩倍，共計二百八十八平方夏尺（亦即十八平方公尺）。

3. 穿堂及夾室

穿堂及夾室的平面配置於五室之前，穿堂功用可以做爲各室穿過之堂，夾室之功用以聽政事完畢後憩息之用。夾室面積與五室房屋相同，亦即爲三公尺見方（十二夏尺見方）之面積，而穿堂則爲 12 夏尺×48 夏尺之平面，其面積爲五百七十六平方夏尺（或三十六平方公尺），故穿堂面積爲兩夾室面積總和（十八平方公尺）之兩倍。

4. 窗牖與門戶

穿堂、兩夾室、兩旁室共有戶九窗十八，九階以進入九戶之中，每戶各有二夾戶窗，全部共有九戶十八窗。

至於戶牖之構造如下：

（1）門戶

《禮記・儒行》云：「環堵之室，篳門圭窬」，疏曰：「篳門，荊竹織門也」，古時門戶特別簡陋，織竹、木、枝幹爲門架，並覆以茅草，惟篳門蓬戶難耐北地之風寒，故塗之以泥，正如〈豳風〉之詩：「十月……塞向墐戶」也。《禮記・月令》：「仲春之月，耕者少舍，乃修闔扇。」鄭玄云：「門戶之蔽以木曰闔，以竹葦曰扇。」故知夏時之門戶其構造無非蓬戶、篳門、墐戶而已。

（2）窗牖

《說文》曰：「在牆曰牖，在屋曰囪」，段氏注曰：「穿壁以木爲交窗謂之牖」，《釋名》曰：「窗聰也，於內窺外明也」，窗之構造除木外，尚有破甕口，如《禮記・儒行》：「蓬戶甕牖」，其疏曰：「甕牖者，謂牖總圓如甕口也，又云以敗甕口爲牖，今世猶有之。」總此，則知古之窗非如今日之窗可上下、左右、內外自由開啓，乃固定式，以木或破甕爲之，不能自由開啓，故有雨淋入室之憂慮。關於窗之形式，據日人伊東氏研究，由古代窗字中推斷出窗牖有許多型式（如圖 3-3）。《說文》中囪與四之古字都是表示窗櫺格子。

圖3-3　古代窗牖型式（由窗古字推斷）

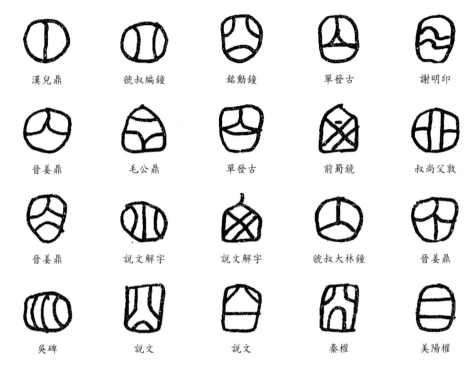

漢兒鼎	虢叔編鐘	銘勳鐘	單發古	謝明印
晉姜鼎	毛公鼎	單發古	前蜀鏡	叔尚父敦
晉姜鼎	說文解字	說文解字	虢叔大林鐘	晉姜鼎
吳碑	說文	說文	秦權	美陽權

5. 牆壁

當以版築之牆，禹父鯀曾作九仞之城（堤坊）以防洪水，故夏人善於築城牆可知也。《尚書・夏書》中《五子之歌》有埋怨帝太康失德作「峻宇雕牆」之屋，峻宇其牆必高，雕牆其牆必飾，吾人謂其牆上樑柱之雕也，則牆仍屬白盛。白盛者，以蜃灰抹牆。白盛堊牆，其材料爲蜃灰，亦即海生動物之貝殼磨灰，故知夏之勢力發展至東面沿海也。

6. 構架

當係樑柱之木構架，此時構架當係懸山或硬山式屋頂，構架置於牆之柱上或直接置於牆壁上。上面所言牆壁甚爲厚重，所謂「匠人爲溝洫，牆厚三尺，崇三之」，如一丈之牆，則有三尺三之厚牆，足以承受構架之屋頂重。

7. 屋頂

夏代仍係茅茨屋頂，後因瓦之發明，故屋頂漸漸改用瓦屋，屋頂之瓦稱爲「甍」，當時以土製成陶器皆從瓦部，如甗甗等，以夏代黑陶之發達，吾人認爲夏代用瓦應在夏代中葉，惟據文獻之記載，如《本草綱目》「夏桀始以泥坯燒作

瓦」，則最遲至夏代末葉始用瓦，此乃以夏桀曾造瑤臺酒池以勞民，而瑤臺覆
薨，欲以瓦爲夏桀所作，且天子不自作，故命昆吾氏作之，然總而言之，夏代
開始用瓦屋殆無疑。

今吾人根據以上之敘述，繪一夏世室圖（如圖 3-4 所示）。

圖 3-4　夏世室透視圖（左）、平面圖（右）

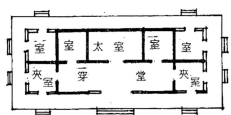

1. 宮室——傾宮

《通鑑外紀》：「桀爲傾宮，以殫百姓之財」，傾宮之中有酒池肉林，瑤臺
象廊，其酒池之制，據《新序》云：「桀殫民財爲酒池糟隄，縱靡靡之樂，一
鼓而牛飲者三千人」，所謂肉林，即以肉脯爲林，表示桀縱慾無度；瑤臺之
制，據《淮南子‧本經》：「桀爲璇室瑤臺」，其注曰：「璇、瑤，石之如玉，以
飾臺也」，王逸曰：「石之次玉曰瑤」，故瑤臺者實爲臺上舖瑤石也，即如今日之
蛇紋石，本並無太浪費，惟以上古瑤石之琢磨、採取、運輸處處皆需人工，故
勞民傷財之甚也。酒池可爲三千人作牛飲，以一人喝半打計，即 3.6 公升之三
千倍，即 10.8 立方公尺之酒池，本不太多，但以旨酒誤人，亡人之國，是以大
禹惡旨酒，而好善言。桀無視於太康甘酒嗜音而失國，更作酒池肉林寧非亡國
之君乎？

2. 臺壇

基壇成爲宮室建築避水患之必要部份。有夏一代，是善於造臺之時代，《竹
書紀年》：「帝啓元年，即位於夏邑，大饗諸侯於鈞臺，諸侯從帝歸於冀都，大
享諸侯於璿臺。」鈞臺在今河南禹縣有禹王臺即其地。禹妃塗山氏女因禹治水
八年於外築臺思之，謂之「青臺」，《水經注》謂青臺在安邑城南門，臺基猶
存。太康昆弟五人作「五子之歌」，以述禹之戒，因築有臺，爲「五子臺」，在
河南省。帝辛五年，夏桀築有南單臺。夏桀又築夏臺以囚湯，故曰：「悔不殺湯

於夏臺」。夏桀傾宮之瑤臺，則復於臺上舖以瑤玉，極盡奢侈之事。觀之，可見夏人善於造臺。

築臺之法，四周堵以板而築之，並拍擊令堅，使其能穩固不坍，故釋名曰：「臺持也，言築土堅高，能自勝持也。」若水份太多而不易堅，則以火烤之，並用木夯夯之。築臺因耗民力，故為聖王所戒，且因擋土牆未臻完善，均不可能太高，約在一公尺左右。

夏代築臺之目的有數種：

(1) 朝會諸侯之用：如夏啟大會諸侯於鈞臺，臺居高明，可以讓王者居高臨下。

(2) 眺望用：如塗山氏之女築青臺時眺望以思禹，蓋欲窮千里目，更上一層臺。

(3) 園囿建築之一部份：如夏桀築瑤臺，令宮女歌舞其上，頗有飄飄欲仙之感。

(4) 看守所、監獄：如桀囚湯於夏臺，置犯人於臺上，因視線較好，可防止脫逃，惟因係囚人，故可知臺上一定建有囚室。

3. 溝洫

大禹發明溝洫以治水，溝洫之制，亦即《書‧益稷》所謂「濬畎澮距川」，畎者田中溝也，一畝之間，廣一尺深一尺之溝也。澮為田尾洩水大溝，廣二尋（十六尺），深二仞（十四尺）。而溝者為廣深皆四尺也。洫者，廣八尺深八尺謂之洫。故溝洫之制，由畎流入溝，由溝流入洫，由洫再流入澮，本為田間之排水方法，但是因為開闢無數水溝，可以疏導田野間之洪水進入大川（距川），而流入海，一方面擴大了蓄水量，一方面又可增加入滲土壤水量（Infltration），故可減低洪峰（Flood peak），疏導洪水之偉業終於成功，故孔子讚美大禹曰：「禹！吾無閒然矣！卑宮室而盡力乎溝洫。」即證明禹以溝洫之制，使蓄洩有方，水旱無患。溝洫除了洪水季節疏導洪流外，平時可使水逆流，即由大川引至澮，再入洫，再引入溝，再引入畎，以供田間之灌溉用，故為我國灌溉工程之起源。近代水利專家李儀祉認為溝洫最大優點就是相地開溝，容納坡水、谷水、雨水，蓋在地下，使不受蒸發損耗，不順河道流失，能為農作物所利用。

溝洫制度實施後，灌溉工程發達，農田作物收穫量大增，各地貢輸中央之賦愈多（孟子曰：「夏后氏五十而貢」），漸漸的衍成商周二代井田制度之濫觴。溝洫對建築之影響就溝防（即溝隄）的築造影響築牆之技術。蓋溝防必須堅硬，以防水沖，則需用版橈築之，即《周禮·考工記》所謂「凡任索約，大汲其版」，《詩經》又云：「其繩則直，縮版以載。」又曰：「約之格格，椓之彙彙。」其以索固定於版之兩端，而以彈力將版約縮，並以橈椓之，以使溝防堅固，此種方法施用於築牆上，頗有效用（圖3-5）。

圖3-5　溝洫與城門

4. 城池

依據考古發掘，華夏中原地區最早古城址為湖南常德澧縣城西的城頭山遺址，距今6000年，早於黃帝時代1300年，城址的築造到夏代應已成熟，史載夏鯀開始築城以衛民，已述如前。築城取土於城前之塹，最後就以塹做護城河，如池無水曰隍，《易經·泰卦》云：「城復于隍」。城的功用如《易經·卦傳》所云：「王公設險以守其國，險之時用大矣哉。」故築城郭溝池之險，以守其國，保其民，以備萬一。城之牆曰墉，即《爾雅·釋宮》所云「牆謂之墉」。城牆之上為

城垣，於其中睥睨眺望，故曰「陴」，亦曰「城堞」，一曰「女牆」（圖3-5）。

夏代之城由隄防演進而來，可知其為土城無疑。城門亦累土為之，累土為臺，故曰「臺門」。惟臺門當不太大，否則無法承受門上之土壓力，吾人認為臺門之做法當在門兩端承以柱，柱上承板或�，以支承土壓力。夏代已發明「甎」，以甎砌成拱形城門亦為「臺門」之作法。

5. 葬儀

《史記·夏本記》載：「禹會諸侯江南，計功而崩，因葬焉；命曰會稽，會稽者會計也。」《史記集解》曰：「禹冢在山陰縣會稽山上，山本名苗山，禹上苗山，大會計，封有功，更名苗山為會稽，因病死，葬葦棺，壙深七尺，上無瀉泄，下無邸水，壇高三尺，土階三等，周方一畝」，而《呂氏春秋》曰：「禹葬會稽，不頹人徒」，《墨子》曰：「禹葬會稽，衣裘三領，桐棺三寸。」《史記索隱》曰：「葦棺以葦為棺，謂蓬蔶而斂，非也，禹雖簡約，豈萬乘之主而鉅子乃以蓬蔶（粗竹蓆）褒屍乎，墨子言桐棺三寸，差近人情。」《史記正義》引《括地志》云：「禹陵在越州會稽縣南十三里，廟在東南十一里。」

據上述文獻所載，禹葬於會稽（今浙江紹興）無疑，司馬遷之〈太史公自序〉云：「上會稽，探禹穴。」，今紹興縣城東南六公里有大禹陵（圖3-6）。

圖3-6　禹陵

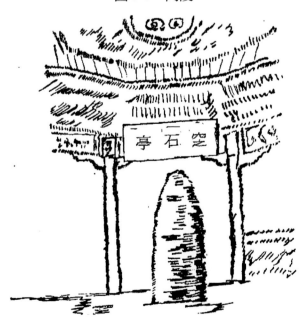

禹陵葬法，誠如文獻所言，穿七尺深之壙，以窆棺；棺木之種類，《史記集解》以為葦棺蓬蘧，《墨子》以為三寸厚之桐棺，其實都不是，蓋以葦或竹蓆為棺只為夏代平民之棺木，誠如《史記索隱》謂豈萬乘之主，而臣子以蓬蘧裹屍乎？至於以木為棺，至殷商時代方有之，禹之棺實為瓦棺，如《禮記·檀弓》上：「有虞氏瓦棺，夏后氏墍周，殷人棺槨，周人牆置翣。」高注云：「禹世無棺槨，以瓦廣二尺，長四尺，側身累之以蔽土曰墍周」。蓋尚未能用木；《墨子》言禹葬會稽，桐棺三寸，實假託之辭也，蓋《墨子》自定棺三寸，足以朽骨之葬理。那麼「墍周」之葬是如何呢？蓋穿土為壙，窆以瓦棺，而壙在窆前，須先燒土為陶冶之形，大小得容棺也。即鄭玄所謂：「火熟曰墍，燒土冶以周於棺也。」或謂燒土為甄，周附於棺也，謂之「土周」。吾人認為穿土為壙，而壙含水易坍，故燒土使壙旁堅硬不坍，以置瓦棺，其上及周再覆以土燒之甄，稱為「墍周」，此種葬法，盛行於夏代與以後之殷商，惟殷代已改用棺槨，則有用木。

文獻關於禹陵的記載為「上無瀉泄，下無邸水，壇高三尺，土階三等。」此蓋禹之陵廟也，蓋以陵深僅七尺，故邊土及上土不流瀉，且尚未挖至地下水，此蓋薄葬也，秦始皇驪山陵下抵三泉，則太厚矣！其廟與宮室之制相同，基壇高三尺（七十五公分），以土階三級為之。禹之葬如此之薄，故《呂氏春秋》謂禹葬不煩人徒，即不勞民力也。

夏朝瓦棺葬埋之時代，開始使用明器。如《禮記·檀弓》曰：「仲憲言於曾子曰：夏后氏用明器，示民無知也；殷人用祭器，示民有知也，周人兼用之，示民疑也。」而所謂明器亦即鬼器也，如《禮記·檀弓》所謂：「竹不成用，瓦不成味，木不成斲，琴瑟張而不平，竽笙備而不和，有鐘磬而無簨虡」蓋此皆為製作物之劣品作為明器，以示民無知也，孔子善之曰：「明器者知喪道矣！備物而不可用也。」殷人用祭器，蓋用生者之器，故孔子非之曰：「哀哉！死者而用生者之器，不殆於用殉乎哉？」至周用俑像人而葬，孔子痛斥曰：「始作俑者，其無後乎？」蓋能用俑則進而開春秋以後以人殉葬之作風矣！明器亦有一種稱為芻靈及塗車，芻靈蓋束草為人也，俑者刻木為人，而自動與生人無異。芻靈為進用俑做明器之先步，孔子善芻靈而謂為俑者不仁，實不得已也，蓋孔子反對以象人之明器也，以防暴君有以生人殉葬之觀念也。故在瓦棺墍

周之夏世，以芻靈塗車（以泥塗之車）爲明器，而俑則與棺槨並興，此葬器之變也。

夏人之葬儀，《禮記‧檀弓》云：「夏后氏尚黑，大事斂用昏。」又云：「夏后氏殯於東階之上，則猶在阼也。」夏代尚黑，已由現在發掘之龍山黑陶文化證明，大事斂乃喪事收斂之儀，昏指昏時，《五經要義》云：「日入後漏三刻爲昏」，假若日沒時間爲下午六時（在北回歸線之春秋分日子），則昏時爲下午六時四十五分，故在北半球之中國，昏時約在六時到七時之黃昏時候，此時夜暮低垂，四周昏黑，正合夏后氏之所尚也，今臺灣之喪禮中亦有以昏時而殮，誠夏后氏之遺風也。殯者停喪也，《論語‧鄉黨》云：「朋友死，無所歸，曰：於我殯。」夏后氏以人死無知識，孝子不忍，以生禮而待之，猶尚阼階以爲主也，此是《禮記》疏所言，然吾人認爲主張事死如事生之儒家，當以人死後停於東階，則猶主人也，蓋孝子追念其親之音容，事之猶生也。

芟治草木，今謂之「掃墓」，古謂之「易墓」，《禮記‧檀弓》曰：「易墓非古也。」蓋周朝方有之，蓋殷以前墓而不墳，有墓而不墳，亦夏代之制也，有墓無墳，則不封不樹，故無需「易墓」，故《禮記‧檀弓》曰非古也。

6. 夏社及宗廟

《尚書‧夏書‧甘誓》載：「大戰於甘，乃召六卿。王曰：嗟！六事之人，予誓告汝……用命，賞於祖；弗用命，戮於社。」故祖（宗廟）與社（社稷壇）遠在夏代就有了，左祖右社可能周因於夏禮也，夏代宗廟建築除了供祭祀歷代祖宗之用外，尚是供置九鼎（傳說夏禹鑄九鼎寶器）之所，且可供賞罰群臣之用（如〈甘誓〉所載），至於社稷壇之建築，則如同一般臺壇一樣，累土爲之，臺前尚有植社樹以表壇之所在，其樹爲青松，如《論語‧八佾》載「哀公問社於宰我，宰我對曰：『夏后氏以松，殷人以柏……。』」可資證明，社可供祭祀天地或祭祀四嶽河神之用，或可作爲斷首臺殺人之處（如〈甘誓〉，以儆百姓也）。夏代宗廟建築當與世室形制大略相同。夏社爲供殺人砍頭之處，則在殷墟之丙組墓葬之馘坑發現而得到證明。

第四章　商代建築

第一節　商代歷史之回顧（1765 B.C～1122 B.C）

　　商之始祖爲契，傳說爲帝嚳妃簡狄行浴見玄鳥墮卵而吞之，因孕而生契，即《詩經》云：「天命玄鳥，降而生商。」契曾佐禹治水有功，故舜命爲司徒，敬敷五教，封於商，賜姓子氏（即卵也），十四傳而至湯，即《國語》云：「玄王勤商，十四世而興。」湯始居於亳（安徽亳縣），此時商已是據有豫東、魯西平原區的強大諸侯，而湯本人是一位能幹的人，又得賢相伊尹之輔佐，逐步兼併鄰近之諸侯，成爲東方之霸主，與夏對峙，湯之征伐諸侯自葛（河南寧陵）始，蓋葛伯不祀也。《孟子・滕文公》：「湯始征，自葛載，十一征而無敵於天下。」夏桀時助桀爲惡之大諸侯昆吾氏（即發明瓦之諸侯），亦爲湯所征服，如《史記・殷本記》云：「諸侯昆吾氏爲亂」，湯乃興師，率諸侯，伊尹從湯，湯自把鉞，以伐昆吾（河南許昌），湯伐昆吾後，因夏桀暴虐淫荒，故西向伐桀，採用迂迴戰略，桀敗於有娀之墟（山東寧陽），再奔於鳴條（安徽省近南巢地），夏師敗積，湯整兵鳴條，困夏桀於南巢（安徽巢縣），並放桀於歷山，湯乃踐天子位，平定海內，爲後世革命之先導，時爲西元前 1751 年。

　　殷商歷史通常以盤庚遷殷（今南陽小屯陰墟）爲分界，前期 353 年，後期共計 287 年，殷商開國君主湯爲聖德之賢君，他的治民方法見於《尚書・微子

之命》:「乃祖成湯……撫民以寬,除其邪虐,功加於時,德垂後裔。」《淮南子》云:「湯夙興夜寐,以致聰明,輕賦薄斂,以寬民氓(歸附之民叫氓),布德施惠,以振困窮,弔死問疾,以養孤孀,百姓親附,政令流行。」故其治民以寬,而湯革命成功後,更加小心翼翼,《湯盤銘》云:「苟日新,日日新,又日新。」即是湯關心人民之疾苦,曾於旱年禱於桑林,其辭如《尚書·湯誥》云:「萬方有罪,在予一人;予一人有罪,無以爾萬方。」故墨家讚美湯之兼愛百姓精神。

成湯崩後,其嫡長孫太甲繼位,保衡伊尹敷立國之道以告新王,是爲伊訓,但太甲不聽不寤,故伊尹放之於桐宮三年,如《史記》曰:「帝太甲既立三年,不明,暴虐,不遵湯法,亂德,於是伊尹放之於桐宮三年。」太甲復位後,伊尹復作《太甲訓》三篇以嘉勉之,中有「天作孽,猶可違,自作孽,不可逭」,「慎終於始」,及「一人元良,萬邦以貞。」觀伊尹告誡太甲之心,誠爲良苦,太甲終能繼承湯之志業,故稱「太宗」,在位十二年。

太宗以後之賢君有中宗太戊和帝祖乙,太戊在位七十五年,爲商代最久於位之賢君,在《尚書·無逸》載有周公美太戊之德云:「昔在殷王中宗,嚴恭寅畏,天命自度,治民祗懼,不敢荒寧。」太戊任用伊陟(伊尹之子)爲相,巫咸諸人佐之,修德明禮,國勢重振,遠方慕義,重譯來朝。

中宗以後,又有賢君祖乙,遷都於邢(今河南武陟),始居黃河北岸,任巫賢爲相,號爲令主。祖乙以後,到了盤庚復遷於殷,因爲商人對於不斷遷都,不免有憂愁怨望之事,盤庚反覆勸諭,這就是著名的《尚書·商書》盤庚三篇。其篇有「惟涉河以民遷」蓋自奄至殷須渡黃河也。

對於殷人之遷都,非常值得注意,湯以前曾八遷其都,湯以後至盤庚五遷其都,故班固云:「殷人屢遷,前八後五,其實正十二也。」其遷都地點約在黃河下流之地,不出河南、河北、山東之交,居商(河南商邱)及殷(河南安陽)之時最多,對於殷人之遷都頻繁,有人主張是因尚未脫離游牧生活之行國性質,如今蒙胞瀚海游牧逐水草而居方式,有人認爲是避水患,吾人卻不敢苟同,蓋吾國據史載在神農時代已開始過著農業生活,而夏代農業已十分發達,商代繼承夏代,沒有理由放棄沃野千里之膏腴良田而作遊民,故行國之說法吾人認爲不可能。至於避水患之說也不可能,一來自堯舜時代洪水經大禹治平至

周敬王時代一千六百多年黃河不曾改道，縱有小水災亦不致徙遷國都，而置宗廟、良田、宮室於不顧，吾人認爲以其所遷新都並非遠離水患之區，如殷墟頗近古黃河（今黃河故道），故避水患也無多大理由。吾人認爲蓋殷人自以祖先與玄鳥（燕子）有關，而燕是候鳥，春來秋去，故效燕子之生活方式，此則使民不致太安於現實，而沈湎於逸樂也。正合《湯銘》：「苟日新，日日新，又日新。」之原則，蓋孟子曰：「生於憂患，死於安樂」，殷之聖王湯深明此理，故定下日新又新之銘以爲子孫遵從。試以《尚書・盤庚》云：「先王有服，恪謹天命。茲猶不常寧。不常厥邑，於今五邦！」，「人惟求舊，器非求舊、惟新。」不常厥邑，正是惟新之道，所以遷都也。湯以後諸王不遷都，終演成紂王驕逸無度，無日新又新之勤，其滅亡良有以也，是以遷都實是殷王維新之道也。

　　盤庚以後著名的君主就是武丁與帝辛，武丁就是殷高宗，在位五十年，與太宗太甲、中宗太戊並稱之殷三宗。武丁即位後，思復興殷，而未得其佐，三年言，政事決定於冢宰，以觀國風，即《論語・憲問》云：「子張曰：『《書》云：高宗諒陰，三年不言。何謂也？』子曰：『何必高宗，古之人皆然。君薨，百官總己，以聽於冢宰三年。』」故居喪不自以爲政，爲殷之法也。終於夢得聖人，名曰說，以夢所見視群臣百官皆非，乃使畫工圖象以來，至誠所感，得說於傅巖（今山西平陸縣），時說爲胥靡（刑人），版築於傅巖，遂以傅爲姓；武丁得之後，喜形於色，曰「果聖人耳」，立以爲相，傅說襄贊武丁，飭身修行，興學養老，文治武功，均臻強盛，天下咸服，殷道復興，故傅說與伊尹並稱爲「伊傅」，其來久矣！董作賓考證甲骨文，證明武丁二十九年殷曆十二月望（西元前1311 年 11 月 23 日）月全食記錄，乃知《史記》所載殷王世系之正確。民國十七至二十六年安陽殷墟之發掘中，證實武丁時代曾大規模營造宮室建築，帝乙曾營造大規模宗廟建築，帝辛曾營造祭祠之場所。[註1] 武丁營造宮室可能是和舉建築師——傅說爲相有關，孟子曰：「傅說舉於版築之間」正說明傅說爲精於版築臺基與牆之建築師，故光芒特顯，爲高宗所賞識。高宗任用傅說，除了王佐之相業外，當然與興宮室有關，但古人以興土木爲勞民之舉，興土木之君爲暴君，而高宗之賢明正如漢武帝一樣，故遂將其興宮室之過記在帝辛（紂王）之頭上，謂紂造傾宮瑤臺，酒池肉林，且營鹿臺，沙丘苑臺，鉅橋之倉，蓋多

〔註 1〕 參見《殷墟遺址的發現與發掘》，第一章總述與第七章基址的年代。

附會，故孟子謂紂王之惡，實不如傳說中之甚也。

武丁以後的祖甲在位三十三年（1273～1241）亦是一位勤勞謹慎之賢君，《尚書‧無逸》美祖甲云：「其在祖甲，不義惟王，舊爲小人。作其即位，爰知小人之依（即知百姓疾苦），能保惠於庶民，不敢侮鰥寡。」稱其小人，蓋武丁欲廢兄（祖庚）立弟（祖甲），曾逃至民間，故稱小人（即平民），祖甲久居民間，深知百姓疾苦，故能愛民如傷，稱爲令主。再傳至帝辛，即爲紂王，在位六十三年，他天資很高，《史記》稱：「帝紂資辨捷疾，聞見甚敏；材力過人，手格猛獸；知足以距諫，言足以飾非，矜人臣以能，高天下以聲，以爲皆出己之下。」紂之暴政可歸納於下列四點：

一、奢侈

紂酗酒亂德，大興土木，於京師朝歌築鹿臺，瓊室玉門，民力凋敝，紂始爲象箸（象牙之箸），箕子歎曰：「玉杯象箸，必不羹菜藿衣知褐，而舍茆茨之下，則錦衣九重，高臺廣室。」由此觀之，當時已用玉器製作器具，茅茨之屋頂已嫌其簡陋，宮室至九重之深，則築高臺廣室之技術已成熟矣！而孟子言紂之罪有：「壞宮室以爲汙池，民無所安息，棄田以爲園囿，使民不得衣食，園囿汙池，沛澤多而禽獸至。」《史記》云：「益收狗馬奇物，充仞宮室。益廣沙丘苑臺，多取野獸蜚鳥置其中，慢於鬼神，大取樂戲於沙丘，以酒爲池，縣肉爲林。」《漢書‧地理志》謂沙丘臺，在鉅鹿東北七十里（今河北平鄉），如此紂之苑囿甚廣，當時沙丘皆爲叢林荒蕪之地，故多禽獸沛澤。至於壞宮室爲汙池，將在以下論之。

二、女寵

紂寵愛有蘇氏之女妲己，惟婦言是聽，《太誓》云：「今殷王紂，乃用其婦人之言，自絕於天。」紂又爲酒池肉林，使男女裸逐其間，百姓怨望，使師涓作淫聲，北里之舞，靡靡之樂，故謂爲「亡國之音」，故古人有言「商之亡以妲己，夏之亡以妹喜，周之亡以褒姒」。

三、拒諫

紂之長兄微子啟傷紂之暴，數諫不聽而去，箕子初亦強諫，人曰：「可以去矣！」箕子不從，佯狂爲奴，終爲紂所囚，周武王至殷始得釋放。比干見箕子

為奴，諫三日不去，紂怒殺之，剖視其心，此殷之三仁一去，殷商隨之而亡，為炮烙之刑，以戮無辜，所謂炮烙是用銅柱塗膏燒熱，使罪人觸之而死，可知銅用途之廣泛。

四、窮兵

紂四處征伐，對東夷人方之征，前後數次，降服極眾，其時在紂十年至十五年（1165 B.C～1160 B.C），其疆土南至淮水，東至泰山，但連年構兵，國力大損，卒於滅亡，《左傳》謂：「紂之百克，而卒無後。」

紂有此四暴，故在牧野（河南汲縣），紂師七十萬，紂師雖眾，但皆無戰之心，前徒倒戈，武王之師，甲士四萬五千人，虎賁三千人，在太公望之指揮下，探用中央突破戰略，紂師崩潰，紂王在眾叛親離之下，穿著寶衣，自焚於鹿臺，殷亡。

第二節　殷商時代人民生活與建築之關係

殷墟之發掘對於殷人生活情況有較明確之瞭解，小屯中所發現之甲骨文，證實殷人過著農業生活，其農作物除禾麥外，尚且有稻和麥，遺存之獸骨，不但有旱牛，且有水牛，不但有絲、桑等字，亦有蠶字，耕種用人力或獸力，農具有耒及耜，多為木製或石製，故農作蠶桑成為殷人之主業。但小屯掘出野生動物遺骸極多，其動物種類多至三十種，故狩獵重要性可想而知，殷商時代裝飾圖案多為動物花紋，且有象骨與鯨骨之發現，可見狩獵捕魚為王者遊獵一種嗜好。殷人好飲酒，故小屯發現酒器特別多，其飲料有酒、醴、鬯（加香料之酒），周人誥誡子孫，常以殷王沈緬於酒為辭，足證殷人酒風之盛。殷商之用具，非為石器而為銅器，銅器與陶器在殷墟大量出土，足證殷商為銅器時代，其銅器已為銅錫合金之青銅製成，製成之器物有兵器、食器、飲器和樂器，而在殷墟建築遺址上銅礎〔註2〕之發現，證明銅曾用在建築上。

交易方面，因小屯有貝殼之大量出現，貝殼穿鼻，以為二貝排貫，名曰「朋」，貝為最初之貨幣，故財貨的文字皆從貝，貝產海濱，即從渤海而

〔註 2〕 參見《殷墟遺址的發現與發掘》（《殷墟建築遺存》）甲十一基址，及第一章總述之銅礎。

圖 4-1　商代範圍（左）、安陽附近圖（右）

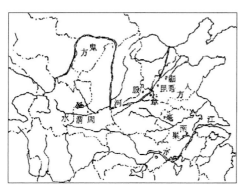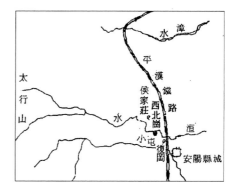

來，正是殷之東土，但貝產有限，嘗有骨製之貝，為人造貨幣之濫觴。《尚書・酒誥》稱殷人「肇牽車牛遠服賈」殷墟有殉葬車馬坑，可見殷人常駕車經商，故稱做買賣的人為「商人」與殷人之經商當有莫大關係。殷人尚席地跪坐，且有蹲居與箕踞（屁股著地之蹲居），故出土之明器與石器中常有蹲居之習慣，此種蹲居習慣之養成，蓋居住於竇窖之中，空間狹小，只好以蹲居轉換位置較為方便，這是居住影響人的姿勢。殷人尚鬼神，故重祭祀和占卜，孔子說：「殷人尊神，率民以事神，先鬼而後禮，先罰而後賞，尊而不親。」，殷人並崇拜祖先，所謂「事死如事生，事亡如事存。」故在小屯殷墟之侯家莊之殷王墓中，除以貴重器物殉葬，並有以人殉葬之惡習。殷商之祭祀，不限於祖先，凡天神地祇均為祭祀對象，故卜辭中有求雨於上帝河嶽，求年於邦社，商謂歲為祀，即定每歲之事以祀為主，所謂國之大事在祀與戎。甲骨文中，大都為祭祀而占卜，所謂「占卜」就是遇事請問鬼神，其法在整治之龜甲與牛骨上，用銅針鑽鑿不使透穿，用火烘甲，現出裂痕，稱為「兆」，以兆判定吉凶，用文字寫占卜之事於兆旁，稱為「卜辭」。其占卜範圍包括祭祠、氣象、田獵、征伐、疾病、運氣等。商朝重鬼神與崇拜祖先，故除宮室外，就是崇拜祖先所用之宗廟建築以及祭祀所用壇臺建築最為發達，在小屯發掘之殷墟中，也是此三種建築基址最龐大、最重要。殷祭祀好鬼神之結果，故在奠基，置礎，安門，落成有一套隆重之典禮和祭祀，常殺人宰獸以殉，故基址掘起有各種殉葬之牲，這與其宗教信仰有關。殷商平民過著農業生活，人大多居於竇窖之穴中。同樣常挖淺穴之「竇」是供貯藏之倉庫，大部份是藏粟之穀倉，此種竇之出口常與版築建築基址齊平，且有土階上下。

第三節　殷墟之發掘中看殷代建築

殷墟為盤庚遷以後都城，在今河南省安陽縣西北三公里之小屯村，位於洹水南岸，洹水發源於河南林縣之林慮山，向東流過安陽縣境，現在安陽城北架有洹水鐵橋，其處正如古詩所謂「高樹翳朝雲，文禽蔽綠水」之景觀。民國十七年至二十六年，中央研究院十五次發掘殷墟，知安陽洹水兩岸之黃土丘陵為殷商文化層之遺存，發掘出之標本有銅器、玉器、陶器、石器、漆器、骨器、蚌器、人骨、獸骨、金屬，共達數百箱之多。建築遺址方面發掘了五十六座基址，二百九十六孔穴窖，七百零三個礎石，三十一條水溝，這掘出之建築基址僅為殷墟之一部份，惟已能大概將殷墟各種建築平面與配置復原（Restore），至於立面之牆及屋頂、樑架、柱各細部（門窗）之全部復原吾人自可配合文獻之記載與建築之學理予以概略之完成，其建築上之特點概述如下：

（一）小屯村殷墟之建築是採磁針南北方向之軸線，與子午線之夾角為北偏東十度，此種南北軸線方向之營造宮室、宗廟，正是後代宮殿建築循南北軸線之起源，北平紫禁城清故宮之建築正是此種遺意，其南北向之定法，正如《周禮・考工記》云：「匠人建國，水地以縣。置槷以縣，眡以景，為規，識日出之景與日入之景。晝參諸日中之景，夜考之極星，以正朝夕。」景者影也，以日影之最短為真子午線，有時並校以北極星，乃古時定真子午線法，惟除此之外，殷人可能亦用指南針為之，故有磁偏角之出現。

（二）小屯殷墟所發掘之建築遺址中，尚未發現有如周代明堂五室 之平面，或十字形亞字之平面，在丙組之遺址中曾有類似五室之平面（詳後），惟四角四室散開於頗遠之四角，並無與中央太室連在一起成集中型平面之蹟象，而丙組之基址證明為有關祭祀用途之建築物，若說其為明政教朝諸侯之堂則嫌其制度太小，非由中間乙組遺址當之莫屬，故吾人對於前人所研究集中型平面做為明堂建築平面採取保留態度，吾人已於上一章中有敘及之。

（三）殷人屢次遷都，除了苟日新以外，當然需要找到一處高亢之地做為都城所在地，而洹水南岸之殷墟雖亦在高崗上，但是經洹水三千年來的沖刷，東北兩面已部份坍塌，部份遺址毀滅，然吾人可由中國古來講究均衡對稱之秩序感，以復原部份遭湮沒之遺址，如乙組遺址就是有東半部湮沒需要復原之，以求得到完整之平面。遺址中發現穴窖之多，則表示殷商時代以前此處已為先

圖 4-2　安陽小屯殷代基址分佈圖

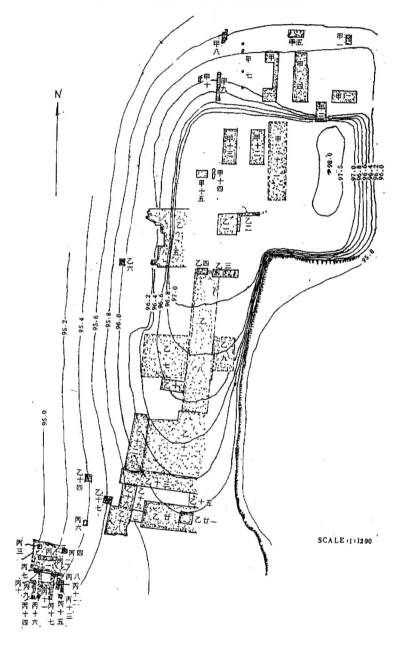

民所定居，最後才由殷人填塞之以供興建宮室用，證實與《禮記‧禮運》所
云：「昔者先王未有宮室，多則居營窟」之語相符。

　　殷代基址（即房屋、臺壇、墓、道路等基地）之建築方法，據石璋如之研
究可分為下列八種：

1. 依堅而建：即選擇較堅硬之地方作爲建築基地，不施夯打即可放置礎石，接著豎柱架樑和起埋蓋屋了，如甲十一基址。

2. 施夯而建：就是選擇堅硬之基地，略加夯打便行營造，其時期較（甲）爲晚，在小屯中，此種建法亦適用於褐色土中，劃定範圍，全部夯打，夯打程度不均，有厚有薄，但以十公分左右，其上都不放置礎石，此種基址輪廓較明顯，如甲三甲五基址即屬此種。

3. 先平後建：就是先將地下之穴窖坑坎平墊以後，再來建築地基，其時代較晚，因穴窖已逐漸廢棄了。在小屯地下，有些地區，穴窖密如蜂窩，口徑數公尺，深入地下水面以下，若在此種地方建屋，第一步便是平坑，平坑就是把土墊平於坑穴之中，以便建築。平坑因其時間之不同可分爲兩種，一是先平後建；即是先將坑穴墊平做爲基地，等以後有計劃建築時再來興建，有時平坑後數年乃至於數十年再建，如乙八基址，另一種是當執行建築計劃之當時予以一層一層夯打，墊平坑坎至預定之高度之上，如丙一基址。

4. 先挖後建：先在地下挖坑，再於坑內打夯土，再於坑內作堅固之基礎，就如現在人蓋大廈似的先挖基後做基礎；先挖後建有三種方式：

 (1) 整挖整建：在基址預定地上，全部挖下一塊，再將所挖之地全部夯打，然後於夯打基址上蓋屋，也就是一個基坑只有一個基址，再於其上建造一座建築物，如乙十九基址。

 (2) 分挖整建：在預定基址範圍上，先挖若干長方形之小坑，坑長約五公尺，寬約三公尺，鱗次櫛比的排列著，其深淺也不相同，再分別把各小坑夯打平復後，再於其上均勻加土並全部整平夯打，至預定高度爲止，故此種基址之剖面爲若干小坑坎合成，如乙七基址。

 (3) 整夯分建：與分挖整建相反，在預先勘定之地方挖一個大坑，或一個大坑及若干小坑，再加墊土與整平手續後全部再夯打，使成爲一個較大之基址，再於其上分批建造若干小房屋，如乙廿及乙廿一基址。

5. 置礎而建：置礎亦可分爲三種：

 (1) 在欲放礎石之地方略施夯打，所夯打範圍或等於或大於礎石之大

小，使礎石下之土壤較爲堅硬，其堅硬之程度與夯打次數有關，如甲一基址。

(2) 預先量好礎石之距離，在每一個放置礎石之地方挖一個一公尺左右方坑，其深 0.3～0.5 公尺，再把這些小坑填土夯堅，打至所需高度後，再將礎石安置在上面，便可施行上部結構了。如乙十基址。

(3) 在建築基址上，排列若干礎石，不但基址不施夯打，即礎石之下也不施夯打，按照預定之距離排列礎石後，即可於其上興建了，如乙十四基址，其建築物之範圍就是礎石圍成之範圍。

置礎而建之基址不管地質是否灰褐土或灰土，或填平之穴窖均可施之，故常爲次要建築，其年代屬於晚期。

6. 敷灰而建：即在建築物所在基址表面敷上一層白灰，中間有燒火處，基上沒有礎石，如乙十七基址，此種建築法在夏代就有了，《周禮・考工記》所謂白盛就是在基址表面敷灰，再以蜃灰平抹牆壁，由敷灰而建吾人可聯想到甎牆砌法亦可施之以蜃灰作膠結物，在殷代此種敷灰而建卻是較少，可能是夏代與海濱東夷接觸較頻繁，而有所貢，禹貢上之兗、青、徐、揚四州近海，故貢貝蜃較多之故。

7. 依舊改建，就已經廢棄或臨時拆除之建築物基址，再於其上加土施夯或擴大其面積，而改變其原來形式，使建築物煥然一新，舊礎石不一定全部移去，而新礎石則依據新建築物之計劃排置，此種建築物較偉大，但數量不多，屬於殷代後期建築，如乙十一基址。

8. 其他：建築方法不明之基址，其原因或因殘缺不全，或僅挖到一部份，如甲十基址。

關於殷商建築有四大儀式如下：

1. 奠基：殷商建築物在奠基典禮中，其基址最下層埋入人或狗；此種儀式叫奠基，其用意就是讓活埋之奠基牲來看守建築物，狗之頭向與建築物一致，此種埋入之狗或人稱爲「奠基牲」，埋入之墓稱爲「奠基墓」，較大之基址有二個奠基墓，如乙七基址。奠基墓常在基址中間（如圖 4-3 所示）。

2. 置礎：當基址施工至一階段，在基址前下方（通常爲基址南面），另闢

　　一部墓葬，埋入牛羊狗三牲，亦有埋入人，隨後排上礎石，然後基址上再向上建築，如乙七以及乙十三基址。獸坑上口平面與礎石底相齊，暗示先挖獸坑，再將礎石置於獸坑之上口，此種典禮稱為「置礎禮」，其所生人畜稱為「置礎牲」，置礎後方能立柱，再按樑架，置礎禮實為後代上樑典禮之起源（如圖4-4所示）。

3. 安門：建築物將完成之時，在門之左右基址下面挖坑埋入執戈之戰士或畜，此種儀式為安門禮，被埋葬之人或畜為安門牲，其安門牲若是人，定是全軀，如乙十一基址（如圖4-5所示）。

4. 落成：在建築物竣工後舉行，在門前面埋葬大批人員以資慶祝，此種典禮稱為「落成禮」，被埋置人畜稱為「落成牲」，如乙七基址。落成牲除了人畜之外，尚有明器、車等隨葬之物，車常五輛一組，排列如甲骨文之「車」字，明器有銅器和石器（如圖4-6所示）。

圖4-3　奠基坑

M241：乙八基址的奠基牲，狗骸（頭向南）

M254：乙九基址的奠基牲，狗骸（頭向東南）

圖4-4　置礎坑

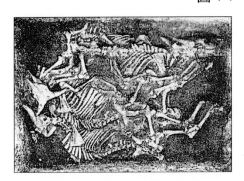

M230：乙七基址的置礎牲，牛坑

M106：乙七基址的置礎牲，狗坑

圖 4-5　安門坑

M149：乙七基址的安門牲，人墓
（頭向東，在門西）

M186：乙七基址的上層墓
（頭向南北，在基址東部）

圖 4-6　落成坑

M411：乙二十基址 G 部的安門牲，人墓
（面南跪著，身旁爲狗骨，在門東）

M66：乙五基址 A 北西端的殘墓
（頭向東，上股被破壞）

第四節　殷商時代之各種建築與分析

一、宮室建築

（一）《周禮·考工記》所述殷人重屋之制

《周禮·考工記》述殷人重屋之辭如下：

> 殷人重屋，堂脩七尋，堂崇三尺，四阿，重屋。

現依各家之見解書之如次：

「殷人重屋」，鄭司農注云：「重屋者，王宮正堂若大寢也。」鄭鍔云：「康成（即鄭司農）謂重屋者，王宮正堂若大寢也。〈明堂位〉云複廟重檐爲重承壁材也，重屋之制蓋重檐以爲深密也……曰重屋者商人因夏人所居之屋重增廣其

制度也。」盧毓駿以爲「重屋」一詞，爲在遠古時代，明堂爲最堂皇之建築，甚加「重」視。吾人認爲重屋者即重檐之房屋也。

「堂崇三尺」：蓋重屋之基壇高三殷尺，以殷尺等於 31.1 公分計，則基壇高爲九十三公分。鄭鍔曰：「堂崇三尺，蓋堂之基，言堂之基址其高三尺也。」盧毓駿云：「堂之基壇爲三尺，而其登堂之土階三級。」土階三級值得商榷，蓋土階三級，則每級高三十一公分則未免太大，未若爲土階四級，每級二四點之公分較妥也。

「堂脩七尋」：鄭司農曰：「其脩七尋五丈六尺，仿夏周則其廣九尋，七丈二尺，五室各二尋（一丈六尺）」，易氏曰：「殷人度以尋，則尋凡八尺也，世室之制大抵南北狹東西長，知堂之南北其脩七尋爲五丈六尺，則知堂之東西其廣九尋，爲七丈二尺也。」則依此說法，重屋其南北寬五丈六尺，即今 17.4 公尺，東西長七丈二尺，即今 22.4 公尺，其總面積爲三百九十平方公尺，此乃自漢儒鄭玄以降所主張重屋之制度也。今人盧毓駿「以堂脩七尋，是堂之進深共計五十六殷尺，而其寬度因夏制，則殷之重屋東西寬爲五十六加上五十六之四分之一，即七十殷尺，即南北深度 17.87 公尺，東西寬則爲 22.23 公尺，其長寬之比爲 4.5：5.6。」如此，則殷重屋面積爲三百九十七平方公尺，與鄭司農所主張的大致相同。

「四阿重屋」：「四阿若今四柱屋，重屋復笮也」這是鄭玄之解釋，「笮」依徐灝《說文解字注》：「屋上薄，以竹爲之，略如簾薄，故謂之薄，亦謂之窄，施於屋樑之下，以棼承之。」陳用之曰：「阿者屋之曲，重者屋之複，四隅之阿，四柱複屋，則上員下方可知。」然四隅之阿而複屋不一定爲上圓下方，陳氏之解頗勉強。《圖說》曰：「於室之四阿，皆爲重屋。」鄭鍔曰：「其屋則重檐，以爲深密故因以名之焉。」今人盧毓駿認爲：「據《周禮》所述，殷代宮室工程之進步而爲『重屋四阿』，所謂『重屋四阿』者即重簷廡殿式之屋頂，亦即雙層簷口而四面翻水之屋面也。」此說頗爲合理。

重屋之制度據鄭司農所言，仍爲五室，各一丈六尺，即爲各室爲今尺五公尺之正方形，則室總長東西向及南北向各十五公尺，東西向留兩邊各 3.7 公尺之回水（即牆壁至臺基邊緣）或稱「堂下」，南北兩面各保留有 1.2 公尺之回水（如圖 4-7 所示）。

圖 4-7 鄭玄所主張殷人重屋平面及其規模

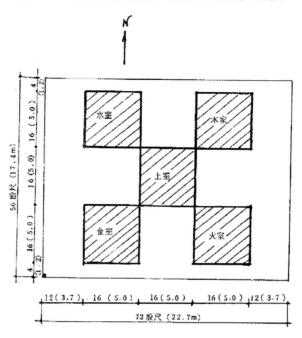

然吾人遍尋殷墟所發掘基址之平面，並無顯示出五室構成亞形之平面礎石或礎蹟，若謂此重屋之平面不在盤庚之都城殷墟──河南安陽，但商朝自成湯定都於亳（今河南商邱北）至仲丁遷囂，河亶甲遷相，祖乙遷邢再遷至奄，盤庚自奄遷殷，茲列表示明殷商之徙都地與年限：

殷商徙都表

地　名	時　　　代	年　限	現今位置
亳	湯之都	209 年	河南商邱縣
囂	仲丁自亳遷此	23 年	河南陽敖山
相	河亶甲自囂遷此	9 年	河南內黃縣
邢	祖乙自相遷此	8 年	河南省武陟縣
庇	祖乙自邢遷此	84 年	山東省魚臺縣
奄	南庚自庇遷此	32 年	山東省曲阜縣
殷	盤庚自奄遷此	114 年	河南安陽水南
亳	武丁自殷遷此	94 年	見上
殷	武乙自亳遷此	75 年	見上

　　由此看，殷墟爲殷代二百年之都城，亳都爲殷商三百年之都城，重屋或在亳都或庇都也是可能，然殷都尚無重屋五室平面，其他都城是否有此種五室平面也是一大問號，蓋此種重要建築物每一都城起碼都應該有，因此吾人料想後人對《周禮・考工記》之原文會錯了意，如此則證明必須以吾人解釋夏世室室面之原則來解釋殷重屋之制，如下：

　　吾人檢討殷墟遺址之建築遺存，以解釋《周禮・考工記》重屋之制如下：

　　殷人重屋之制，其基臺長五丈六尺，即今尺之 17.4 公尺（一殷尺等於 31.1cm），〔註3〕基臺寬僅四分之一長，亦即今尺之 4.25 公尺，這種長方形基臺是殷代早期宮室制度所採用之平面，在殷代早期都城亳都、囂都可以推想都是這種平面，到殷代中葉盤庚遷至殷都，其規模擴大，逐漸形成較大之平面，如殷墟甲四平面就是屬於此種平面，惟甲四基址北半部曾有擴建之現象，甲四基址全長（南北向）爲 28.4 公尺，可分爲南北兩段，南段長 20 公尺，寬 8 公尺，北段長 8.4 公尺，寬 7.3 公尺，其北段顯係擴建部份，故就南段而論，其寬與長比例爲 1：2.5，顯比殷代初期長與寬比 4：1 之長方形碩大，而甲四基址是殷墟早期建築物，相當於武丁得傅說時代之建築，乙組是屬於祖甲或稍後時代之建築，丙組是屬於帝乙及帝辛（紂王）時代之建築，吾人發覺乙丙組建築基址之長方平面有漸漸碩大之現象，亦即長與寬比例有漸漸減少差距之蹟象，甚至有近正方之基址，如乙一基址及丙一基址，因此吾人所判斷建築物平面是由狹長之長方形，再演變成較碩大長方形，然後再演變爲周代之近似正方形，亦即《周禮・考工記》所謂周人明堂，東西九筵，南北七筵之近似正方形，其比例爲 1.28：1，這是由平面之演變而推斷古代宮室平面狀況。

　　吾人主張之重屋五室平面配置，以殷因夏禮推斷，其各室相當夏世室每室之寬度，而夏世室據第三章第三節之演繹法求出爲十二夏尺即三公尺，而商湯初立國，其宮室制度當因於夏，故吾人推定殷重屋寬亦大約爲三公尺左右，亦即等於殷尺一丈，且吾人認爲五室每室均爲一丈正方形，則南北總長五丈，東西寬爲一丈，（殷人房屋之主軸線與磁針之南北向同），故南北兩端尚有各三尺之回水，東西亦有各二尺之回水，則五室總面積爲長 15.55 公尺，東西寬 3.11 公尺，其總面積約 48.4 平方公尺，「除其邪虐，撫民以寬」之成湯定然認爲此

種制度之重屋已足矣！（如圖 4-8 所示）

　　重屋之結構，鄭司農認爲是四柱之複笮屋，其實爲重簷廡殿式屋頂，然其重簷之部份僅屬於太室，即中央太室爲二層之樓，太室之屋頂與其他四室之屋頂相同，均爲四阿式廡殿屋頂。

圖 4-8　商代初葉宮室（重屋想像圖）

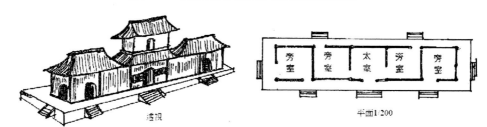

　　太甲因不明暴虐，被冢宰伊尹放之於桐宮，桐宮故址在山西省榮河縣，湯葬於此地，蓋使太甲居近先王之墓，思過而改之意也，而鄭司農謂「桐宮爲地名，有王之離宮焉」，則可斷定桐宮爲伊尹所造之離宮，吾人料想定以桐木所做，至於其制因文獻少，吾人僅可推斷當與商代重屋相類，惟其規模較小而已。

（二）殷高宗所營之宮室——重屋

　　《詩經・殷武》有描述殷高宗（即武丁）爲建造宮室——重屋而採擷建築用木材與施工情形，其文云：

> 陟彼景山，松柏丸丸，是斷是遷，方斲是虔，松桷有梃，旅楹有閑，
> 寢成孔安。

讀這篇《詩經》的文辭，吾人可知殷高宗營造宮室有三件事可以得之：

1. 建築材料之木料係用松木與柏木等針葉林。松木（Pine）心材紅褐色，邊材淡黃色，春材與秋材區別明顯，質輕而軟韌，強度四百公斤／平方公分左右，屬於中等強度（抗壓），木理通直，因含松脂，稍能耐腐。柏木（Chinese Cedar）亦有香氣，能耐腐，不易乾燥，質略重，風乾材單位重約每立方公尺四百八十公斤（比重 0.48），強度達每平方公分達四百五十公斤，心材黃褐色，邊材黃白色，略硬碎。商代沒有特殊木材防腐法，故選用帶香味而較不易腐爛之木材做建材，誠非偶然。

2. 木材之採伐地在景山，亦即在今河南省偃師縣南之景山，想當時殷地森林已少，不得不採伐河南之木材，而自景山所得木料其遷法（運輸）需渡過黃河再以牛車運至殷墟，運去只是原木，即是斷是遷，將木材運至工地後再加工，圓形松木需刨成方形，即是「松桷」，以便置於版築牆上，至於不加工之圓木可以用作牆壁之柱子，其柱直徑通常在十五公分（五寸）左右，據石璋如考證，木柱置於礎石上，或銅礎上或直接豎徑為 15 公分與直徑 15～25 公分之礎石相配合，但銅礎置或夯土時其下有墊著其它物質如灰土。〔註4〕

3. 所建造成之宮室，據鄭司農謂為高宗武丁之路寢，亦即天子之正寢也，《周禮・天官・宮人》：「堂王六寢之脩」，疏曰：「路寢制如明堂」，而孫詒讓《周禮正義》謂「《書・顧命》路寢有東西房及側階，足證必不為明堂制。」此乃孫氏泥於明堂必為四角制稱式 ⿱⿰卩卩 之平面而為之解，吾人充分同意路寢為明堂制，蓋三代之夏世室、殷重屋、周明堂乃舉一而反三，此三者之用途實一也。殷高宗之路寢竣工後居住安適，故曰旅楹孔安。旅楹有閑，乃為楹柱眾多也，殷人殯於兩楹之間，正暗木其明堂太室之大門也。

　　吾人如以殷墟建築遺存中之宮室來印證殷高宗武丁所營宮室寢殿，則據石璋如《小屯遺址的發現與發掘報告》謂：「殷代的夯土建築，可能開始於武丁得傅說之後，甲組基址，即在那個時候開始建築，一直用到亡國」，而甲組基址係屬於住人的宮室，吾人考證甲組已發掘之十五基址中，主要建築基址有五個，其面積都超過一百平方公尺以上，另有一四夯墩基址，可能為預先計劃之建築而計劃停頓之遺存，如此說來，六寢之制在殷商時期已經開始實行了，六寢者，據鄭司農謂：「路寢一，小寢五，《玉藻》曰：朝辨色始入，君日出而視朝，退適路寢聽政，使人視大夫，大夫退，然後適小寢釋服，是路寢以治事，小寢以時燕息焉。」據此，則甲四基址在最東方，太陽光最先照到，合乎於「朝辨色始入，日出而視朝」之原則，何況日出於東，甲四居於最東面，實有暗示之用意，而甲六、甲七、甲十一、甲十二、甲十三等五基址即是五小寢，雖然甲

〔註4〕見《殷墟建築遺址的發現與發掘》第二章，甲十一基址，石璋如著，中央研究院歷史語言研究所出版。

十一基址最大，但亦非必為路寢之制，一方面我們可由甲四基址柱礎石平面復原成殷重屋之制，此豈是偶然之巧合，《詩・殷武》所描寫殷高宗營建宮室之狀況，可知在他手中完成六寢之制，又是一個旁證。

今吾人依據甲四遺址對殷之路寢（重屋）作一復原說明：

甲四基址在民國二十一年春天，殷墟第六次發掘才全部出現，它的面積南段長 20 公尺，寬 8 公尺，北段長 8.4 公尺，寬 7.3 公尺，全基共有三十一個礎石，其中有二十四個原封未動，以黑圈代表，有六個礎石已遺失，但下面留有礎蹟，用虛黑圈代表，其中第二十礎石，在第四次發掘時被棄置移動，今歸位如箭頭所示。在第五礎石及第六礎石處，基邊有向東之舌狀凸出，東西寬四十公分，南北長四公尺，顯然是一個臺階址，其東南隅深七十五分處有頭朝南之頭顱。基面高度在地面下 20～55 公分，基底在地面下 85 公分～1.4 公尺，故夯土厚約一公尺左右，基址之地質，北東兩面與褐土接壤，係挖破了黃灰土，基址建築是採用先挖後建方式，礎石之上部露出基面，而礎石下部則埋入基址中（如圖 4-9 所示）。

此基址與重屋之制相比較有下列共同點：

1. 夯土厚一公尺，假若在原地面上開始夯土，夯土厚一公尺，正與《周禮・考工記》所謂堂崇三尺（計今尺九十三公分）大約相等。

2. 其基址為長方形，長與寬之比為 3.55：1，與《周禮・考工記》所載之夏殷世室，重屋長寬比 4：1（原文廣四脩一），相若。

圖 4-9　甲四基址礎石位置與剖面圖

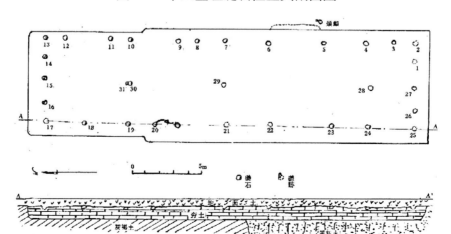

圖 4-10　甲四基址之礎石

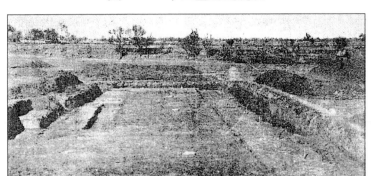

甲四基址南端及中間兩行礎石（由南向北看）

圖 4-11　殷重屋復元圖

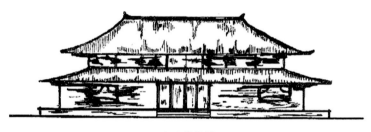

立面復原圖

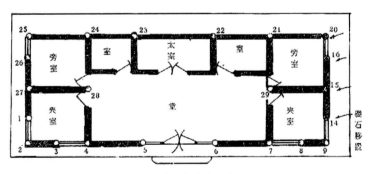

依甲四基址復原重屋平面

3. 基址南北長（南段）二十公尺，與《周禮・考工記》所載殷人重屋堂脩
 七尋（56 尺或 17.5 公尺）亦約略相若，其差別可能與擴建房子增建堂
 基有關。

今將甲四基址復原如下列說明之：（圖 4-11）

1. 將第 20 礎石移置第九礎石相對，並將第 14、15、16 移至 9、20 間。

2. 連接下列版築之牆線：

(1) 東西向牆線：第 1 至第 26 礎石之間，第 4 與 28 間留一門，第 7 及 29 和 29 及 21 間並各留一門，第 14 與 16 之間各留一門。

(2) 南北向牆線：第 20 至 25 之間，第 2 至第 5 間，第 9 礎石至第 6 礎石間，其間第 7 與第 8、第 3 與第 4 礎石間各留一窗。

3. 將南段之基址摒棄。

如此則形成對稱之重屋平面（如圖 4-9 所示）。

（三）殷高宗所營宮室——燕寢

殷高宗所營之燕寢有五，除一處只有奠基尚未建造外，其餘四處都已建完成，今將其制度作一比較如下：

基址（甲）	面向	東西寬	南北長	現有面積	夯土厚度	礎石	建築式	其 他
六	東	8.3 7.7	27.9	132.8	1.1	15 夯土墩	先挖後建	中間呈凹狀
十一	東西	10.7 10.8	46.7	502.0	1.0	34 礎	依堅而建	下有窖口
十二	東西	8.2	20.5	168.1	1.15	17 礎	先挖後建	礎在基外
十三	東西	8.0	20.7	165.6	1.25	3 礎	先挖後建	上有二隋墓

今以最大燕寢，甲十一基址為例，以釋其制。

甲十一基址南北長達 46.7 公尺，東西寬 10.7 公尺，共發現三十四個礎石，計十個銅礎，十六個石礎，四個炭爐，三個黃土墩，一個圓穴。本基址其地質係灰褐土所構成，大部份質地堅硬，故無夯土現象，灰褐土約在地面下 0.5～1 公尺之間，其厚度約一公尺。本基址有三大現象，值得注意：

1. 紅土：基址東邊一行礎石，其地面下深二十公分處，普遍有一厚度五公分的紅土，方向與礎石平列，紅土下面有銅礎與石礎，還有被火燒過用土埋起之木炭，紅土質細而乾，顯係燒過火。

2. 炭爐：為被火燒過殘餘柱腳，共有九處，四個炭爐直接立於地上，三個炭燼直接立於銅礎上，兩個炭爐直接豎立於石礎上，炭爐體積都不相同，最小只不過一小塊，最長為四十公分（7、8 二礎）（圖 4-12），最大的直徑十五公分。

圖 4-12　甲十一基址之平面及剖面

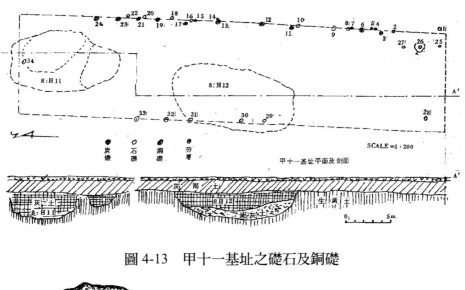

圖 4-13　甲十一基址之礎石及銅礎

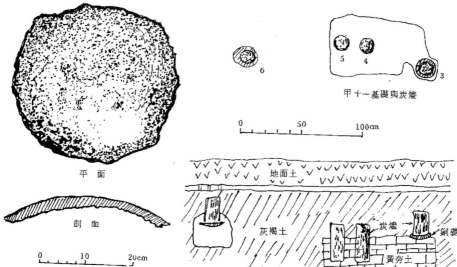

3. 木炭：乃是木頭朽腐而變質之灰土，此種現象都在柱子下端或兩石之
　　間，有的尚保存著柱的圓形，質地都成灰土，灰土有松綠石塊與綠豆大
　　的小銅珠。

4. 銅礎：木柱豎立於銅片上，銅片下為黃土墩或河卵石，銅塊下常發現有
　　墊土。

　　若欲復原，其程式如下：

（1）以第 30 礎爲整個房子之中心，對準第 12 礎及 14 礎之中央，而第 12 礎及第 14 礎中央爲本房子之進門。

（2）第 21 礎及第 33 礎之連線爲一垛牆壁，準此，第 8 礎對面亦應當有一隔牆。而堂後之室分爲四室，其兩旁有兩大室（如圖 4-14）。

圖 4-14　甲十一基址平面復原圖

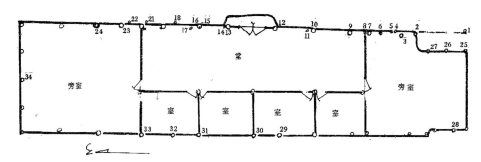

二、殷商之宗廟建築

《禮記·曲禮》謂：「君子將營宮室，宗廟爲先，廄庫爲次，居室爲後。」以此觀之，宗廟雖居優先營造，然亦宮室之一，但觀之殷墟所建之宗廟，則在宮室建築之南偏西方向之乙組基址中，其建築特點如下：

1. 方向：大都是探向南之方向，已發掘基址爲一體，其全部方向爲北偏東十度（軸線方向，非其面向），若以乙一、乙三、乙九等三基址爲全部建築（包括已發掘及未發掘基址）之軸心，則其軸線方向爲眞子午線方向。

2. 面積：本組基址，由北而南，由西而東，互相連接成一整體，其規模宏大，已發掘面積達六千三百平方公尺，超過甲組基址面積之四倍，礎石爲 596 個，亦多於甲組基址。

3. 形制：可分爲方形、長方形、凹形、凸形等四種。

　　方形：七處，包括一、六、七、十四、十七、十九、二十一基址。

　　長方形：十一處，如三、四、八、九、十、十二、十三、十五、十六、十八、二十基址。

　　凹形：一處，如乙五基址。

　　凸形：一處，如乙十一基址。

4. 礎石：本組二十一處基址，有七基址沒有礎石，在沒有礎石之基址中，其基面常有遭破壞或被壓到較深之地方。現存596個礎石，有的露在基址表面，有的深埋在基址之中，深埋於基址之中的礎石，其上多有圓孔，圓孔內充滿著本質腐朽後之白灰。

5. 建築方式之特徵：

(1) 全基不夯：僅平地上排列礎石，礎石之下也不施夯，如乙十基。

(2) 全基薄夯：先將基址整平，再將全基整個施一兩層夯打，故基址邊緣不整齊，厚度也小，如乙六基。

(3) 夯墩置礎：基址本身不夯打，僅在放礎石的地方建一夯墩，頗為堅固，將礎石置於其上，其作用在穩定上部結構，如乙十基址。

(4) 整基全挖：不管地面上是生土或竇窖，將整個基址全挖下去，作一基坑，如乙十三、十五等基址。

(5) 整基分挖：將基址分挖若干長方形基坑，排列整齊，面積差不多，基面連為一體，如乙七基址。

(6) 整挖全夯：不管基面是否有基址，挖下全部基坑，再全部分層夯打，如乙十二基。

(7) 新基增舊：即將原有舊基擴展，加入新的部份，並增高兩者基面，故新舊兩期頗為分明，如乙十一基址。

(8) 大基分建：在規模較大基址上，圈定範圍，即行營建，成為大基址之獨立部份，如乙廿一基址。

(9) 白盛熏火：劃定範圍，略施夯打，即在其上敷白灰，完成後在其中心燒火，如乙十七基址。

6. 基址厚度：最薄為 10～40 公分，最厚達 3 公尺，最薄為乙六基，最厚為乙五基址。

7. 基址與墓葬：面南之基址較大，在它之下部有狗坑與童墓，及各種奠基、置礎、安門、落成等墓葬，面東及面西範圍較小之基址則未曾發現。

在卜辭中，關於殷之宗廟，有所謂西室、東室、南室、太室等室之出現，吾人以所發掘之乙組基址來印證之，即可得到一個好的回答。

　　由乙一、乙三、乙九之南北中線大致對準子午線，由此三基址之中線其延長線，正是本組基址之對稱軸線，由此說來，乙八基址一整排礎石所構成如近代街邊鱗次櫛比之房屋群，正在此中軸線之西面，這可能爲卜辭所謂之西室。西室東西寬爲四公尺，南北長八十五公尺，已發掘南段有四十五公尺長，分爲十二室，已發現的三個臺階向東，若計及北段，可能有十八個室，五個臺階之多，各柱前面有廊廡相通，以作爲各室連繫之用，由廊廡及室之前後牆礎石深度比較，則知室內比室外高，相差約爲三十六公分（一殷尺），而臺階底層與廊廡面之高低差約爲六十一公分，故自臺階至室內計高三殷尺（約九十七公分），正合乎《周禮·考工記》所謂「堂崇三尺」之制。再依乙八基址已發掘之中段中，有二室之礎石特密，且房屋後牆又多一排礎石，吾人認爲此部份即爲二層樓房之部份，其內排之礎石，正是承受上層之荷重，以殷人用五寸徑之松木或柏木，要蓋平房則可，如欲蓋重簷樓房，除非柱徑加大，否則只有採用內外二層柱子之房式，由廊廡礎石之公佈，吾人瞭解殷人房頂之出簷全賴柱子承挑，尚未應用到以斗栱出踩承挑伸出之飛簷，這是很顯明易見的。西室之基址，夯土厚達一公尺以上，至於臺階部之夯土達一公尺五十，此種不平常之厚度顯係爲供特種用途之臺階，吾人推論 C_2 臺階與乙九基址之交通有關，可能爲車轍之所經過，那麼 C_2 是一如姜踐之御路，以供車馬上下乙九基址之壇所用，其他臺階如 C_1 及 C_3 當爲普通階級之臺階。乙八基址廊廡外之東邊空地，則爲基臺，其作用供眺望之用，基臺尚未發現有置欄杆用的礎臺，可能因夏商二代基臺不高（1 公尺以下），故無置欄杆之必要。

　　今將西室之平面予以復原（如圖 4-16 上所示），並將其立面復原（如圖 4-16 下右所示）。

<p style="text-align:center;">圖 4-15　乙八基址礎石圖</p>

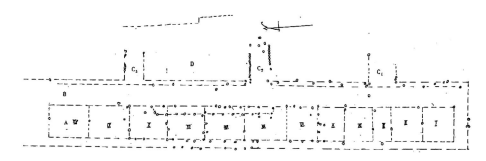

圖 4-16　西室平面復原（上）、剖面（下左）、立面想像圖（下右）

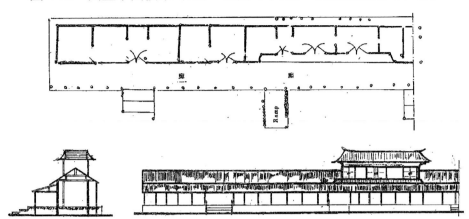

　　西室當與東室對稱，惟因洹河沖蝕，遺址已無蹤蹟可尋，將來若能在河乾季節對東半部（乙組基址）作一發掘，相信當有所發現。李濟博士曾目擊洹河沖毀殷墟遺趾，他說：「報告（殷墟發掘報告）中所描寫的遺趾，只是殷商末年都城的一個小片段──一個重要的片段，這一區域的東面面臨著洹河，這一河流每隔若干年就把濱河的土方沖毀了若干，我們在殷墟發掘前後不及九年，已親眼看過殷墟的東岸，爲河水沖潰了一次，小的塌陷，差不多每年都有，若以每十年崩塌一次計算，三千年來就可以有三百次了，毀去的殷墟面積，是相當可觀的。」〔註5〕

　　關於太室之平面就是在乙十一基址，這個基址面積相當大，南北長四十公尺，東西殘寬三十四公尺，由基址平面之礎石分佈來看，似乎形成一個凸字形平面，若考慮到被洹河沖毀之東半部，則平面非常有意義，形成一個亞字形平面，跟侯家莊大墓平面類似，但亞字形平面並非全部充滿了房室，而其中部係有一個壇如 G 部，平面只沿亞字形之邊緣部。其基址爲東高西低，由太室上至中央之壇現共發現有三個臺階，若計及東面湮沒之部，可能有六個臺階。乙十一全基共有 190 個礎石，有些礎石並非屬於房屋之礎石，而係屬於壇臺四周之望柱礎石，如 175～187、37～42 礎石即是。由平面之觀察，太室所包圍之面積（復原後）一千平方公尺以上，誠可謂大矣（圖 4-17）。

　　今將乙十一基組之平面依據礎石之分佈繪一復原圖（如圖 4-18 所示）。

<hr />

〔註 5〕見李濟博士爲《殷墟建築遺址的發現與發掘》一書所作之序文。

圖 4-17　乙十一基址礎石

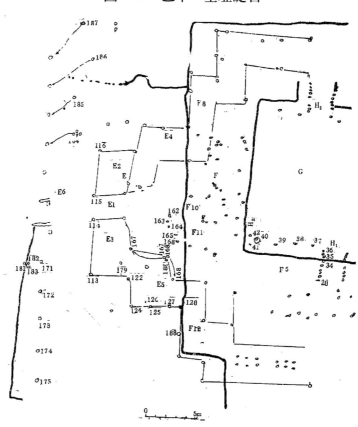

圖 4-18　乙十一基址平面復原圖

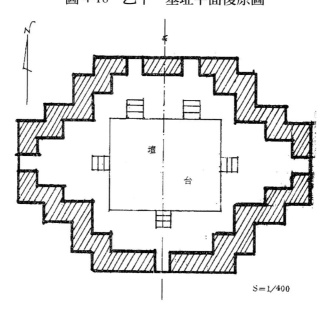

今再討論到殷墟宗廟建築之南室平面概況。南室在太室之南面，即乙十三基址，亦屬長方形，平面向南，其面積只存西半部，東半部淪於洹河，現存基址面積爲南北寬 9 公尺，東西長 47.5 公尺。基址上有五行礎石，第一行礎石在地面下 1.01 公尺，第二行在地面下 0.52 公尺，第三及第四行爲 0.35 公尺，第五行爲 0.5 公尺，吾人斷定第一行爲廊廡之檻柱，第二行及第五行分別爲室內南面及北面之牆柱，第三及第四行爲則爲室內之柱，由此觀之，廊廡面與室內面相差約五十公分左右，而夯土之土階計之，則約四十五公分左右，則堂高九十五公分，亦爲《周禮·考工記》殷重屋崇三尺之證明。再根據基址之礎石分佈狀況，而得室內寬度爲 5 公尺，廊廡寬度 0.7 公尺，顯得非常狹窄，吾人認爲該南室之廊廡作用與其說爲交通（東西向）作用，不如說是裝飾門面之氣派作用。南室最大特點，爲牆面（各室分間牆）並不垂直於東西向之牆線（亦即房屋東西軸線），第二點特徵爲一行礎石上有一直徑 0.5 公尺之黃土圓墩，此乃柱子腐朽以後，黃土淤填而成，而此行柱線，在地面下 0.75 公尺有一條寬約七十公分，深約四十公分黃灰硬土，此乃固定廊柱之夯土，兼阻擋中央夯土之崩坍，有如擋土牆作用，而非牆基，猶如今日蓋房子，先砌一道矮甄牆，中央再填土夯實，矮截牆就是擋土之作用，使矮牆中間的土方能確保夯實。而各分間牆距離爲三公尺，這就是室之寬度。而第 42 及第 26 號礎石爲中央大室，如依對稱平面復原東半面，則共二十一室，今將南室之礎石分佈與復原總平面繪成圖 4-19a、4-19b。

南室之西端有一處如墓葬，惟無人骨，其四角且有朽木窩，直徑約在四十公分左右，深度在地面下三十公分左右，可能爲南室附屬一個亭子，其作用爲供走到乙十四之四角亭中途休息之用。

總觀這個宗廟建築，以南室爲前殿，太室爲正殿，配有東室之東廂與西室之西廂，形成一個四合院式建築，並對稱於子午中線，是現存最古四合院式宗廟之遺址。由乙廿基址之平臺起步，沿著乙十五基址之通路，即進入了南室，經過南室之「堂」，則沿著南向臺階而進入太室，即所謂「升堂入室」矣！然後升階可上院中之壇以祭祀，下階後可上西室或東室之廊廡直行，行至東室之中央，沿中階可升至乙九基址之宗廟以祭祀，或回到東西室之廊廡北行，或乘車北駛，穿過乙三之臺門（即《周禮·考工記》所謂天子諸侯臺門，亦即今之

圖 4-19　乙十三基址之礎石及復原圖

(a)復原南室平面 1/300

A—A 剖面

(b)乙十三基址（南室）礎石圖

大牌樓），可達乙一最高之壇，然後可回到甲十三之燕寢休息。關於乙一之壇，李濟博士謂：「命名為（乙一）的基址，為一黃土臺基，南北長 11.3 公尺，東西寬 11.8 公尺，這一基址有兩個特點：第一是土質之純淨，不雜任何他種質料，似經篩過方取用，第二是臺基的形制幾乎近方，南北線是順著太陽子午線定的，就這一基址所在地點及它與鄰近基址之關係論，乙一顯然居這一組建築的核心，或是崇拜最高神的地點，這一神壇基址，較之兩河流域同一時期所建的壇廟顯著渺小，但在蘇昧區域發現最早崇拜「恩濟」（Enki）神，只是每邊三公尺長的一處方形壇址，故小屯發現的這一基址，在早期文明留下來的神壇建築叢中，雖不算大，也不是最小的。」則推定乙一壇可能是崇祀商的始祖契之壇，該壇位於各宗廟之北，與北面宮室之間，四周開闊，居高臨下，惟我獨尊，正如《詩經·商頌》云：「天命玄鳥，降而生商，宅殷土芒芒。」玄鳥生商，正是契也，殷土當然有崇祀他的神壇，《詩經》或有此意，這是筆者之推斷。

至於乙七、乙十二、乙十六及乙十八基址，僅爲護衛這宗廟建築之壇臺而已，其中乙十八有東向之臺門，以進入乙十九之室，臺門旁有一墓，編號爲H251，其內有很多木柴灰，發現甲骨上刻辭有「尞於門」等之記載，尞則燒柴而祭也。今將乙組基址全部作一復原圖（如圖 4-20 所示）。

圖 4-20　殷代宗廟平面（殷墟乙組基址平面圖）

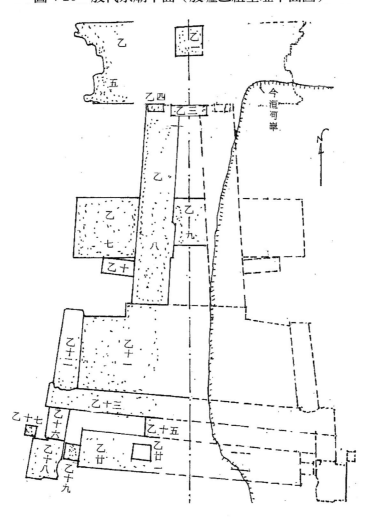

三、商社之建築

吾人所謂商社，是指殷人在殷墟所建之社稷壇建築，其名稱來源是由漢太史公司馬遷所著之《史記・周本紀》作如下之記載：

> 諸侯畢從。武王至商國（朝歌）……遂入，至紂死所（鹿臺）……

武王已乃出復軍。其明日，除道，脩社及商紂宮。及期……既入，
立于社南大卒之左，左右畢從。毛叔鄭奉明水，衛康叔封布茲，召
公奭贊采，師尚父牽牲。尹佚茨祝曰……於是武王再拜稽首，曰：
「膺更大命，革殷，受天明命。」

這一段話不但敘述周人之祭天之禮，並證實「社」乃是祭天地之處，更重要的
是指示商社之位置，進入朝歌城後，由南而北，鹿臺在南，有道路到達商社，
由商社再往北進入商紂宮殿（包括宗廟與宮室）。

　　商社就是現在所發掘之丙組基址之壇，丙組基址據斷定為殷代末年（帝乙
晚年或帝辛（紂）早年）之建築物，其規模較小，所佔之面積，南北約五十公
尺，東西約三十五公尺，共有十七個基址。

　　丙一基址最大，南北寬約十七公尺，東西已挖掘的長為二十公尺，南面有
三層土階，以第三層土階在今地面下九十公分，第一層土階在今地面下四十公
分，則二層土階有五十公分厚，由此可推定土階全高（即堂崇）有八十公分左
右，比三殷尺之堂崇尚矮一點，本基址夯土厚度達五公尺，為先挖後建式，其
不規則的八個礎石集中於北面，深度不一，可能與此壇建築無關。

　　丙二基址係建築於丙一基址之中部，其東西長 10.2 公尺，南北寬 1.7 公
尺，但由其礎石之分佈狀況，丙二基址恰在兩柱列之內，最南一行有三處柱
窩，可能為廊柱，東端柱窩殘缺，第二行為間距 1.4 公尺之七柱礎，但缺西端
之一石，最北一行排列殘缺，但依其次序仍可復原為五個柱石，由此可復原其
立面狀況（如圖 4-21 所示）。

　　丙七及丙八基址則為進入丙一基址之門樓或亭部，以丙八基址四角隅有四
礎石可證明之，丙一基址之正南即丙十一基址由礎石排列狀況可知為十三開間
之室，面積共十八平方公尺，可能為進入壇前準備之享殿，《史記》所謂周武王
立於社南而祭，可能係此處，兩旁之丙十一及丙十七兩基址為狹長形之車道，
前者寬 2 公尺，南北 14.8 公尺，後者東西寬 2.3 公尺，南北長 15.5 公尺，底
下均為片段之雜夯土，故此兩基址為車道無疑。

　　丙九與丙十，丙十二與丙十三，則為道旁之四廂房，其向著道部份有舌狀
之伸出物為臺階。丙十四及丙十五兩小基址則為立毀謗木或華表所用，如周代
以後之門闕。

圖 4-21　丙二基址之復原圖

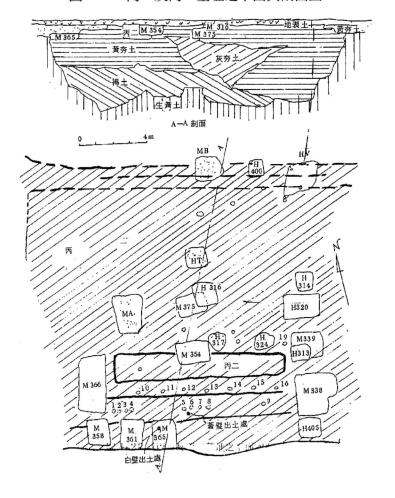

正面　　　　　　　　　剖面

平面

圖 4-22　丙一及丙二基址之平面與剖面圖

丙組基址最值得注意之現象爲丙一基址之南端與丙二基址之中間，發掘了
兩件石質近乎玉之璧，它們都在夯土中出土，深度在現地面下 0.8 公尺，相距
1.8 公尺（如圖 4-23 所示）。白璧在西，它的下面爲 M365 墓，埋童骸三具，蒼
璧在東，其下爲純夯土。兩璧所在平面與 M361 墓底部及北邊之八個柱窩同一
水平，此處夯土面在現地面下深 0.75 公尺，因此兩璧所埋深度僅係當時地面下
5 公分而已。兩璧好中（孔中）都佈滿了松綠石，周塗朱紅，蒼璧不在墓中，
白璧則在墓上口之上層，因此它們與墓葬無關。白璧徑 13.8 公分，好徑（孔徑）
5.5 公分，厚 3 毫米，孔高 9 毫米，故肉寬 8.3 公分。蒼璧徑 11 公分，好徑 5.5
公分，則好倍肉，故應稱爲「蒼瑗」。兩璧外周不同，內周相同。《周禮・大

圖 4-23　丙二基址出土之白璧與蒼璧

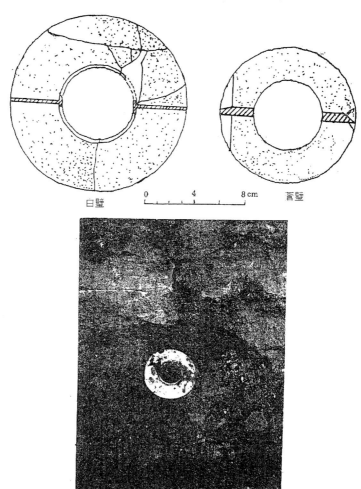

宗伯》：「蒼璧禮天」，《尚書・金縢》：「公（周公）乃自以爲功，爲三壇同墠，爲壇於南方，北面，周公立焉。植璧秉……今我即命於元龜，爾之許我，我其以璧與珪歸俟爾命。」石璋如氏以爲「丙二，丙七，丙八爲三壇，丙十一爲面北，丙二基址下之雙璧，似《金縢》之寫照」，頗有道理。惟以丙二爲壇，丙一又爲壇，此點又似無可解，故吾人以丙二爲室，以其可以客人祭祀也。

丙組中既是爲商社之基址，則與祭祀有莫大關係，可由埋在基址下之墓葬坑得之，丙二基址中有八個墓葬，中有六個人墓，二個獸坑，獸中羊與狗，這些人獸坑都是祭祀後埋入的，今吾人以卜辭中之記載以證之。關於用人作祭祀之牲，如卜辭中有：「丁丑，卜貞，王賓武丁伐十人，卯三牢，鬯亡尤」，鬯爲鬱金草所釀之酒，殺十人供祭祀驟讀之下可謂暴矣！惟見丙二西端之 M366 墓葬有二十人骨骸，方信之更暴矣！這些供祭祀之人可能爲罪人或俘虜。用羊作祭祀，如「乙巳卜，賓貞，三羊用於祖乙」這是用羊祭祀祖乙帝，「寮於河一，埋二牢」指用羊祭河，並以柴燒之或埋之。關於用犬方面，即是薶狗，大半爲祭風，如「辛酉卜寧風巫九犬」。一般在祭祀後，都將祭牲埋於社壇附近，這是社址所在人獸坑多之原因。

因此丙組基址有壇有路有室，今分述如下：

1. 壇：所謂封土爲壇，除地爲墠，故聚土成壇，有臺階上下，殷人壇高以丙一基址計爲八十公分。丙三、丙四、丙五、丙六、丙十四、丙十五均是壇。
2. 路：行人或車馬行動之用，其形窄長，《史記》稱爲「道」，所謂「武王除道修社」即是，當時之道可能因戰爭關係而阻塞，故武王命人清除之，以供車馬之進入而能祭祀。
3. 室：即爲正堂或房室，用以祭祀用或招待客人休息之用，前者如丙二及丙十一基址，後者如丙七及丙八基址。
4. 廂：正房兩側之房屋爲廂，可供陪祭之用，如丙九、丙十、丙十二、丙十三基址。

至於商社之墠前所植之木，稱爲「社樹」，用以表社，孔子弟子宰我曾對魯哀公謂：「夏后氏以松，殷人以柏，周人以栗。」社樹柏有蒼翠之象，依稀掩映於社稷壇廟之間，可增天人之間肅穆之氣氛。

圖 4-24　丙組基址總圖

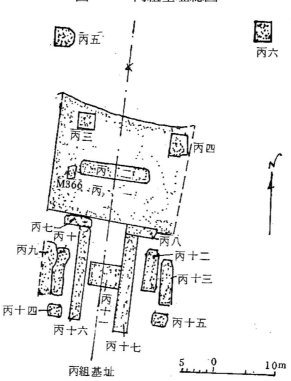

四、殷商民居建築

　　由殷墟之發掘知道盤庚未遷殷以前，殷地滿佈竇窖，可見殷以前之商代猶不離穴居之風。周太王（即古今亶父）薨於祖甲二十八年（1231 B.C），《詩經》記載他的家室狀況為陶復陶穴，即為陶竈形之復穴以做家室，西土大國（周國）之諸侯尚營穴居，何況一般老百姓呢？故吾人斷定殷商時代之民居為穴居，黃寶瑜謂：「殷代雖有居室，但只見用於王宮，百工臣僕，則尚未脫離穴居生活。」誠非虛語。

　　殷墟發掘之中，外形成小橢圓形之穴稱為「竇」，方形的穴稱為「窖」，樣式不規則的穴稱為「坎」，有臺階（通常為土階）可以上下者稱為「穴」。今將所發掘穴居依各種形式分述如下：

（一）灰土坎

　　坎中填滿灰土者稱為「灰土坎」，這些灰土為從前的垃圾漸漸的把坑填平了，其中殘破之遺物頗多，為殷代重要遺蹟之一。

（二）黃土坎

坎中塡以黃土者叫做黃土坎，這些黃土可能由他處運來，一次塡平，故遺物較少，黃土坎之數量不多。

（三）竇

圓形或橢圓坑稱為「竇」，可能為藏物之用，與取土之坎或住人的穴其性質不同，淺的不足一公尺，深的可至地下水面，約地面下十公尺以上，吾人亦可由文獻中證明其作用為貯藏用，如《通俗文》云：「藏麥穀曰窖」，《禮記・月令》云：「仲秋之月……穿竇窖，脩囷倉。」注云：「橢為竇，方為窖」，疏云：「竇者，似方非方，似圓非圓……竇既為橢圓，則窖為方也。」竇中大多塡以灰土，有獸骨、鹿角、陶片、蚌殼、石器、骨器、龜骨甲、銅器、玉器、石刀等遺物，為殷代重要遺蹟之一。

（四）窖

方形或長方形的稱為「窖」，邊壁比較整齊的為窖，推斷也是儲藏穀物之處，其長自 1〜3 公尺，寬由 0.6〜3 公尺，深度亦與竇相若，其中多塡以灰土，亦有許多殷代遺物，有腳蹬可供上下。

（五）穴

穴之面積較竇窖為大，有長方形的、方形的、圓形的，有臺階可以上下，其大小、深淺、形式不一，其上有以樹枝為骨編以第草之頂。關於穴階之形式有下列四種：

1. 中階式：由穴的中間，直下穴底。土階。
2. 單邊階式：由穴之一邊或一端直達穴底。土階。
3. 雙邊階式：在穴之二邊或兩端有兩階直達穴底。土階。
4. 盤階式：沿著穴壁盤旋而下，亦為挖土成土階。

關於貯物竇窖之腳蹬，亦稱「腳窩」，為挖土以供攀緣上下之簡階。小的竇窖，腳蹬挖在兩對壁上，以供雙足之支持。較大的竇則在一壁上並列兩行，每排之蹬相錯開。較大之窖，則在角隅之兩邊，挖兩行腳蹬，也有壁隅兩用情形可借長壁者應用，這是人數較多情形，普通腳蹬都由坑口直至底部。

殷墟之穴，其底均平整，底及內壁均拍打令堅，或用火烤，穴中炊物之處

稱爲「竈」或「灶」，在穴之底部，在殷
墟所發現之灶，均因穴之廢棄而殘破。

　　殷墟之穴最大特徵就是已發現的穴
旁之水溝遺址，共發掘有 31 條水溝，總
長 650.9 公尺，除了少數殘溝之外，大多
數彼此互通，很明顯是一種有計劃之措
施。水溝之所在多爲穴窖稠密之區，水
溝都在乙組建築基址之下層，顯然的是
水溝是乙組建築以前穴所用，此蓋因穴
居而野處，如遇春夏之交，正值梅雨時
節，此時若無水溝以渲洩雨水，雨水之
逕流（Run off）必流入穴居內，則必受
水患，殷人遷徙國都達十數次，除了保
持日新又新之奮發精神外，就是避穴居
之水患，此時的水患一定不會指黃河之

圖 4-25
溝十四底部小石（由西向東看）

圖 4-26　溝十三（左）及溝六（右）

a. 溝十三樁柱的平面（由北向南看）

b. 溝六與其第三段樁柱（由西向東看）

圖 4-27　穴窖與溝關係平面

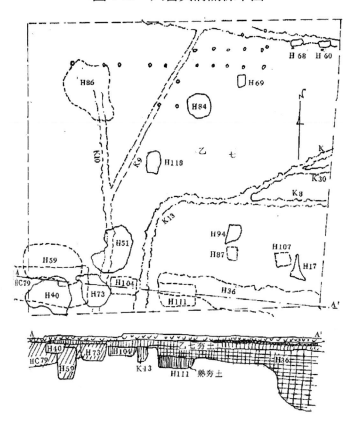

泛濫，蓋黃河已為大禹所治平，故水患原因一定是久雨不止而使穴無法居住，
又無抽水泵可抽汲積水，以人工汲水不勝其煩，且穴內之家用物已被水破壞，
只能從頭找一高亢之處居住，這是殷人屢遷都之第二理由，惟殷自盤庚以後，
大概已知挖水溝以排水了。

　　水溝之形狀可分為三種：

1. 長方池形：僅發現一處，似乎如蓄水池，如溝一，水從南方流進，向北
　　方流出，其中之水可循環不斷。

2. 有椿柱形：即溝兩岸有相對之椿柱，共有二十四條，設椿柱以防溝之
　　坍塌，都是重要之溝。

3. 無椿柱形：沒有椿柱之溝較為次要，共七條，如斜溝、附溝、小小溝
　　等。

　　水溝之方向，南北向佔一半共十六條，東西向十二條，斜向有三條。

　　水溝之大小，其長度以 15～20 公尺最多，其次為 5～10 公尺，其寬度大多上寬下窄，以適合土壤之靜止角，寬度 0.5～3 公尺，其中以 1～1.5 公尺者最多，至於水溝之深度為 0.3～3 公尺，亦以 1～1.5 公尺最多。乙十四水溝中段約 5.5 公尺以小石子鋪底，其作用顯然係防止溝底之沖刷，猶如今日之內面工。溝十七水溝中間，起一道高臺，似乎是調節水量用的水閘，故收束溝身，溝底究起七十公分，將溝分為東西兩段。

　　吾人觀察水溝之流向圖，可知溝之流向大抵係垂直於等高線方向，故吾人斷定自殷商以來殷墟之堆積或沖蝕造成地面之次積或陵夷大體是均勻的。吾人又可斷定在乙組基址附近之水溝一定以洹河為尾閭河，水溝所收集之雨水都往洹河排洩，猶如臺北市之雨水藉著雨水明溝向淡水河排洩一樣，可見先殷時期穴居文明之下水系統是多麼完美，真可比美羅馬之下水道了（圖 4-28）。

<p style="text-align:center">圖 4-28　殷墟水溝之分佈</p>

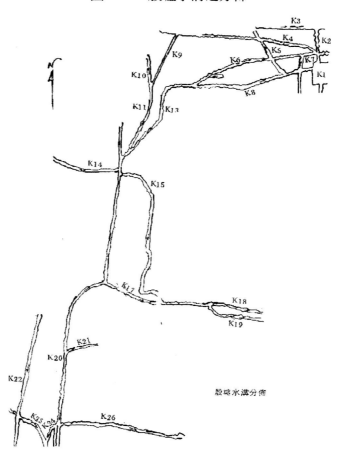

五、苑囿

《史記・殷本紀》載紂王造沙丘苑臺，其辭云：「益廣沙丘苑臺，多取野獸蜚鳥置其中，慢於鬼神，大取樂戲於沙丘，以酒爲池，縣肉爲林；使男女倮，相逐其閒，爲長夜之飲。」

《孟子》：「棄田以爲園囿，使民不得衣食，園囿污池，沛澤多而禽獸至。」

《史記集解》引《漢書・地理志》云：「沙丘臺在鉅鹿東北七十里」（今河北平鄉縣）。

《史記正義》云：「酒池在衛州衛縣西二十三里。《太公六韜》云紂爲酒池，迴船糟丘而牛飲者，三千餘人爲輩。」

《竹書紀年》云：「紂時稍大其邑（殷墟），南距朝歌，北據邯鄲及沙丘，皆爲離宮別館。」

以上文獻推斷，紂之苑囿恢三百里，縣地廣大，依《史記》之文，沙丘苑臺爲紂以前諸帝王所闢建的，紂王只增廣之，古時候所建之苑囿往往棄田而爲之，故齊宣王爲苑囿四十里而民非之，今紂苑至三百里，難怪孟子責之。由殷墟之發掘獸骨之多達三十多種來看，殷帝王實有喜好馳騁狩獵之風。席爾柯（Arnold Silcock）在其所著的《中國美術史導論》中云：「殷商王朝之帝王是偉大的獵人，他們在廣大苑囿中飼養成群之野獸，象熊以至業已絕種的鹿骨骼曾被發現。」當係本於《史記》記載與殷墟之發掘。

紂王將飛鳥獸置於沙丘苑中，無異是做一個開放性之動物園，以供其享樂之用，至於酒池肉林以供長夜之飲，則純係昏君之靡費無度之行爲，國盍能不亡？沙丘苑臺想係叢林密佈，故沛澤多而禽獸至，想亦係古代荒蕪之地。

六、臺榭

《史記・殷本紀》云紂：「厚賦稅以實鹿臺之錢。」《史記・周本紀》又云：「紂走，反入登于鹿臺之上，蒙衣其殊玉，自燔于火而死。」由此可知鹿臺實爲紂王金銀寶藏之庫，至紂亡後，周武王命南宮括散鹿臺之財（見《史記・周本紀》），可知鹿臺雖被紂王所焚而未全毀，故尚有財可散。

鹿臺依《括地志》云：「在衛州衛輝縣西南三十二里」（今河南淇縣境），《尚書》疏謂鹿臺爲紂所積之府倉。

關於鹿臺之規模，漢劉向《新序》云：「紂爲鹿臺，七年而成，其大三里，高千尺。」若以殷尺計之，其周長爲五千四百殷尺（一千六百公尺以上），其高三百公尺以上，以三千年前之營造技術當無法建造這樣大規模之苑臺，故此爲誇大之詞，顯然可見。箕子歎紂王之奢有所謂九重高臺廣室，以此論之，九重高臺當指鹿臺而言，以十殷尺一層計，則鹿臺高九十尺，當爲可信。《老子》云：「九層之臺，始於累土」，《爾雅·釋宮》云：「四方而高曰臺」，在上古木構造尚未發達之際，營九層之樓似乎不可能，因此吾人認爲鹿臺者乃營累土九層之臺，即於平地累土爲臺九層，以殷商精於版築之術，九十尺（28公尺）之土臺當可營造，正如古代西亞兩河流域民族所營之崑崙臺（Ziggurat）爲九重臺，其構造亦以土爲之，其上下交通以單向之斜坡盤旋而升至最高層，其作用可觀天象或置廟宇於臺上以供祭祀之用（如圖4-29所示）。

圖 4-29　鹿臺及沙丘苑囿

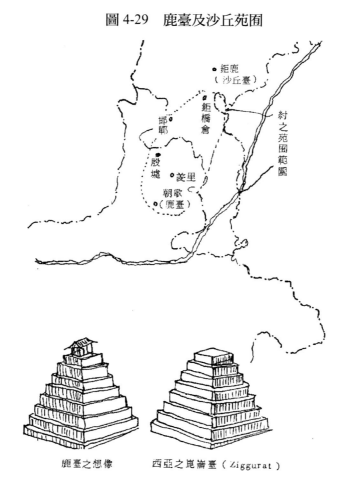

鹿臺之想像　　西亞之崑崙臺（Ziggurat）

鹿臺上可藏金銀珠寶，則臺上有屋，而臺上起屋者正是《爾雅》所謂之「榭」，鹿臺之榭樣式當與殷墟之宮室相類，即以夯土之基址，置礎立柱，版築牆身，其層頂蓋以土瓦（前章謂夏桀時已發明瓦，此時當有用之），此即臺榭建築之起源，蓋紂以前所營之臺均是累土爲臺，而無臺上起榭也，正如《淮南子‧本經》曰：「逮至衰世，構木爲臺，積壞而丘處」，商紂爲亡國之君，可謂衰世，構木爲臺則爲臺榭明矣，積壞而丘處，丘者四方高而中央低，故積壞而平之。鹿臺既係累土爲之，則勞民力太甚，故箕子謂之暴也。

七、倉廩

紂王所造之大倉謂鉅橋，即《史記‧殷本紀》所謂紂「厚賦稅以實鹿臺之錢，而盈鉅橋之粟。」《史記‧周本紀》：「武王發鉅橋之粟。」《史記集解》云：「服虔曰：鉅橋，倉名。許慎曰鉅鹿水之大橋也，有漕粟也。」吾人認爲漕粟運糧之橋而謂鉅橋似有未妥，吾人認爲貯粟之鉅橋倉也，故武王始能發之。

若依《水經注‧濁漳水》云：「衡漳又北，逕巨橋邸閣西，舊有大梁橫水，故有巨橋之稱，昔武王伐紂，發巨橋之粟以賑殷之饑名，今臨側水湄左右方一二里中，狀若丘墟，蓋遺國故窖處也」，鉅橋遺址按《辭海》謂在河北省曲周縣東北。

吾人由殷墟之發掘知殷以穿竇窖以貯物，《禮記》亦可證明挖地下室以作倉庫，如《禮記‧月令》云：「仲秋之月……可以穿竇窖，脩囷倉」足以證之，囷者依《說文》爲圓倉也。酈道元《水經注》以鉅橋之倉爲窖，遺址狀若丘墟，蓋遭水湮沒堆積也，吾人斷定鉅橋倉亦一大規模之竇窖也，然臨水邊穿竇窖（即挖掘地下室），容易遇到大量之地下水，或流砂現象，不能挖掘太深，那麼鉅橋倉推想是一群密佈之竇窖所構成，蓋竇窖頂面積過大，無法加蓋，吾人推想其各竇窖之組成亦與殷墟所發掘者相同，其邊長或直徑不過五公尺，深亦不過五公尺之規模而已。

鉅橋倉置於水邊之用意，當係運輸較方便，且鉅橋在漳衡（當係洹河）水邊，可通黃河，漕糧方便，且臨水以便守護，防賊之搶劫也。

八、監獄

《史記‧殷本紀》載「紂囚西伯羑里。西伯之臣閎夭之徒，求美女、奇

物、善馬以獻，紂乃赦西伯。」以此觀之羑里爲監獄明矣，羑里在河南省湯陰縣南，《白虎通》曰：「夏曰夏臺，殷曰羑里，周曰囹圄。」此皆獄名，夏臺爲桀囚湯之處，桀嘗有悔不殺湯於夏臺之語，夏桀築臺爲獄，則商紂想亦如之，囚一大諸侯，則獄必有室，室不必大，蓋版築成之，上面茅茨（茅草之蓋）耳！

九、葬制

殷人殯於兩楹之間，孔子以其爲殷之遺民也，當其夜夢坐奠於兩楹之間，則知將死也，這是《禮記‧檀弓》所記載之事。蓋因殷人尚鬼，事死如事生，以生禮待其親，故殯於兩楹之間，則又是南面聽朝之處，則賓主夾之也，蓋東階爲主，西階爲賓，前者夏人殯之處，後者周人殯之處，兩楹在中門，故東西階所夾也，殷人殯於兩楹，則以賓主合禮以待其亡親，則尚鬼之事明矣！

殷人與夏人的喪事之時不同，夏人在黃昏，因夏人尚黑也，而殷人尚白，故《禮記‧檀弓》云：「殷人尚白，大事斂用日中」，今人喪事斂於黃昏，亦夏禮也。至於今人喪事用素車白馬，蓋殷古禮之僅存而已！

殷尚有屍浴、著履、出喪之禮，即《禮記‧檀弓》上云：「掘中霤而浴，毀竈以綴足，及喪，毀宗躐行出于大門，殷道也。」中霤即室中，復穴之世，開其上以取明，雨霤之，故謂中霤（據《禮記‧月令》疏），竈者穴中之灶也，供烹調之用，殷墟所發掘人住的穴都有竈之殘蹟，殷人在收斂死者時，掘室中爲坎，置床於坎上，屍置床而浴，其浴水流入坎中，此即所謂掘中霤而浴也，又屍僵冷而直，故毀竈取甓（甄）以繫足，或拘足，而能穿鞋也，即所謂毀竈以綴足，及出喪而葬，毀宗躐行出於大門，其疏曰：「殷人殯於廟，至葬，柩出，毀廟門西邊牆而出于大門。」觀今侯家莊大墓在小屯殷墟之西北崗，似由西門而出，可證矣！

葬法大革新就是廢棄瓦棺及墍周之制，改用棺槨之制，《禮記‧檀弓》載「殷人棺槨……周人以殷人之棺槨葬長殤」，故棺槨之制以殷人爲始，所謂殷人尚梓，梓人爲筍簴爲飲器者，皆攻木以作之，故攻木以爲棺槨，亦殷人之所尚也，故謂梓宮爲棺，其源遠流長矣！由殷墟之發掘，知殷人已斲木爲棺槨，又是對古代典籍一有力之證明。

吾人先論平民之葬法，再論帝王之葬法，如下：

太古之葬棄之中野，稱爲「天葬」，讓鳥獸蚊蟻食之，至農業時代，方有埋葬者，惟亦不封不樹，稱爲「墓」，至周朝方有封土之墳，《史記‧殷本記》載有武王封比干之墓，正謂商代有墓無墳，故武王始封之，使成有墳之墓。西北崗侯家莊殷王大墓之發掘，證實了這句話，侯家莊之墓與周代王墓之葬法有明顯不同，在於前者有墓無墳，後者有墓有墳，故合稱「墳墓」。

殷人因爲穴居之關係，故尙跪蹲踞；跪者兩膝著地，伸直腰股也；蹲者大腿與小腿吻合，屁股不著地；踞者則屁股著地，兩手亦著地。日本人將屁股

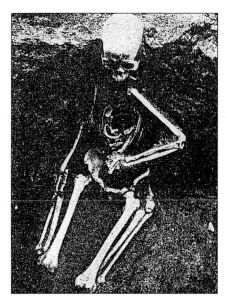

圖 4-30　跪葬

乙十二基址 E 部的安門牲，人墓
（面東南跪著在門南）

置於腳上，兩膝著地，稱爲「跪坐」，當係古代的華風。殷人平民之葬大多不用棺槨，挖坎以埋之，殷墟之墓葬已可證明，尙有一種稱爲「跪葬」之方式（如圖 4-30 所示），即以跪坐之方式埋葬，人死後四肢僵硬，當不易再做成跪坐方式而葬，當係因以跪代臥，這是因日常起居皆是跪坐習慣，疾病而終亦係跪坐，故死時亦跪坐，故以之跪葬。跪葬是殷代之特殊葬法，這純粹是因生活習慣而形成的葬法。用跪葬之方式則不用棺槨，其理明矣！

天子之葬爲棺槨，《古史考》謂：「舜作瓦棺，湯作木棺。」其說法與《禮記》相同，商代開始用棺槨之制殆無疑問。

「棺槨」二字之解，棺者關也，關閉也（《釋名‧釋喪制》），可以掩屍，所以藏屍令完（《說文‧玉篇》）。槨者廓也，廓落在表之言也（《釋名》），故棺爲內棺，槨者外棺。王者之葬，其棺槨之尺度，依孟子之說其尺度不一，即〈公孫丑〉篇云：「古者棺槨無度，中古棺七寸，槨稱之。」孟子所謂古時當係指殷商時代而言，中古指西周初年周公所定之制。棺之來源由瓦棺而來，槨之來源是墼周（墼周爲夏之葬制，即挖土坑，四周燒土使堅硬，再容瓦棺），殷墟所發掘之墓葬，其墓周四壁堅硬，深挖不坍，當係火燒過之現象。下面概述侯家莊

之殷王墓，以明瞭殷王室之葬制。

殷代（盤庚遷殷以後）之王墓，集中於洹河北岸之西北崗上，該地距小屯村約六里（詳圖 4-1）。中央研究院共發掘有大墓十座，其平面有亞形或近似正方形；亞形平面四邊長約 20～30 公尺，深 10～13 公尺，四壁之坡度約六十度，墓底平坦，有亞字形墓室在墓穴底部之中央，墓室有木質地板之遺蹟，可能就是木槨室之地板，墓室中央基礎有孔，常為埋葬殉葬者之殉坑，有殉葬之人及犬，殉坑左右有冑、弓、矢、矛、戈、盾等武器，羨道常作為埋葬殉葬物與抬棺木上下交通之用，通常東西北面羨道作為埋葬殉葬物之用，南羨道作為抬棺木之用，東西北面羨道並不到墓底，只達於殉葬物坑之置器面上，南羨道通常運輸棺木上下之用，故羨道達於墓室，各羨道通常有挖土成梯級上下或以斜坡上下，南羨道常為斜坡，可將笨重之棺木以重力滑溜而下，墓道上常有車輿、鯨骨、木豆、銅飾、獸骨、牙製器等殉葬物，每座王墓之南，皆有殉葬者之小墓，每墓數人至十四人，全部殉葬者多至一千餘人，大多為武士，或有成排埋葬，身首異處，以其所持武器而視之，知每十人必有一長（與周不同，周係伍伍制，五人有伍長），武士以頭顱骨度之，則知係青年及壯年，尚有重臣親佞，全軀埋葬，各有自用之精美銅器，其餘有騎士伴馬、御者伴車、射者伴弓矢、樂人伴鐃吹、庖丁伴食器、祭者伴祭禮器，尤其是供飲食、雜用、飲酒、鼓樂用之銅器，其形狀之精美，冶鑄之精巧，紋飾之精緻，誠為之嘆止，其中有象、鯨、猴、鹿、羚羊等二十九種動物骨骼，可見狩獵之盛。

今以編號為 1003 號之侯家莊大墓為例，敘述殷代末期之陵墓建築，如下：

（一）墓之形式與大小

墓穴為方斗形，口大底小，口近似正方，底為南北向較長，墓穴之四壁不甚平整，平看皆微向外彎凸成弧線，縱看向外微傾成陡坡，且向穴微彎凸，墓穴之南、北、東、西四壁中央各伸出一羨道，四羨道平面皆成梯形，內口寬於外口，其縱剖面，口寬底狹，兩壁向穴內微張。羨道以南道最長，西、東、北道依次酌減，南道底面為一斜坡，其坡度為 15 度，北道自內口底端算起有 6.4 公尺之斜坡（Slope），斜坡以上為土階，可見者七級，階高三十三公分，寬七十七公分，稜角已踏沒，東羨道自內口算起，亦有一段斜坡，再以五級土階向上（向東），稜角也不整，土階之上亦有一斜坡，其內口底面北部至墓室，在墓

穴豎壁上掘有腳蹬五個，蹬寬四十公
分，深十公分，其間距約十公分，東
羨道之斜度為 19 度，西羨道底面為斜
坡，其斜度為 18.5 度，近外口中部有
不規則之圓形腳窩十三個，成雙行排
列，窩徑與窩深約為十公分，其內口
南側以下，也有與東羨道相同腳蹬五
個，寬深亦相同，其間距約在十公分

圖 4-31　侯家莊 1003 墓

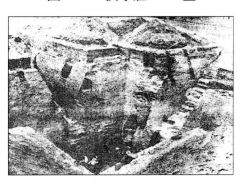

左右，由蹬可達墓室底。至於其大小，南壁總長（含羨道口）17.6 公尺，北壁
為長 18.2 公尺，東壁 18.5 公尺，西壁 17.9 公尺，南羨道長 36.2 公尺，北羨道
為 11 公尺，東羨道為 17.3 公尺，西羨道長 15.6 公尺，墓坑底南北中線長 11
公尺，東西中線長 9.8 公尺，坑口至墓底深度為 10.9 公尺。

圖 4-32　侯家莊 1003 大墓之平面圖

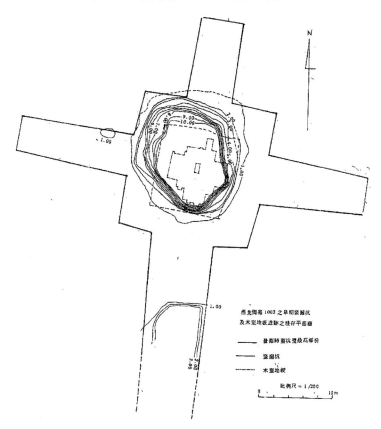

（二）墓穴及羨道工程

　　該墓穴及羨道工程依計算，共需挖掘四仟柒佰四拾伍立方公尺之土方，考當時挖土都需用人工，挖土工具當爲石製或銅製甚至骨製之鋤或鎬，工具之落後減低了挖土之效率，更有進者，地下之挖掘，其深度愈深，所費人力愈大，所遭遇的困難也愈多，所幸當時地下水面並不高（現在地下水面爲地面下十一公尺，三千年來，地下水面因入滲與流出地下水常造成平衡，故水位變動當不致太大），依估計，此種深度用人工挖土，每一立方公尺需零點九工，回填土每一立方公尺需零點四工，則本工程估計所需六千一百八十工，尚未包括掘土面的整平與墓室底部之夯土和土階與蹬道之挖掘，顯係專制君主徵用民工之極，故周文王造靈臺係以「經始勿亟，庶民子來」之民主作風徵用民工，詩人美之。

（三）木室建築遺蹟

　　墓坑中所建之木屋只在地面下 10.9 公尺發現，已完全變爲泥土地板之痕跡，其上部結構已無蹤蹟，地板係由寬約20公分而長短不同之木塊鋪成，木塊之長徑都是南北向，木室爲中部爲一個長方形正室，長爲 5.7 公尺，寬爲 3.9 公尺，東西北南四面各凸出一耳，東西耳大小爲 1.75m×3m，南耳 2.7m×12m，北耳 2.15m×1.65m，北耳西半部已遭挖毀，全部地板之南北邊，木痕頗參差不齊。木室在墓坑之位置，對坑口略偏東南，對坑底略偏東北，木室之南北軸線其磁偏角爲北偏東 15 度，與坑口南北軸線

圖 4-33　　1003 大墓底之木室地板

交角爲 0.5 度，與坑底交角爲 0.6 度，依其軸線與坑底、坑口軸線之比例，可知木室之位置係以坑口爲標準，坑底係依本室需要而挖成（圖 4-33）。

（四）墓殘存之殉葬物

本墓在回填至地面下 8.4 公尺時，發現置器面，面下顯係第一期之回填土，其置器面最長 11.7 公尺，寬為 1～4.5 公尺，約佔同層墓坑面積四分之一，置器面由外向內斜為一斜坡，但是相當平整，置器面上有虎形盾痕之遺蹟，原物已腐化，但依稀有輪廓及顏色花紋。其他遺物計有銅矢頭、木器遺痕、蚌飾、牙飾、銅釘、杠形器，而南羨道北界至 4.7 公尺之底面，亦有放置之隨葬物，計有鯨魚之肩胛及肋骨各一片，及車輿殘蹟（有銅輿後飾、銅泡、銅管、白色編織物），其他有紅白二色之木器痕，銅龍飾、獸牙、骨牙、豬牙、蚌嵌片等等，車輿可能供運隨葬物之用。本墓在墓坑底中心，有一殉葬坑，長 1.3 公尺，東西 50 公分，在本室北面地板下深 1.1 公尺，內有人骨一具，但無明器。至於本墓出土之其他遺物，有石玉器七百餘件，骨角牙器七千餘件，蚌器一百六十餘件，銅器及殘銅片八百餘件，陶容器、紡錘及殘片近三千件，鯨骨二十件，貝一百餘枚，鐵鑡及鐵片（鐵片是唐宋盜掘所留）共三件。其中最可注意是石門臼有二件，成截方錐體，其中一件頂部約 30 公分正方，底部約 37 公分正方，高 17 公分，內有門樞孔 9.2 公分，由此可知殷宮室之戶樞達 9 公分之大；另一件較小，樞孔 5 公分，則可推測其門戶較小，二者樞孔皆為 7 公分深，據估計，戶樞徑達 9 公分之門，其雙扇門框當有 3.4 公尺 [註6]（圖4-34）。

圖 4-34　1003 大墓出土之石門臼

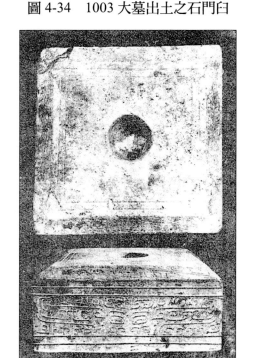

[註6] 通常戶樞之大小與門框寬度大小成正比例，依《清式營造則式與則列》，門枕落槽徑為門枕厚四分之一，門枕厚為寬之一半，門枕寬為長之七分之三，門枕長為檻墊寬一分之一，而檻墊寬為檻墊長之折半，檻墊長按門口寬，故門寬計算如下：
$$9cm \div \frac{1}{4} \div \frac{1}{2} \div \frac{3}{7} \div \frac{1}{1} \div \frac{1}{2} = 336cm。$$

十、鄉邑計劃——井田制度

《孟子·滕文公》曰：「殷人七十而助」，朱熹注曰：「商人始為井田之制，以六百三十畝之地畫為九區，區七十畝，中為公田，其外八家各授一區，但借其力，以助耕公田，而不復稅私田。」殷商實行井田制度由甲骨文田字作 圕 可證。井田制度之效果可由《文獻通考職役考》中得之：「昔黃帝（當為成湯）始徑土設井，以塞爭端……使八家為井，井開四道，而分八家，鑿井於中，一則不洩地氣，二則無費，三則同風俗，四者齊巧拙，五者通財貨，六者存亡更守，七則出入相同，八者嫁娶相謀，九則有無相貸，十則疾病相救……既牧於邑，故井一為鄰，鄰三為朋，朋三為里，里五為邑，邑十為都，都十為師，師七為州。」以井田制度作為鄰里單位計劃，再推廣為市鄉計劃，最後成為區域計劃，在三千多年前的商代已完成這種理想，試觀以井為鄰，九井為里的鄰里單位計劃中，組成鄰的單位為二十七家，每家人口以五人計，共計有人口一百三十五人，在這種規模的鄰里單位中，以日中為市或商店通貨財，可設一小銀行使有無相貸，可設一小醫院使有疾病相救，且有壯丁耕種可以不洩地氣，大家經常聚會，故可通風俗，齊巧拙，遇紅白兩事大家守望相助，這種近代都市計劃最進步思潮的鄰里單位計劃竟在吾國三千年前就實行，我們不能不佩服吾國文明之精湛博大，實行此種制度後，民情可得而親，生產可得而均，欺凌之路塞，爭訟路絕，海內一家，天涯若比鄰，這是我國二千多年來大一統之原因。

十一、城池

殷代屢遷都，其都城大多環河而建，如盤庚遷都後之新都——殷墟，就是在小屯一個高崗後崗上，其東北兩面環繞洹河，水繞宮垣，原是遊牧民族島嶼城市之最初形態，前曾提過黃帝之合宮為水繞宮垣，其用意殆為防禦作用，盤庚遷殷以前之都城，如亳（河南商邱）都在澮渦兩河之間，奄都（山東曲阜）在泗沂兩水之間等等，鄒豹君氏曾謂：「河南省安陽縣西北殷墟之地（例如小屯，後崗，四盤磨，王裕口霍家小莊，侯家莊）等地，為有史文化中心之一，亦在黃淮平原西緣，接近大行山麓……因接近山麓，地勢較高，容易避免水災。」其以殷墟接近山區，地勢高可免水患，故避免水患亦為古代建都之要件

之一，張曉峰謂：「殷墟位置，乃居於高崗，故未遭水患，既非大平原中之低地，亦非山嶽中之幽谷，故古代遺址易於發現。」亦以殷墟可免水患爲建都之適當地點，吾人亦認爲此點爲自盤庚至殷之亡大部份時間都殷之原因。

　　關於殷代城池之遺蹟，據日人藪內清所著的《中國古代的科學》中謂：「盤庚在前十三世紀初移於安陽，自此時王統繼續了三百年，鄭州遺蹟是盤庚以前的代表，該地存在著日就崩蝕而當時卻極爲優美的版築城壁。」我們參考殷代遷都表中，囂都（河南滎陽）最靠近鄭州，鄭州遺牆可能爲囂都之遺蹟。殷墟尚未發現版築城壁之遺蹟，但吾人若以遠古宮殿爲水繞宮垣爲證；則東北兩面臨洹河之殷墟，必以西面之太行山爲背，並以南面安陽河爲襟，則形成依小面的半島型城市（Peninsula City）特色，極富防禦價值，是以無需建造人工城垣之必要（參見圖 4-35 下）。

<p align="center">圖 4-35　殷商之都</p>

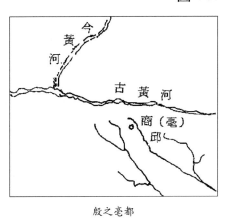
<p align="center">殷之亳都</p>

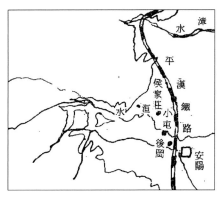
<p align="center">殷墟地區</p>

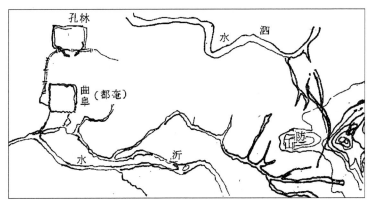
<p align="center">殷之奄都</p>

第五節　商代建築之特徵

一、平面

　　商代宮室建築之平面，由殷墟發掘之宮室建築遺址而言，大多是長方形，四方形及條形只是長方形基址之殘基，其平面之長寬比平均為三比一，較夏世室平面四比一顯較碩壯。宗廟建築平面亦以長方形最多，但是其最大特色係有一正方形平面，即乙一基址所謂黃土堂基平面出現，這正方形基址不僅是整個宗廟建築之重心，也是信仰最高峰，更是演成以後正方形平面之啓示。社稷臺壇等祭祀用之建築平面，也是正方與長方形混合之平面。至於方向方面，宮室建築東西向較多，宗廟與社稷建築則都是南向，更大特色是對稱於子午線之軸，這是值得注意的地方。

二、臺基及壇

　　用黃土或褐土夯打之臺基及壇，頗為堅硬，稱為「版築臺基」或「壇」，臺基之牆下或柱礎下有時火燒烤之，其面上之土由紅變黑而且光滑，燒土面之下層為紅色，版築臺基之工具有二，其一為平底木夯，今日建築物之施工猶有用之（如圖 4-37）。其一為尖端杵，即形夯夯，以一人持之施夯。夯土每層厚約一般尺（31.1 公分）〔註 7〕。

圖 4-36　夯土遺蹟——乙七基址　　　圖 4-37　夯土用具

乙七基址夯土的上面即凹入的小窩

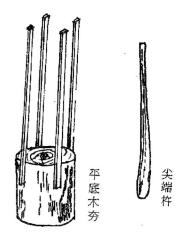

平底木夯　　尖端杵

〔註 7〕參見吳承洛著《中國度量衡史》第三章，第十五表「中國歷史之長度標準變遷表」。

三、柱礎

夯土臺基面上置礎石，礎石用以立柱，礎石夯打使其面與夯土面齊，殷墟基址所用礎石爲洹河河床之天然漂礫，直徑約 10～30 公分，厚十公分。礎石上立柱方法有二，一爲直接立柱，二爲用銅鑄之瓶蓋形銅質礎支墊於柱子上，銅礎有鍋形及弓形（瓶蓋形）兩種，夯土之基與銅礎在《禮記・禮運》有記載：「脩火之利，范金，合土，以爲臺榭、宮室、牖戶。」另一種木柱方法是直接立於夯土窩上。

四、牆

牆亦用版築法，用版架成框以盛土，挑土入內，再用木杵搗實令堅，如圖 2-16 所示。《詩經》曾描寫殷祖甲時，周太王古公亶父築宗廟之牆云：「捄之陾陾，度之薨薨，築之登登，削屨馮馮，百堵皆興，鼖鼓弗勝。」捄者以鏟挖土，度者投土於版內，築者用夯搗實，削者在牆築成時，脫版削平其上不平處，鼖鼓以鼓勵工作效率。牆塗以貝殼燒製之白灰，即《爾雅・釋宮》：「牆謂之堊」殷墟的建築遺址中有白盛之堂基（乙十七基址），則推理當亦用到牆面之粉飾。除版築牆外，土坯（即臺灣土角）爲黏土塑形經日曬而成，當亦用之，版築之牆以後改用編竹做牆心，外塗以泥，是爲竹筋泥笆牆，後世應用非常廣，其耐震力僅次於鋼筋混凝土，以竹筋抗張，泥笆抗壓也。

五、戶牖

穴居之民，穴內甚爲幽暗，故穴頂中央開孔以採光，遇雨時，雨水由孔流入穴內，故稱爲「中霤」，中霤以後演變成窗，故古文窗字作 ⊕ 象中霤之孔也。《爾雅》稱房屋西北隅爲屋漏，此蓋穴居之處，往往在穴的西北角隅之兩邊做腳蹬以供穴居垂直上下之用，穴頂在腳蹬上方開口做戶，以供出入，雨水亦由西北隅漏下，故謂穴之西北隅爲屋漏，屋漏以後就是演變成門戶。殷之門戶當以編竹織之，並塗泥以蔽風，即所謂「墐戶」。惟宮室之門戶，由甲骨文「門」字而看，其兩楹內裝戶樞，望兩扇，似乎以木板做成。至於窗牖，以《儒行》中之儒有蓬戶甕牖而言，則窗牖圓如甕口可知也，《說文》云在牆曰牖，在屋曰窗，屋即屋頂，亦即天窗採光，乃穴居中霤採光之遺制也，古時窗牖無玻璃，僅有櫺條，故亦可通氣，與臺灣古民居之櫺格陶窗相同，後者爲古

風之遺留也。

六、構架

由古代文字可研究出構架之樣式，如下：

1. 寶蓋頭「宀」，甲骨文作「宀」字形，《說文》謂爲交覆深屋，象四面有牆，而其上覆有隆頂屋架（或稱人字形屋架），段玉裁謂爲，古者屋四注，東西與南北皆交覆也。《周禮・考工記》謂殷人重屋四注，正表示此種四注式（或廡殿）屋頂。

2. 宮，甲骨文作「宮」，此乃二穴窖相連之象，並以牆圍四周，上覆以隆頂屋架，殷墟曾發現建築基址面與穴窖面齊平，正證明宮室與穴窖同時應用，孫海波以爲「象宮室相連」，徐灝以爲「疑象室之有窗牖形」，宮室相連不只二室，何以以二室爲字？室有窗牖在牆壁或屋頂，不在室中，故其說較爲牽強。

3. 家，甲骨文作「家」，象家屋下有養豬（盧毓駿說），或古時庶人無廟，祭於寢，陳豕於屋下（吳大澂說），均爲合理。

4. 厂，甲骨文作「厂」象山石外出而成之崖巖，爲古岩穴居之源流。如厝字，停柩之厝屋亦單坡屋面。

5. 广，說文作「广」爲傍山巖架屋，爲漁獵時代居住之制。廡及廊爲正室兩側所附屬之屋，其屋架僅作單坡洩水，故構造相當簡單。

6. 堂，籀文爲「堂」，其屋頂構頂構造似有重屋複窄之形，高字甲骨文作「高」，亭作「亭」，京作「京」，均有樓或重屋之形，故商代重屋爲重樓，明矣。

以上之述，綜合言之，寶蓋頭「宀」係指四注式屋頂，亦即廡殿屋頂，半蓋「广」或「厂」係指一邊傍屋之單坡屋頂，其構造爲廊柱上架抱頭樑，其一端支於金柱中，抱頭樑之正交方向置廊桁，將廊椽置於廊桁上，一邊置於金枋上即成。至於商字或堂，則屋頂爲重簷式，其上屋頂爲四注式，下屋頂爲複笮式，即所謂樓臺式。

殷墟雖尚未發現瓦，但以夏代即發明瓦，且商代陶器之精美，足證燒窰技術之進步，故商代用瓦蓋屋殆無疑問，至少宮室建築應如此，瓦字小篆作「瓦」象疊瓦形，兩瓦間有掛瓦條。至於民居之屋頂，除穴居者外，當爲版築牆基茅茨屋頂（圖 4-38）。

圖4-38　殷代之木構架（上）及遺蹟（下）

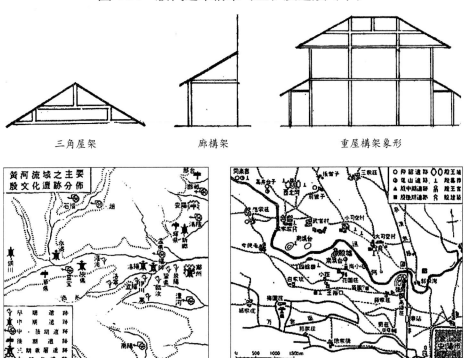

三角屋架　　　　　　　廊構架　　　　　　　重屋構架象形

七、裝飾

　　殷墟出土之器物上雕飾著饕餮、夔龍、象、虎、蛇、鳳紋、雷紋等，其由自然物而使其圖案化，顯得有自然，莊重，均勻，和諧，強勁，繁縟之感，其藝術造詣之高超，吾人想像亦曾用於建築物之壁畫或彩畫上，因爲吾人由1003大墓所發現之門臼石，其頂部之斜面有「眼勾飾」紋，四側面有一中央虎面，左右各一身之陰紋（圖 4-34），給我們有一個啓示，也就是建築物其他部份皆有各種裝飾之花紋，正如器物上面的裝飾紋一樣。圖 4-39 所示爲一盾上之虎

圖4-39　盾上之虎紋

1003大墓出土虎紋〔盾身〕

紋，其裝飾畫是何等之生動與自然。圖 4-40、4-41 為木豆之殘痕，有饕餮之形。殷之裝飾似乎特別喜歡紅色與黃色，其顏色似如油漆，並以粉質做色底。

圖 4-40　木豆殘痕

圖 4-41　木豆殘痕

第五章　西周時代之建築

第一節　西周史之回顧（1122 B.C～771 B.C）

　　周之始祖棄，掌播百穀，始封於邰，在今陝西省武功縣，此地亦即被裏山河，形勢險要之地，周秦均興於此，其子孫公劉立更致力耕稼，並以涇水流域之豳（今陝西邠縣）為根據地點漸漸復興，周公劉農業復興狀況，可由《詩經‧豳風‧七月》篇得知，所謂：「九月築場圃，十月納禾稼」，「七月亨葵及菽」，「八月萑葦，蠶月條桑」，「取彼狐狸，為公子裘」，「穹室熏鼠，塞向墐戶」，「宵爾索綯，亟其乘屋」，備言耕稼、築室、蠶桑之艱難。公劉以後，九世傳至古公亶父，即周太王，亦即文王的祖父，因避免戎狄之禍，南遷於周原（今陝西岐山），改國號周，時當武乙之時，周太王遷岐後開始脫離穴居的方式，在岐經營了大規模之城廓宮室，《詩經‧大雅‧緜》篇描寫其建築宮室之狀況，如「其繩則直，縮版以載，作廟翼翼。」版築城牆狀況如：「捄之陾陾，度之薨薨，築之登登」，立城郭狀況，如「迺立皋門，皋門有伉，迺立應門。」太王變更舊俗，勤奮圖治，周之王業自此肇基，太王傳子季歷，修道行義，國勢愈振，殷王用為牧師，至季歷之子昌，即為文王，為殷之西伯，篤仁敬老，禮賢下士，國力大盛，先翦滅四境小國，後滅忠於殷之大國崇侯虎（其國在今河

南嵩縣），再滅黎國（在山西黎城），即《尚書》上西伯勘黎，這時已對殷都採取月形包圍線，文王伐崇後，遷都於豐，並建都於此，即史書上，作邑於豐（豐在今陝西省鄠縣），始作豐宮，與後來武王所建鎬京（西安西南十五里），豐鎬相距十二公里，文王對外除了四出征伐外，對內使用民力經營靈臺、靈沼等與民同樂的公園，而民欣喜樂生，故能為國效命。文王卒，次子武王發繼位，以太公望（呂尚）為師，周公為輔，內修文王緒業，整整準備了十年，以戎車三百，虎賁三千人，甲士四萬五千人，興師伐紂，到了孟津，與附周之八百諸侯軍隊會師，與殷紂軍七十萬人會戰於殷墟南方小平原牧野（河南汲縣北），武王以太公望率領之戎車三百乘猛攻中堅，採用中央突破之戰術，紂軍雖多，但毫無鬥志，倒戈反正，望風披靡，立即崩潰，紂知大勢已去，穿珠寶鑲製之衣服，自焚於鹿臺而死，殷亡。

　　武王克商後，定都於鎬，天下諸侯宗之，號稱「宗周」，武王在位七年而崩，子成王誦即位，年幼，由周公攝政，不料卻引起了在東方監視紂子武庚的管叔、蔡叔（皆周公弟）的誤會，他們散布流言，謂周公將不利於孺子，於是聯合武庚和淮夷叛變，新建周室，情勢險惡，人心惶惶，周公奉成王之命，出兵東征，經過三年的苦戰，終於獲得勝利，於是殺武庚，誅管叔，放蔡叔，並平服奄等五十國，於是周基大固，且周之勢力再擴展至淮河流域，領土已擴展，鎬京距東土較遠，為了適應情勢，周公就營陪都於適中之地，名為洛邑，洛邑為歷代建都洛陽之起源，鎬京稱為宗周，而洛邑則稱為成周。西周滅亡後，成王東遷洛邑，東周賴以維繫數百年，這不能不佩服周公的先見之明，遷殷人於洛邑，以便管束，史稱「武王克殷」，成王定四方，但成王的功業實成於周公，周公實為鞏固周室之最大功臣，故孔子最讚美他，至晚年尚有「吾不復夢見周公」之嘆！周公另一政治上之建樹就是封建制度，共封了七十一國，同姓（姬姓）占了五十三國，在古代交通尚未發達的時代，為了有效的統治幅員廣大的國家，舍封建宗親不易奏功，各諸侯國對各邊邑之開發有莫大的貢獻，且各諸侯每年對天子的朝覲時，天子可頒天下皆行之重要政令、典禮、習俗讓諸侯國實行，易使天下風俗一致，實為形成秦帝國統一寰宇之基礎，諸侯國對王室之另一義務為貢方物，這是周王室之經濟來源之一，齊桓公伐楚，就是責楚不貢包茅，使王室缺乏祭祀用的包茅。諸侯在所屬國內等於國君，可分封土

地給卿大夫，名爲采邑，例如楚沈諸梁食采邑於葉，稱爲「葉公」。卿大夫與諸侯之關係，就如同諸侯對天子，這種層層相關之制度，稱爲「宗法制度」，爲封建制度所擴大之政治制度。

　　成王崩，太子康王釗即位，成康之際，天下安寧，刑措四十年不用，且致力休養生息，國力有餘。到了其子昭王瑕，屢次南征，平服多國，但是對荊楚一戰，溺死於漢水，這是西周王室第一次失敗。其後，昭王子滿繼位，是爲穆王，即位時年已知命，在位四十一年（1023 B.D～983 B.D），爲一壽考之英主，其最大事蹟爲西北之遠遊，《竹書紀年》載他曾乘八駿西征崑崙岡，見西王母，可能是西征隴西之戎，其回師復擊敗徐偃王（徐夷之君）之反，穆王在內政上作《呂刑》，名爲穆王對司寇呂侯之訓示，實爲闡明法律與刑罰之律令，在建築上穆王即位之年，築祇宮於南鄭，祇宮爲穆王之離宮，穆王薨於此。穆王以後，王室漸衰，五世以後，至厲王立，積久爲暴，與民爭利，並迫楚君取消王號，最大暴處是派人監謗，就是派人監視毀謗的人，壓制輿論，於是百官和人民發動一次和平政變，厲王出奔於彘（山西省霍縣），居外十四年而卒，這一段期間由大臣周定公、召穆公攝理朝政，史家稱爲「共和」時代，時爲 841 B.C，共和時代共歷十四年，這兩位元老重臣，採衲民意，和衷共濟，鞏固中央，使王室有驚無險，周祀斷而不絕。厲王卒後，子靖即位，是爲宣王，宣王中興周室，他北伐玁狁，南征荊蠻，西征西戎，東平淮徐，攘斥夷狄，將已積弱之周室振興至強，他有召穆公、仲山甫、尹吉甫良臣之佐助，中興周室，良有以也。宣王子幽王繼位後，因天災飢饉，政治腐敗，故民怨沸騰，天災指幽王二年歧山大地震造成三川竭，歧山崩，仍舊住在黃土穴居之人定遭到重大的傷亡，幽王六年又發生日食，古人迷信日食將造成政治上之變故，這乃是天人合一思想的結果，故周大史伯陽云：「周將亡矣」！幽王對於天災並沒有產生戒慎的心情，從而修德行仁政，反而更寵愛女色，惑於褒姒，不恤國事，馳驅弋獵，沈湎於酒，忠者見誅，百姓與諸侯怨聲載道，猶不悔改，更可笑的是引驪山烽火來博褒姒一笑，廢后之父申侯就勾結犬戎會攻鎬京，幽王舉烽火徵兵，諸侯沒有應者，犬戎殺於驪山下虜褒姒，鎬京被焚，西周文物板盪，西周亡，正是一笑傾人國，世稱「桀紂幽厲」乃亡國之四暴君，良有以也。

第二節　西周之宮室——明堂建築

周代的明堂，從東漢鄭玄以來，歷經北魏李謐，隋宇文愷，唐孔穎達，元馬端臨，清俞樾、毛奇齡、阮元、孫貽讓，近人王國維，吾師盧毓駿諸學者歷二千年來之研究、考證，總算已得到了較清晰之解答，惟各學者獨自發抒己論，所研究出之結果並不一致，故定出一合理明堂建築之復原圖（Restored Figure）是當今研究中國建築史學者之責任，萬不能再公說公有理，婆說亦有理，讓一些人又說：「又在搞什麼明堂」了。

研究周代明堂之原始資料，就是《周禮・考工記》所記載有關明堂之原文如下：

> 周人明堂，度九尺之筵，東西九筵，南北七筵，堂崇一筵，五室，
> 凡室二筵。

由這段文章中，明堂之臺基部份殆無疑問，所發生疑議者則為室之大小，與五室之配置，今分述如下：

一、臺基

東西寬八十一周尺，周尺以今尺之 19.91 公分計算，則寬為 16.13 公尺；南北六十三周尺，則深共計 12.54 公尺，臺基高度為九周尺，則高計 179.11 公分，這個臺基與殷代相較，無論在高度或深度，顯然規模已有增大許多。

〔註 1〕

二、五室之面積

《周禮》只提示一個「凡室二筵」讓人去解釋，鄭鍔以為五室中，每室各廣一丈八尺，但明聶崇義《三禮圖》中，認為太室外四角為室，南北有一丈八尺，東西各二丈四尺，依此，則五室處之回水各半筵，即堂上有四尺半之通道，約九十公分；而盧毓駿則以為凡室二尋僅指南北深為十八周尺，太室之寬為深再加四分之一，則共有二十二尺，其他各室之寬依夏制五比六之比為二十一公尺，則太室之面積為 $18 \times 22 = 396$ 周尺2，其他各室之面積則為

〔註 1〕周尺等於今尺之 19.91 公分，參見吳承洛著《中國度量衡史》第三章之《中國歷代之長度標準變遷表》，商務印書館出版。

18×21＝378 周尺 [2]，依其說法，周代明堂面積僅爲商代世室三分之二。依聶崇義之說法，太室面積 18×24＝432 周尺 [2]，其他各室面積則爲 18×18＝324 周尺 [2]。

吾人認爲，平面之演進是由小而大，由簡單而繁複，故吾人認爲周代明堂制度應大於商代世室制度，此其一；而前章吾人已提及平面形式之演進，太古時爲簡單的正方形，如黃帝合宮、神農明堂之單獨正方平面，再演進爲堯衢室三室平面以致虞舜總章之四室平面，再及於夏商之五室平面，則爲中央太室兩旁各增堂室，形成長方形平面，至殷商一代，細長之長方形平面已漸漸形成廣大長方形，及至於殷末，建造商社時，已有正方形平面，由此觀之，周代平面（各室）採用近似正方或長方形平面大有可能，此其二；再者，由侯家莊大墓平面而言，實是以正方形墓室爲主體的亞字形平面，其四翼角有漸漸退化之趨向，故亦可謂爲正方形平面，此其三。由以上的推論，吾人認爲周代明堂太室與各室之面積與尺度如下：

凡室二筵，吾人認爲太室與各室之尺度正如鄭司農所說五室各二尋，其理由有二：

1. 若太室比二尋（十八周尺）更大，雖阼階之上與西階之上則尚有小於一尋半以容諸侯與諸伯之位餘裕，但是中階之上則已不足半筵（四周尺半）以容三公之位，此爲不合理，是以太室南北寬當不超過二筵。

2. 其他方面，以明堂上圓下方而言，當指太室，則太室平面爲方形，其南北寬不過二筵，則東西長亦當爲二筵，以符合正方形平面原則。

以此而論，明堂五室各爲二筵（十八周尺）之正方形，則東西面各有一筵半之餘裕（十三周尺半），南北兩面各有半筵（四周尺半）之餘裕。至於五室平面佈局究爲十字形平面亦或田字形平面，這個問題自民國後王國維以殷墟之發掘與甲骨文之形態，而考定了明堂五室平面之佈局爲集中式十字形平面，亦即如清代俞樾所主張者一樣，十字形平面之佈局是以太室居中，其餘四室分居太室之正東、正西、正南、正北四面，至於散開型田字形平面，則以明代聶崇義最先主張，清代學者孫詒讓亦贊成之，盧毓駿亦主張散開型，其敘述理由如下：

1. 中國自古建築謹守其敬開佈置，以成其莊嚴，非若西方建築之集中型，

而顯其偉觀。

2. 以通風原理而言，《禮記·月令》所謂夏居中央之室，則十字形平面不易得良風，冬居西北之室，又屬北風凜冽，若五室散開，則各室受風面相似，當較合理。

3. 就日照原理而言，卍字形平面可對日照問題迎刃而解，因在四季中，四室均可得南向與東南向之日照入室內，而十字形平面則太室終年無法有適當之日照。

4. 依建築哲學原理而言，散開式卍字形平面佈局最易接近自然，利用自然並享受自然，深合「天人合一」哲理。

故吾人認為盧氏所云：「且遠古通風採光技術不高明，採風散開型容易解決這個問題。」深表贊同，周公制禮以前，嘗隨武王祝於殷南郊之商社，對於商社中壇上太室四角隅之四室當有深刻之印象，當以此為靈感而作明堂之制，故散開式卍字形平面當為西周明堂之正確平面。

三、結構

《禮記注疏》謂：「宗祀文王於明堂以配上帝，曰明堂者上圓下方，八窗四闥」，《戴禮·盛德記》謂：「明堂……以茅蓋屋，上圓下方。」上圓下方，蓋指太室而言，以茅蓋屋則猶堯舜第茨土階之古制，每室八窗四闥（門戶），則五室共四十窗二十戶，王國維所主張明堂，除太室外，東、西、南、北各室又隔六間房室，即一室二房，一太廟，如由建築原理觀之，以二筵（十八周尺）見方之室，其邊長僅有二公尺六十公分，分作三等份，則各廟房邊長僅 1.2 公尺，真是匪夷所思，古代聖王雖簡樸，但也不致設計這種不適用之房室，故吾人對王氏之考證甚表疑問。若吾人由明聶崇義《三禮圖》所載明堂圖觀之，則有五室四十窗牖，雖未明示門戶之數字，但由兩窗牖夾一戶而言，則共有二十戶，與古文獻相同，惟有三公尺六十公分的見方中，每邊各佔一個門戶，假定為一公尺，則僅剩下二公尺六十公分的餘裕，每室內佔了 5.2 公尺通道，以供動線之用，則每室只剩下 1.7 公尺角隅可供利用，以此而論，明堂欲作為朝諸侯明政教之堂則可，欲供居住燕寢則嫌空間過於狹小，《禮記·月令》所謂各季候天子居明堂之各室顯係指明堂五室之方位而言，並非謂明堂有那麼多房室可供天

圖 5-1　諸家明堂圖

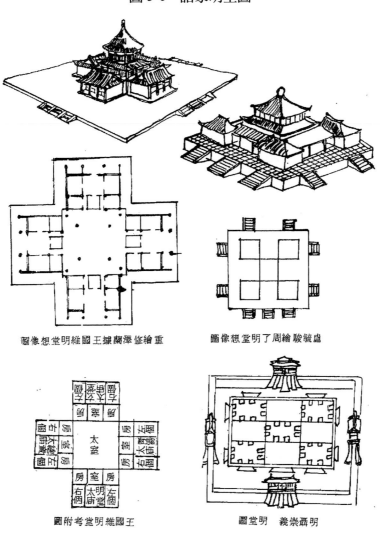

重繪修澤蘭據王國維明堂想像圖　　盧毓駿周了明堂想像圖

王國維明堂考附圖　　　　崇義明堂圖

子居住，盧毓駿謂：「居字與住字有別，『居』字乃指比較臨時性，暫時性，其時間較短，『住』字時間較長……若證（明）以〈月令篇〉（《禮記》篇名），天子居某室，乘何車，載何旂，乘（衣）何服，樹何玉，所舉均屬禮節與儀仗之制，當指天子蒞臨或出行之禮，至多為天子於某月蒞臨某室臨時聽政之所，而非指久居也。」可資證明。以明堂每室四戶二十窗計，則每室二筵，邊長共 3.6 公尺，分為三等份，則每室正面有楹柱四根，中間為門，旁邊為窗，柱的間距為 1.2 公尺，則每室可由二個屋架構成一個四注式屋頂，窗為壁上門窗，壁當為版築，惟從周文王所營豐宮瓦當（圖 1-44）之發現，可知磚瓦似運用已成

熟，惟磚瓦之應用可能僅有宗廟與寢室上，明堂以茅草覆蓋，當是存古簡樸之制，其不用磚瓦明矣！

四、屋頂

除太室外，其餘為四注式（廡殿頂）茅蓋屋頂，已如前述，至於太室之屋頂則為重簷式圓錐頂，盧毓駿以為四角攢尖屋頂，然依古文獻所載上圓下方，似乎不盡相符。張曉峰以此為天壇祈年殿之鼻祖，誠為有理。〔註2〕李宗侗謂：「古代房屋的建築，亦與祀火有密切的關係……太室、世室就是古代祀火之地方，火畏風雨，當然應有頂。」觀殷墟卜辭所謂寮於河，可見古代有祀火之習，惟以茅蓋之屋頂畏火花，其說有點牽強。關於圓錐頂之構造法，係以密集的柱子構成一個外接多角形，並將各柱以橫樑連繫之，再以45度仰角斜樑以組成一個小的多角形，其上覆以椽即成屋架，再鋪以茅草。今將各家考證之明堂想像圖，繪成圖5-2以供比較。

圖5-2　明堂想像透視圖（左）、明堂想像平面圖 1／300（右）

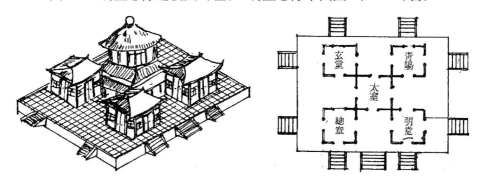

再次，吾人論及明堂之功用，後漢蔡邕〈月令〉章句解釋最為詳細，其謂：「明堂者，天子大廟，所以祭祀、饗功、養老、教學、選士，皆在其中。」然自殷以來，祭祀祖先有宗廟，祭祀土地社稷有社稷壇，故祭祀似不在其中可知，《考工典》引王昭禹說：「明堂者，王者明政教以接人之堂也」，而依《禮記·明堂位》則明堂為天子南面朝諸侯之用，故明政教、朝諸侯雙重作用為明堂原始功用，以此而言，明堂與宮室不分，然而自宮室建築發達以後（即西周

〔註2〕見張其昀著《中華五千年史》第二冊，《西周史》第十三章，中華文化研究所出版，頁140。

時代），宮室遂與明堂分開，明堂專作明政教（即饗功、養老、教學、選士、朝覲）之用，此即周禮，國內（王城內）除有明堂之外，尚有三朝六寢之制，詳後述。以後，到了東周時代（包括春秋戰國時代），教國子於辟癰（王室之大學，詳下章），祭祖先於宗廟，朝諸侯於三朝，祭昊天有圜丘，祭土地有社稷壇，城中之明堂實已移於城外，即近郊之東南，稱爲「郊外明堂」，僅供非常典禮之用，〔註3〕阮元《明堂說》謂：「有古之明堂，有後世之明堂，古者政教朴略（即簡略），宮室未興，一切典禮，皆行於天子之居，後乃禮被而地分，禮不忘本，於近郊東南，別建明堂，以存古制。」諸侯之建明堂者，首推魯國，魯國爲周公之封國，周公因有大勳勞於周王室，故周成王曾命魯公世世祀周公以天子之禮樂，故周公至之廟曰太廟。太廟至春秋時代尚存，《論語》載孔子入太廟，每事必問，周公太廟之制，據《禮記‧明堂問》載周公太廟如天子明堂之制，太廟之庫門及雉門如天子皋門及應門之制，可謂諸侯中最早建明堂者。其後魯公（周公之子）之廟稱文世室，武公（魯公之玄孫）之廟稱爲武世室。周因於二代，世室者明堂也，魯國立明堂是屬於周天子的授權，而非僭越，可是到了戰國時代，列國皆僭稱爲王，故比照東周王室大興明堂者多矣！孟子載齊宣王建明堂而又越毀之，孟子以爲既已建之，則何必再毀之，蓋毀之則勞民傷財，又不能保證子孫不再興建，故孟子告訴齊宣王說：「王欲行仁政，勿毀明堂。」蓋當時諸侯勢力已大過王室，視王室如無物，孟子是站在老百姓立場說話，並非贊同諸侯僭禮。至於齊宣王之明堂是建於泰山北麓，漢武帝建元元年欲封禪泰山，齊人公玉帶曾謂古明堂址於泰山北麓。

第三節　西周之宮室──宗廟建築

　　周代宗廟，其制度與明堂相同，依照左祖右社之制，宗廟在宮室之左面，以宮室坐北朝南而言，宗廟在東面，周代宗廟之制載於《禮記‧王制》謂：「天子七廟，三昭三穆，與大祖之廟而七。諸侯五廟，二昭二穆，與大祖之廟而五。大夫三廟，一昭一穆，與大祖之廟而三，士一廟。」周王室所謂七廟者，

〔註3〕　「郊外明堂」一辭爲吾師盧毓駿所創，見盧著《中國建築史與營造法》附錄，
　　　　中國古代明堂建築之研究，中國文化學院建築及都市計劃學會出版，60 年，頁
　　　　113。

依鄭司農注曰：「此周制。七者，大祖及文王、武王之祧，與親廟四。大祖，后稷」，唐孔穎達亦同意之，並謂文王、武王受命，其廟不毀，以為二祧，並始祖后稷及高祖以下親廟四，故為七也。關於宗廟之平面以殷墟之宗廟平面而證之，其七廟平面佈局對稱南北中軸之平面，亦即以始祖廟在最北，依次由北而南，配置文武之祧以及高祖以下之親廟四。文武之廟對稱高祖廟之南北中軸線，親廟亦分二組，每祖二廟也對稱此條中軸線，而由北而南之中軸線有輦道直達高祖廟，其想像圖如圖 5-3。但是據《三才圖會》所繪之天子七廟圖，太祖之廟居中，兩旁有東西夾室，東南之面有三昭廟，西南之面有三穆廟，東北為藏宗器之室（如鼎、禮器），西北面藏祧主，祧者親盡而遷其主藏於祧主室中，周除文武世室外，父四親廟，即文、祖文、曾祖、玄祖四親廟。當其子即住時，即加其文為親廟，並將父之玄祖主藏於祧主室中，所謂「五世而迭毀，毀廟之主藏於祧」也。周禮有守祧人掌守先王先公之廟祧。至於各廟之制，韋元成以為自南而北，為垣門、廷、廟、廷、寢，成為南北長方形平面（見《文獻通考・郊祀志》）。垣門為廟門，廟門之大小依周禮為容大局七個，鄭玄謂每局長三尺，共長二丈一尺，即四公尺二十公分，廷者庭也，諒係屬於中庭，寢即廟寢，因亡者之廟後有寢，以象生人之居，孔穎達以為：「廟是接神之處，其處尊，故在前，寢為藏衣冠之處，對廟為卑，故在後，廟制有東西廂，有序牆，寢制唯室而已」，今依上諸說，繪出周廟平面配置（如圖 5-3 所示）。但在《禮記・祭法》謂：「天下有王，分地建國，置都立邑，設廟、祧、壇、墠而祭之，乃為親疏多少之數。是故王立七廟、一壇、一墠。」《尚書・金縢》曰：「既克商二年，王有疾，弗豫。二公曰：我其為王穆卜。周公曰：未可以戚我先王。公乃自以為功，為三壇同墠。為壇於南方，北面，周公立焉。植璧秉珪乃告大王、王季、文王。」二公欲為武王禱告於宗廟之穆廟，但周公卻造了三壇一墠於宗廟之南，若此，則宗廟之前，設壇墠而祭，壇者築土為之，墠者除地為之，據《說文》謂壇為祭場。壇者依殷墟之例，當版築為之，並作土階以供上下，其階級並有立欄杆柱，墠者除地為之，壇者高，墠者平，今將周廟總配置繪圖如下（如圖 5-4 所示）。

近人王國維研究周代宗廟之制，其結論與明堂完全相同，即中央為大室，東西南北四室各有一堂二房一室及左右各共六室（如圖 5-5 所示）。

圖 5-3　天子七廟圖　　　　圖 5-4　魯宗廟圖

周九廟圖

天子七廟圖

周宗廟平面之佈局

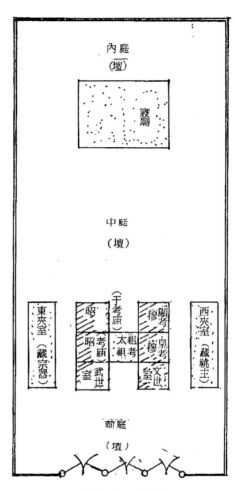

圖 5-5　周宗廟平面及想像圖（依王國維考證）

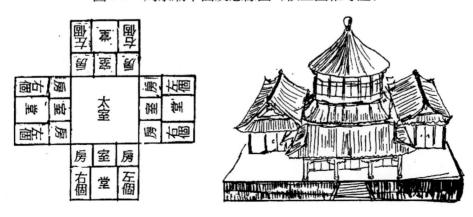

第四節　西周之宮室——路寢與燕寢

　　路寢，天子正寢，爲六寢中之大寢，據《禮記·玉藻》云：「朝，辨色始入。君日出而視之，退路寢聽政，使人視大夫。大夫退，然後適小寢，釋服。」則路寢爲聽政之所，小寢（燕寢）爲燕息之所，《書經顧命》載周成王薨於路寢，《春秋經》載魯莊公薨於路寢，則路寢爲停喪之所，後者只有天子薨時偶而用之，關於路寢之制，據賈公彥疏曰：「路寢制如明堂，以聽政；路，大也，人君所居皆曰路」，而孫詒讓《周禮正義》謂《書經顧命》中路寢有東西房及側階而謂非如明堂制度。吾人觀《顧命》中之房屋，階梯之名計有下列：

　　　　室：翼室，東西序，東西房，東西堂，東西垂。東西夾。
　　　　階：賓階，阼階，兩階，側階。
　　　　門：畢門，南門。
　　　　方向：牖間南嚮，西序東嚮，東序西嚮，西夾南嚮。

以此而論，路寢之制，有東西向之堂室，而無南北向之堂制。若依焦循〈群經宮室圖〉，寢之制，前爲堂，後爲室，堂之左右爲夾，亦曰廂，東廂之東曰東堂，西廂之西曰西堂，東西牆謂之序，其下有階，東爲阼階，西爲賓階，室之左右爲房，其北爲北堂，房與室相連，房無北壁，故謂北堂，堂北有階曰北階，戶在室東南，牖在西南，北亦有牖，曰北牖。牖戶之間，謂之扆，其內爲家。室之制，西南隅爲奧，尊者處之，西北隅謂之屋漏，當室之白，日光所漏入也，東北隅曰宧，宧者養也，爲飲食所藏，東南隅曰窔，在戶下，亦隱暗也，中室曰中霤，在穴居之世，開其上以取明，雨霤焉。今據此繪路寢圖，如圖 5-6 所示。然依王國維所考據之路寢制度，亦分東西南北四室，中爲中庭，而無蓋頂，此與其所考據之明堂相異，中庭四周都有雨水下注之溝，稱爲中霤，每室之佈局，堂在前，室在後，室之左右爲房，今將修澤蘭女士所繪之周大寢（依王國維考據）重繪於圖 5-7 所示。

　　至於小寢之制，依孔穎達《禮記正義·曲禮》謂：「案《周禮》王有六寢，一是正寢，餘五寢在後，通名燕寢。其一在東北，王春居之：一在西北，王冬居之：一在西南，王秋居之：一在東南，王夏居之：一在中央，六月居之。凡后妃以下，更與次序而上御王於五寢之中。」則燕寢之室，如明堂之制，復據《周禮·天官冢宰》：「以陰禮教六宮，以陰禮教九嬪，以婦職之灋教九御」，據

圖 5-6　路寢平面

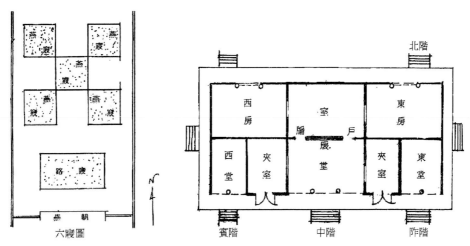

圖 5-7　路寢與燕寢圖

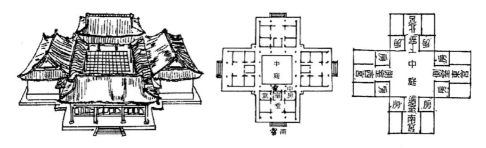

鄭玄註云：「陰禮，婦人之禮。六宮後五前一，王之妃百二十人：后一人，夫人三人，嬪九人，世婦二十七人，女御八十一人。」賈公彥疏：「六宮，謂后也，婦人稱寢曰宮。宮，隱蔽之言。后象王，立六宮而居之，亦正寢一，燕寢五。教者，不敢斥言之，謂之六宮，若今稱皇后爲中宮矣。」吾人認爲此段註解須另加解，即后象王立六宮而居之下，當爲「正宮一，偏宮五」而易明，今將燕寢先談，次談六宮。《周禮·宮人》掌王之六寢之脩，有「四方之舍事，亦如之」語，可見燕寢，有四室在各方向，吾人意爲在前所述之東北、東南、西北、西南各向（圖 5-6）。

　　次再談六宮，六宮亦有六室，正宮一，再餘五偏宮之佈局亦如六寢，有東西南北宮，如《周禮·內宰》有「會內宮之財用」及「憲禁令於王之北宮」、「上春，昭王后帥六宮之人。」則內宮與其餘四宮之佈局當如六寢之制，今一併繪若圖 5-8 所示。

《周禮・考工記》又謂：「內有九室，九嬪居之，外有九室，九卿朝焉」，依鄭玄註，以內九室，爲路寢之內，亦即六寢之後，外九室爲路門之外，外九室，爲朝堂，即百官辦公處，內九室，亦即六宮外九廂房，爲九嬪所居，九嬪掌婦學之法，以教九御（即八十一世婦）。

圖 5-8　六宮配置

第五節　西周時代社稷之建築

《周禮》中國都（包括天子之首都以及諸侯之都）之營建，有東爲宗廟建築，西面爲社稷建築（原文爲左祖右社），可見社稷建築在周朝建築中佔一重要位置。社是崇祀土神，稷是崇祀穀神，在周朝時，其始祖后稷爲帝舜時的一位農官，教人播種五穀，周爲農業立國，故特別崇奉太祖后稷於宗廟外；復宗奉后稷於社稷壇中，至於社之崇祀早於稷，在夏后啓之甘誓有：「用命賞於祖，不用命戮於社」之記載。

關於社稷建築之功用除了供作祭祀土、穀神之禮外，遇有大事則禱於社，社之總類可分爲下列幾種：

1. 太社：王爲群姓立社，曰「太社」，即天子爲百姓所立之社，太社位置在庫門之右，《周禮・小宗伯》所謂右社稷是也。

2. 王社：王自爲立社謂王社，其位置在太社之西，《詩頌》所謂春籍因而祈社稷，是知王社在籍田，籍田者，天子示範耕田以爲百姓之勸農桑也。

3. 國社：諸侯爲百姓立社曰國社，亦在諸侯宮之右，《禮王制》所謂諸侯祭社稷即是也。

4. 侯社：諸侯自爲立社曰「侯社」，侯社亦在籍田，爲諸侯籍田時祭祀之用。

5. 置社：大夫以下成群立社曰「置社」，其條件需群眾滿百家以上，或稱「里社」、「民社」。

　　至於社主之制度，依鄭司農謂「用石爲之」，依《文獻通考·郊社考》載天子太社社主長五尺，方二尺，剡其上以象物生，方其下以體地體，埋其半以根在土中而本末物也，但觀乎殷墟所發掘之社主（今藏於國立歷史博物館）僅有一拳頭大，且古時天子諸侯有載社之禮，而《左傳》襄公二十二年有陳侯嘗擁社以見鄭子展，據此，社主，能迎而載取而擁，則不當有五尺長，二尺方之大，蓋五尺長二尺方，約有半噸之重石頭，必然不能方便提取。

　　關於社樹之制度，可由《論語·八佾》篇中哀公問社可知，周社稷種置栗樹，社樹種於社稷壇最高處，可使人望而敬之，且以表功，《尚書·無逸篇》載有：「大社唯松，東社唯柏，南社爲梓，西社唯栗，北社唯槐。」則社雜種以他樹亦有之矣！至於後世，遂於社樹爲主，如宋國之榆社，漢高祖初起，禱豐於枌榆社，周制社樹之立，以大司徒爲之，大司徒設社稷之壇，而樹之田主（社主爲社之主，田主爲稷之主），各以其野之所宜木，以名其社於野，則社樹爲主，其來亦久矣！

　　社稷之祭，天子用太牢（牛），見《書經》：「乃社於新邑，羊一牛一豕一。」諸侯祭社用少牢（豕），並以牲畜之線黑毛（黝牲毛），並以秬鬯（即秬黍與鬱金之酒），其祭器用大罍，音樂則由大司樂奏太簇歌，舞以應鐘舞，鼓人並鼓以靈鼓。

　　關於社稷建築之制如下：

　　據《韓詩外傳》云：「天子大社方五丈，諸侯半之。」《春秋傳》又曰：「天子有大社焉，東方青色，南方赤色，西方白色，北方黑色，上冒以黃土，故將封東方諸侯，青土苴以白茅。」故天子封五色土爲社，建諸侯則各割五色土所屬之方邑與之。由此類文獻，吾人知周代社稷之制如下：

　　社稷四周有廊以圍之，中立二壇，左者社，右者稷，壇方五丈，並以五色土封築之，吾人以今尺計算周代社稷壇之面積如下：

　　　壇方　五丈＝50 周尺≒10 公尺

　　　　　　10×10＝100m²

　　大社爲露天之壇，故天子大社必受霜露風雨以達天地之氣也，祭社者祀地，所以神地之道，蓋地載萬物，故取於地爲壇，所以親地。《禮記·禮運》謂：「祀社於國，所以列地利也；故禮行於社，而百貨可極」，其疏云：「王祀

社，盡禮，則五穀豐稔，金玉露形，為國客所用，故云可極也。」故古時建社稷壇而祀，不外為經濟作用，即求五穀豐收，礦產豐富，森林茂盛，漁鹽有利，六畜興旺；五穀、漁鹽、六畜豐盛所以足民食也，森林茂盛所以足民柴也，亦可使免受冬日之寒凍也，桑麻茂密所以供養蠶以足民衣也，故建社稷而祀也就是在以農立國的我國祈望土神、穀神能使衣食之源豐收，故其用意特善，然未若勸農工，興水利，盡地利也。

社因受天地之氣，故不立屋，但是亡國之社，如西周所立殷之薄社及魯的亳社，為了不使接受陽氣，故立屋，其社屋塞其三面，唯開北墉，表示使其絕陽氣而通陰氣，陽絕陰明則死，表示殷國已亡也，此為立社屋之特別，故《禮記·郊特牲》謂為：「喪國之社屋不受天陽也，薄社北牖，是陰明也。」但社雖不立屋，通常於社壇北面立牆，即所謂北墉，使國君背墉向南面之壇，即所謂對陰氣也，蓋社祭土而主陰也。今據此繪一社稷壇，如圖 5-9 以明之。

圖 5-9　社稷平面

第六節　西周之學校——太學與辟癰之建築

天子之學為太學，又稱辟癰，何以太學謂為辟癰呢？正如《韓詩外傳》所言：「辟癰者，天子之學，圓如璧，雍之以水示圓，言辟取璧有德，不言辟水而言辟癰，取其雍和也，所以教天下，春射，秋饗，尊事三老五更，在南方七里之內，立明堂於中，五經之文所藏處，蓋以茅草，取其潔淨也。」但是太學並非只辟癰而已，據鄭鍔云：「周五學，中曰辟癰，環之以水，水南為成均，水北為上庠，水東為東序，水西為瞽宗。」周太學中，以辟癰最崇高，建築亦最講究，正如金鶚所言：「五學中以辟癰居中為最尊，成均在南亦尊，故統五學可名辟癰，亦統五學亦名成均。」此即周太學亦名辟癰成均之由來。

現在，吾人先談辟癰之建築，辟癰既像璧一樣環之以水，那麼吾人如要研

究辟廱之水面積與建築面積之比例，則需先研究璧肉、好之比例關係，據《爾雅釋器》謂：「肉倍好爲璧。」其注曰：「肉邊，好孔。」即邊大孔小，且邊爲孔之兩倍爲璧，亦即將直徑分爲三等份，中心一份爲好，其餘爲肉，據此吾人可定出辟廱建築，建築基地（即璧之好），水面積（即璧之肉）之比例如下：

設辟廱全部面積（包括水與建築面積）爲 A，其直徑爲 d，辟廱建

築面積爲 A_1，環水面積爲 A_2（環水長佔 $2/3d$）

則 $A=A_1+A_2$，而 $A=1/4\pi d^2$

$A_1=1/4\pi(d-2/3d)^2=1/4\pi d^2\times 1/9$

亦即建築本身面積佔總辟廱面積之九分之一，其餘九分之八爲水面

故建築面積與水面積之比例爲 $1:8$

辟廱四面既環以水，則可知有橋以通四學，吾人認爲此建築之來源即受黃帝時合宮建築之水圍宮垣之影響，而水環宮垣既導源於原始先民湖居之制，其制之本意爲新石器時代先民防禦敵人侵襲之用，故辟廱象璧以水環之，可謂源遠流長。

周初曾二次興建辟廱，一次爲周文王所建造，亦即詩經靈臺所謂「於樂辟廱」，其地處文王所作之豐邑，據《三輔黃圖》記載：「文王辟廱在長安西北四十里（即豐邑之地）：亦曰辟廱，如璧之圓，雍之以水，象教化流行也。」另一次是周武王所建，亦即鎬京辟廱，其址在鎬京，亦即《詩・大雅・文王有聲》篇中載：「鎬京辟廱，自西自東，自南自北，無思不服，皇王烝哉。」由此詩可知辟廱自東西南北皆可入內，且可使天下四方至此受教之民心悅誠服，而自東西南北通入辟廱，以周環以水，則非橋莫能渡。

至於天子其他四學中，以南學成均最崇高，其法由大司樂掌之，《周禮・春官》「大司樂掌成均之法，以治建國之學政，而合國之子弟焉。」成均之法，董仲舒謂爲五帝之遺禮可法者，鄭玄以諸侯及公卿大夫之子弟可至成均以學建國之法。

而東學又稱東序或東膠，其作用正如《禮記・文王世子》所云：「凡學世子及學士必時，春夏學干戈，秋冬學羽籥，皆於東序。」世子爲諸侯的太子，學士爲司徒所選才俊之士；干戈爲萬舞象武也，亦爲動之舞；羽籥，籥舞象文也，爲靜之舞，各由樂官教之；東學，復爲國家養國老之處，國老者公卿大夫

致仕者，當其退休後國家以燕禮及饗禮供養之。

西學又名瞽宗，瞽者爲目盲的人，古時樂人皆目盲，故瞽宗爲樂師瞽矇之所宗，其瞽宗之用途見於《禮記・文王世子》：「瞽宗，秋學禮，執禮者詔之。」又曰：「禮在瞽宗。」故知西學爲國子學禮處；此其用途一也，西學另一用途爲祭祀樂師之用，則見於《周禮・春官》：「凡有道者，有德者，使教焉，死者以爲樂祖，祭於瞽宗。」瞽宗除供祭樂師之用外，尚可祭祀先賢之用，即祭義：「祀先賢於西學。」這是西學瞽宗之雙重用途。

北學又名上庠，本爲虞舜之太學，「有虞氏養國老於上庠」，周代上庠之用途，見於《禮記・文王世子》：「冬讀書，典書者詔之；書在上庠。」書就是《尚書》，可見上庠爲《尚書》藏書處，學書經者須在此。

以上敘明周代天子四學之功用，但必須注意者，周代學校之用途，非僅學習一意，除學習一般學問外，尚有養老之、習射作用，構成一種文武合一教育，並吸收在政治、學識上有成就有經驗的國老、庶老當教師，並使教師受燕饗之禮，一方面能使國子受良好文武合一教育，一方面使退休的宿學者能有貢獻，其意特善。周代所以成爲我歷史王朝年祚最久者其因在此，吾人可由《孟子・滕文公》篇一言益明之：「設爲庠序學校以教之。庠者，養也。校者，教也。序者，射也。夏曰校，殷曰序，周曰庠，學則三代共之，皆所以明人倫也。人倫明於上，小民親於下，有王者起，必來取法，是爲王者師也。詩云：『周雖舊邦，其命維新』，文王之謂也。」今將周代之辟癰及四學繪之如圖5-10所示。

圖5-10　周太學（左）、辟癰（右）

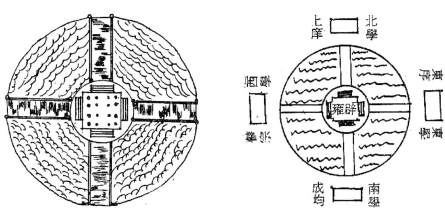

在辟廱內，其學所以明和天下，即在辟廱內可以學到明達諧和之道，故太學非太子及諸侯之世子和天下之俊英有王佐之材者莫收。

西周天子除了有太學外，尚有小學立於國之郊，《禮記・王制》所謂周人養庶老於虞庠，虞庠在國之西郊，此即小學也，小學可供庶人子弟或士大夫子弟為學之所。

除天子之學外，各諸侯亦有學校，諸侯之學稱為頖宮，亦稱泮宮，頖宮之義有謂頖者班也，所以班政教也，有謂頖者言半，半水者，蓋東西門以南通水，以北無也。以此，吾人知頖宮之制象半璧，即環以半水，則僅往南有一橋與陸相通，頖宮除供學校之用外，尚有供給武臣獻俘虜或戰利品如馘者之用，如《詩經・魯頌》，記載魯僖公作泮宮之事云：「明明魯侯，克明其德。既作泮宮，淮夷攸服。矯矯虎臣，在泮獻馘。淑問如皋陶，在泮獻囚。」又謂：「思樂泮水，薄采其茆。魯侯戾止，在泮飲酒。既飲旨酒，永錫難老。」則泮宮之用多矣，聽訟在斯，講學在斯，作樂在斯，是群臣在斯，則泮宮之用如明堂也。今將泮宮之制，繪圖如圖 5-11 所示。

圖 5-11　頖宮圖

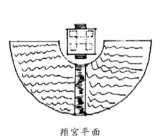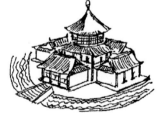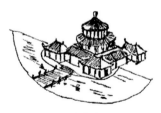

頖宮平面　　　　　頖宮（根據王國維考證）　　　　　頖宮想像

第七節　西周祭天郊天之建築——圜丘與泰壇

西周祭地於社，祭天於圜丘，迎五時之氣於郊，祭圜丘之大祭為禘，並以周之祖先譽以配天，而郊祭以后稷配祭，即所謂郊稷禘譽也。祭祀天之法，據《韓詩・內傳》云：「天子奉玉升柴加以牲上。」據《禮記・郊特牲》疏曰：「王立丘（圜丘）之東南，西嚮，燔柴及牲玉於丘上，升壇以降其神。」玉為蒼璧，蓋蒼璧以禮天也，牲玉於丘上，即埋玉於圜丘上，此禮由於殷墟南組基址發掘的蒼璧與燒過木柴已證實，周以前即有此種祭天之禮。當典禮進行之際，由大

司樂奏以靈鼓靈鼗，孤竹之管（笛或簫），雲和之琴瑟，雲門之舞以配合之（見《周禮·大司樂》）。祭天之時，據《周禮》為冬至日，據《禮記》則建寅之月（夏正月）。

關於圓丘之制，可依《周禮》疏而知：「土之高者謂丘，圓者象天圓也。」又曰：「非人為之丘」，如此吾人知曉圓丘者圓形之丘也，非人力所築，那一定就地面高起之土丘加以整理使之成為圓形，稱為「圓丘」。圓丘因為祭天之用，非常神聖，至於西周圓丘之所在，已湮沒無考，但圓丘宜在陽位，又處國之郊，以定圓丘之位，則在國之南郊。

至於五時迎氣則在四郊，即《周禮·春官》：「小宗伯兆五帝於四郊。」鄭司農以兆者壇之營域也，即春迎青帝於東郊，青帝者太昊也，亦即〈月令〉所謂「立春之日天子親帥三公九卿，諸侯大夫以迎春於東郊。」夏迎赤帝於南郊，赤帝者炎帝，亦由天子率百官親迎於南郊，季夏迎黃帝於南郊，秋迎白帝於西郊，白帝者少昊也，冬迎黑帝於北郊，黑帝者顓頊也。四時迎春、夏、季夏、秋、冬等五氣之至，皆由天子率百官親迎之，其東西南北四郊各距都城五十周里（今十八公里），郊祭之法，須先築泰壇於郊，並焚柴於泰壇，並牲玉於壇，牲玉者以玉如犧牲埋入壇下也，依《周禮》：「典瑞四圭有邸，以祀天，旅上帝。」上帝者依鄭司農注為四郊之五帝也，故以有四面之圭玉為牲玉；焚柴而畢，次者於壇下掃地而正祭，即《禮器》所謂：「至敬不壇，掃地而祭」也，周以后稷配五時之五帝而祭，因祭時焚柴，有濃煙，故《周禮》：「大宗伯以禋祀昊天上帝。」禋者煙也，鄭司農謂周人尚臭，煙，氣之臭聞也，此為我國祭祀時，將焚柴演變為燒香之起源。而泰壇者太壇也，壇者封土為之，泰壇為人工以土築之，與圓丘不同，但其形狀則一，據《禮記·郊特牲》疏謂：「築泰壇象圓丘之形。」可知泰壇亦圓形也，四郊之泰壇所用之土不同，即西郊用白土，東郊用青土，北郊用黑土，中央用黃土，南郊用紅土，泰壇為天壇圓丘之起源。

第八節　西周之都市計劃——營國計劃

西周的營國計劃，記載於周公所著的《周禮》中，為我國最早記載營都之文獻。代表《周禮·考工記》之營國計劃，即是陪都洛邑（今河南洛陽）之肇建，今先敘明《周禮·考工記》中所記載營國文獻：

匠人營國，方九里，旁三門。國中九經九緯，經涂九軌。左祖右社，面朝後市，市朝一夫。……九分其國以爲九分，九卿治之。王宮門阿之制五雉，宮隅之制七雉，城隅之制九雉。經涂九軌，環涂七軌，野涂五軌。門阿之制，以爲都城之制。宮隅之制以爲諸侯之城制。環涂以爲諸侯經涂，野涂以爲都經涂。

（一）「匠人」：係周多官名，猶如今都市計劃經管公務員，營國者就是從事都市之建設，是爲「匠人營國」。

（二）「方九里」：以往各學者以爲天子外城方十二里，中城方九里，惟吾人認爲此爲晚期之擴大，西周初期當爲方九里，其面積計算如下：

1 周里＝300 步＝1,800 周尺，1 周尺＝19.91 公分

每向城垣之長＝9×1,800＝16,200 周尺＝3.225 公里

都城之面積＝9×9＝81 平方周里

＝3,225×3.225＝10.4 平方公里＝1,040 公頃

其規模當然不能與唐代長安城或清代北京城相比擬，惟與舊臺北府城（清光緒年間建）相較，則大五倍以上，（以臺北府城即今中山南路、愛國西路、中華路、忠孝西路等現有東、南、西、北所圍的面積，爲一東西長一公里，南北 1.25 公里之長方城計），周都城每邊三公里有餘，爲一普通人以平常步伐行走一小時之距離。

（三）「旁三門」：每邊三門，則國都共十二門，陳用之謂十二門以像十有二辰之位，分佈乎四方，吾人以十二者天子之數，如晃十有二旒，旂十有二斿，鎮圭十有二寸，十二門者謂天子之城有十二門，班固〈西都賦〉中有：「披三條之廣路，立十二之通門。」可知漢長安城猶成周之遺制耳！

（四）「國中九經九緯，經涂九軌」：國中即是都城之內，九經謂九條南北向大道，九緯謂九條東西向大道，經涂九軌，鄭司農謂：「經緯之涂，皆容方九軌」，亦即經涂九軌係指一例，緯涂亦然，軌爲車轍之寬，鄭司農以周代乘車轍廣六尺六寸，旁加七寸軌懸（幅內二寸半，幅廣三寸半，綆及金轄一寸），則每軌凡八尺，九軌七十二尺，今計算如下：

轍寬 6 尺 6 寸，兩旁軌懸各 7 寸

每軌寬＝6 尺 6 寸＋2×7 寸＝8 周尺

　　九軌寬＝8 周尺×9＝72 周尺＝14.36 公尺

九軌之寬度相當於今日的四線路，都城街路有這樣寬度，尤其在三千年前的西周時代，不可謂不寬闊了。

　　（五）「左祖右社，面朝背市」：宗廟與社稷建在王宮之左右，古者建國，王宮居中，左者人道所親，故立相廟於王宮之左，右者地道所尊，故立社稷於王宮之右；朝者義之所在，必面而向之，故立朝於王宮之南；市者利之所在，必後而背之，故立市於王宮之北。以方位而言，朝位於南，市位於北，宗廟位於東，在稷位於西，王宮居於中，這是都市計劃分區制之濫觴。

　　（六）「市朝一夫」：朝分為三朝，路門之內有燕朝，路門之外有治朝，庫門之外有外朝。市亦分為三市，大市居中，則日中而市，朝市居東，則朝時而市，夕市居西，則夕時而市，一夫為百步見方，則市朝面積計算如下：

　　　　1 步＝6 尺，1 夫＝（百步）2＝（600 尺）2

　　　　1 夫＝360,000 周尺2＝360,000×（0.1991）2＝14,270.4

　　　　平方公尺＝1.427 公頃＝1／729 都城面積

有些學者認為市朝一夫為禹卑宮室之制，以朝者官吏之所會，市者商賈之所集，則一夫之地則太狹；有些學者認為百畝之地，一夫耕之可以無飢，故市朝各以百畝，不可奢大其制，以妨民之居。余認為聖王制禮，勤政愛民為先，故後者當是。且古時人口稀少，政事無為而治（觀康衢老人〈擊壤歌〉可知）〔註4〕，故公廨王府面積不必太大，殷墟商王宮之面積僅 0.9 公頃可證之。〔註5〕

　　（七）「九分其國以為九分，九卿治之」：都城面積過大，故分區治理之，其分區受井田制度影響，都城分為井字形，分九份，由九卿分治之，鄭司農注九卿為六卿三孤。

　　（八）「王宮門阿之制五雉，宮隅之制七雉，城隅之制九雉」：鄭司農以雉長三丈，高一丈，度長以長，度高以高，《考工典・城池部》引王氏曰：「門阿長十五丈，高五丈，宮隅長二十一丈，高七丈，城隅長二十七丈，高九丈。」

〔註4〕　《康衢老人擊壤歌》載於《古唐詩合解》，全歌辭為：「日出而作，日入而息，鑿井而飲，耕田而食，帝力何有於我哉。」

〔註5〕　《殷墟發掘建築遺址》之甲組基址被證實為殷王宮遺址，其南北長約 100 公尺，東西寬約 90 公尺，面積僅 0.9 公頃。

吾人認爲城隅者王城之角樓也，宮隅者宮城之角樓也，王宮門阿者天子五門之制也。所以城隅最高者，次者宮隅，再次者門阿，可見下文：「門阿之制，以爲都城之制。」「宮隅之制，以爲諸侯之城制。」都城據鄭司農注爲王子弟所封，在王都城外五百里之處，其城隅高五丈，宮隅門阿皆三丈。諸侯爲畿以外之諸侯，其城隅制七丈，宮隅門阿五丈，則較王者爲少。

　　（九）「經涂九軌，環涂七軌，野涂五軌。」「環涂以爲諸侯經涂，野涂以爲都經涂。」經涂者國中經緯涂也，亦即國中南北及東西向道路其寬爲九軌七十二尺，爲今之 14.36 公尺，環涂者環城之道也，其寬七軌五十六尺，即 11.15 公尺，野涂者都城外道路，猶今之縣道也，其寬五軌四十周尺，亦即 7.96 公尺，相當於今之雙線道。諸侯都城的道路等於天子環城之路，爲七軌五十六尺，而諸侯之環城道路依鄭司農說則等於天子野涂，亦即五軌四十尺，而其野涂則爲三軌二十四尺，天子之子弟所封都城其城中道路等於天子之野涂，亦等於五軌四十尺，而其環涂與野涂則等於三軌二十四尺，較諸侯天子者均有差也。

　　（十）「九分其國以爲九分，九卿治之。」此點前面已提起過，劃分爲井字形，明王圻《三才圖會》以爲北九分其國中、市、朝、宮、祖、社各位一份，民居佔五份，依此，市與朝面積各爲 10.4×1／9＝1.155 平方公里＝115.5 公頃，此面積未免失之過大，此乃不究市朝一夫而造成的錯誤，然九分其國究竟如何分法，吾人以天子都城中道路東西向與南北向主要街道共有 11 條（九經九緯加上環涂），則以主要幹道而言，劃分都城爲一百坊（Block，今稱街廓），

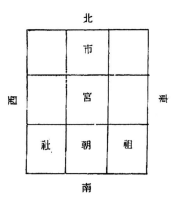

圖 5-12　天子都城圖
（依《三才圖會》）

則欲計算每一坊面積，需先扣除都城中道路面積而求得如下：

　　　　周代都城長度依前算爲每向爲九里＝3,225 公尺

　　　　而城中縱橫向主要幹道每條九軌＝14.36 公尺

　　　　環城道路爲七軌＝11.15 公尺

　　　　故每向道路寬度＝14.36×9＋11.15×2＝151.5 公尺

都城中扣除道路寬度＝實際坊里寬度之總和

$$=3,225-151.5=3,063.5 \text{ 公尺}$$

但對準王宮與市朝的坊應以一夫計算之，其佈局亦為井田形

該坊面積＝九夫＝$1.427 \times 9 = 12.843$ 公頃＝128,430 公尺

該坊每向長＝$\sqrt{128,430} = 358$ 公尺

其他各坊長度＝$1/9 \times (3,063.5-358)=300.6$ 公尺

故每坊面積＝$300.6 \times 300.6 = 90,360$ 平方公尺＝9.036 公頃

關於王城內之佈局，前已述過，其如井字形，中央一區為王宮，左祖右社，面朝背市，其餘四區為民居，至於王城內三朝六宮六寢之制，除六宮，六寢已述如前，今再論三朝五門之制如下：

三朝者，燕朝、治朝、外朝也。外朝在庫門之外，皋門之內，依《周禮・秋官》：「朝士掌外朝之法」，為天子朝見諸侯及舉行重要典禮之用，亦為天子朝見百姓之用。天子立於皋門向南，三公及州長向北，群臣向西，群吏向東，是

圖 5-13　周代都城

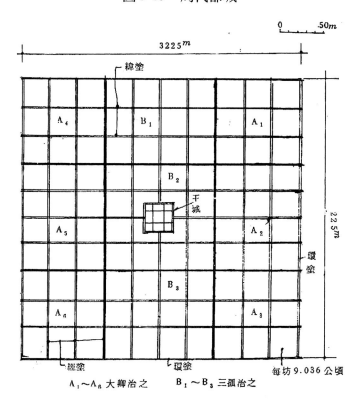

$A_1 \sim A_8$ 大卿治之　　$B_1 \sim B_3$ 三孤治之

時萬民可向小司寇詢國家三大事，一為有兵寇之難（國危），二為國家徒都之事（國遷），三為立新君或太子之事。至於外朝之佈局，在庫門與皋門之間，正對著庫門有三顆槐樹，當天子朝見群臣時三公立於槐樹後，槐樹之用意，為懷來人於此，欲與入謀。槐樹左右有九棘，為孤卿大夫與公、侯、伯、子、男之位，種棘木之用意，蓋棘赤心而外棘，像著以戒慎之心赤心為君也。皋門之左有嘉石，右有肺石，嘉石之用意乃使犯罪入獄之民，見嘉石上刊刻嘉言，而有思改過悔悟也，即《周禮・大司寇》：「以嘉石平罷民」也，而嘉石乃大司寇聽頌所立文石。肺石之用意，見於《周禮・秋官・大司寇》：「以肺石達窮民，凡達近惸獨老幼之欲有復於上而其長弗達者，立於肺石，三日，士聽其辭，以告於上而罪其長。」窮民者人受冤窮苦潦倒無所申怨，惸者無兄弟，復者報告也，蓋人受冤枉者，可立於肺石，士聽其訟辭覺其有冤可訴於王或六卿，而對其冤平反，並處罪使其受冤之官員，即如今之請求覆判申訴鈴。

　　至於治朝者，天子之中朝也，為天子與群臣處理次要政務之朝，依鄭玄釋，治朝在路門之外，為群臣治事之朝，在治朝中，太宰有佐王平斷諸事之責，即《周禮・天官冢宰》：「王眂治朝，則贊聽治」，並由宰夫掌治朝之法，以正天子及三公六卿大夫群吏之位，並掌禁令，朝畢之後，三公於此聽治，其旁有百官之官廨，以及王族之居處。

　　至於燕朝者，天子之內朝也，據《禮記・玉藻》：「朝服以日視朝於內朝。朝，辨色始入。君日出而視之，退適路寢聽政，使人視大夫。大夫退，然後適小寢，釋服」，《周禮・夏官・大僕》：「王眂燕朝，則正位，掌擯相。王不眂朝，則辭於三公及孤卿。」內朝之中，有大僕所建路鼓，路鼓為四面之鼓，以享宗廟之用，《周禮・地官・鼓人》：「以路鼓鼓鬼享。」即是也。

　　再談及天子五門之制，天子五門者，皋門、庫門、雉門、應門、路門也。

　　皋門者王之廓門也，為五門之最外門，《詩・大雅》：「廼立皋門，皋門有伉。廼立應門，應門將將。」皋門與應門，周大王古公亶父最先建立，即為天子之門，而魯因周公有大功勞於周，故得立庫門如天子皋門之制，立雉門如天子應門之制，門之禁有閽人掌之，門之啟閉由司門掌之。皋門之尺度，當屬於王宮門阿之制，即為五雉，長十五丈，高五丈，計今尺長三十公尺，高十公尺，當係重簷，門阿左右約有四十公尺與王宮之城相接。王宮之城（即王城）

其尺度計算如下：

城隅九雉＝27 丈，雙邊城隅共 54 丈

加上皋門之寬約為六丈則宮城南面每旁＝27×2＋6＝60 丈

$$≒60×0.2＝120 公尺$$

$$而王宮之南北縱深＝\frac{1夫之面積}{120 公尺}＝\frac{144,270}{120}≒120 公尺$$

剛好為一個小方形，王朝亦如此，王朝在前，王宮在後，皆為每邊 120 公尺的縱深與幅寬。王朝在王城之內，王宮在宮城之內，其面積均等於 1 夫＝1.427 公頃

圖 5-14　周代三朝五門，六宮六寢圖

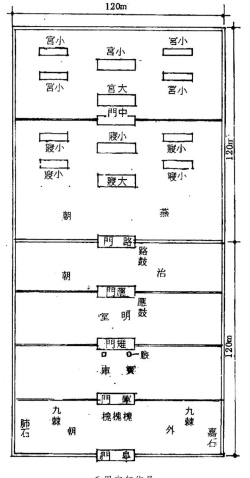

面周宮朝佈局

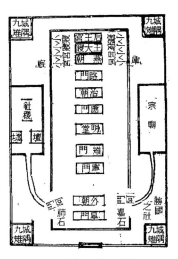

三才圖會天子王城圖

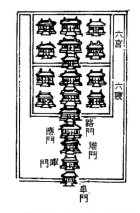

三禮圖之天子三朝六寢圖

　　皋門之內爲庫門，庫門與雉門之間爲天子藏寶之庫，故稱庫門，諸侯亦有庫門，《禮記‧明堂位》：「庫門，天子皋門。」言魯國之庫門，其制似天子皋門，在諸侯爲外廓門。

　　庫門往內之門爲雉門，雉門者天子之中門也，爲周太王所營之二門之一，雉門之大小據《周禮‧考工記》云：「應門二徹參个。」徹爲軌徹，八尺，三個共二丈四尺，亦即 4.8 公尺，雉門尺寸同此，雉門前有兩觀，《周禮‧天官冢宰》：「正月之吉，始和，布治於邦國都鄙，乃縣治象之法於象魏，使萬民觀治象（施政），挾日而斂之。」而《秋官大司寇》：「正月之吉，始和布治于邦國都鄙，乃縣（懸）治象之灋于象魏，使萬民觀治象，挾日而斂之。」象魏即宮闕，又稱觀，因在宮城門前，懸治刑之法侍萬民觀之，故又稱觀，或稱城闕，如《詩經鄭風子衿》：「挑兮達兮！在城闕兮！」《春秋左傳》「定公三年，雉門災及兩觀。」由此二者，諸侯之城門前亦有二象魏，至於兩觀稱爲闕來源，按《釋名》：「闕在門兩旁，中央闕然爲首也。」即闕中通門之意；周代懸治刑之象於兩觀，左治右刑也，其用意蓋使人知法律之規定，瞭解蹈法網應受何刑制裁，使人能有守法戒愼不敢爲非也。依此象魏不僅設於雉門外，皋門亦有之，後世演變爲宮門或城門外之標幟，至漢代又做爲陵墓兩旁，故又有陵闕或墓闕之名。關於象魏之制，述之如下：

　　象魏又稱門闕，故設置於門兩旁，中央開有門洞，作爲通道之用，其上可以登臨觀望，故有梯可上，爲重樓之形，其下皆畫雲氣、仙靈、奇禽、怪獸等圖形，並畫蒼龍、白虎、玄武、朱雀之形以指示四方。其屋頂爲四柱形，牆爲磚砌或土砌，漢陵闕爲石刻者，故推測亦有石造者，惟頗少。《左傳》記載魯宮門（雉門）火災時，魯定公命季桓子藏舊章於象魏，可見象魏非爲易燃的木構造，而爲磚造或墅土之牆，以此梯形當爲磚砌之階或土階，象魏在漢代時，即將兩象魏之屋頂連之，形成牌樓之原始形態。

　　雉門再往內，據王圻《三才圖會》爲明堂，明堂內爲應門，天子之正門，其內有治朝，故又曰朝門，大小爲二十四周尺，應門之旁有應鼓，其作用爲日月蝕時鼓之以救日月，或天子崩時太僕鼓之。

　　應門之內，路門之外爲治朝，路門爲宮寢之大門，路門之制，可由《周禮‧考工記》得知：「路門不容乘車之五个」鄭玄以乘車廣六尺六寸，五個三丈三

尺，不容者兩門乃容之，周尺三十三尺約當於今尺 6.6 公尺，大於應門之制，路門之旁爲路鼓，爲宗廟祭祀時鼓之，路者天子在案，其意爲大，天子所在，故曰路門，路門之內即爲燕朝，以上爲天子五門也。

以下再談周代營豐邑、鎬京、洛邑之計劃。

周民族爲農業民族，在陝西省關中平原作農耕生活，與戎狄雜居，因有高度農耕技術民族配合關中（陝西南部）肥沃土地造成農產豐富之天府國，引起了戎狄之垂涎，農耕周人受戎狄攻打，不得不歷數遷，至周太王始遷至岐下之周原（陝西岐山），開始營城郭邑室，《詩經》上載之甚明，《大雅·緜》之章云：

> 古公亶父，來朝走馬，率西水滸，至于岐下。爰及姜女，聿來胥宇。
> 周原膴膴，菫荼如飴。爰始爰謀，爰契我龜。曰止曰時，築室于茲。
> 迺慰迺止，迺左迺右。迺疆迺理，迺宣迺畝。自西徂東，周爰執事。
> 乃召司空，乃召司徒，俾立室家。其繩則直，縮版以載，作廟翼翼。
> 捄之陾陾，度之薨薨。築之登登，削屢馮馮。百堵皆興，鼛鼓弗勝。
> 迺立皋門，皋門有伉。迺立應門，應門將將。迺立冢土，戎醜攸行。

其第一段之意寫大王避戎狄之難，由豳向西遷到岐山之下，與其夫人太姜相土立都之情形，岐下之地又稱周原，土地很肥沃，並用龜兆吉凶，就停在此開始築室建邑。第三段爲古公亶父安置由邠來歸周人，並讓他們有地耕種的情形。第四段命令司空計劃都邑之設計與施工，並命令司徒發動徒役，以義務勞動方式營建宗廟之情形，其版築牆以墨線劃直，並用縮板築牆。第五段乃爲以徒役版築牆堵之情形。第六段乃爲城邑與城門之皋門及應門興建前後，並立社稷以供祭祀清形，由這篇詩，我們發覺周太王建歧都有下列特點：

1. 先立室家，後立宮室，讓民能先有安居之處。
2. 先建宗廟，後建宮寢，此乃《禮記》所謂君子營宮室，以宗廟爲先的精神。
3. 室家，宮室次第完成後，始立城牆，再建城門，最後建祭祀用之國社，當城邑全部完成後，也是城防計劃完成時，故不畏戎狄之再侵略。

吾人再論周文王營豐邑之情形：

周文王伐崇勝利之後，開始營建豐邑，即《詩·大雅·文王有聲》：「文王受命，有此武功，既伐于崇，作邑于豐。」豐在今陝西省鄠縣境內，豐水西

圖 5-15　豐鎬之間

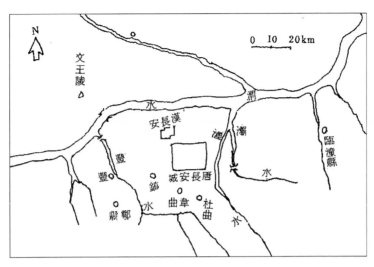

岸，與武王建都之鎬京（今西安西南十五公里）相距僅十二公里，史書所謂：
「文武興於豐鎬。」即此地，今將豐鎬之間之地理狀況繪如下：

文王築豐邑見於《詩·大雅·文王有聲》篇中：

文王受命，有此武功。既伐于崇，作邑于豐。文王烝哉！築城伊淢，
作豐伊匹。匪棘其欲，遹追來孝。王后烝哉！王公伊濯，維豐之垣。
四方攸同，王后維翰。王后烝哉！豐水東注，維禹之績。四方攸同，
皇王維辟。皇王烝哉！

第一段描寫文王作豐邑在伐崇勝利以後。第二段描寫作豐邑是爲了追懷太王與
王季（文王父）之美德。第四段描寫在大禹時代，當經使豐水向東流入渭水，
乃爲人力開闢所運河，成爲一灌溉系統，並成爲豐邑之護城河（築城伊淢），臨
河湖建都，乃是古代便利防守的城市興建方式。豐邑三面臨水，實爲防禦城市
的原始形態，與殷墟之二面臨洹水的建都要求相同。

至於豐宮之制度，吾人由《詩經》之文辭可知係築城牆於臨水邊（西北兩
面臨渭水，東南臨豐水），其南面築人工之城牆，其城牆用磚砌無疑，《石索》
載有周豐宮瓦和磚可證之。

豐宮之佈局，可由康王元年，周康王朝見諸侯於酆宮（載於《竹書紀年》），
作《康王之誥》（《尚書》篇名）載有：「王出，在應門之內，太保率西方諸侯，
在應門左，畢公率東方諸侯，入應門右。」則知係在治朝行朝禮，更知其禮與

《周禮》所記載者相同，故此可推想豐宮亦係三朝五門之制，惟以「書周書召誥」述周成王由鎬京至豐宮祭告文武之廟，以及畢命所述周康王由宗周鎬京步行至豐宮，祭告文武之廟，則知豐宮自武王建鎬京後，已改爲周之宗廟所在之處，《竹書紀年》云：「武王十二年，夏四月，王歸於豐，饗於太廟。」更證明豐爲周宗廟所在，《通鑑外紀・周紀》：「王罷兵西歸，四月至豐，薦俘馘于太室。」太室則爲明堂之太室，其制詳前，故豐宮之佈局實爲《周禮・考工記》匠人營國之縮影。

至於豐邑之營建，除宮室外，尚有靈臺等園囿之建，關於靈臺之建，見於詩《大雅・靈臺篇》云：

經始靈臺，經之營之。庶民攻之，不日成之。經始勿亟，庶民子來。
王在靈囿，麀鹿攸伏。麀鹿濯濯，白鳥翯翯。王在靈沼，於牣魚躍。

這是描寫文王靈臺、靈囿、靈沼之經營狀況，文王建此園囿，百姓自動的來幫忙建造，並稱其臺、囿、沼爲「靈」，謂文王與民同樂之意，即《孟子・梁惠王》篇所謂「文王之囿囿方七十里，芻蕘者往焉，雉兔者往焉，與民同樂之」，建築學家盧毓駿氏謂：「此有同近世公園設立之義，且流露出城市一切建設，應以民爲本之意。」（見盧著《都市計劃學》），文王園囿孟子認爲其面積有七十里：

1 周里＝1,800 周尺≒360 公尺≒0.36km
故園囿面積＝（70×0.36）2＝635km^2

以豐邑照《周禮》方九里計，其園囿面積大於國都六十倍大，不可謂爲小，其園囿範圍，大約在今渭河以南，豐水以西之地。

至於靈臺，依《毛詩》釋云：「神之精明者稱靈，四方而高者曰臺。」靈臺據《考工典》引《陝西通志》云：「靈臺在鄠縣，距豐宮二十五里；即文王靈囿之地，中有靈臺高二丈，周圍百二十步。」吾人料想崇尚儉樸的文王，一定由挖掘靈沼之土方來築靈臺，是以《詩經》謂：「經始靈臺，不日成之」之語，此所以節省土功也，築臺之法，亦係如殷商版築牆基之法，據王圻《三才圖會》所繪之文王靈臺圖，爲方形高臺，二旁有土階可以上下，頂小基大，似截頭角錐之形（如圖 5-16），靈臺之功用，據《詩經》注疏云：「國之有臺，所以望氛祲，察災祥，時觀遊，節勞佚也。」以此而言，靈臺可作爲觀察星象之用的天文臺，以天文星象之變動而測氛祲災祥之因果，如以璿璣、玉衡以測七

大星球（金、木、水、火、土、星與日、月），以及日月蝕之觀測皆在臺上爲之，除此而外，尚可作爲登高遠眺之用，此爲「欲窮千里目，更上一層臺。」之用。故靈臺實爲從夏代朝見諸侯用之夏臺，與殷末作爲藏珠寶用之瑤臺、鹿臺而演變爲觀象之天文臺。此爲我國觀象天文臺之起源，周公在洛陽陪都營造成周城所建之測景臺就是依靈臺樣式而興建的。

圖 5-16　靈臺圖

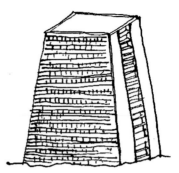

　　靈臺之下有靈囿，依《詩經・大雅・靈臺》章描寫靈囿之狀況，原文如下：

　　　　王在靈囿，麀鹿攸伏。麀鹿濯濯，白鳥翯翯。

由此而知，靈囿養有許多飛禽走獸，最顯著就是麀鹿（母鹿）與白鶴，故靈囿爲一自然動物園（即不關於獸籠內）殆無疑問，吾人料想可供麀鹿攸伏之靈囿，定有相當茂密蓊鬱之森林，以作爲自然動物棲息之環境，靈囿之大，方有七十里，實爲一個龐大之自然公園。

　　靈囿之內有靈沼，所謂靈沼實爲一個人工開闢養魚池塘，靈沼內養殖魚類相當的多，故文王行至靈沼曾親見「於牣魚躍」之情景，文王與民偕樂，定准許百姓隨便至靈沼釣魚，故百姓樂之，謂其沼爲靈沼也。

　　文王時有園囿與民同樂，與今日都市公園作用相同，惟後世君王卻無文王之雅量，雖然興建龐大園囿，如上林苑，惟只供宮中遊獵之用，人民不得入內遊憩，已失去公園之用意。

　　武王克商後，遷都於鎬，在今西安市西南十五公里（依張其昀著《中華五千年史》第二冊），在豐水東岸，距豐邑十二公里，此時天下宗奉之，故西周號爲宗周，鎬京爲宗周城。武王營鎬京時，曾以龜甲占卜之，所謂：「宅是鎬京，維龜正之。」古時營都建宅，以龜筮卜吉之又一明證。鎬京中之建設，《詩經》只載有辟廱之營建，辟廱爲天子太學，在此教導天下之國子，使分沼四方，可使天下四面八方雍服，即《大雅・文王有聲》所云：「鎬京辟廱，自西自東，自南自北，無思不服。皇王烝哉！」至於鎬京內之建築，當有五門三朝，六寢六宮等周朝王宮，與左祖右社，面朝背市之設，此爲周朝營都通例。

　　吾人欲論及周代之都市計劃，不可不言及周公營洛邑以爲陪都之計劃。

　　洛邑爲陪都之營建，原爲武王生前重大之決策，蓋武王克商後，東土擴大，以宗周鎬京爲大本營之國都距東土（山東半島以及江南一帶）太遠，不易作有效之控制，於是武王有：「營國居於洛邑，縱馬於華山之陽，放牛於桃林之野」之語，周公東征之後，於周成王七年開始經營洛邑，洛邑之營建載於《尚書·召誥》與《洛誥》中：

> 越來若三月，惟丙午朏。越三日戊申，太保朝至于洛，卜宅。厥既得卜，則經營。越三日庚戌，太保乃以庶殷攻位於洛汭。越五日甲寅，位成。若翼日乙卯，周公朝至於于洛，則達觀于新邑營。越三日丁巳，用牲於郊，牛二。越翼日戊午，乃社於新邑，牛一，羊一，豕一……厥既命殷庶，庶殷丕作。

> 周公拜手稽首曰：「……予惟乙卯，朝至于洛師。我卜河朔黎水，我乃卜澗水東、瀍水西、惟洛食。我又卜瀍水東，亦惟洛食。伻來以圖及獻卜。」

以上兩段〈召誥〉與〈洛誥〉文爲描寫周成王七年（1109 B.C），周正三月，太保召公到洛邑相宅，並經營計劃城廓、宗廟、朝市、郊社之方位，共費七日時間，五日後，周公也到洛邑，復卜洛邑宅於澗水東、瀍水西，並舉行郊社之祭，此爲營都奠基典禮，並用遷洛殷遺民之勞役來營建陪都。

　　從成王七年三月二十一日甲子日開始動工，由召公督導施工，至同年十二月三十日戊辰日竣工，共費八個月時間，是日成王在洛邑舉行新都落成典禮，其地點在宗廟（清廟）之太室。

　　至於洛邑之營都計劃今敘述如下：

（一）王城

　　亦稱東都，在澗水東、瀍水西（今洛陽西郊金谷園村之地，東距洛陽縣城三公里，引自張著《中華五千年史》第二冊），東都之規模據劉恕《通鑑外紀》謂：「方千七百二十丈，郭方十七里，南繫于洛水，北因于郟山，以爲天下之湊。」方一千七百二十丈，以周里每里計一百八十丈，則爲方九里也，亦即《周禮·考工記》所記載匠人營國之規模，吾人料想周公以營東都王城之規模詳實記載於《周禮·考工記》中，《周禮·考工記》之匠人營國文辭，實爲周公營東都洛邑之寫照，故王城之佈局實爲左祖右社，面朝背市之制。張其昀氏之《中

華五千年史》第二冊西周史描寫洛邑王城之文如下，頗爲詳實：

> 王城有十二門，每面三門，每門有三戶，男子由右，婦人由左，車
> 從中央，道路剖面亦爲三部份，中央爲車行道，左右爲步行道。王
> 城之中央爲王宮，有五門，王宮包括三朝（外朝猶大禮堂，治朝猶
> 會議廳，內朝猶辦公處），六寢（后妃居之）。王宮之外，左建宗廟，
> 右建社稷壇（祀土神與穀神），商業區則設於王宮後方……王城之外
> 有外廓，其面積較王城大十倍。〔註6〕

據通鑑外紀所載東都王城之郭（外郭）方十七里，則爲王城 3.6 倍左右。

（二）成周城

即下都，在王城之東，用以處殷之頑民，西距洛陽城十五公里。（以上引自
《中華五千年史》），即《通鑑外紀》所云：「周公又營成周，成王居洛邑，遷殷
頑民於成周。」

成周城之規模，依《帝王世紀》載：「成周城，東西六里十一步，南北九里
一百步。」以此而言，成周城面積爲 56.34 方周里，較王城略小（王城方九里，
則面積八十一方周里），成周城既爲容殷頑民之用，則僅有城郭與官廨，而無如
王城之宗廟、社稷、王官寢之制，可想而知，當時處殷頑民於成周城，非有大
臣宿將不足震攝之，故留周公治洛，周公並發表告殷多士之文告，以告誡之，
以防再度叛變（見《尚書·多士》篇）。

洛邑之所以被選爲國都，以其居於天下之中，四方入貢道里均也，以東至
魯都曲阜，西至鎬京，北至三晉，南至荊楚，猶如車輪之輻輳，便利天下四方
朝貢此一也；遷殷民於此處而教之，增加對周朝之向心力此其二也；洛邑附近
有洛伊瀍澗四水，可供農田灌溉水利之用，農業爲周立國根本，洛邑爲中心的
平原是農業發展之理想地區，此其三也；周自克商後，新建立之齊、魯等國偏
於東土，爲統治方便計，不得不在距東土之國較近處經營陪都，洛邑爲最理
想之地，此其四也；洛邑地位非常重要，左成皋，右函谷，面伊闕，背孟津，
爲四塞之地，故武王生前有「縱馬於華山之陽，放牛於桃林之野」遺志，此其
五也。

〔註 6〕 見該書第七章，陪都洛陽之肇造——成康之治。

周公經營洛邑，為我國由政府有計劃興建都市之開始，其洛邑之都市計劃，盧毓駿氏謂為整齊均衡之計劃型都市，亦即講求對稱美，以王宮為都市中心，背市面朝，左祖右社，其王宮與朝市在一子午線上，左右有宗廟、社稷壇對稱之，成為我國自周以後營都計劃之法則。長安、北平等計劃型城市，莫不以此為法，今將洛邑之王城宗周城繪圖（如圖 5-17 所示）。

圖 5-17　西周洛邑城廓位置圖

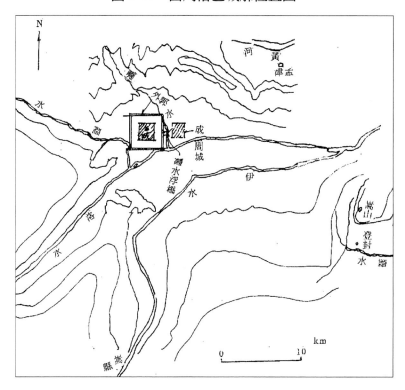

第九節　西周時代各種建築之概說

一、民居

周代民居之制，當為「一堂二內」之制及「環堵之室」之制兩種，今敘明如下：

「一堂二內」之制載於《漢書・晁錯傳》：「古之徙遠方以實廣虛也……先為築室，家有一堂二內。」所謂一堂二內，則為中央為堂，左右為室之制。《史記・孔子世家》載孔子之宅為此制：「故所居堂，弟子內，後世因廟，藏孔

子衣冠琴車書。」此明言孔子居於堂，弟子居於二內室，後世改此故居爲廟寢之制。此種制度亦曾延用至漢代，據《史記・外戚世家》：「帝（案即武帝）求王太后女（阿嬌），女亡，匿內中牀下。」內即爲一堂二「內」之「內」也，即堂旁之室。

　　「一堂二內」之制，西漢晁錯言古即有之，漢謂「古」時即爲周朝也。吾人再引《詩經・豳風・七月之詩》爲證：

　　　　七月在野，八月在宇。九月在戶，十月蟋蟀入我牀下。穹窒熏鼠，

　　　　塞向墐戶。嗟我婦子，曰爲改歲，入此室處。

其疏云：「凡室有堂，後有房有室，房在東，有南戶，室在西，有南牖，房之北有北堂，北堂之下有北階，房室之間亦有戶相通，室之北宥北牖。」則房室堂形成三合院，亦爲一戶二室之制。

　　日人伊東忠太氏以《論語・雍也篇》一段話，推證「一堂二內」之制，頗曉風趣。

　　　　伯牛有疾，子問之；自牖執其手，曰：「亡之！命矣夫！斯人也而有

　　　　斯疾也！斯人也而有斯疾也！」

伊東氏以爲周代之風俗，病者臥於北牖之下，若君王或大夫以上官吏來慰問，則移床於南牖之下，使探望者得於南面視病者。伯牛本居於內室之北牖下，其師孔子在探望，乃移床於室之南牖下以待之，孔子本當由中央升堂入室，南面以見伯牛，但因伯牛所患的是癩病（即痲瘋病），孔子未便入室，只立於窗外執伯牛之手，而述訣別之辭，由此可推定伯牛家屋式樣爲一堂二內制，又可知牖之高度當不高於一公尺半，伯牛床高當不低於一公尺也。今據此繪一堂二內之制平面（如圖 5-18 所示）。

　　次敘述「環堵之室」之制如下：

　　環堵之室，載於《禮記・儒行章》中：「儒有一畝之宮，環堵之室，篳門圭窬，蓬戶甕

圖 5-18　一堂二內之室

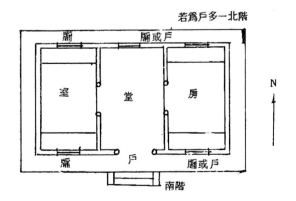

牖。」一畝為百方步，若折而方之，則東西南北各長十步也。宮者為牆垣（見
《禮記》疏也），則牆垣邊長十步，即六十尺也，換算今尺，則為邊長十二公尺
之牆垣也，是為一畝之宮。環為周迴，東西南北周迴惟一堵，稱為環堵，五版
為堵，八尺為版（見《戴禮韓詩》說），則一堵為五八四十尺也，亦即謂室為方
形，邊長十尺，故《釋文》謂方丈為堵也。蓽門者柴門也，圭竇者穿壁為戶，
上銳下方狀如圭也，蓬戶者編蓬為戶，或以蓬草塞門也。甕牖者為窗牖橢圓形
如甕口也。

至於環堵之室之房屋配置，依盧毓駿氏之意見：「環堵之室較諸一室二內尤
為簡單，亦即統間式，內室以紙拉門或帷幕（屏風、屏障）之類，將一住宅略
劃為五個使用空間，其室面積為一丈見方。尊卑在室，則尊者脫履於戶內，他
人脫履於戶外，蓋當時均席地而坐。」吾人深表贊同，今以方十二公尺之住
居，面南，中央之堂寬 7.2 公尺，兩房之內室（或房）寬 2.4 公尺，內室又分為
三間，南北二室，為 2.4 公尺方形（即環堵之室，邊長方一丈，牆厚以四十公
分計，一丈計今尺二公尺，合計 2.4 公尺），房與室之間以帷幕隔之（如圖 5-19
所示）。

<p align="center">圖 5-19　環堵之室</p>

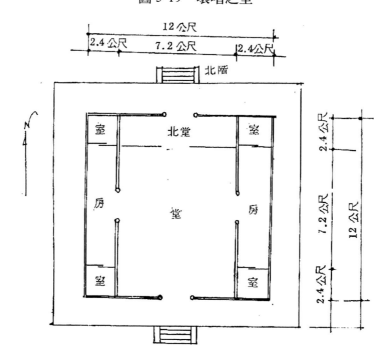

民居住屋，其屋外四周常圍以圍牆，五畝之宅，外環以牆，謂之宮牆，宮牆者房屋之圍牆也，圍牆之高度，常依社會地位或貧富而定其高度，富者及顯貴者，其牆愈高，其裝飾亦較華美。《論語・子張篇》載子貢語云：「譬之宮牆，賜之牆也及肩，闚見室家之好。夫子之牆數仞，不得其門而入，不見宗廟之美，百官之富。」孔子當時爲魯國司寇，爲諸侯之上卿，其牆有數仞之高，稱數仞者至少亦有二仞十四尺（每仞七尺），則至少有 2.8 公尺高，而平民身份之子貢有及肩之高圍牆，則不滿一丈可知，約爲 1.5 公尺左右。

民居宅內常樹以桑樹以爲養蠶之用，如《詩經・鄭風》云：「將仲子兮，無逾我牆，無折我樹桑，仲可懷也，父兄之言可畏也！」一方面尚可點綴庭院之用。

二、官廨

官廨者官府也。《周禮注疏》謂百官所居曰府。《周禮・天官》：「大宰以八法治官府。」

官府之佈局，依據《儀禮》十七篇所記載之官府樣式，似乎亦爲堂內之制，但較一堂二內爲複雜，中央堂旁邊有東西房外，有東西塾與東西廂佈置於正堂之前，東西房外因東西序（牆）關係，形成左个與右个，西塾下有四階，東塾下有阼階，南面在諸侯以上之官始設南階，以供南面而朝之用，今依此繪一西周官廨平面圖（如圖 5-20 所示）。

三、館驛

依許愼《說文》：「館客舍也，驛置騎也。」據《儀禮・聘禮》：「卿館於大夫，大夫館於士，士館於工商。」其注謂：「館者必於廟，不館於敵者之廟，爲大尊也。自官師以上，有廟有寢，工商則寢而已。」則館爲寢廟之制明矣！

而西周之館分爲三種，即廬，路室，候館三種；即《周禮・地官・遺人》：「凡國野之道，十里有廬，廬有飲食；三十里有宿，宿有路室，路室有委；五十里有市，市有候館，候館有積。」

廬即痎舍，十里之路旁設之，其構造相當簡單，前爲兩蓬，內爲臥室，王昭禹曰：「野道之小室謂之廬，所以待行旅也。」其起源頗早，據《詩經・豳風・公劉》之詩：「于時廬旅，于豳斯館。」廬旅者爲設廬以待旅客之宿，豳館者在

圖 5-20　宮廳之平面

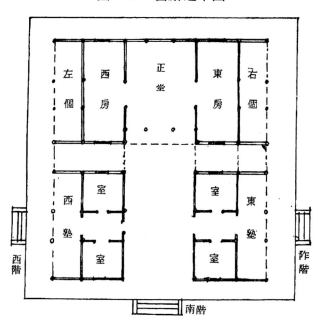

闕設館舍也，亦爲供旅客宿用。《周禮‧秋官》設有「野廬氏，掌達國道路，至于四畿。比國郊及野之道路、宿息、井、樹。」，有廬以供宿息，廬旁開井，以備飲水之用，廬周植樹以爲藩蔽。

　　次論及路室，路室在國野之道相距三十里之遙而設之，路室之佈置，據鄭玄曰：「有亭有室可供止宿。」則此而言，路宿之前設一亭，以供休憩之用，亭後設有臥室以供住宿之用，較廬設備完善，當亦如廬舍有井供飲，有樹供屏蔽之用。

圖 5-21　候館

　　至於侯館據鄭玄注云：「候館，樓可以觀望也。」《周禮‧考工記》謂候館即驛舍之郵亭也。吾人認爲候館爲市集之中而設之，約五十里之遙有一候館，其構造爲有樓可供觀望之用，孟子曾館於上宮，亦即候館也。今依《三才圖會》繪一候館圖（如圖 5-21 所示）。

　　候館四周當常有圍牆一道，以隔內外，路室與候館設有食堂以供賓客之食，亦即委積也。

　　至於驛館，爲傳送文書者所止處。孔子曰：「德之流行，速於置郵而傳命」，置郵者驛館也，周代道路通達於四畿，其路室，候館常常作爲驛館之用，一方面可供旅客止宿，一方面可供驛騎休息止宿之用。

四、臺榭

　　四方高者爲臺，臺上有樓則爲榭。臺之建築自夏即有之，最初僅築土而成，以供觀望、朝會、祭祀（即壇）、觀測天文之用。惟臺欲築高，費功甚鉅，則有臺上起屋之制，肇始於殷紂之鹿臺，到西周時代，樓之建築成熟，復於臺上蓋樓，此即榭之建築源始。

　　《禮記‧月令》「仲夏之月……可以居高明，可以遠眺望，可以升山陵，可以處臺榭。」高明者無臺之樓觀也，可以供眺望之用，西周時代最有名者爲周穆王爲盛姬所築的重璧之臺（見《穆天子傳》），臺如疊璧，外形似璧而層層重疊，平面爲圓形，當係臺上築榭也。

五、臺壇

　　臺之建築至西周更爲發達，文王建有靈臺已如上述。《五經異義》謂天子有三臺，除靈合之外，尚有時臺，以觀四時施化，囿臺以觀鳥獸魚鱉，諸侯不得觀天文，但有時臺與囿臺也，據《漢書》謂靈臺藏有圖書、術籍、珍玩、寶怪之物，則靈臺亦建有藏寶之榭明矣！

圖 5-22　周公測景臺（在洛陽）

原始測日影定方位法　　　　　　　　　周公測景臺

　　周公營洛邑，曾造成測景臺，以辨方位之用，測日影辨別方位之法載於《周禮・考工記》中，測景臺為一土築之臺，中有一槷套，以容槷並覘日影之用，測景臺如圖 5-22 所示。

　　西周時代，華夷雜居，為防戎狄侵犯中國，尤其是鎬京一帶，四周設立烽火臺，遇有戎狄入侵，則焚柴以舉烽火，則鄰近諸侯就舉兵勤王。後因為博美人一笑，周幽王亂舉烽火，造成亡國之禍，此即所謂一笑傾人國。其烽火臺之設置，於高山上作土臺，有寇則燃火。臺上作桔皋，桔皋頭上有籠，中置薪草，白晝寇至焚薪而望白煙，謂之燧，黑夜焚薪望火，謂之烽，故又稱烽燧。此為秦漢防衛邊境——長城防線之告警法。

　　至於壇者，前曾述及社稷壇，今再述及覲禮壇之詳細如下：

> 依據《儀禮・覲禮》：「諸侯覲于天子，為宮方三百步，四門。壇十
> 二尋，深四尺，加方明于其上。方明者，木也，方四尺，設六色：
> 東方青，南方赤，西方白，北方黑，上玄，下黃。設六玉：上圭，
> 下璧，南方璋，西方琥，北方璜，東方圭。」

宮者謂築土為垣，亦即築壇外之短牆，其規模為方三百步，亦即一周里見方，其邊長一周里，周里計今 0.36 公里，亦即面積為三百六十公尺見方，約為十三公頃面積，其內設覲禮壇一座。規模為十二尋見方，亦即九十六周尺（每尋八周尺）見方，約等於今尺 19.2 公尺見方，其面積總計約三百七十五平方公尺，僅等於壇內面積三百五十分之一。壇之高度僅四周尺，約計今尺八十公分高，據鄭玄注：「為壇三重，自下等之，上有堂焉，堂上方二丈四尺。」壇三級則每級約二十七公分，合於人之步，至於壇上有堂可供天子南面而朝見諸侯。壇上並置四方之神明，以為朝會時，有神監之，猶如宗廟之主也。方明係由木造成，為周尺四尺見方之正方體（亦即 80cm×80cm×80cm）之大小，共有六面分塗六色漆，青色代表東方之神，赤色代表南方之神，白色代表西方之神，黑色代表北方之神，玄色示天神（玄色亦黑色），黃色代表土地之神。其方明之內，各依其代表四方，嵌鑲六玉於木內，即上圭、下璧、南方璋、西方琥、北方璜、東方圭。此方明之詳也。

六、倉

　　《禮記・月令》：「仲秋之月……可以築城郭，建都邑，穿竇窖，修囷

倉。」竇窖者爲殷墟之民居與貯藏之庫，此制
亦遺留至西周。但西周時代已發展一種非掘地
之倉庫，亦即所謂囷也。囷者爲圓倉也，構木
爲架，架構爲圓筒形，外舖以稻草或茅草，其
上房開一出入口，以供取放貯藏物之用，囷倉
上蓋如笠狀屋頂架，屋頂上蓋以茅草（如圖
5-23 所示），其高度約 3～5 公尺左右，直徑約 2
～5 公尺，客積約三十立方公尺上下。此種囷倉
之制傳至漢代亦盛行之，觀漢代囷倉明器（陶
製）（國立歷史博物館藏）可知。

圖 5-23　倉

　　天子有一種供貯藏供奉祀鬼神之物之倉
庫，稱爲「神倉」，對於神倉之貯藏物必須以虔誠之心恭敬之，不可怠慢也，如
《禮記・月令》云：「季秋之月……乃命冢宰：農事備收，舉五穀之要，藏帝籍
之收於神倉，祗敬必飭。」帝籍者，爲供祀奉上帝用之籍田也。周禮設有倉人
掌粟之入藏，即倉庫管理員也。

　　倉亦有用土築之或砌築磚牆爲之。其砌法在《周禮・考工記》云：「匠人爲
囷窌倉城，逆牆六分。」囷窌倉者皆爲藏穀用之倉庫，囷者圓，倉者方，窌者
窖也，穿地爲之，鄭玄以爲建築此四者，其高六分殺一分也，亦即如一丈二尺
高之倉，其底牆厚四尺，則頂牆厚爲二尺，殺向內面，以求容積較大。

七、城池

　　自夏代已開始築城，歷經商代至周代，造城技術更爲進步。西周開始大規
模築城，首推周公營洛邑，洛邑王城方九里，旁三門，共十二門也，則城周共
計三十六周里，約合今尺十三公里，洛邑城高《周禮・考工記》不載，然依據
其城隅九雉，即城隅角樓高九丈（每雉高一丈），則城高至少有二丈，則高爲
四公尺，依其卷殺之制，城逆牆六分，則城基厚以五尺（一百公分）計，則城
牆頂厚一尺七寸，約爲三十五公分。西周之城似尙無雉堞，以當時尙未有雲梯
等攻城之利器也。據《五經異義》謂：「天子之城高九仞，公侯七仞，伯五
仞，子男三仞。」此爲受《周禮・考工記》城隅之制九雉而推論之文，不足爲
憑也。以九仞之城高七十二尺，約 14.4 公尺，在當時造這麼高的城需有特殊施

工法，因以卷殺六分計，設城牆頂厚五十公分計，14.4 公尺城其城基需加上 2.6
公尺之卷殺尺寸，則城基總厚三公尺，其土方之驚人不計，擋土之技術依靠版
築夯土搗實之方法，三千年後仍有牆牆屹立之遺址存在。

　　諸侯之城較天子之城小，百里之國，七里之城，七十里之國五里之城，五
十里之國三里之城。百里之國為公國，其城方七周里，計 6.35 平方公里，計算
如下：

　　　　公國（百里之國）城面積＝（7×0.36）²

　　　　　　　　　　　　　　　　＝6.35km²（1 周里≒0.36 公里）

　　　　侯國（七十里之國）城面積＝（5×0.36）²＝3.24km²

　　　　伯國（五十里之國）城面積＝（3×0.36）²＝3.16km²

　　　　天子城城方九里＝10.4 平方公里

是以公國城約天子城二分之一，侯國約三分之一，伯國約為天子之九分之一。

　　城必有池，即城池，有水者池，無水者隍，即護城河也，《易經·泰卦》：「城
復于隍。」護城河通常為築城時取土之坑塹，並經開挖修整而成。護城河挖掘
之制詳後之溝洫條。

　　據《周禮》載掌固其職掌修城郭溝池，樹、渠之固，樹者枳棘之木以為防
衛之用，臺灣之縣城亦有植莿竹為城之遺例，《禮記·月令》孟秋之月可以補城
郭，仲秋之月可以築城郭，為利用秋收農閒之時以不防農地。

八、蠶室

　　依《禮記·祭義》云：「古者天子諸侯必
有公桑蠶室，近川而為之，築宮，仞有三尺，
棘牆而外閉之。及大昕之朝，君皮弁素積，卜
三宮之夫人、世婦之吉者，使入蠶于蠶室，
奉種浴于川，桑于公桑，風戾以食之。」

　　由上文可知，蠶室者飼蠶之室，必建於
合乎下列條件之地方：

　　一為建於屬於官家之公桑之旁，二為建
於近河川之處，後者是考慮浴蠶種，洗桑葉
方便也。蠶室之建造先築牆垣一道，高一仞

圖 5-24　蠶室

三尺（即十一周尺），亦即 2.2 公尺，牆垣覆以茅茨屋頂，並以荊棘之木植之四周以成圍牆，圍牆門戶外閉。到農曆三月一日，由君王在夫人及世婦宮人中卜吉挑選吉者，其吉者須入蠶室養蠶，並選種浴于河川，並至公桑採桑，桑葉風乾後再讓蠶食之，其時后妃亦需齋戒，親自採桑飼蠶於蠶室，但不留蠶室養蠶。蠶室必有置蠶籃之架，及風乾桑葉之木架，為使空氣流通，只置棘牆而外閉，因夫人及世婦需留宿養蠶，當有房或室之設置，蠶室者天子與諸侯皆有之。

　　到了漢代，蠶室演變成為受宮刑的犯人所居之牢獄，以受刑者畏風，須暖，作窖室蓄火如蠶室也，司馬遷〈報任少卿書〉自稱：「僕又佴以蠶室」，即此牢獄也。

九、橋樑

　　周代之橋樑可分為浮橋，石橋與木橋三種，今敘述如下：

（一）浮橋

　　亦稱舟梁，周文王親迎大姒於渭河北岸時，曾造浮橋迎入，成為千古美談，亦即《詩經·大雅·大明》云：「親迎于渭，造舟為梁。」此種浮橋造法，係連數舟以鐵鏈或索，橫置於河之津渡處，上舖置木板，以利行動，因水之流動與舟上下浮動，故行於其上，有左右或上下動搖之感覺，其情況與高雄渡船之浮碼頭相類似，此種浮橋，莊子稱為舟梁，見於〈馬蹄篇〉：「當是時也，山无蹊隧，野无舟梁。」

圖 5-25　浮橋

（二）木橋

　　木舟之開始源於浮木。古時用大瓠做成之樽，繫之於身，浮於江湖，可以自渡，如《莊子·逍遙遊》云：「今子有五石之瓠，何不慮以為大樽而浮乎江湖？」然後渡水之法就演進為舟，如《淮南子》：「古人見窾木浮而知舟，乃為窬木方板，以為舟航。」既知造舟渡水，即能發明駕橋渡水，《孟子》曰：「歲十一月徒杠成，十二月輿梁成。」梁與杠者從木，蓋木橋也。《月令》「漁人入澤梁」，此亦木橋也。

（三）石橋

有二種，一爲聚石水中，以爲步渡，稱爲石步橋，另一爲以石爲樑也，稱爲石樑橋，石步橋亦稱石杠，即《爾雅》所謂：「徛橋」，石樑橋，其下懸空，以供水流，亦有以石絕水，謂爲「隄橋」，即今之堰或過水橋，《詩經・曹風》：「維鵜在梁，不濡其翼。」《小雅》：「鴛鴦在梁，戢其左翼。」及同篇：「有鶖在梁，有鶴在林。」皆爲石梁橋也。

（四）黿鼉橋

《竹書記年》載：「周穆王三年伐楚，大起九師，東至於九江，架黿鼉以爲梁。」《集仙錄》：「穆王命八駿，吉日甲子，黿鼉魚鼈爲梁，以濟弱水，而賓於王母。」此種黿鼉橋實即浮橋也，蓋舟外殼以丹青繪黿鼉之形，取黿鼉易渡水之意，另一作用可以讓敵人吃驚，以爲天命黿鼉助戰，攻敵人之心，與田單以火牛攻燕心理作戰一樣，惟舟造成黿鼉之形而已。

十、清廟

周公營洛邑，落成，朝諸侯，在清廟祭文王也。故清廟爲宗廟之一，據《尚書・洛誥》文，清廟有太室，則知清廟爲五室卍平面之佈局，何以文王在洛邑之廟稱爲清廟，吾人觀《詩經・周頌・清廟》之詩即可知之：

> 於穆清廟，肅雝顯相，濟濟多士，秉文之德。對越在天，駿奔走在
> 廟，不顯不承，無射於人斯。

鄭玄謂清廟祭有清明之德之宮，謂祭文王時，天德清明，文王象焉，故稱文王之廟爲清廟。

十一、行馬

《周禮・天官》：「掌舍，掌王之會同之舍。設梐枑再重。設車宮、轅門，爲壇壝宮，棘門。爲帷宮，設旌門。無宮則共人門。凡舍事，則掌之。」

梐枑者行馬也，一木橫中，兩木互穿以成四角著地，施之於門以爲約禁，亦稱鹿角叉、拒馬叉子或杈，晉魏以降，官至貴品，始得施之。

至於「設車宮、轅門」者，謂王行止宿阻險之處，以車爲屛藩，仰車，以其轅表門，以備非常，後世稱帝王行在所爲「行轅」即源此。

「爲壇壝宮，棘門」，謂王行止宿平地，築壇朝會，先壝土起堳埒（短牆）

以爲宮，並以棘爲門，以爲周衛。

圖 5-26　行馬

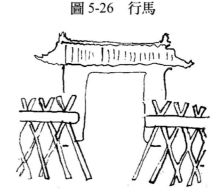

「爲帷宮，設旌門」，王行晝止，有所展肆，若有進食或憩息，張帷爲宮，樹旌旗以表門。

「無宮則共人門」，謂王行有所逢遇，若往遊觀，陳列周衛，則立長大之人以表門，即今日所謂侍衛保鑣也。

以上爲古人行道止舍之法。今繪一行馬，如圖 5-26 所示。再重，謂王會之舍，行馬數重也。行馬今稱拒馬。

十二、陵墓

西周時代之葬儀詳於《周禮・春官》：「冢人，掌公墓之地，辨其兆域而爲之圖。先王之葬居中，以昭穆爲左右。」

公墓爲君王所有之墓地，冢人踏勘其地，辨別方位與遠近，並測繪其地形圖，先王之墓居中，左昭右穆，夾處東西，以畢原之周王陵爲例，文王陵居中，武王陵處南爲左昭，成王陵居北爲右穆，與《周禮・春官》所敘述者相符：

> 凡諸侯居左右以前，卿、大夫、士居後，各以其族。

《禮記・檀弓》上載太公望封於營丘，比及五世，反葬於周畢原，陪文武之墓，今太公望之墓在於周武王陵西面，太公望玄孫齊哀公屢不臣，被周夷王的烹殺亦葬於此。

> 凡死於兵者，不入兆域，凡有功者，居前。

此即說明戰死者，不葬於公墓內，蓋戰敗而死無勇，投於塋外以罪之。凡最有功勞者居前，即葬於王墓之最前面也，如太公墓居於畢原周墓之最前面。

> 以爵等爲丘封之度與其樹數。

周代葬制，有封有樹，封者封土於坎也，樹者坎周植樹也。樹樹所以爲坎墓之標識，即〈檀弓〉載孔子之語：「古之墓而不坎，今丘也，東西南北之人也，不可以弗識，於是封之，崇四尺。」至於封樹之標準，視爵等有差，王公封土最多，稱爲丘，列侯墳高四丈（鄭玄語），即八公尺，侯以下至庶人，各有等差。

大喪既有日，請度甫竁，遂為之尸。

依〈檀弓〉載：「周人尚赤，大事斂用日出。」之喪事也，喪事既畢，開始量度墓穴（竁）之尺度，並以尸行祭祀之禮，昭告之土地之神。

及竁，以度為丘隧，共喪之窆器。

並量度坎丘與墓內羨道尺度與四至，乃下棺於墓穴中，窆器即下棺之豐碑，於穴上兩旁立二豐碑，碑有孔以棒棍穿之，將抬棺之索，捲於棒棍，徐徐下棺。

及葬，言鸞車象人。

鸞車者巾車也，設鸞旗，如同今日之紙車。象人即以芻為人也，亦即俑也。俑在殷已有，見殷墟之俑皆跪踞蹲之形，為芻靈之演變者，孔子謂：為俑者不仁而無後，蓋俑實為開殉葬之源。

及窆，執斧以涖。

臨下棺謂「及窆」，執斧搞棺，以示訣別之式。

遂入藏凶器。

幽器為明器，夏后氏時已用明器。明器為鬼器，非生人所用，商代用祭器，祭器能為生人所用，則示死人有知，周代兼用明器與祭器為殉葬物，觀周代銅器往往由墓中出土，則以祭器殉葬非虛。

正墓位，躔墓域，守墓禁。凡祭墓，為尸，凡諸侯及諸臣葬於墓者，
授之兆，為之躔，均其禁。

冢人職司為辨正墳墓之正確方位，清除公墓之範圍並阻止行人入內，管理公墓之門禁。天子祭墓時當祭用之尸，諸侯葬者，職責相同。

另有墓大夫掌邦墓之地域、國民族葬、墓禁等，其職權約與冢人同。

殷人葬器已用棺槨，已述如前，惟天子諸侯已用數重棺槨，盛行原葬，今述如下：（依〈檀弓〉）

天子之棺四重，水牛兕牛皮二物在外一重，合計六寸；椑棺（椴木造）在第二重，厚四寸；屬棺（梓木造）在第三重，厚六寸；梓棺在第四重（重數由外向內），厚八寸，計二尺四寸（合今尺四十八公分），棺尚未有用釘，而以皮帶束之，其束法縱束三行，並結束於棺之坎處。

天子之槨以柏木造成之柏槨，槨為外棺，以長六尺，厚一尺之柏木壘湊成之。

　　至於諸侯上公有大棺八寸，屬棺六寸，椑棺四寸合計一尺八寸，計三十六公分，其外槨為九寸厚，用松木製。

　　大夫二重，則由諸侯之棺除棺共一尺四寸，計二十八公分厚，此為上大夫棺；下大夫棺，大棺六寸，屬棺四寸，計一尺；卿同上大夫，其外槨七寸，大夫亦為柏槨。

　　士僅大棺六寸而已，庶人之棺四寸而已，故〈檀弓〉云：「夫子制於中都，四寸之棺，五寸之槨。」

　　再談及周墓之外形，周（西周）帝王葬於陝西省咸陽以北之畢原，古墳纍纍，散在其間，黃土荒塚，不可勝計，日人伊東氏謂我國古代陵墓樣式可分為一圓丘形，二為方丘形，圓方兩種，皆成階級形，或為缺球體，或為梯形。

　　畢原上有文、武、成、康、周公，太公之陵墓，今述如下：

　　周文王陵在咸陽縣北之北原，外長方梯形（或截頭角錐形），其東西面長一百十二公尺，南北寬九十六公尺，佔地一公頃以上，高度十八公尺，頂面東西向長四十六公尺，南北長亦約為四十六公尺，南北面與垂直線斜度 48 度，東西面之垂直斜度 62 度，輪廓略有崩壞，外形如圖 5-27 所示。文王陵前有享殿，磚造，足供後人瞻仰與祭祀之用，享殿與陵之前有碑，乃書寫文王陵之墓碑，陵之四周古樹參天，足可知陵墳之悠久（圖 5-27 左）。

　　周武王陵在文王陵之南，其平面為圓形，直徑約五十公尺，面積達二千平方公尺，高度約二十公尺，外形呈一半球形，其位置在文王陵之南，陵前有墓碑及享殿，直通享殿的為一條筆直道路，兩旁有參天之古木及獻殿（圖 5-27 右）。

圖 5-27　文王（左）、武王陵（右）

　　周康王與周成王之陵在文王陵之西北與北面,其平面略成方形,規模較文王之陵爲小(如圖 5-28 所示),其外形亦爲截頭角錐之形。

圖 5-28　畢原周陵

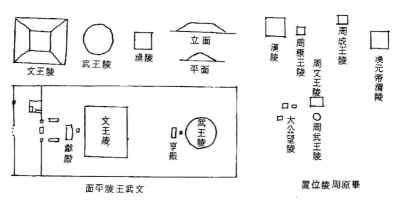

文王武陵平面　　　　　　　　　　畢原周陵位置

　　周代大臣之墓,其狀況可由《水經注》所載周宣王時仲山甫之墓而得知。

　　仲山甫爲魯獻公仲子,名曰山甫,入輔于周,備有勞積,有夙夜匪懈之稱,在《詩經·大雅·烝民》贊之:「肅肅王命,仲山甫將之;邦國若否,仲山甫明之。既明且哲,以保其身。夙夜匪懈,以事一人。」因其翼佐中興有功,食采于樊(西安市南之樊川),其塚在樊,《水經注》載其塚有石羊、石虎,至元魏時已碌碎殆盡,墓上並植以柏樹,日人伊東氏云:「仲山甫墓上所以植柏置石虎原因,以虎柏爲好食人肝之魍魎所懼,而不敢近墓也」,吾人卻認爲石虎爲仲山甫同時代的宣王宰相召穆公名虎所置,召穆公常製作虎形酒器虎尊贈給同僚,對於仲山甫之死,當刻有石虎置於仲山甫墓前,蓋召穆公名虎而生平最喜虎也,至於柏樹、墳樹「天子植柏,諸侯松,大夫柏,士雜木。」仲山甫爲大夫,故墳旁植柏樹也。此爲陵墓之立石獸之最早者。

　　中央研究院在河南省濬縣所發掘之周墓,小者前後有羨道,大者四周有羨道,中爲四方形之墓穴,亦爲外槨內棺之制,足證《周禮》記載正確。

　　次再言西周封墳之法,亦即斬板而封墳法如下:

　　築墳之法,以長六尺,廣二尺之板,取兩板按於墳側之兩旁,取繩拉約兩板而立後,復取土墳於四板圍著之中央空間,築之令土與板平,則證所約板之繩,繩斷更置板其上,此時第二板所圍之面積較小,仍舊約之以繩而築土並壓實之,所封築墳之形,旁表漸斂,上狹下舒,如斧刃之形,孔子之墳墓一日三

斬板，則墳封土高六尺可知也。

十三、溝洫

周代行井田制度，有一完整灌溉與排水系統，亦即溝洫制度，據《周禮・多官・考工記》敘述如下：

農地方百里，謂之「同」，同與同之間之溝渠，稱爲澮，澮之寬達十六周尺，澮深達十六周尺，澮流入河川內。

方十里之地，謂「成」，則一同容百「成」，成與成間之溝渠稱爲「洫」，洫寬八尺，深亦八尺，眾洫流入澮內。

方一里之農地，謂爲「井」，即九夫之地（一夫百丈見方）。爲井田制度之單位，井間之溝渠稱爲「溝」，溝寬四尺，深亦四尺。

在一井之中，流入溝中謂之「遂」，遂爲夫與夫間之小溝，一井之中共有四遂，遂寬二尺，深二尺。

在一夫之中，其田百畝，其間密佈小田溝稱爲「畎」，一夫之中劃分十個區，每區十畝（周每畝約今 144 平方公尺），區與區間之水溝即爲「畎」，畎之寬爲一尺，深亦一尺，在壟頭中深寬倍之。〔註7〕

圖 5-29　溝洫圖

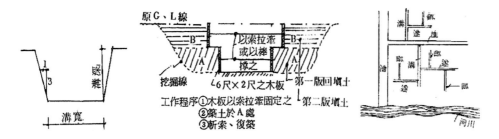

故井田之溝洫系統如下：

　　畎→遂→溝→洫→澮→河川，這是排水系統。

　　河川→澮→洫→溝→遂→畎，這是灌溉系統。

至於溝洫之邊壁，用版築之，版以索約之，俟築畢斷繩（謂斬版）再築。其邊

〔註 7〕按周制六尺爲一步，一百方步爲一畝，即三千六百周尺爲一畝，而一平方周尺約
　　　　等於 0.04 平方公尺，故一畝爲 144 平方公尺。

坡，依《周禮・考工記》規定，為直三橫一，邊壁版築之厚與高相等，較大溝
洫，其邊坡更緩。

十四、道路

周代道路發達，以使中央能有效控制地方，其道路自古聞名，所謂「周道
如砥，其直如矢。」

西周道路可分為國中之道，與鄉野之道，前者即今日街道，後者即今日公
路，分述如下：

國中之道可分為三種，即經涂、緯涂、環涂三種，係依方位而分，經涂為
都城中東西向街道，緯涂為南北向街道，環涂為環城街道，其寬度，經緯涂均
為九軌，約今 14.4 公尺，環涂為七軌，約今 11.2 公尺。

鄉野之道路其寬為五軌，約合今尺八公尺。

由此可知，周道極其寬廣平坦，且因開闢馬路不受地上人為物之限制，儘
可採取直線，故曰：「直如矢。」

鄉野之道依井田之溝洫系統而造成道路網以通京畿，如《周禮・地官》：「遂
人，掌邦之野。……凡治野，夫間有遂，遂上有徑，十夫有溝，溝上有畛；百夫
有洫，洫上有涂；千夫有澮，澮上有道；萬夫有川，川上有道，以達于畿。」

其路，乃依排水溝渠系統之隄或岸為道，鄭玄謂：「徑容牛馬，畛容大車，
涂容乘車一軌，道容二軌，路容三軌。」以此，則遂上之徑道長至少五周尺
（約等於一公尺），溝上之畛道為六尺六寸（約等於 1.3 公尺），洫上之涂為八
尺（約為 1.6 公尺），澮上之道為一丈六尺（3.2 公尺），川上之路約為二丈四尺
（四公尺八），路即諸侯野涂也。古者溝上有道，故《禮記・月令》：「（季春）
命司空曰：時雨將降，下水上騰，循行國邑，周視原野，修利隄防，道達溝瀆，
開通道路，毋有障塞。」道路與溝洫在一起，溝瀆不通，則道路不通，是以通
道、通溝為一事也。

周代道路已有行道樹設置，見《周禮・夏官》：「（司險）設國之五溝五涂，
而樹之林，以為阻固。」五溝為遂、溝、洫、澮、川，五涂謂徑、畛、涂、道、
路，種以行道樹，以保護路基並作藩落之用。

周代道路路政管理周密，蓋以設險固守之用意，其詳下：

1. 量人：如今道路測量師，所量測邦國之涂數，皆書而藏之。

2. 司險：掌九州之圖，以周知山林川澤之阻，而達其道路，設國之五溝五塗，而樹之林以為阻固，如今路道檢查段。

3. 合方氏：掌達天下之道路，即國道養護段。

4. 野廬氏：掌達國道路，至於四畿，即省道養護段。

周代井田制度至秦漢廢除後，與溝洫相輔平行之道路遭開阡陌時破壞，遂無復舊觀，至於較大國道通達四方，至秦統一後拓擴之，成為聯絡全國四面八方之馳道，此蓋以周之野塗為基礎而擴展而成，周道之功勞大矣哉。

第十節　西周時代建築之特徵與分析

一、平面

西周時代建築平面大都為正方形或近似正方形居多，以西周最重要的明堂建築而言，其平面長與寬之比為 1.3：1、文王陵為 1.17：1，平面為圓形亦不少，如天子辟癰建築於圓池之上，武王陵亦為圓形平面，民居一堂二內平面為長方形，藏穀之囷倉則為圓形。

二、臺基

周代臺基較殷商高大遠矣！依《禮記‧禮器》云：

> 天子之堂高九尺，諸侯七尺，大夫五尺，士三尺，天子、諸侯臺門。

依此，天子臺基高合今尺一公尺八十，諸侯之臺基合今一公尺四十，大夫為一公尺，士六十公分，則此而言，大夫之臺基已較殷夏時代天子臺基更高，此蓋以築臺技術有以致之，一方面高臺基可避潮濕水患，並顯身份之貴尊。尚有一原因，即建築物已解決垂直發展之樓臺技術問題，建築物增高，如不以臺基隨之比例增高，則建築物顯有上重下輕之感，故高臺基應運而生。臺基既高，版築之土除非做成周邊階級之內糰臺基固，欲使臺基四邊垂直，只有以甎或石砌成直牆以擋土，甎石之膠結材用蜃灰燒成。

三、取正

取正者定出真子午線方向也。《周禮》所載已有用很科學方法定出正南北向，即用太陽中位法與北極星上中天測定之。今敘述如下：

（一）太陽中位法

置槷以懸，眂以景（即日影），為規日出之景與日入之景，參諸日中之景，以取正。蓋以槷之日出及日沒之影，而以量距中分之，其分點與槷之聯線即為真子午線，槷為長八尺之木棒。

（二）北極星上中天法

以北辰上中天時刻，令一人立槷旁窺視，另一人取槷，聽槷旁者指揮，移動其位置，使對準於北極星，而置槷於土中，其二槷之聯線即為子午線，固定之槷較短約三尺，移動之槷約一丈，北辰上中天時刻一日一次，由觀測得知。

（三）正朝夕法

《周禮·考工記》云：「晝參諸日中之景，夜考之極星，以正朝夕。」此為測子午正時刻法，定出日中槷影最短者為子正，晚上觀察北極星不上下移動之時刻（上中天）時刻為子正，既定子午正，則朝夕定矣！

《詩經·鄘風》描寫衛文公營楚宮有：「定之方中，作于楚室，揆之以日，作于楚宮。」定之方中實為用北極星中天高度法定子正時刻和子午線方向，揆之以日為用槷測日影觀測真子午線法。又傳說周公曾作測景臺以觀測日影來定洛邑之方位。《周禮·天官》：「唯王建國，辨方正位。」即取正營都。

四、定平

定平者測定水平之法。《周禮·考工記》：「（輿人）衡者中水：匠人建國，水地以垂」，鄭司農注：「於四角立植而懸於水，望其高下，高下既定，乃位為平地。」依此，則於欲定平基地之四角隅各立一水池景表，並於角隅開一小池，掘槽令各池之水相通，置四個浮標於水池上，由景表尺調整刻劃尺使欲測地兩角隅浮標頂相齊平，再比較兩景表刻劃之差即為兩地之高低差，惟兩景表需刻劃完全相同，且同立於欲測地面，地面與景表之零點相齊平。

五、施工測量

《周禮·考工記》：「圓者中規，方者中矩，立者中縣，衡者中水。」用規矩量方圓甚古，《拾遺記》載：「庖犧生有聖德，未有書契，規天為圖，矩地為法。」《史記》亦載「夏禹左準繩，右規矩，載四時以開九州，通九道，陂九澤，度九山。」

圖 5-30　施工測量用具

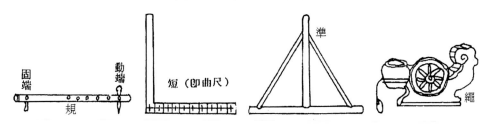

以圓規量圖，用矩尺量長度與直角，用垂衡（今鉛錘）以繩懸之以定垂直線，並以水之平面測定水平之法，延至清代亦用之。

至於取直線用準繩，依《尚書‧說命》：「惟木從繩則正。」《文子‧上德》：「非準繩無以正曲直」，今木工用之墨斗準繩，周代已用之。

六、構架

西周時期木構架已比商代更進步，據《爾雅》所描寫木構架各構材之名稱，即可知其內容：

1. 㭔㰘：謂之梁，郭璞注謂屋上大梁，蓋為屋頂桁架之水平大梁，亦稱㭔梁，其作用為抗張力之用。

2. 梲：梁上楹謂之「梲」，郭璞稱梲為侏儒柱，即屋架之垂直構材也，抵抗屋頂豎向壓力。

3. 開：謂之「㭔」，郭璞云：「柱上㭱也，亦名枅，又曰㭏」。李誡謂開為栱，即斗栱上之曲木也，其作用為挑簷用。

4. 㭼：謂之「㮅」，郭璞謂：「即櫨也。」李誡謂為「枓」，亦即山節藻梲之「節」，亦即斗栱上坐斗也，其作用為負荷屋頂來之向壓力並傳達於柱。

5. 棟：謂之桴。郭璞謂為屋檼。李誡謂檁也。亦即脊檁，位於房屋之正中，跨於兩屋架之上，其作用為抗水平力如風力和地震力。

6. 桷：謂之榱，郭璞謂即屋椽。李誡亦謂椽。其方向與屋架之兩坡平行，並構成屋架之兩坡，亦即三角式屋架之人字木，成為屋架之上弦材（Top chord），置於桁與檁上，其作用為抗張之用。

7. 閞：「桷植而遂謂之閞」，郭璞謂：「五架屋際，椽正相當。」李誡謂即屋端之「兩際」，此亦即四注式（廡殿）屋頂兩屋坡相交處之椽，亦即

老角梁與仔角梁之部份；其功用爲供屋坡 45 度相交之用，因其兩旁各有屋坡，故稱「兩際」。

8. 交：「直不受檐謂之交」。郭璞謂：「五架屋際，椽不直上檐，交於檼上。」李誠謂交爲「陽馬」。又稱「觚稜」，亦即脊上之角梁，亦爲兩際間之角梁，其功用與「閔」同。

9. 檐：謂之「楠」，郭璞謂爲「屋梠」。亦即《易‧繫辭》所謂上棟下宇以待風雨之「宇」，亦即屋簷也，其材爲檐椽與飛檐椽之部份，其作用洩水霤遮陽之用。

10. 㦸：《爾雅》：「屋上薄，謂之㦸。」郭璞注爲「屋笮」也，爲竹爲之，略如簾薄，故謂之薄；施以屋梁之下，以橑（棟及桁）承之，即今之掛瓦條，亦即有用瓦之據。

由《爾雅》所解釋木構架名稱，吾人知斗栱與廡殿在西周應用非常廣泛，其中以斗栱之發明解決了挑簷之問題更是木構架制度難能可貴之成就，至於《爾雅‧釋宮》所謂：「觀謂之闕……狹而修曲曰樓。」則周朝對於樓之重簷建築已臻完善之地步，至於構架之組成則爲傳統之屋架，用梁栯所構成三角形屋架而尙不知用斜構材（人字屋架之腰肢斜材），故抗震力較弱，一直傳到清代仍如此，故轉而應用榫頭（筍頭）以求接合材之牢固。以周代棺槨用皮帶束緊牢固，則知尙未用鐵釘或銅釘以接合木料。

七、牆壁

周代築牆材料除用土版築外，並用土坏甎膠灰砌成，此即《禮記‧月令》：「孟冬之月坏城郭。」即用土坏甎修補城郭也。除土外，尙用甎石材料砌牆，如《詩經‧陳風》：「中唐有甓」，甓即甎，亦即甎也。石材加工，以鑿琢石，以砂石磨之，即《詩經‧衛風》：「如琢如磨」，琢磨成塊石，以做築牆材料。築牆之膠結材以蜃灰，由《爾雅》稱牆謂之「墉」，則以白灰塗牆曾沿習夏商之遺例，牆壁一方面因版築而成，一方面需作承重牘之用，故牆甚厚重，通常爲牆高之三分之一，即《周禮‧考工記》云：「牆厚三尺，崇三之。」故開口做門戶謂之穿窬，牆壁其底較厚，頂較薄，呈刃口形，其梭糰度爲六分之一，亦即築牆之垂直向斜度，爲直六橫一，在築城牆，倉庫之牆均用之。牆壁中有一種

叫堳埒，或稱「壇」，為一種矮牆，高 12 尺，僅有築壇時為其周圍用的，象徵著宮牆。

八、門戶與窗

西周時代，門戶因屬於兩楹之間，最為尊貴，故門戶為最重重視之地方，《爾雅》對門戶各部份解釋如下：

1. 閾：柣謂之閾，郭璞注：「閾，門限」，亦即門檻或地。
2. 根：謂之楔，郭璞注：「門兩旁木」，李巡曰：「梱上兩旁木。」亦即木橛，門左右各豎一根，其作用為止車之通過。
3. 楣：門戶上之橫木，亦即門樘子之上橫材，今稱「門楣」。
4. 樞：謂之根，門戶扉樞，即門戶轉軸也。
5. 落時：亦謂「阢」，樞達北方謂之「落時」，郭璞注：「門持樞者，或達北穩以為固也。」落時，可能為南向之門戶，其固定上樞之工具，以落時拉向北也，為一持樞之木。
6. 橜：謂之「闑」，郭璞謂為「門闑」也。亦即門限，門中央所施之短木也。
7. 闔：謂之扉。即門扇也。
8. 閎：「所以止扉謂之閎」，即門辟旁長橜，以止門也。

西周門之材料有用木作成的，即「木門」，有用荊竹織成的稱為「篳門」，而「蓬戶」則編蓬草為戶。篳門因荊竹通風，寒氣易入，故秋七月需「塞向墐戶」，以泥塗門戶，於是「篳門」變成為「泥門」。至於君王行在所作的門如下：

1. 轅門：王會之時，環車以外向，仰轅以為門，即為「轅門」。
2. 棘門：朝侯朝王時，以堳埒圍壇，旁門四棘門，即種荊棘為門，一謂執戟為門。
3. 旌門：王晝日食息時，張帷為宮，設旌旗為門。
4. 人門：偶而所遊，以人衛之，亦執干戈，以司出入，即今侍衛也，稱為「人門」。

至於門戶之大小，《周禮·考工記》載廟門、闈門、路門，應門之大小尺度如下：

1. 廟門容大扃七個：扃長三尺，廟門寬二丈一尺。

2. 闈門：容中之門叫「闈門」。容小扃三個，小扃每個二尺，闈門寬六尺，（今尺一公尺二）。

3. 應門徹參個：徹寬八尺，計寬二丈四尺。

4. 路門不容乘車五個：乘車廣六尺六寸，則路門寬三丈三尺，共為二門，每門一丈六尺五寸。

關於窗牖方面，仍以夾窗以及交窗沿用之，夾窗開於門戶旁，助戶採光；交窗者門於牆壁上，以木交互為窗，稱為「交窗」。《考工典》載周武王書牖：「闚望審，且念所得，可思所忘。」可見窗取明之櫺格不大，不能正視，而需用窺望。上曾述《論語·雍也》載孔子自南牖探望伯牛之病，推定其窗臺高度不超過一公尺五十。

九、屏風

《周禮》:「掌次於王大旅上帝，設皇邸。」鄭玄謂皇邸為後版，即屏風也，以鳳凰羽毛之色漆染之。屏風亦設立朝門內，如《禮記》載:「天子當宸而立」又載:「天子負宸南鄉而立」，宸為畫斧文之屏風。屏風又置於堂內，如《爾雅·釋宮》:「牖戶之間謂之宸，其內謂之家。」即置於堂內北窗南戶之間。

至於屏風之功用有三：

1. 障風作用：堂門戶常開，設屏風可以遮蔽風之直入室內。

2. 倚靠作用：如王朝見時，可以依靠屏風而站立，使不累。

3. 隔內外之作用：有屏風隔絕內外，使立於室外之人不得一望而知其內之作為。

至於屏風亦有分級，天子外屏，諸侯內屏，大夫以簾，士以帷。外屏者豎屏於外，不欲宮人見外也。內屏置於內，蓋不欲外人見內也。屏風之裝飾有數種：

1. 宸：天子屏風以絳為質，高八尺，繡有斧文。又稱「黼依」。

2. 疏屏：置於明堂之廟飾，為木刻鏤而成之圖案。

3. 旅樹：臺門而旅樹（《禮記·郊特牲》），蓋臺榭之門，置有以樹為圖案之屏風。

十、屋頂

　　由《爾雅》所載木構造已知為四注式屋頂，亦即廡殿式屋頂應用最廣，但據《儀禮》載有東榮之房屋，所謂榮者博風板也，有博風之房屋，其屋頂為歇山式屋頂，殆無疑問。至於圓形攢尖式屋頂僅在特殊建築如明堂中採用。屋頂因有樓觀之發展，重簷式屋頂亦常用之。至於屋頂翼角起翹及飛簷已開始應用，見於《詩經·小雅·斯干》：「如跂斯翼，如矢斯棘，如鳥斯革，如翬斯飛。」這是周宣王新建宮室，詩人賦之詩，如翬斯飛則形容屋頂之飛簷曲線也。

　　屋頂已用瓦蓋或茅蓋。瓦屋頂有筒瓦及仰瓦，瓦當已開始應用，《石索》載有文王所作豐宮瓦當有銘「拜」字，瓦當為圓形，以周代銅器飾有文字、靈獸、幾何形圖案而言，瓦當亦有此裝飾圖案。《詩經·小雅》：「乃生女子，載弄之瓦。」則屋頂用瓦之常亦可知矣！茅羞為古茅茨之法，至西周民居亦沿用之。至於屋頂之坡度，《周禮·考工記》載之如下：

　　　茸屋參分，瓦屋四分

鄭玄注：「各分其脩，以其一為峻。」茸屋即茅茨之屋也，其屋頂坡度為橫三直一，約為 34 度，瓦屋之屋坡為橫四直一，約為 26 度，以茅屋易吸水置坡度較峻，瓦屋不易吸水故坡度較緩。其橫為左右兩簷桁之距離。

十一、舉折

　　《周禮·考工記》：「（輪人為蓋）上尊而宇卑，則吐水疾而霤遠。」

　　蓋為屋頂也，屋頂之坡度並非成一直線，而是近屋脊坡度較峻陡，而下至屋簷坡度漸緩，這就是我國建築特有之「舉折法」。

　　舉折之功用如下：

1. 排水作用：即吐水疾而霤遠，迅速排除雨水，以防木構造之梁桁潮濕，對保護木質之壽命相當重要。
2. 採光作用：簷下坡度較緩，使屋簷有翹上之作用，其光入射角增大，採光作用加強。

　　故瓦屋四分坡度是以總坡度而言，其屋頂在各步架坡度不同，這是由於舉折之結果，屋頂舉折後造成中國式屋頂之特徵——反宇曲線。

十二、建築裝飾

《周禮‧考工記》所言之五材,即金、木、皮、玉、土也,各有其攻材之功,而《周禮‧天官》更舉八材:「珠、玉、象、石、木、金、革、羽。」任百工飭化八材,即砭珠、磋象、琢玉、磨石、刻木、鏤金、剝革、析羽等工藝,其中之象為象牙,蓋吾國古時多象,如舜以象耕於歷山即可證之。而各種工藝除作藝品之外,尚可作為建築裝飾之用,如《周禮‧考工記》:「龜蛇四游,以象營室也。」

西周裝飾之花紋計有下列幾種:

1. 環帶紋:為龍螭形之變紋,多裝飾於器物之腹部,主紋作波浪形(如圖 5-32b)。

2. 重環垂鱗紋,亦稱片瓦紋,主紋為垂鱗,肩上一週為重環紋(如圖 5-32a)。

3. 竊曲紋:即《呂氏春秋》所謂:「周鼎竊曲,狀甚長,上下皆曲。」為環帶紋一種,漸成為圖案體裁(如圖 5-32c)。

4. 蟠虺紋:以圖案化之雙線小虺龍構成,每單位作一方形,對角互纏兩股,另二角空間實以卷曲小虺龍之後,每單位重複排列,適於大面積之裝飾(如圖 5-31)。

圖 5-31　西周裝飾紋(一)

a.蟠虺紋

b. 饕紋

c. 夔龍

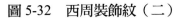

圖 5-32　西周裝飾紋（二）

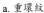
a. 重環紋

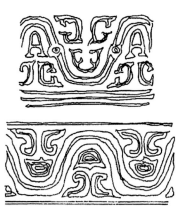
b. 環帶紋

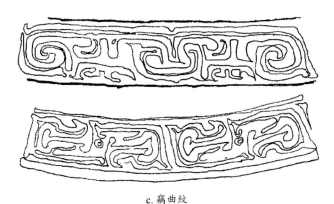

c. 竊曲紋

　　除此之外，尚有《尚書》皋陶謨所敘述之日月、星辰、山龍、華蟲之象亦用之。

　　至於執行裝飾的匠師有五種：

　　1. 畫工：雜四時五色之位以章，五色配五方。

　　2. 繢工：即繪文章黻，黻之繡，以及火，山，龍，蛇之形。

　　3. 鍾氏：染羽，或謂於銅器上設色。

　　4. 筐人：於竹器上設色也。

　　5. 幌氏：染絲錦之色之工。

　　至於裝飾之內客，首言天子之廟飾。

　　《禮記・明堂位》云：「山節，藻梲，復廟，重檐，刮楹，達鄉，反坫，出尊，崇坫康圭，疏屏，天子之廟飾也。」

山節為刻欂盧（即斗栱）為山形也，藻梲謂畫梁上侏儒柱為海藻之文，復廟者為上下重屋也，重檐為重承壁材，我國建築，複廟必重簷，以強調屋頂之突出。

刮楹：以密石磨柱。達鄉：鄉為窗牖，達鄉謂每室四戶八箇，窗戶相對且互通達。反坫者謂在兩楹堂角間築土為坫，飲酒後可反爵於坫者。出尊者，尊置於兩楹間，南向若欲出也。康圭者設立崇坫以承圭也。疏屏：為浮思或扆也即屏風，刻雲氣蟲獸也。

至於刻桷者刻屋橡也，據《穀梁傳》：「禮，天子之桷，斲之礱之，加密石焉，諸侯之桷，斲之礱之，大夫斲之，士斲本。」此蓋為天子屋橡除斲為四稜，並以細石磨之，並以細石加以其上，諸侯、大夫之桷次遞減之，士者斲斷木之頭，令與木尾相應也。

十三、裝飾色彩

據《穀梁傳》曰：「禮，天子（丹），諸侯黝堊，大夫倉，士黈。」這是指楹柱而言，《穀梁傳》批抨魯莊公二十二年所建之桓宮丹楹非禮也。周人尚赤，楹柱以紅色最貴，諸侯柱為漆黑色，但以白灰打底，使黑者更黑，謂之「黝堊」，大夫之楹柱漆青色（亦即藍色），士之楹漆黃色，天子漆紅色，紅色楹柱與紅色門戶（即朱門）亦留至今日為我國宮殿色彩之本色，但是天子明堂有五堂，其塗漆顏色當配合四時之變化，此月令所言天子服飾。乘車、旌旗可知，在三春（仲）之時，天子居青陽大廟，乘鸞路，駕倉龍（馬八尺以上謂龍），載青旂，衣青衣，服倉玉，故可推斷青陽室（包括左右个及太廟）其色為青色；在孟夏之時，天子居明堂左个，乘朱路，駕赤駵，載朱旂，衣朱衣，服赤玉，故知明堂室其油漆色色為赤色；季夏之末，天子居太廟大室，乘大路，駕黃駵，載黃旂，衣黃衣，服黃玉，是知太廟大室其色為黃色，三秋之時，天子居總章左个，乘戎路（戎路飾白），駕白駱，載白旂，衣白衣，服白玉，是知天子總章室漆白色；隆冬三月，天子居玄堂左个，乘玄路，駕鐵驪，載玄旂，衣黑衣，服玄玉，是知玄堂為黑色，此蓋因明堂為特殊用之建築，故以五色配四時也。

總此，天子建築物之塗裝色彩之通例如下：

階以石砌成，象以白階，柱以丹色最貴，故漆以朱，壁為白堊粉刷故為白，

梁栱之色當與柱色同，即所謂梁栱丹朱也，屋頂蓋以瓦，古時之瓦似甎之本色，故爲赤色之屋頂也，此爲西周建築物色彩之概況也。

圖 5-33　西周疆域圖

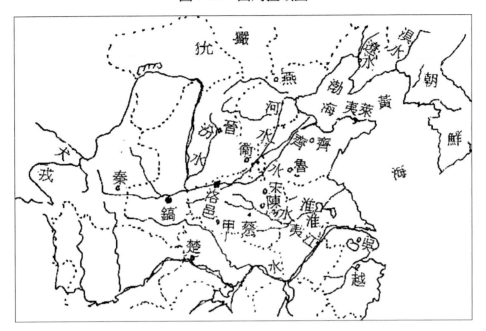